中国当代艺术经典名家专集

郭 石 夫

中国书店

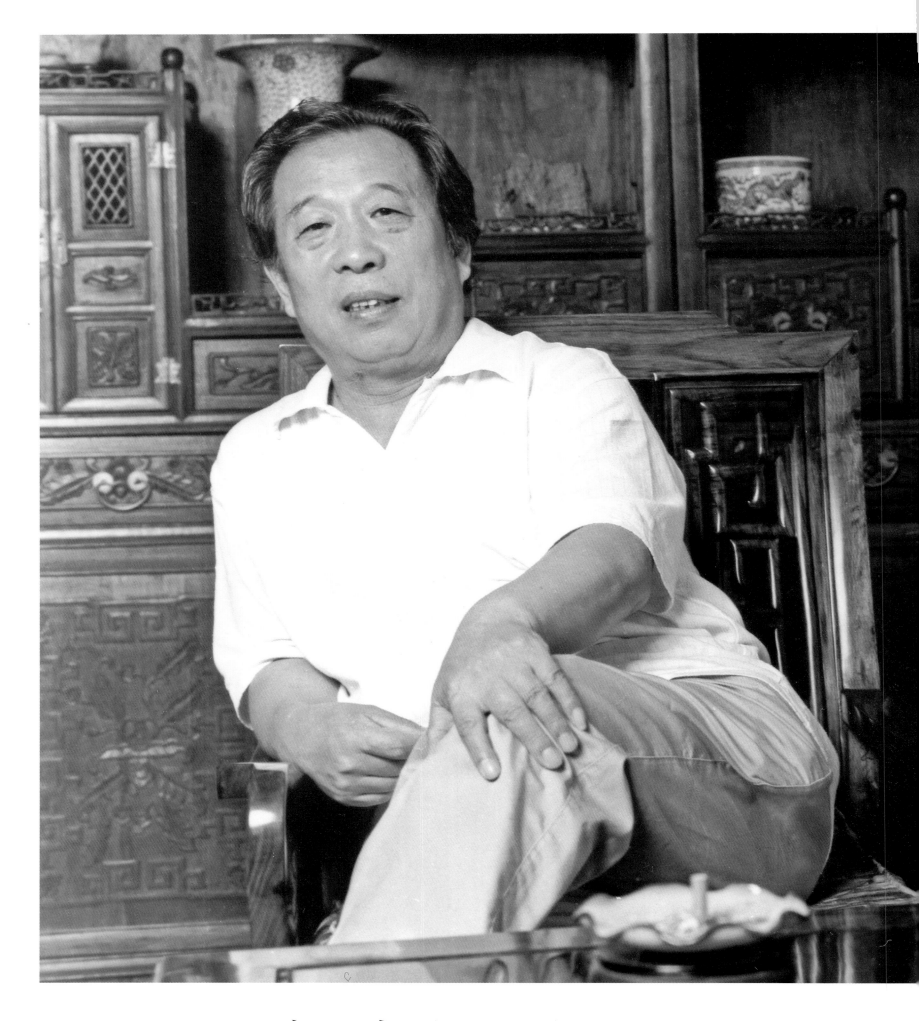

郭石夫 （1945—）

艺术家简介

郭石夫，1945年生于北京，祖籍天津。以大写意花鸟画享誉画坛，并兼擅山水、书法、篆刻、诗词及西洋绘画等，于戏曲上造诣尤深。郭石夫先生的花鸟画，博综集粹，渊源广大，由近现代之吴昌硕、潘天寿、齐白石、朱屺瞻诸巨匠，追溯扬州二李、八大、二石至青藤白阳，悉为己用，蔚为一家。其画风沉雄朴厚，古雅刚正，磅礴而不染犷悍之习，洒脱而内具坚贞之质。凡一花片叶、寸草泰石，莫不深合理法，备极情态，而未尝于"创新"的旗号下堕入流滑狂怪一格，实为中国当代大写意花鸟画领域树立一代典范。郭石夫先生现为中国美术家协会会员、北京画院艺术委员会委员、北京市美术高级职称评审委员、日本现代中国美术馆名誉理事、国家一级美术师。曾创建北京第一个画会——百花画会（北京花鸟画研究会前身）及中国水墨联盟。出版有大型画集及《中国书画名家技法》光盘系列。2010年入选文化部中国艺术品市场重点案例课题研究《中国当代艺术经典名家·郭石夫》。

经典与典范

彰显中华民族文化与艺术的当代雄心

西 沐

中华民族近百年来积弱向世，经济上的虚弱导致文化精神上的缺失。改革开放以来，中国的经济实力增长迅猛，特别是进入21世纪以来，中华民族似乎在经济迅速发展中找到了更多的自信。中华民族的文化凝聚力得到了空前强化，民族意识也在不断觉醒，中华民族的复兴正在整装待发。一百多年来，中国人从来没有像今天这样对未来充满信心，中华民族在新的世纪里可谓踌躇满志。可以说，我们正处在民族及民族文化伟大复兴的洪流之中。

文化作为一个民族的精神家园与形象显现，也在新的时期焕发起了勃然的雄心。由于世界技术经济一体化的发展及信息沟通和距离界限的突破，世界各民族在今天史无前例地可以近距离地相互打量与交流，而在技术经济的整合过程中，文化的交融已经成为一个国家软实力与民族影响力的象征。文化价值观的融合与消长其实是一种文化能力及价值观的竞争，这种竞争在世界越来越走向融合的过程中，既是一种机会，也是一种威胁，因为文化安全与文化利益也是国家安全与利益的重要方面。从这种意义上讲，中华民族现在或者是在以后更长的时期内，正在展示其文化的当代雄心。对于一个民族的文化来讲，其发展与进化从来就不是一个抽象的过程与形式，而是在不同的历史时期都会有其相应的典范与经典，正是这些典范与经典丰富了不同时期的文化内涵与发展的生动形态。中国艺术品市场作为中国文化外化的一种形式，由于其特有的价值特征及市场化特性，是中国文化在发展中展示竞争能力的重要窗口，在中华民族文化的复兴中占有重要的一席之地。基于这种认识，文化部、北京大学等有关政府及研究部门，针对中国艺术品市场发展中的典范与经典这一重大的标志性问题，展开了《中国艺术品市场及其案例研究》这样一项研究工程。该研究工程整合各方面的资源，认真地规划，深入地研究，力争将当代中国艺术品市场中的典范人物与经典作品发掘出来，并进行系统的研究，形成规模，从而更好地展示中华民族的优秀文化及中国艺术的当代精神，为中华民族文化的伟大复兴鼓劲加油。

1. 东方既白：世界文化中心东移

从世界范围来看，中国不仅仅是艺术品资源大国，更是市场大国。随着中国艺术品市场消费能力的不断增加，中国艺术品市场的规模也在不断地得到扩张。可以毫不夸张地说，北京无论是从其影响力还是规模来讲，都已成为世界文化中心之一。这既是世界文化中心东移、中国文化消费能力增长迅速以及中国文化的核心价值魅力与影响力不断扩大的结果，也是近几年中国概念由制造业导向经济，进而导向文化的生动写照。这种趋势会随着中国国力的增强而得到进一步的强化。我们有理由相信，在繁荣强盛的中华民族的身后，站立的一定是一个强大而又迷人的文化巨人。因为一个民族如果失去了文化的支持，再强大的实力也只是一种物质的叠垒，难以支撑其走得更深，更远。

人类与文化学的研究告诉我们，文化的生存与发展处在一个生态化的状态之中，不同的文化之间都存在一种竞合关系。每种文化都需要一个发展的空间，每种文化的发展与进化都需要足够资源的支撑，而在现实的世界中，空间与资源恰恰是有限的，由此产生的问题便是，不同文化的生态化生存一定是通过竞争、合作以及相应的竞合状态而存在的，不同历史阶段的文化格局的形成也都是不同阶段下、不同文化间游弋、竞合、发展的结果。在这个过程中，价值性不强、核心稳定性不高的文化种类就会逐步失去其独立性，并一步步地被同化，成为别的强势文化的组成部分，当然，其应有的文化价值也会解体与融化，而文化的消解是一个民族走向解体的前奏。

中华民族具有世界上最为悠久而又连绵不断的文化传统。在相当长的历史过程中，中华文化虽然经受了众多外来文化的冲击与洗礼，但其博大的价值体系与稳固的系统总是在不断的竞合生存中保持了其独立性，并不断地壮大。在中华民族最为危急的几个历史阶段，文化的延绵力量为中华民族走出危机、远离灭顶之灾提供了足够的耐力与智慧。可以说，中华民族文化具有坚强的生命力与融合力，而这种力量在当今世界关于空间及资源的竞争生存过程中，就显得尤为重要。如果说前几十年中华民族所面临的是一个发展的问题，那么，今天我们所面临的就是一个资源的问题、一个能否为我国持续发展提供相应的资源与环境支撑的问题。当然，资源并不是一个自然化的概念，它除了包括自然资源之外，还包括社会资源、文化资源等看起来属于软资源的战略性资源。未来，我们所面对的是文化的战略竞争，这种竞争将是以文化为核心的战略资源及地缘文化影响力的整合。

2．中国文化精神正在崛起

通过分析与研究中国艺术的百年史，我们看到了一个民族如何利用自己的坚韧与智慧去不断捍卫与丰富自己民族的文化传统及文化精神，同时，我们更深刻地认识到了当代中国文化发展的历史意义以及我们应当承担的历史使命。贯穿在中国艺术百年发展的红线延伸的向度中，如何站立在中华民族文化精神的地平线上，而不是迷失于物欲长成的森林中；如何理解中国艺术审美在推动中华民族的精神追求中不断走向人格的独立与精神解放的统一等重大的学术及现实问题，是摆在我们面前的世纪课题。对此，我们必须做出回答。这种回答是百年中国艺术发展的历史回音。

当文化的自信随着国运的强盛而一步步向我们走来之时，文化这个曾经被政治边缘化的附庸，才逐渐走向社会、经济生活的前台。在经历了是点缀还是战略的考量后，人们更多地发现，文化精神才是一个国家与民族的精神支柱与灵魂。似乎在一夜间，文化精神成了一个标签，被贴得到处都是。但对于什么是文化精神，如何分析与认识文化精神，却鲜有人涉猎。

中国艺术的精神无论如何变迁，都要以传递文化精神为要旨，这种文化精神不是历史的僵化概念，而是一个与时代精神同步的过程，让我们时刻观照自己、观照社会、观照审美的精神家园。作为研究者，我们关注艺术本质创造论的精神特质胜于关注形式化的语义与风格，关注艺术的文化精神性胜于关注程式的技术与技巧。虽然这些对于中国艺术的创作都非常重要，但在艺术水准的评判标准中，从来就没有什么先验化的准则，更没有高人一筹的艺术形式，有的只是在历史的长河中，让时间的流水去打磨精神的硬度。历史是最公平的评判者，无论多么完美的标准形式，都是对历史评判的一种注解。在中国文化大发展与大转型的进程中，对于当代中国艺术所应具有的历史地位，时间会给出一个明晰的回答。问题的关键是，在中国文化精神的向度上，当代中国艺术会走得多远？

对文化精神的系统研究是时代发展的需求，只有很好地认识了文化精神，才能更好地对其进行培育与发展。对文化精神认识的不断深化，本身就是对文化精神培育的重要进展与推动。如要对文化精神进行系统的分析，首先必须要清楚中国文化精神的理想是真、善、美；其次要明白中国文化精神的目标是人的全面发展，包括人的精神自由与人性的解放；第三要懂得中国文化精神的品格是雄浑；第四要知晓中国文化精神的体格是正大光明；第五要知道中国文化精神的修炼方式是知行统一，即追求身体与灵魂的统一、现实与理想的统一、思想与行动的统一。

中国文化精神崛起的重要标志是文化自觉的显现。文化自觉是一种追求状态，更是在当今生存环境下，艺术创作与发展的一个重要命题。文化存在是一种状态，而文化自觉是一种追求、一种价值取向下的探索。在艺术发展不断多元化的今天，我们之所以重提"文化自觉"这个概念，就是要更多地关注艺术创造及探索如何才能避免迷失于技术及现实的丛林，沿着文化的坐标，主动而又自觉地向着文化精神的高地前行。唯有如此，艺术才能成为有源头的创造之洪流。随着科技的进步与社会的发展，文化的交叉与融合也会不断地进行，文化精神的核心凝聚力将决定一个民族在世界民族之林中能够伫立多久，同样，这种文化精神的凝聚力也将决定一种文化在人类发展的大视野中究竟能够走多远。

3．中国艺术需要当代经典与典范

在东方既有的文化战略发展态势面前，中华民族文化的独特优势会进一步释放其能量，发挥其效应，并会在世界文化的竞合生态化生存中发挥越来越大的作用。同时，经典与典范也会在这个过程中不断地散发出更加令人

向往的芬芳。当下，中国艺术品市场最需要的不是一些投资，不是一些展览，更不需要闪烁其辞，而需要一种源自于艺术本身的信心，对艺术家、对艺术作品的信心。

从这种意义上讲，发掘经典、发掘典范对于当今中国艺术品市场的发展至关重要。关于如何发掘，就涉及了标准的评判问题，而标准又不是一个时髦的饰品，其制定是对事物本身内在特征的一种标划。很多时候，有了这种标划，中国艺术品市场的真实状况与规律才会水落石出，这才是我们之所以能够提升当今中国艺术品市场的最为基本的基础。经典与典范也只有找到这种基座，才能顶天立地地站立起来。可以说，如何综合考量中国艺术品市场及其作品，是值得我们沿着中国文化精神的高度去关注与挖掘的重要课题。因为，中国艺术品市场比以往任何时候都更需要经典与典范。刚才提到，无论是经典还是典范，都需要评价，评价是需要标准的，而标准是无法用红头文件来规定的。学术与市场的认知是必须的，长官意志难以行得通。如果说，对于当代中国优秀经典艺术作品的评价标准，我们至少可从以下几个方面进行探讨：第一，具有时代气息，充分体现中国文化精神；第二，突出中国艺术审美的品位，具有较高的艺术价值、文化价值、历史价值及市场价值；第三，反映先进文化形象，在艺术表现形式上出新，在表述内容上反映当下人文精神；第四，与当代世界艺术审美文化接轨，艺术作品的表现方式、方法及材料等方面有所创造。那么，对于当代中国艺术家典范的研究，还需要从更广的层面去发掘，具体有以下几个层次：第一，在中国美学的转型过程中，他们勇于创造，努力探索中国绘画的当代性，不断丰富并完善自己的艺术表现；第二，在艺术创作中始终关注文化自觉，聚焦中国文化精神，并在对文化精神的感悟中达到个性与时代精神的完美结合，形成独特的艺术个性与审美经验；第三，随着国家文化战略的实施及世界文化中心的东移，对经典价值的认知正在成为一种潮流，市场的经典性会进一步拉动他们在当代文化发展过程中的重要性及地位；第四，自律及在艺术上的不懈追求确立了其创造能力的持久不衰，这为他们的学术定位及市场定位打开了广阔的空间。研究本身是一个确立与发现的过程。当下，在中国艺术品市场的运作中，研究不是多了，而是严重不足。我们真诚地希望，建立在这种研究基础之上的理性精神能够照耀着中国艺术品市场的健康发展，让更多的优秀艺术作品、更多的优秀艺术家走上市场的经典平台，也让更多的藏家及艺术品市场的参与者体悟到这种经典价值认知，更让艺术价值而非泛化的价值在市场的运作中闪光。

4．民族文化需要当代视角

如何在全球化的高度上给艺术一个国际文化语境的价值定位，是中国艺术发展中的一个大的课题。在全球一体化时期，包括绘画在内的中国传统文化虽然面临着诸多困境，但也有了很好的发展平台与前景。按照现在中国经济的发展速度，到2020年，中国的经济总量有可能上升至世界第二的水平。在经济要素不断输出的同时，我们拿什么来输出中华民族博大精深的文化呢？这个时候，多少年来忙于解决温饱和保卫国家安全的相关主管部门才强烈地意识到，除了物质方面的硬实力，还有一种不比硬实力的作用小的实力，人们形象地称其为软实力。可以毫不夸张地说，当硬实力这个基础达到一定程度之后，软实力的水平将是中华民族复兴的重要标志。西方文化崇尚个性自由，其结果更多的是"三争"：竞争、斗争、战争。在残酷血腥的同时，也给人类带来了丰富的物质文明，而其文化输出也多表现为"三片"，即薯片、芯片、大片。东方文化的主要思想来自于儒、道、释诸家，崇尚中庸，讲究人、仁、忍，其结果是"三和"：和平、和睦、和谐。这是人类文化的精神宝库，是西方社会所缺少的，也正是东方文化价值所在。中华民族这种系统而又独立的社会调节及哲学精神所形成的价值体系，将成为人类社会主流化的社会价值，成为建立和谐社会的重要思想基础，也是中国文化输出最具民族特色的文化大餐。如此说来，如何体现时代审美精神，反映中华民族勃兴的民族意识与创造力，就毫无疑问地成为中国艺术创作的精神基点。也就是说，在文化输出大餐中，中国艺术要做好以下准备：一是对传统的选择性继承而不是一味承袭、摹古；二是对当代审美经验的再拓展、再认识；三是中国艺术的出新与原创性的追求。这样，中国艺术才能真正地成为既是中华民族的，又是人类共同的审美经验的积累。只有这样，我们才能在世界上展示民族传统和旺盛的创造能力。

当下，中国美学正面临着重要的转型。当代中国美学转型已在以下四个方面进行了探索：首先，超越美学的兴起与拓展，从生存论中人类学本体论视角出发，进行了深度开掘，以彰显生存的本原性、本己性和主体间性，为当代中国美学的转型打造了根基；其次，审美文化研究的异军突起，更是以其对审美文化生存性的高度敏感、关注和护持为特征，为当代中国美学的转型不断拓展了研究之路；第三，中国美学的"中国化"潮流的不断壮

大，则是以中国文化传统中虚实相生的生命识度为标尺，在当代中国美学转型中呼唤着一种具有原发生存势态的风神气象。最近不断提出的以建立在本原创造基础之上的信息量与可能空间为标志的中国美学审美当代性的探索向我们展示出，审美价值高低、艺术品价值的高低、境界的高低取决于言说的信息量及营造空间的大小，超越有限的信息量与空间，给人以更多的信息传递与想象空间，才是最为根本的。这很可能成为当代中国美学转型的第四方面力量，这也是我们考量中国当代艺术经典与典范的主线。

5．自由创造与人的解放是通向人类智慧之巅的大道正途

中国艺术的境界可以说是实现了一种对中国传统世俗文化的超越，也可以说是实现了一种回避、一种文化意义上的逃跑，这与中国传统文化至高境界中热爱思辩与哲学是一脉相通的。在中国传统文化意识里，这种热爱被转化为一种艺术家对哲学的偏好。他们在哲学里而不是在宗教里找到了超越现实世界的那种自在与存在。同样，也是在哲学世界里，他们体验到了超越伦理道德的价值。中国传统文化中的哲学精神、中国艺术学术理想存在的状态深刻地影响着中国艺术的传承与发展，使得中国艺术几千年来魅力不减，闪耀着哲学思辩的光芒。

美是作为未来创造的动力而动态地存在的，所以不可能从"历史的积淀"中产生出来，而只能从人类永不停息地追求自由解放、追求更高人生价值中产生出来。无论科学如何发达，人类所知道的东西比起他们所不知道的东西来，毕竟不过是沧海一粟。审美是人的解放，所以人在其中体验到自由幸福。美和幸福作为经验形态、经验事实，有其内在的一致性。没有人的解放，就没有美；同样，没有人的解放，也不会有人的幸福。马克思关于美是人的本质的对象化的学说给我们的最重要的启示就是，美的追求与人的解放具有一致性。所谓美的价值，首先也就是这样一种不断创造的价值，一种在创造中发现自我、认识自我、解放自我的过程。

艺术发展的最终目的是人的身心自由与解放。现代美学，作为一门以美感经验为中心，通过审美经验来研究人、研究人的活动及其成果，特别是研究美和审美行为以及它们对人（包括个人和社会）的作用的学科，与马克思主义的人道主义有着共同的基础原则：它们都肯定和实现人的本质——自由，把人的解放程度看作人的本质实现程度的标志。自由的实现也就是人的存在与本体的统一、个体与整体的统一、有限与无限的统一、社会与自然的统一、思维与存在的统一，而这种统一之进入经验形态就是美。所以在审美中，表现出的是艺术与人道主义的统一。人是按照美的规律来创造世界的，所以也用美的尺度来衡量一切，不仅衡量艺术作品和自然景物，也衡量一个人的思想、性格、语言、行为，以及一个社会的风俗习惯、伦理规范、政治经济制度和知识理论体系等等。在这里，所谓"美的尺度"，实际上也就是一个"人的尺度"。把人的解放，即人的个性和创造力的全面发展看作人的幸福的基本条件，这也是当代中国艺术的重要使命。

文化的进化与发展史告诉我们，在漫长的中华民族的历史上，能够让我们体味与体验中国文化精髓的，不是大声的说教与所谓的泛意识形态化的认识与体制，而是经过时间的洗礼而愈发清晰、愈发光彩照人的典范与经典。在岁月面前，他们像一根根擎天大柱，支持着中国文化大厦。历史的机缘让我们幸逢中华民族伟大复兴的历史时期，从这种意义上说，历史在呼唤当代经典与典范。一个平庸的画家、一幅普通的作品也许可以借助非文道又非艺道的其他力量红极一时，但在历史的反光镜下，是猴子，红屁股总是会露出来的；而典范与经典也终究会水落石出，成为民族文化的标示与记忆。当代中国艺术最需要的是经典与典范。虽然在今天、在当代，大的环境与文化土壤还不能催生经典与典范，但是，面对世界文化艺术的勃发态势，中华民族从来没有像今天这样渴望经典、渴望典范。文明古国、礼仪之邦不能总拿古人、古典以立世。极目当代，我们的经典、我们的典范在哪里？当我们参加世界文化艺术盛宴的时候，我们奉献给世界的是什么样的艺术大餐？如此这般，我们在世界艺术高地又会有什么样的话语权？在世界艺术品市场中又何谈定价权？

历史让我们在今天能够面向世界去思考民族及其文化的问题，同样，当代艺术家也非常幸运地站在了这个特殊而又让人充满自信的崭新时代。这些都给我们提出了更多的课题与更高的要求：在培育与弘扬中华文化的大背景下，凝聚文化智慧，打开创造之源，使中华民族不仅仅是利用勤劳的双手，更是利用创造的双手，捧起民族的未来。可以说，只有我们的经典才是创造的经典，只有我们的典范才是创造的典范，它们会使我们的文化精神独立而鲜活，也只有在这个时候，我们彰显中华民族的雄心才会气壮山河。

研　究

郭石夫绘画艺术综合研究
——郭石夫花鸟画的文化显影与时代风格

中国传统意义上的水墨画发展到当下，已经步入一种文化自觉的时代。在理论和实践中建立起来的多元、多层次的结构形态，真正成为一种全民的美术文化。如果将我们的思考放在重新构建新的文化精神的宏阔背景上，那么，绘画形态中纯民族化精神体系将永远占据绘画的艺术空间。同时，现代艺术实践的多元发展已经大大拓宽了人们的审美视野。在这种前提下，传统的绘画"笔墨经验"与"时代意识"融会交融，已经成为当代绘画艺术发展的新趋势。以往关于绘画品格的品评标准在当下同样注入了新的内涵。"逸"作为一个重要的美学范畴，在汉、唐时是以老庄思想为主，追求散逸适怀的文化品格；宋、元以降则是以禅宗思想和审美态度的影响最为明显，力求清虚冲和为理想境地。佛道思想的这种混杂，在中国绘画史上一方面扩充了"逸格"的内涵，另一方面又强调了作为人本因素的集合对于绘画本身的主宰，在一定意义上表现为人格产生和艺术个性气质的发挥。当代水墨画的创作，尤其是在水墨花鸟画的表现上，打破了传统绘画对于色彩的过于依赖，充分发挥了水墨的表现力度，强化了个人情感的适意表达，凸显出了时代精神所赋予中国画的水墨意韵，为"逸格"在当代绘画中的素质提供了一个理想场景。当代著名画家郭石夫以其磊落不羁的人格魅力和在绘画创作上苍瀚宏阔的笔墨气息，在水墨中国画的进程中独树一帜，探索出了一片属于自己的新天地。

<div align="center">（一）</div>

郭石夫的绘画艺术创作历程充满了传奇的色彩和转型的过渡。回顾一个画家的学习、生活、创作的历程，有助于我们更好地把握画家的绘画风格，因为画家绘画风格的形成和确立是其对于生活的解读与回应。纵观画家的生活经历，出身于梨园世家的郭石夫，从小生活在父亲创办的新声国剧社并被其深深吸引，8岁开始随外祖母蔡心冰学画，后拜京剧名宿张星洲学戏，兼习画京剧脸谱，很小就在荣宝斋寄售脸谱和整装人物，绘画天赋初露。13岁参加北京新星京剧社，工花脸。15岁随团支援边疆建设调往新疆，演出之余，从事舞台布景的绘制，同时还参加文化厅下属美术创作组成员创办的美术家协会油画训练班，跟随创作组油画家列阳、马伟老师学习水彩、油画技法，跟随李玄老师学习素描，开始真正意义上的绘画创作学习和研究。17岁慰问参加中印边界自卫反击战的解放军，期间画了很多北疆、南疆的写生速写。18岁辞职回京，经常到故宫绘画馆里学画。自此，郭石夫的绘画创作才进入一个全新的学习过程。在故宫和北京的众多美术场馆中，郭石夫潜心学习，游历于从五代徐熙、黄筌直到清八家、吴昌硕、齐白石等大家的名作，并从中汲取营养，久久于祖先留下的绘画精品前流连忘返。在历代花鸟画大家中，对他走上花鸟画道路影响最大的是吴昌硕。郭石夫说自己的画风直接受吴昌硕的影响，一直到今天，吴昌硕都是他最为喜爱和尊敬的大师。郭石夫在绘画艺术上的启蒙，肇始于近代在北京形成的花鸟画传统，这种传统既与清末泥古不化、缺少个性的审美追求有别，也与西方绘画追求逼真、再现自然物象的审美需求有别。郭石夫的花鸟画融合了徐渭的元气淋漓、吴昌硕的雄强大气、齐白石的疏朗天真、潘天寿的真力弥漫和李苦禅的苍瀚古拙。郭石夫所走的艺术道路，是一种既不同于近代岭南画派，也不同于近代海派的京派绘画。因为京派绘画融合了当时各派的艺术特征，凸显了作为文化中心的绘画艺术特点，在风格上显得雄强大气、酣畅淋漓。郭石夫在19岁时，由北京市文化局分配到吴素秋京剧团（后改名北京新燕京剧团）从事戏剧布景工作，为了生计，白天工作继续画布景，晚上则偷着画自己喜欢的花鸟。25岁时，生性耿直的郭石夫因议及江青随意为京剧演员改名而获罪。34岁落实政策调回北京京剧院任舞台美术设计，同年与沈学仁、李燕等画家在北京创建"百花画会"并担任副会长。

纵观郭石夫的绘画经历，这一时期应该是其绘画艺术的学习和发轫阶段。他游历于京剧和绘画创作之间，互相借鉴和融合是这一时期郭石夫绘画的特点。还有一个奇特的现象，就是郭石夫并不像当下很多画家一样进行学院式的教学和学习，也就脱离了学院式的师徒相授的传承环节，但也正是这种体验，使得他在博采众长的基础上少了些许的羁绊与约束，这就注定了郭石夫今后的绘画风格中保持有鲜活的生命激情。

<div align="center">（二）</div>

真正意义上的绘画创作是进入20世纪80年代才开始的。郭石夫在完成角色的转换之后，进入了厚积薄发的创作阶段。从最初受外祖母的绘画启蒙到自己绘画风格的确立，郭石夫经历了将近40年漫长的生活阅历和艺术的跋涉，从受朱屺瞻花鸟画的影响到对吴昌硕画风的痴迷，注定了其绘画风格的确立。20世纪80年代中期，郭石夫调入北京画院，在绘画创作上如鱼得水，创作出一大批优秀的艺术作品。从最早由人民美术出版社出版的《郭石夫画集》中可以看出，他对于绘画的理解已经建立在"穷其精变"的基础之上。在《幽谷》中郭石夫这样题记："凡画岂能无法，法在天成；造化自然，求通其理；画技自然，求通其变；物我两忘，神思妙得，是为真知画也。"画中迎风的竹枝、临水的幽兰、潺潺的流水，带去的只是匆匆光阴，留下的是不死的精神。行云流水间，或山石，或花鸟，皆随缘放墨，任情挥洒。正如卡西尔在《人论》中所言："艺术使我们看到的是人灵魂最深沉和最多样化的运动，但是这些运动的形式、韵律、节奏是不能与任何单一情感同日而语的。"艺术应该"使我们的情感赋予审美形式"，也就是把它们变为自由而积极的状态，在艺术家的作品中，情感本身的力量已经成为一种构成力量。郭石夫的这种力量似乎一直带有韧性，贯彻在艺术创作的全过程。

创作于1989年的《和平万岁》便是表现这一笔墨意趣的代表作品。苍枝疏叶间，古藤横斜，和平鸽顾盼生姿，画面恬静安详，紧扣主题。这一时期的作品有一个明显的特点，就是画家善于发现生活中自然物象的生理特征，以一种积极入世的表现方式来诗意地表达花鸟的自然生命状态，这便是郭石夫绘画的最大优点。我反而感觉到这种品质比绘画作品本身更加弥足珍贵。它是绘画的一种内动力，这种人文的内涵是当代中国画坛永恒的精神支柱。中国画发展到当下，则更加注重于对于意象的表现，而非简单地再现，画之真意在于表现人格和生命，表现深沉博大之"真义"，精神的内涵要上升到民族与人类历史的高度。因此，在这种前提下进行理性的思考显得尤其重要。

<div align="center">（三）</div>

进入20世纪90年代，郭石夫的绘画进入成熟期。这一时期的作品呈现出的烂漫景象，是其笔墨经验得以提炼的结果。笔法的掌握还要赖于墨法，张式在《画潭》中说："笔法既以领会，墨法尤当深究，画家用墨最吃紧事。"他非常形象地喻笔为形，喻水为气，"墨法在用水，以墨为形，以水为气，气行，形乃活矣，古人水墨并称，实为至理"，就是在这种笔墨关系的平衡对比中寻求发展的空间。郭石夫的花鸟画在传统的基础上大胆出新，借鉴了吴昌硕的运笔特点和写意性，将水墨的表现发挥得淋漓尽致，我们读到《春风二月》、《芭蕉寒雀》、《春桃》、《一路山花》、《青藤笔意》等作品在注重绘画语言和笔墨探索的基础上，将文化品格放置在一个较高的层次来看待，这是当下中国绘画一个不可或缺的观照层面，即在对绘画主体进行深刻刻画的同时，又加以水墨写意来增强绘画的笔墨语言和趣味性，追求一种"有趣味的表现形式"。

郭石夫的花鸟画创作能够通过塑造花鸟形象来反映物理的自然特征。因为艺术作品不是单纯地模仿自然，而

是在对自然物象深刻理解的基础上进行主观创造，从而达到表情达意的目的，它是神与物游、物我两忘的主客观相结合的产物。意象造型的原则是既以客观物象为依据，又与客观物象保持一定距离，处在"似与不似之间"。记得著名作家老舍先生曾经讲过："从艺术的一般的道理上说，为文为画的雕刻也永远是精胜于繁，简劲胜于浮冗。"那么，我们应该怎样看待老舍先生的"精胜于繁，简劲胜于浮冗"呢？老舍先生这里的"精"是对应于"简劲"，"繁"是对应于"浮冗"的，因为，繁密的画也可以画得很精，这是首先要搞清楚的。对于画家的职业道德而言，"精"的解释应该是对待每幅作品的专心程度，所谓用功极深，精研而后精通，你的一笔一墨才能画得纯粹。词典中"精"的解释有一条叫"完美"，我们虽不能要求件件作品都很完美，但是你们看："完美"的定义是要做到最好，所谓精益求精。"简劲"一词就非常专业了。简在艺术中首先意味着选择，简是繁的反面，不要求复杂和烦琐，但一定要到位，所谓"言简意赅"。"劲"是力的使用方法，所谓"谈笔力要懂劲"，这可能是由武术中引用过来的。读画者说"这画带劲"时，往往就是被其作品中的积极兴奋的精神所感染了。至于"浮冗"，浮者表面也，空虚不实在。一根线条拉出来，不沉着若浮萍无根而飘者也。故老舍先生这样写道："真正的好中国画是每一笔都够我们看好大半天的。"郭石夫的绘画作品得益于其对于中国传统的精深理解，得益于其对于书法线条的精准把握，这是当下中国画家不可或缺的功课。

1999年，作品《春雨》入选第9届全国美展，这是郭石夫真正意义上参加的一次全国大展。我们不能刻意强调把参加展览作为衡量画家艺术水准的标志，但是画家在一定时期内的绘画成就表现在绘画创作的巅峰状态当中。这一时期郭石夫的代表作品有《霞雪》、《幽泉兰气图》、《春酣》、《苍山雄鹭》、《西上晚翠》、《莲塘新雨》等。

进入21世纪，郭石夫的绘画创作进入了一种从"有我之境"到"无我之境"的状态，眼前自然之物幻化为心中之物，使其从摹写自然转入表达心象袒露，创作出了一批优秀的艺术作品。2000年，由中国美协主办的百年中国画展在中国美术馆展出，作品《春桃》入展并被中国美术馆收藏。《深谷香风冷紫兰》应邀参加由中国美协、合肥市人民政府举办的2003全国中国画作品展，同年还参加世纪之光百年中国画提名展。郭石夫本人应邀为国务院紫光阁创作巨幅国画《万古长青图》，应中共中央办公厅等有关单位邀请，为毛主席纪念堂大会议室和十七大代表驻地创作《百花齐放》和《玉堂富贵》两幅巨幅花鸟画等，其后又完成一系列学术邀请展和参与国内重大学术研究成果的展示，其绘画创作进入全盛时期。

（四）

中国画历来重视笔墨，用墨关键在笔。张彦远认为："夫象物必在于形似，形似需全其骨气，骨气形似，皆本于立意而归乎笔。"（《历代名画记》）用笔关系造象，关系到中国画的独特风貌，潘天寿称这种用笔"实为东方绘画精髓"，就是对笔墨的把握建立在前人的基础之上，但在运笔中力求轻松而无所拘束，线性的流荡本乎于"平常之心"。提按使转、回环顿挫、疾速犀涩，极富于表现力。因此，画家在绘画的同时也平添了几分韵趣，暗合恽寿平之语："有笔有墨谓之画，有韵有趣谓之笔墨，潇洒风流谓之韵，尽变穷奇谓之趣。"郭石夫的花鸟画追求骨法运笔，力求线性的流荡舒展中显示骨力，在抑扬顿挫中展现书法的线条和力度，这与其日常对于书法的精研不无关系。在以往的了解和感受中，我们过多地注重画面本身的构图与延伸。中国水墨画是笔墨的艺术，这笔墨不是指工具材料，也不仅仅是"知其黑守其白"的中国哲学意味，它更是被画家视作生命、人格、神韵、骨气的旨归。刘勰的《文心雕龙·风骨》一节，作为一种风范气象"是以怊怅述情，必始乎风，沈吟铺辞，莫先于骨"。可以中国传统书法绘画中，骨法的用笔较多地运用于书法和水山画的创作，同样也适用于花鸟画的创作，可以有意识地提升笔墨表现能力和笔法的独立美感。洪谷子也明确指出："荀媚者无骨。"在他看来，只有作者本人胸襟高瞻，寓君子德风，方能在绘画形式中赋予正统的审美意念，同时也提升其人格魅力。

中国文人画向来注重传统文化中诗、书、画、印全面修为的习惯。郭石夫秉承中国传统诗学之文脉，既言

志，又抒情，还写意，将诗意画境合而为一，大大提高了大写意花鸟画的艺术厚度。诗歌多借古开今，借物喻人，感怀励志，往往借古人之诗意铭志感物，强调诗画合一。郭石夫书法得益于赵孟頫端庄秀美、虞世南气力深厚、褚遂良古拙疏散、何绍基儒雅俊朗，最后自成风格。"其以草书笔意写行书，重按飞提，率意驰骋，纵横自在，气势夺人，时而从碑入帖，时而从帖入碑，碑意与帖意俱在，肃穆端庄与浪漫奔放并存。"（覃代伦语）

郭石夫篆刻精研《十钟山房印举》，回归汉印纯正典雅一路；又承赵之谦、黄牧甫、吴昌硕之印风，格古图新，从大量的篆刻中体悟古人的学养情操，在方寸天地默默耕耘，乐此不疲。不求深得世人赏，但愿此心许金石。只是为了扩充胸次，谋求诗、书、画、印的完美结合。令人感动的是，郭石夫的绘画常用印，凡几百方印章，皆出自他自己之手，这在当代画家中属凤毛麟角且鲜为人知。可见，郭石夫对于中国传统文化的理解根深蒂固，厚积薄发。"豪横人间笔一枝"是郭石夫引蒲华诗句而刻的一方印章，他曾经坦率地说过："画非有霸气不可，做人不得有霸气。画之霸气乃强霸之霸，即神思独运，写尽自然风神，完我胸中意气，令人阅后有惊心摄魂之感，潘天寿讲'一味霸悍'就是这个意思。"（《有芳室谈艺》）

（五）

艺术的创新是一个永久的命题，千百年来，历代画家在绘画创新上的探研历久弥新。1917年，康有为在《万木草堂藏画目序》中提出"如仍守旧不变，则中国画学应遂灭绝"，并主张"合中西而为画学新纪元"，引起中国水墨画革新的大辩论。之后，从20世纪40年代徐悲鸿的"中国画改良论"引发的文化追问，到60年代"长安画派"以石鲁为代表的画家"野、怪、乱、黑"的笔墨论一时间又成为绘画争论的焦点，后来由于"文化大革命"的政治倾向中止了对于艺术的探索。20世纪70年代末的"伤痕美术"和"星星美展"，标志着中国现代美术的觉醒。从20世纪80年代起，李小山的一篇《当代中国画之我见》中国画"穷途末路"论，重新点燃了对于中国画前途和命运的思考，再到后来吴冠中的"笔墨等于零"一经抛出，引发的一系列大辩论，当代中国画的命运同中国自身的变革一样，在日益显露的困境中成长。

郭石夫曾经指出："一个当代的艺术家，要懂得自己国家和民族在文化传统上的观念和人民的欣赏习惯。中国传统绘画是我们民族所独有的、为我们的人民所认同的、喜闻乐见的绘画语言，同时也是其他民族绘画形式里面没有的，因而亦是不能替代的语言。中国传统的书画艺术并不落后，但我们一直忙于追赶人家的脚步，没有时间回过头来品读与分析自己艺术的可贵，我们总在想办法研究西方艺术，但从未想过如何把自己做大、做强给人家去研究。夫一民族文化之得以绵延数千年而不绝,其精神价值弥足珍视,其文化心理亦足公待,岂可因'西风东渐'而数典忘祖,因'欧风美雨'竟弃祖离宗,置古典于博物馆里,而弃传统如敝履则谬妄矣。"《有芳室谈艺》作为一位卓有建树的艺术家需有文化担当的责任。因此，如何寻求某种具有划时代意义的突破与创新，是当代中国水墨画家所面临的共同问题。但对于我们目前所处的特定时代、特定环境与背景来说，重要的不在于能否发明"新的"绘画语境模式，而在于能否把某种语境拓展得更宽广和更有说服力。

（六）

读过郭石夫近期创作的《铁石气概》、《多情芍药待君看》、《风动莲香》、《万古长青》、《白梅》等作品，从中可以感悟出其对于传统绘画的理解是建立在解读经典的基础之上的。对于自身绘画的把握除了对笔墨的精准要求之外，最重要的是体现对传统文化的包容和承载。这是一个当代大家所具有的素质和气度。一个时代不仅需要具有划时代的大家出现，更重要的是能够出现体现这个变革时代的精品力作。因此，艺术家创作的艺术作品要深深地触摸到这个时代的脉搏和灵魂。

郭石夫说："中国画中的大写意花鸟画，是画家运用客观世界的花鸟草木等画材能动地创造一种主题精神，是在人和自然造物之间找到的一种感情上的契合。'一枝一叶总关情'，把对自然的感悟通过画笔表达出来。"作为一个成熟的画家，所观照的自然是全方位的，所体现的物象是最能代表画家心性的。"逸笔草草"最见性

情，这种"心"与"境"，"情"与"理"的交融在郭石夫的绘画中占据着主导地位。古人云："境存乎于心，治其境莫治其心。"画家把胸中之气散发于笔墨之间，将心中之象寓寄于境界之外，这就将心境提升到一个相对的高度来看待。郭石夫一直试图用水墨的独特神韵来强化作品的艺术感染力。

在敦煌山庄，著名艺术评论家孙克就论道郭石夫花鸟画的创作时说："毫不客气地讲，郭石夫是当代中国画坛最具有才情、最具有个性的花鸟画家之一，他的绘画打破了千百年来花鸟画气骨低迷的绘画风格，以霸悍刚硬的绘画风格完善着绘画艺术的人格魅力。"可以看出，郭石夫的绘画风格和价值取向直指绘画人性的底线，亦即风格或者说人格的转换。

（七）

纵观郭石夫的画作，可以用这样一句话来概括：韵致高、骨气峻、格调雅，达其心而以笔法胜。因为，他的画是《老子》"少则得，多则惑"思想指导下的某种特定的文化精神的视觉图像显现，目的是突出中国画的抽象意味，以抽象的形式、意味来表达中国文化精神的本质真实。所以，也就是在这种意义上，可以说，郭石夫是通过画面笔墨的表达，把魏晋、盛唐、两宋以降玄奥、高妙、空灵的难以言说的中国文化思维，用极为凝练的笔墨造型在"瞬间"表达了出来。看着他那些熠熠生辉的画作，都相当准确地表现了他一贯的心路历程。他是以"仰怀古意"的方式，令我们看到他的画，刹那间就能神思欲飞，思接千载，被画面蕴涵的古典精神内涵的现代阐释所感染。

总之，郭石夫的画作表达的是中国古人在特定时空所具有的那种热爱自由、渴望心灵超越物累的特定情怀。在当代科学技术高速发达的现实社会中，这是人们精神生活不可或缺的互补。为此，郭石夫以立足古法而不失现代性的形式构成的方式，淡化了绘画题材的"故事情节"特征，转化了再现性的造型形态，而强化了笔墨的精神格调以及风骨气韵的表达，从而在大写意花鸟画方面，以新颖的形式语言，在现象学意义上复话或说是还原了现代人心灵极为需要的一种中国文化中固有的但现在业已被大多数人遗忘的文化精神。他的画，画面明净如水洗，恣肆，淋漓，令人观之，心灵会不自觉地遨游于他画面所拓展开来的天地。于是，由他画中花鸟草木所构成的画面，也就有了比肩古代经典绘画的意境和韵味。《韩非子·解老篇》说："今'道'虽不可得闻见，圣人执其功以处见其形，故曰'无状之状，无物之象'。"这就是魏晋玄学"道不可说"而"立象尽意"的学理渊源。在这种意义上，郭石夫的画都是他在形而上的哲学层面乃至精神境界层面准确把握古代经典绘画的意境和韵味的现代阐释所使然。不过，我们还必须注意，《韩非子·解老篇》还说："人希见生象也……案其图以想其生也，故诸人之所以意想者，皆谓之'象'也。"于是，也就是在这种意义上，郭石夫作品画面中的境界和技术性细节，也都是不可等闲视之的。因为，他的绘画是自然造化之上的"天地精神"与古代文化经典中蕴涵的"圣人精神"两相结合之后的形而下变现。

（九）

作为艺术语言的水墨画在当代人类精神生活中有着不可替代的意义，那么作为水墨花鸟画的绘画语言在新的语境中究竟如何体现东方式的内敛与扩张？因此，新的绘画材质、水墨语言在新的语境中的新组合，以及通常被人们忽视的对这些新的发挥与组合的阐释都是画家所关注的，也是自觉的。郭石夫的大写意花鸟画突破了人们在惯常意义上对传统花鸟画的认知，它的"苍茫、荒瀚、灿烂与豪迈"是对生命悲壮与苍凉的认知。因此，郭石夫作品的水墨语境具有开拓性的意义。我们期待着郭石夫放飞心灵于"朝圣"之路，探索出水墨花鸟画的新认知、新空间、新气象、新境界。

<div align="right">（张楠/执笔）</div>

郭石夫绘画艺术学术背景研究
——民族绘画 生生不息

在20世纪中国画变化、发展的过程中，无论是对不同历史时期画家的师承关系，还是对不同历史阶段画坛审美趋势的变化，郭石夫都是置身其中的亲历者。无论是自觉还是不自觉，他都毋庸置疑地目睹了整个20世纪后半叶中国画的变化和发展。唯其如此，他所选择的艺术道路和所确立的风格定位就因其诞生于繁复的艺术格局以及繁复的艺术发展的比较、鉴别之中，自然而然地显现出了特殊的价值与意义。

<div align="center">（一）</div>

郭石夫在绘画艺术上的启蒙肇始于近代在北京形成的花鸟画传统。这种传统既与清末泥古不化、缺少个性的审美追求有别，也与西方绘画追求逼真再现自然物象的审美精神有别。郭石夫在绘画艺术上吸吮的第一口乳汁，就是这种既不同于近代岭南画派，也不同于近代海派的"京派"绘学传统。嗣后，他的绘画艺术之路一直延续着民国初年云集在北京地区的众多画家在相激相荡中形成的既定风格，并在不断地学习、研究与探索中逐渐形成了其个性化风格。

20世纪初，北京画坛云集着一大批博古通今、学贯中西的绘画大家，如金北楼、陈师曾、姚茫父、陈半丁、齐白石等人。当时，强烈的爱国主义思想弥漫在时世的文化氛围中。由于这些人深谙国学精髓，且又才高气盛，所以在反封建的新文化运动中，他们一方面能够虚心研究、学习西画之优长，另一方面，不妄自菲薄，极力抵制"全盘西化"与"民族虚无主义"的思潮。更为重要的是，辛亥革命前后，云集北京的画坛清流经常有机会看到故宫的藏画。譬如，当年生活于北京的林琴南经福建同乡陈宝琛引见（当时，陈宝琛在宫中教宣统皇帝学习，人称陈太傅），把他所著的《左传撷华》送给宣统看，又给宣统画了两个扇面，因此观看了大量的故宫藏画。再譬如，1920年，画家金城（1878～1926）与周肇祥、陈师曾等人在北京成立"中国画研究会"，以"提倡风雅，保存国粹"为宗旨，吸引了众多学生，影响很大，而"中国画研究会"学员的主要学习任务就是到故宫临摹古画。此外，1924年以后，故宫绘画馆藏画开始通过珂罗版印刷技术在《故宫周刊》上刊行，使更多的人借此而目睹了中国古代绘画遗产的精华。在如上意义上，民国时期"京派"的形成，可以说有两个重要的先决条件：一是辛亥革命前，国内众多最优秀的深谙中国文化的大师级精英人物依然云集北京，而民国以后，如金北楼、陈师曾这些既有国粹内养又有新文化素养的人，因种种特定的原因而合流于北京的清流人物之中，这就为当年画坛"京派"的形成奠定了坚实的人文基础；二是以故宫为主体的众多视觉元典文本，为画家们提供了丰富的可资借鉴的视觉文化资源。

在郭石夫幼年时期，民初形成的上述"京派"文化氛围尚未消失。他的父亲即是受这种文化氛围陶染浓重的人。直到现在，郭石夫仍然清楚地记得，在幼年时，他父亲送给他一本珂罗版精印的《故宫名画》画册，并督促、指导他每日临习。这最初的启蒙，对郭石夫此后所走的艺术道路及其艺术风格的形成，不仅起到了决定性的作用，而且还使他此后自觉融入了由"京派"画家构成的直到如今仍绵延不绝的"人文圈子"，并逐渐奠定了他日后成为这个"圈子"中的翘楚的最原初的基础。

<div align="center">（二）</div>

民国时期，京戏艺术的繁荣是看客文化素养培养及其情感滋养的结果。没了这些高级看客，京戏艺术本身的美也就成了没有根的浮萍，"京派"绘画传统形成的情况同样如此。在20世纪50年代以后至80年代以前，受学院教育影响，传统的中国画越来越向源自西学的审美理念靠拢，致使传统中国画越来越不像中国画，而坚持传统审美立场的画家在这一历史时期也往往得不到重视，甚至受到学界蔑视。在这个漫长的时期，郭石夫一直没有动摇，仍然坚持走着他认定的艺术取向之路，因为他深知他所从事的艺术的内中奥秘。

对郭石夫来说，正是因为在童蒙之时，他就已然通过环境陶染和日课临古知道了中西视觉文化之间存在着如王国维所说的"本质上差异"，明了王国维所说的中西文化中蕴涵的"可爱者不可信，可信者不可爱"这句话的内在道理。因此，并不保守的郭石夫在贯穿整个20世纪愈演愈烈的西学大潮中，在他所生活过的那个特殊的时代，在艺术实践中有了对中国文化的深刻了解与高水准的实践验证和在艺术上坚守了民族传统的国粹本位。

郭石夫的画，笔墨酣畅，境界高妙，张挂于墙，能令满室生辉。他的艺术风格可以归位于传统型中国画学术文脉之中，而这个学术文脉导源于两宋工笔院画与明清写意花鸟画。中国传统花鸟画兴盛于两宋，在明清时期达到了古典时期的美学顶峰，在近百年的中西融合中又出现了许多不同的流派和各领风骚的高手，至20世纪80年代，又因西方现代主义绘画思潮的影响而使主流趋势发生了较大的样式变革。郭石夫正是在这一特定的变革潮流中，在传统中国画处于社会主流意识形态之外的艰难发展之时，因长期一以贯之地保持了对两宋、明清传统的坚守并取得了非凡的成就而显示出其特殊的文化睿智。

在艺术创作上，郭石夫是当代画坛具有独到造诣的佼佼者。在20世纪中国绘画发生重大变革的历史时期，他的艺术风格显示的独特的价值与意义，主要体现在传统绘画语境日渐稀薄的情况下。他的艺术实践乃是通过以对"京派传统"的继承为津梁，不仅衔接了中国古典绘学传统的"文化基因"，而且还通过他具有独到造诣的艺术创造，把这个"文化基因"根植在了现当代人的审美心田。从郭石夫历年的创作来看，他确实是在一以贯之地从传统不同时段的"文化基因"库藏中，以"以一总万"的方式提取出与自己会心的技术、技法及理念，并以"实证"的方式将它们与他当下的生活感受相结合，使之转化成了自己的经验。在我们看来，他对民族绘画传统本位的坚守，他的绘画中动人心魄的迷人魅力及其画中蕴涵的文化价值，正是由此而得来。

至此，我们想说，面对郭石夫的画作，我们不仅能清晰地看到他吸收了齐白石、李苦禅绘画风格的痕迹，也能看到鲜明的吴昌硕、陈半丁的痕迹，而且，以此上溯，我们还能发现他对赵之谦、陈淳、林良乃至钱选等人的绘画风格的继承。不过，更为重要的是，从他的画面中，我们虽然可以清楚地看到他对传统的继承，但那继承绝不是对传统进行机械的照搬、拼揍和挪用，而是在"元语言"的层面，即在形而上的理性层面上创造性、阐释性地活用了传统。一言以蔽之，郭石夫的这种"研究"带动"实践"的方法，使古人的经验、静态的传统，经其秉性、学问、修养乃至见解的协助，而被"翻译"成为"活"的视觉源泉，流入了他自己的心田，并使他能以此为基础，浇灌出今日他以当下生活感受为基础的具有创造性的美丽之花。在我们看来，这才是郭石夫艺术创作中最值得我们学习、研究和借鉴的地方。

著名美术理论家郎绍君曾说，传统型中国画分为两支：一支以模仿、传承前人技巧、风范为基本原则；另一支在充分继承传统的同时力图变革出新，但他们的革新主要限于建树自己的独特风格，或给作品注入一定的新内容，而不是动摇和改造传统模式。前一支的贡献在于保存与传授传统技巧；后一支的贡献在于发展传统，使传统绘画更加完满，以及创造自己的艺术个性。从郭石夫的画作中，我们可以看到，上述传统型中国画的两种继承方式在他的具体的艺术实践中并没有被分解，而是在中国人所特有的"两仪一元"、"以一总万"式的思维方法观照下，将它们"合二为一"了。郭石夫这种对待传统的方式，意义是十分重大的。孟子曾说："仁言不如仁声之入人深"（《孟子·尽心章句上》），意思是说，道德说教是重要的，但道德说教不如以"诗意感怀"为手段的艺术对人们的情感取向和心灵向往的陶冶来得深刻。从郭石夫历年的画作上看，他是早已深谙此理的。他的画生机勃勃、文而不野、放达豁爽却又极富比兴象征，且有以健康情感感化人心的妙用。我们完全可以把他的画当做他的"自画像"来看，而所有这一切，都无不与他能够正确、辩证地把握对传统的学习与继承息息相关。

我们常说，"画品即人品"。通过分析郭石夫的绘画，譬如分析他的《清韵》、《秋意》等作品，我们能够发现他对人生、对世事有着极为善意的述说，而正是这种善意的述说，使我们在欣赏他的作品时，心灵变得纯净，对人生的理解也变得十分通透。于是，就是在这种意义上，我们可以说，他画中的一花一草可以导引我们重新游历我们的文化先贤曾经走过的精神航程，而他那画面中的一花一草自然而然地成为照亮我们精神世界、心理空间的一束束亮光，实质上这与他画中的人文内涵息息相关。

<div align="center">（三）</div>

由于文人学养及其思想观念的介入，中国画在长期的发展过程中，逐渐亲和了中国哲学的义理意蕴，这是中国画的一个优良传统。

郭石夫的画作是笔精墨妙的，是自由潇洒的。从他画的《立志栽培心上地、静心涵养性中天》以及《水殿风来暗香满》等作品上看，他是极到位地把握住了传统中国画造型原则及其精神理念的真谛与精髓的，而他的画作之所以具有这些特质，无不与他的画作中蕴涵着中国画的哲学传统息息相关。

在长期的发展中，中国画一直受中国哲学的影响，所以中国画家要进入最高层次的审美创造，必须具备中国哲学所给定的观照世界的方法和思考事物的方法。

在艺术美学追求上，郭石夫一向保持"执中"的姿态。他的画不温不火、不激不厉，但神采奕奕、风骨凛然，且意境幽邃，内蕴有中国人观物察道所特有的哲学气息。他的画之所以能够达到这种境界，在我们看来，就是因为他童蒙之时每日临摹古代经典文本，这给他带来了中国人特有的观照世界的心理方式与思考世界的思维方式。我们知道，实际上，中国古代经典视觉文本即是中国文化的一个有效载体。中国人观照世界的心理方式与思考世界的基本方式，实际上往往就寄存在中国古代画家使笔运墨的一点一画之中。郭石夫很早就十分深刻地理解了中国文化，所以他才能在长期的世事变动中坚持他的艺术道路，保持着他对中国国粹文化的执著与热爱。分析他的绘画，我们能够发现，他作画，在某种意义上说，是希望通过画面的笔墨、形神、气韵，以图说的方式，述说出中国人对宇宙秩序以及对人的生存状态的特殊理解，并进而对以人格修养为前提的他所看到和所理解到的事物给出一个清晰的、有价值指向的图像描述。对郭石夫那笔墨酣畅淋漓且具有诗化比兴属性的花鸟画，我们应当作如是观。

（四）

郭石夫的画作古意盎然而又新意勃发。他对画面物象灌注的表现，一方面是他在现实生活中获得的鲜活的审美感受；另一方面，他也通过其笔墨表现，在他的画面中恢复人们对历史的记忆。面对他的画，我们能感到那是祛除我们浮躁、浅薄心态的一剂良药。从他的画作上，我们可以看到，他一贯认为，维护历史的记忆是文化发展的先决条件。

这就是说，由于郭石夫在自己的艺术实践中很好地尊重了传统，坚持了传统，并发扬了这种传统，所以，他在画作中也就自然而然地内蕴了丰厚的具有哲学属性的人文内涵。总而言之，郭石夫的绘画是极为讲究笔墨的，但由于这种笔墨中积淀、凝聚了我们民族在长期的历史发展中形成的生命意志与精神内涵，所以，他的画也就具有了能令我们得到智性生发、精神升华的价值旨归与意义所指。于是，在这种意义上，我们才特别注重郭石夫的画与"京派"绘画传统的密切关系。他的画，是"京派"开出的鲜艳的美花之一。通过分析、研究郭石夫的绘画实践，我们或许能破解"京派"艺术的基因密码。

近代以来，当西方的生命哲学和一系列与之有关的文化思想传播到中国本土，艺术思潮受其影响，开始出现重视恣肆宣泄个人情感的风格倾向，许多画家开始向极端的形式化张力方向发展，于是，由西方传来的美学标准便强有力地左右着中国画画坛风格样式的发展。其结果便是，绘画中民族既有的审美标准被遮蔽。于是，在这种情况下，郭石夫几十年来沿着"京派"艺术开辟的艺术风范而坚持走的"执中"式的艺术道路，便显得极为难能可贵。这就是说，在艺术上，郭石夫选择了一个可以给予他辉煌成就的艺术视角。荀子说："不全不粹不足以为美。"（《荀子·劝学》）又说："温温恭人，惟德之基。"（《荀子·不苟》）这样的思想在孔子的言论中也比比皆是。这实际上即是中国古代源远流长的"中和"思想的更为具体的引申说法。这样的观点在中国古典文化环境中，曾深深地影响着许多有着坚定国粹意识的知识分子的心灵，并深刻地影响着他们的审美取向。几十年来，郭石夫一直在高度尊重传统的前提下进行着他的艺术创作。对于他所坚持走传统之路的艺术见解，我们应当在这样的文化层面来看待、来理解。

这就是说，当我们论及中国文化的"中和"思想时，我们必须注意到中国文化自古以来就不是封闭的，但却又是极为坚持围绕"中和"这一文化核心来发展衍变的。《国语·郑语》中说："声无听，物一无文"，表明中国文化虽然自古以来就是一个开放的系统，十分重视吸收不同的文化，但一切由吸收不同文化而带来的错综复杂的文化关系乃至由此带来的错综复杂的矛盾冲突，都会在回归上述所谓的以"中和"为特征的"文化核心"的过程中被化解、综合及至被衍变、整合。事实上，这也就是中国古人极为重视的"中和"思想的当代价值与当代意义所在。于是，在这种意义上，我们便可以这样认为：郭石夫之所以现在能够在花鸟画坛取得翘楚地位，无疑与他在艺术道路上广采博收、融会百家而又坚持中国文化的国粹本位的见解与立场是息息相关的。

总之，郭石夫的画，主体上继承了明清以降写意画的优良传统，用笔酣畅，气韵生动，筋骨内含，造型生动传神，章法奇崛，常有姿媚跃出，且设色明艳，豁爽亮丽但不俗气，主题取材往往多有创意，境界也能别出心裁，能够准确地表现出中国文化特有的精神气息。可见，其艺术追求与目的是十分明确的。他追求的是中国画所特有的深弘大美的境界，是与时代合拍的新气象、新观念、新思维与崭新的风格。一言以蔽之，他的艺术创造极具鲜明的时代气息。在当今国力日渐强盛的时代，他的蓬勃、健康的花鸟画无疑具有特殊的象征意义。对当代中国文化而言，他的画无疑是一笔极为宝贵的精神财富，能够给予我们极为有益的启迪。

<center>（五）</center>

20世纪80年代，作为中华民族优秀传统文化之一的中国画，在经历了十年"文革"浩劫后，刚走上复苏、繁荣之路，却又遭遇了改革开放后，西方文艺思潮汹涌而入的冲击。一时间，各种否定、改造中国画理论和实践的行为纷繁迭起，遂成一股潮流。

事实上，"西学东渐"及文化观念的西倾肇始于鸦片战争后，它无疑具有科学、实证的先进性和民主人文之新精神。但用之解释中国艺术，无疑是方枘圆凿。然而，一百多年来，不断有人用西方文化来革中国画的命，中国画因此迭遭厄难，命途坎坷。正如评论家吕品田所讲："近百年西方文化的物质优势和国际影响动摇了国人坚持自身文化立场的自信心和现实基础。妄自菲薄、崇洋媚外的社会心理集结为对传统的无端蔑视与批判，把中国人的审美追求从'文化化'的境界拉回到'身体化'、'物质化'的原始浅陋之地。这既是对国画独特审美品质和文化个性的削弱，也是文明程度的一种退化。"

20年前，波及整个中国画坛的那场潮流应该说"动摇"了"业内"相当部分的理论家和画家。在这样一股风潮面前，许多人不是借风跟潮，就是彷徨犹疑或观望欲动。真正能立定中国绘画精神，不随波逐流、自信安详、忠于职守信念的艺术家，毕竟是极少数。当然，他们一定是对民族绘画精神有一种深刻的理解和灼见，也一定是能远离时尚和流风俗韵的孤行志士。

郭石夫是20世纪80年代中国画迭遭风变的亲历者，也是几十年来在风谲云诡的画坛风云中，理性地坚守中国传统绘画精神者之一。他倚仗对数千年中华传统文化的宏观认识和对中国画的挚爱，坚持传承他多年研习的"京派"绘画艺术，不卑不亢，矢志不移，潜修渐悟，终至成就斐然，成为当今画坛大写意花鸟画之翘楚。

20年风云，转瞬即逝。当中国画界多元激荡和东碰西撞了一段时期后，当愈益多的中国画理论和实践者重提贴近文脉、弘扬民族绘画精神时，郭石夫当年被谤为传统守旧的路子却又成为今之正途大道。历史往往如斯，芸芸众生每每在谬误和真理面前显出非理性的盲从，而理性之光似乎只照耀着不随时趣、一意孤行的精英。

所谓"京派"，实为近百年中国画坛之主流。自明永乐帝移都北京这400多年以来，北京愈益成为中国的政治、经济、文化中心，是风云际会、包孕四海、吞吐八荒之所。历史上，东晋、南宋两次文化的南移至明以后渐次北归，再到"五四"前后，国学大师、艺术才子等文化精英尽集京华。中国画领域一改数代大师出江南之几百年格局。众多既有国粹涵养、又有新文化素养的画界精英云集北京，为当年画坛"京派"的形成奠定了坚实的人文基础。郭石夫幼时，"京派"风韵尤盛。齐白石、陈半丁等一大批"京派"画坛大师尚在世，荣宝斋等处常有其活动和作品。郭石夫是在这种文化氛围中启蒙学画的。及青少年时，荣宝斋、故宫竟成为他常去观画的"课堂"。他迷恋其中，每见一幅感兴趣的画，则流连忘返，细细揣摩。他年少无师，仅得家父指导，但却得到张大千、胡佩衡、陈半丁等大师的真迹来临摹。他深深地陶醉在这些笔精墨妙的艺术品中，以至后来在"极左"的政治年代，他经历的许多坎坷和生活磨难都不能动摇他对中国画的热爱和追索。因为只有进入这个领域，他才会有纯净空疏之心，他才能陶然忘忧。中国画的这种"内向性"和追求自由精神的传统，不仅淡于欲求，也相对疏离于社会的繁闹。"独善其身"、"修身自洁"是文人奉以为圭臬的，故寄情自然、舞文弄墨消解了人世喧嚣和竞逐所带来的劳苦和疲惫。在郭石夫看来，他所钟爱的中国画之所以对他有无穷的诱惑力，正在于进入斯，则精神的享受在于斯，人生的乐趣在于斯，艺术所追求的美亦在于斯。

正是基于这种挚爱，他才能锲而不舍，孜孜以求，溯其源，探其理，司其法，研其义，恒其行。在"八五"美术新潮那几年，郭石夫显然是守旧派，是被奚落的对象。但他内心明白，争一时之短长是急功近利之所为，如范迪安先生所指："中国画家传统的价值，曾经被文化上急切'思变'心理所遮蔽。"郭石夫对传统的认识，源

于他对历史的宏观的眼光。他认为，许多"风"也好，"潮"也好，只是暂时的，而中国画学的精神有依东方文化这条奔流不息的大河，虽千曲百折，终是向前。他并非不关注西方艺术，而是每每与东方艺术进行比较，以客观的态度分析各自的优劣，从而意识到数千年东方文化的生态系统诉诸于艺术的文化记忆和文化生存是自成体系的。艺术有别于自然科学等领域，不能以"西"衡"中"，更不能以"西"代"中"。他认为，中国画经千数百年流布，早已深深植根于民族文化的土壤中，可谓根深干壮，纵遭一时风雨，催落的不过是枝叶。因此，他更自信地在民族文化中徜徉。

郭石夫理性地意识到传统的丰厚构成与经典名家的风范是取用不尽的创造动力，所以他较早就给自己拟定了"潜沉传统，扩展学养，依性情禀赋，梳理可能延展的艺术空间"这样的一种创作路子。他在50岁那年曾这样说："我所从事的大写意花鸟画是我们民族绘画科目里面一个十分重要的画种。自明清以来，中国画大师可以说多出在写意花鸟画领域当中，因此，要想在这一领域里取得一点成绩，是十分艰难的。用一生功力能否'透脱'前人窠臼，也只有努力为之，不敢做非分之想。"这段话可见他之理性与清醒。他明白，凡有成就之艺术家，必有过人之坚韧毅力和执著之理念，而不是"癫狂柳絮随风舞，轻薄桃花逐水流"之辈。

传统学不好，根基打不牢，急于变花样也无用。如一棵大树，长得愈高，根必扎深；楼盖高，地基必打深；犹如学书，一家之根基无有，便要行而草之，必成"游魂"。所以，他顺着"京派"这棵大树的主干去研习、深究，"立志不随流俗转，留心学到古人难"。

虽则郭石夫以承传"京派"大写意风貌为主，但他之眼界早已上溯至千年来花鸟画的历代大师。不光近现代的李苦禅、齐白石、潘天寿、吴昌硕在他的研习范围内，再远的朱耷、徐渭，以至文同、黄筌也是他探研的目标。他自觉到传统的意义，并且努力集研深究，如前人所言，"夫学术造诣，本乎心识，如人入海，一入一深"，故其作品每于旧物事中出新意，虽则题材常为梅兰竹菊、草木禽卉，但沉雄恣肆的用笔，旷达舒展的构图，率意、苍浑之气象构成意趣盎然、气息鲜活、韵致爽雅之画面，全无泥古不化之气。中国绘画题材的固化和经久不变是令人惊讶的，凡长期流传不衰的都是象征性强、寄托深厚的，以便画家"托物寄情、托物言志"。千年来，代有名家写梅竹，题材未变，但画家却为之注入了新的人生感想和新的美学精神。郭石夫亦好写梅竹，他不仅在画梅竹时贯注了自己的情怀意绪，也在探究水墨语言形式上的拓展。他落笔下墨气局宏大，于豪放中不逾法矩，实为几十年潜心修炼之结果。用苏东坡的话来讲，是"出新意于法度之中，寄妙理于豪放之外"。

（六）

郭石夫继承了中国文化精神的重感受和中国绘画目识心记的传统，不以对景描摹为能事，而是进行全境式的"心忆"，如庄子所说的"以神遇而不以目视，官知止而神欲行"。应该说，他的创作方法凝结着中国文化高层次上的精华。

作为一个承传延续型画家，郭石夫在书法和篆刻上都有极深的修为。在主体之外拓展美学精神，而又回到主体，用一切方法涵养出完美的人，再由这完美的人去创作完美的画，这是传统文人画家重视画外修养之法。诚如评论家所言："郭石夫先生的画，主体上继承明清以降写意画的传统，用笔酣畅，气韵生动，筋骨内含，造型生动传神，章法奇崛，常有姿媚跃出，且设色明艳，豁爽亮丽但不俗气，主题取材也往往多有创意，境界也能别出心裁，能够准确地表现出中国文化特有的精神气息。"

郭石夫的中国古典式文人情怀，使其在绘画风格和审美追求上都向往中国文化的"中和"之美。他的艺术实践也始终在"执中"的路上发展。他常以戴复古的一首诗来检视自己作品的风格："曾向吟边问古人，诗家气象贵雄浑。雕锼太过伤于巧，朴拙惟宜怕近村。"显然，这是以防在艺术取向上失之偏颇。综观他的作品，每于动中求静，放而不放，留而不留，法而不囿，肆而不流，拙而愈巧，刚而能柔，在画中体现了其得志弗惊、厄而不忧的人生诣趣。

郭石夫几十年来的艺术里程印证的是东方审美的巨大魅力和民族绘画的强大生命力。正如有评论家所说的：中国画发展的方向，不会是西方艺术发展模式的翻版或改型，会沿着自身的规律，在不断的修正中前进，甚至会以更古老的民族精神和形态来表达新的时代艺术理念。郭石夫走的是典型的从民族文化入、从民族文化出的这样一条艺术之路。

（傅京生、魏中兴/执笔）

郭石夫绘画学术定位研究
——郭石夫绘画美学思想体系的学术研究

进入新的世纪，当文化自觉成为更多人的关注点时，郭石夫的学术地位被更多人所关注，日显隆重。对于郭石夫的学术定位研究，我们通过郭石夫对于中国传统文化精神、对于中国画笔墨精神的继承以及对中国大写意花鸟画发展的关注进行分析与研究，希望在艺术发展的今天能给我们带来更多的艺术思考与文化品读。我们能够看到他对于齐白石、李苦禅、潘天寿绘画风格的研究，也能看到鲜明的吴昌硕、陈半丁的神意，而且，以此上溯，我们还能发现他对徐渭、赵之谦、陈淳、林良乃至钱选等人的绘画风格的继承。更为重要的是，从他的画面中，我们不但看到了他对传统的继承，更看到了他在中国文化根脉的基础上，依循自我的悟性创造与生发。

1．从当代文化的生存生态中去把握文化的当代价值取向

写意绘画作为中国文化艺术思想中最精微的形式与体验，应不断参与21世纪中国文化精神的关照与创建中去，这既是一种文化的自觉，更是一种文化勃然兴起的自信力，是提升文化品位、拓展写意艺术的文化意识的重要契机。

在全球化文化的互动过程中，中国写意绘画的对象、接受方式、传播机制以及价值功能可以说都产生了一些新的变化，在新的文化生态环境面前，为中国绘画在新的世纪提供新的理论与实践，是中国绘画在构建中国文化过程中应着力发挥的推动文化观念及价值重建的重要方面。

现代语境中的绘画审美呈现，体现了中国绘画的文化根基与内涵，强调文化是绘画的一种本体性证据。写意，特别是大写意花鸟画，是一种无法之法的艺术形式，是超越技法形式的一种直指心性的文化审美表达。作为一个具有文化担当与艺术追求的艺术家，勇于做文化的担当者与传承者是一种使命。哲学不是一种追求新异的思辨，而是一种怀具乡愁的精神家园的追寻之旅，而当代绘画精神也正是在重返人类文化追寻母体的回归过程中不断自观与自证。

1997年，郭石夫在画集（人民美术出版社出版的《郭石夫画集》）的自序前言中讲到："这本画集正当我五十岁的时候得以编辑出版，这也是我出版的第一本自己的画集。几年来，对于传统花鸟画如何创造出新的形式，如何加强它的视觉效果，同时又不失去它的审美内蕴，既保持民族传统，又强化它的时代精神，始终是我思考和追求的目的。但艺术的变革实非一日之功，所以这本集子里收入的作品都应算是过去的东西，如果说有一点可取之处，那也应看作是我在前人的基础上，多少有了一点源于自己的想法而取得的成绩。就这一点而言，也是用去了我几十年的时间，艺术之旅的艰辛真如大海行舟……"这段表白让我们看到了一位继承中国文化精神的艺术家的艰辛求索过程，也体会到了一位艺术家在对民族传统背景与时代精神、面对艺术变革现象的真诚与远见。面对时代思考、文化思考、艺术思考的多重梳理，郭石夫有坚定的艺术信念，他真诚地面对社会、传统、文化、艺术，自觉地按着理想的艺术方式思考、创作。从他的文化与艺术态度中，我们看到了中国艺术家的自信与精神张力；在他从容的生活状态中，我们看到了一位当代艺术家创造的时代价值与艺术价值。他的艺术价值超越了作品本身，他的作品传承着中国人的文化品行和民族品德，还有宋元时代开始的文人精神及生命气质，再继而亲近着近代艺术大师的风骨气度。我们在欣赏郭石夫的作品时，会不自觉地想到这一连串的历史钩沉。有人说，中国的艺术承载、背负的东西太多。在此，我更想说，中国的绘画艺术在追本溯源的精神旨归中早已将这些团合成一种气息、气脉生长于中国人的血脉，我们祖先的智慧也绝不会将"繁重"、"背负"一类作为上品千载相传。事实上，所留给我们的正是那自然而然的智慧与悟性，在无形中见着有形。因此，郭石夫的艺术境界之高也正是在于他对于传统所带有的根器与智慧，所以，他的作品在当今的时代背景中仍有着纯正的中国文人的精神气息。郭石夫常说："中国书画不是杂技、不是体育竞赛，而是一种高层面上的文化，集哲学、文学、美学多个方面于一

体，是一个画家全部精神世界的反映和生发。"并说："学好中国画好比出家修行，不苦修、苦练、参禅悟道就上不了'西天'。"

2．在文化体验中领悟文化精神，体悟文化的高度与精神的厚度

写意绘画是一种文化存在的方式和价值的承载方式，所以就存在一个认识问题。如果仅仅把其当成一种手段和技法，就会使其成为无源之水。同样，如果一味地强调生态与存在这些形而上的东西，而忽视绘画艺术的法度与艺术性，那么这种文化精神的载体就会被泛化。

中国画在长期发展的过程中，逐渐与中国哲学亲近，使中国画在艺术表现上涵有了更加深刻与从容的意味。中国哲学的观物与思辨方式要求同时关注与探求事物的两面，含有辩证统一的认识与思想观念。这样使得中国画创作过程带有更为深刻的思想意识与表达意识，即使作为写意的表达手法，同样具备了哲理性的意境，而作为构成绘画语言本身的笔墨表达同样在阴阳、疏密、繁简等一系列的辩证思维下表达着天性的自然。因此，中国画家具备的中国哲学所给予的观照世界和思考事物的方法成为一种文化自觉。

在中国传统写意绘画中，画家所追寻的艺术向度并不单纯是为写意画形式的笔简意赅，也非直抒胸臆的畅快之感，其实内容仍在于对中国文化精神的意会与向往。中国写意画受影响于宋时文人画，画家将思想、情感、精神及身心的适度合一来进行绘画的精神性创作，将绘画本体、主体与客体关系的合一来进行内与外的交融。中国的写意画是一个整体的、圆融的艺术实现形式，它不偏颇，不局限。一个艺术家的艺术观实际上就是一个宇宙观，他将天、地、人合一而思考。因此，愈谈中国写意画愈需要延伸至中国文化的内在深度去体味、去了解，郭石夫的艺术观同样没有远离这样的精神向度与文化深度。

至少在写意花鸟画领域，郭石夫认真研究、临摹的卓越画家可以上溯到几百年前，他几乎对每一个大家的艺术特色皆烂熟于心，这就是他的师古人与师先贤。在师古人的过程中，他又借古开化，实现自我的艺术创造精神。郭石夫力倡"宁以精神引领笔墨，勿使笔墨带领精神"，即一个当代的艺术家要懂得自己国家民族文化传统上的观念和人民的欣赏习惯。中国传统绘画是我们民族所独有的、为我们的人民所认同的、喜闻乐见的绘画语言，同时也是其他民族绘画形式里面没有的，因而亦是不能替代的语言。中国传统的书画艺术并不落后，但我们一直忙于追赶人家的脚步，没有时间回过头来品读与分析自己艺术的可贵；我们总在想办法研究西方艺术，但从未想过如何把自己的艺术做大、做强给人家去研究。"夫一民族文化之得以绵延数千年而不绝，其精神价值弥足珍视，其文化心理亦足公待，岂可因'西风东渐'而数典忘祖，因'欧风美雨'竟弃祖离宗，置古典于博物馆里，而弃传统如敝履则谬妄矣。"此番见地掷地有声。

写意花鸟画所观察与描绘的对象都是具有生命力的自然生命，这些自然生命与人的生命一样，都有繁盛枯荣之生命周期。因此，在中国特有的宇宙自然的哲理思辨下，花鸟画家对待自然生命的观照也自然含有生命意味的观照。中国传统的花鸟画强调对自然的深入体会，但"自然"对于艺术家而言实际上包含两个方面：首先是本然的自然，即直视自然界。在艺术家的眼中，艺术创造的源泉就在于与自然的接触。其次也是艺术创作中重要的环节，是对自然的审美提升。这一阶段成为确立画面语言、内容甚至是画家风格的创造自然阶段，进入一种遵循画家审美的创造真实。郭石夫的花鸟画创作中就包含了这样的特色。他的绘画题材都取自于自然界常见的物种，甚至是画家常常表现的内容与题材，如文人画传统题材的梅兰竹菊，但是他的艺术创造又将常见于绘画题材的自然物提升为富有个人审美情感与心性表现的图象。这种对自然物象的观化过程就是中国传统绘画的精神性引领过程。可以讲，郭石夫的艺术创作是遵循中国传统绘画的正脉而入且又有所生发的艺术风格与时代特性，同时又丰富了自己的文化高度与精神厚度，如《易·系辞》中首先提出"观物取象"的命题。"观物取象"实际上是对宇宙万物的创现，它触及到了艺术创造的认识规律以及审美观照的问题。作为花鸟画家的郭石夫在艺术创造上遵循艺术观照的初衷，在观照自然中完成意象的萌发与深入，完成诗人般的想象与情感的表白。作为中国传统绘画精神的继承者，艺术家在自然中汲取最富有生意的物象加以表达，实现"外师造化，中得心源"的审美创造过程。

再有，王夫之云："情景虽有在心在物之分，而景生情，情生景，哀乐之触，荣悴之迎，互藏其宅。情景名为二，而实不可离。神于诗者，妙合无垠。巧者则有情中景，景中情。景中生情，情中含景，故曰，景者情之景，情者景之情也。"古人在艺术探讨中对于"情"与"景"关系问题的讨论不在少数，实际上都是让心志和情

感充分地融入到景物的表现之中。中国花鸟画对"情"与"景"的把握与探讨也自然不少，甚至在中国画中对境界的追求也谈到"情景交融"。在这样的艺术背景指引下谈及郭石夫的绘画艺术，谈到他的作品的表现形式，谈到他在艺术创作中对景的观照，我更愿意讲郭石夫的"景"与"情"的关系是自然、天真的关系。他在对"物"（景）的观照上没有矫饰，他极喜自然生命的天真浪漫、自然情动。因此，他在"情"、"景"对应中充满着自然的生机与绚烂。"极炼如不炼，出色而本色，人籁悉归天籁"，中国艺术中的哲思永远带着对宇宙、自然的尊重与平淡，因此，得自然之"道"的中国花鸟画艺术家郭石夫更能在这种情态下显自然之美与真，从而达到物象自然与升和的自然相互契合的状态，其画面感受自然兼有些许成熟的泼辣之生意。

3．在文化精神的向度上，提升笔墨认识，张扬笔墨精神

中国绘画在经过近一个世纪的向西方学习的过程之后，应不断走出西方审美理念的盲区。在走近经典的过程中，重新审视中国绘画精神价值维度的取向，使中国绘画，特别使写意绘画成为中国文化的主流言语方式，从而在发掘中国文化精神的本原的基础之上，重新发现与审视笔墨精神的内在内核，在文化精神高度上去整合、守正、创新与世界化的关系。

作为文化精神核心的艺术，既是主体生命意义的持存，又是对人类自由精神的感悟，更是对人类精神家园的守护。中国绘画是写意达情的文化意识的凝聚，强调文化的中和品格、创新意识、生命体验、高妙境界以及精神生态平衡，在世界文化的大语境中，彰显中国绘画的精神意识、创作理念与审美的表达方式。

中国历代画家对世界的观照方式与思考方式，往往就是通过笔墨的运用来实现的。中国画家在对待人生、自然及人与自然的关系上都怀有虔诚的精神信仰，这种信仰徜徉于现实与理想之间，笔墨的担当可谓重要。从大写意花鸟画家徐渭的笔墨淋漓，书写胸中逸气，到八大山人运用绵陈的笔道入画写心，在运用笔墨的意识形态中，"笔墨"无疑是最亲近于画家内心与情感的媒介。中国的绘画艺术在笔墨的物质形式载体上被赋予了精神的担当与人格的理想，在与画家最为亲近的距离中传达着画家的喜怒哀乐。圆锥形笔锋的提、按、顿、挫就像武人的剑、乐人的萧一般，依画家的内心情态或肆纵，或幽婉。从形而上来说，画家对笔墨的珍重更是对自己主体精神的珍重。因此，笔墨便在中国传统绘画中含有了技巧与精神两层内涵。

郭石夫的绘画是极为讲究笔墨的。笔墨中积淀、凝聚的同样是我们民族在长期的历史发展中形成的生命意志与精神内涵。所以，他的画也就具有了令我们观后精神提升、意趣延绵之感。在中国画笔墨的技巧性处理上，郭石夫说："笔讲筋肉气骨，墨分干湿浓淡。笔墨的中介是水分的控制和运用。在大写意花鸟中，用大笔泼墨，书写，直抒胸臆，要求画家对画理画法有极高的掌握，有调动各种笔墨技法的极大能力，方可见出神入化的佳境、神完气足的佳作。写意花鸟用笔、用墨要富有节奏，尤其要注重大的节奏变化，追求大开大合之势，而不拘泥于细枝末节的小变化。纵观以往，大画家多在用笔、用墨的大气势上下功夫，不太计较局部笔墨的一些小变化。"他还讲到："美术史上，许多大画家同时也是大书法家。书法理论与实践几乎包容了中国画用笔的全部美学价值，与绘画相比，它更加抽象、更加概括，因而也更具审美意义。书法修养对于写意画家的极端重要性早已是不言自明了。""豪横人间笔一枝"是郭石夫引蒲华诗句的一方印章，用于20世纪80年代中期。他曾经坦率地说过："画非有霸气不可，做人不得有霸气。画之霸气乃强霸之霸，即神思独运，写尽自然风神，完我胸中逸气，令人阅后有惊心摄魂之感，潘天寿讲'一味霸悍'就是这个意思吧。"因此，郭石夫在书法篆刻上的造诣成为他艺术整体的一部分，它完善着郭石夫的艺术创作。

郭石夫在书法和篆刻上都有极深的修为，在主体之外拓展美学精神。郭石夫并不以文人画家自我标榜，但他对画外功却十分重视。在他看来，书法在画面上不仅承担着对物象的描绘，还扩大了线条书写性的美感，丰富了空间的分割，通过形式、结构、韵律表现出意象自由。"诗书画印"的结合实现了郭石夫艺术与精神表达的双重满足。郭石夫谈及中国画中的"诗书画印"时讲："'诗书画印'是我们中国绘画，特别是宋以来绘画的一个程式。这个程式的好与不好当然也有不同的说法。有的人认为，绘画是一种独立的东西，应该不要诗，诗在这里是多余的。绘画就是直观的、视觉的，这是现代一些人的说法。可是，我们的古人为什么把诗跟画联系起来，因为它注重的是精神性。比如说画一棵竹子，竹子是一种客观的植物，它无法说别的意思。但是，我们的绘画不是这样的。郑板桥说过：'衙斋卧听萧萧竹，疑是民间疾苦声；些小吾曹州县吏，一枝一叶总关情。'他把一棵竹子引申到一个人的品格、一个为官人对于老百姓疾苦的关心这样一种境界上来。你说如果没有这样的诗，这张画的意义还能有多深刻呢？而因为有了诗，它就要有一个书写的形式在里面，书法本身就是艺术，就是一种美。我

们用印不简简单单地表明这张画是谁画的，还有其他的一些意义。郑板桥的一个闲章'七品官耳'中的'耳'，就是有一种自嘲的味道。这也就更加深了他绘画中的这种精神。所谓看其画如见其人，所以我说，中国画本身不光是包括画，还有诗、字和印章。如果我们对中国艺术持一种认可的态度，我们就要承认'诗书画印'是一种一体的文化精神，是区别于世界其他绘画艺术的，是我们民族独一无二的。"

郭石夫对于"诗书画印"作为中国艺术中文化精神载体的论述，实际上是对中国绘画进入成熟阶段的一种总结。对于传统中国画来讲，绘画的过程如同世界的创造过程，创造的过程中同样是部分与整体的关系；"诗书画印"的各部分组合完成了中国画家艺术与精神的合一，也完成了对于艺术本体而言的过去、现在与未来的统一。此外，中国画家所倡导的"诗书画印"艺术也间接地流露出部分画家出世与入世的心迹，成为中国文人画家的一个很重要的寄托。因此，郭石夫在他的艺术追求中重视"诗书画印"，对我们当今艺术的发展仍有很客观的推动作用。

4．拓展了建立在知识结构及独特的审美经验基础之上的审美观念，系统而又深入地探讨与实践了笔墨价值的文化性与当代性表达

当我们尝试着去领略中国绘画的审美历程时，总是有一种这样的感受：一是古代绘画的经典性使得今人有难以超越的沉重之感；另一方面，在西方文化中心的话语权重压之下，古代绘画的艺术基本范式有被边缘化的压抑感。面对世界文化的大格局，我们如何来检视东方文化价值及其应有的精神生态，这是一个痛苦而又足以让人升华的过程。

在郭石夫绘画美学所倡导并推进的"回归感性、回归生命、回归人的整体"的审美过程中，有一种强烈的"寻找家园"的寻根意识，这表现在写意哲学体中体味抒情写意的风神，肯定人性之善，以人道、人生、人性与人格为本位，强调仁心与天地万物的构作，以道德理性、感性慧心与人文精神为依托，内外兼修。他所追求的艺术精神，是一种"穷观极照，心与物冥"的人生审美体验与精神境界，是一种技进乎道、以形媚道、以艺写意的审美人格化的升华过程。

郭石夫的绘画表现，除了有继承传统绘画精神与笔墨精神的厚度外，在所在的时代中也体现出了高尚的文化品格。在谈及传统的问题时，他讲到：有人说，这个传统到今天应该结束了，进入了一个新时代，就应该完全创造一种新的文化，我觉得根本不是那么一回事。世界上不存在绝对的新，就是物质领域里的创造，也不是一个绝对的从零开始。我并不反对创造，我觉得，在继承前人的基础上去创造，才可以使这种文化得以延续，进而具有时代精神、具有今天的审美意蕴、具有我们民族的独立精神。我们是中国人，我们的中国绘画在世界上是独一无二的，我们这种绘画应该得到发扬，而且更应该得到创造。俯仰于自身的宇宙空间，而无所依傍地去从事种种背离本土文化精神的所谓艺术的"创造"，都将堕入意识空间里的灵虚幻境，劳而无功。而且，这种行为的背后不仅意味着对中国绘画"母语"的放弃，更隐含了这种语言的核心有将被践踏的危机。对此，他和他的同道所表示的态度便是，更加精心地沿着民族艺术的长河去探幽，却不欲舍己从人。郭石夫在艺术的行进中坚守着中国文化熏陶下的文人品行及高贵的文化品格，是最为珍贵的一点。若没有这样的一份文化品格与对传统文化精神的敬意，我们或许就看不到令人感受生命灵动的佳作，在当代快餐式文化发展的今天，这份鲜活的生命品格是我们为之敬佩的。

5．从文化生态体验与审美文化的当代转型入手，实践并阐释了传统是鲜活的传统的艺术理念，开启笔墨传统的新形态

追求绘画文化温润的人格内涵、恢弘的意义表达、美妙的诗意呈现和广博的人文关怀，以空灵、高迈、宏大、温润的形式与状态来构筑人类艺术的精神状态是艺术家的至高、至诚的生命追求。绘画的人文回归即是明心见性、道不远人、依仁游艺及立己达人的修为，是使中国绘画精神成为全球化时代人类共享的审美图式的一种努力，是使东西方美学共同构建人类完美的生态美学的必由之路。

文化本体是中国绘画艺术的根基。作为一名艺术家，对诗、书、画、印、戏的融通，不仅仅是一种把握人生的艺术化的技能，更是一种个体生命的诗意化存在的高妙境界。

面对郭石夫的作品，我们会感受到宽博正大之气。他的作品画面线条流畅，用笔爽朗，造型简洁高雅，没有矫饰做作痕迹。作为大写意花鸟画家，郭石夫对写意精神的把握可谓纯熟。他的作品实现了他的追求：中国画应该存在一种大的精神，尤其在今天这样一种社会状态。那么，中国画这种大的精神是什么呢？就是"光明正

大"。因为，它给人一种向上的、积极的力量。概而言之，丰富的生活经历、细腻的情感体验，加上随心所欲、流畅自如的技法表达能力，使郭石夫常常能从大自然的一草一木、一花一叶中看到生命的跃动和辉煌，进而在艺术实践绘画中通过"借物咏怀"的方式，表达他对于鲜活传统的自信与热爱。

郭石夫的画面气通内外，朴华处显精妙。中国的大写意画最重要的是讲"气"，吴昌硕曾讲到"苦铁画气不画形"，强调的便是对绘画气韵的把握。郭石夫以书入画的笔意、笔气加之对画面构图阴阳虚实的把握将自然界孕育的气韵生动地呈现在纸卷上。正如他自己所讲的："中国人讲大的境界，大的境界就是天成，是和宇宙化为一体的东西。"此外，他对画面色彩的把握逐渐进入化境，色彩老成若经金刚熔炼后的自然脱俗，明艳的色彩在他的手中婉转后稳健厚重，这样的色彩把握能力使作品在笔墨完足的功夫上又增加了凝重的节奏美；色彩的运用在笔墨之间跳跃，他的画意天然平淡，令人羡慕；笔色沉郁但无张扬，令人钦佩；胸中内蕴逸气的跌宕起伏收拢于平静的画面，实现了"静中极动、动中极静"的境界，延续了历代写意大家的精神与意境。

他的另一宝贵的艺术品质在于含有中国传统文化精神内核——生命意识与精神。他的作品对生命精神的观照、对生活的热爱之情流露于画外。放下笔墨不谈，单就画面中富有生气的生命气息与画家热爱自然、热爱生活的欣喜之气，也会使我们赞叹他对生命情怀的观照，生命与自然融为一体，生命与生活心心相印。我们似乎读到齐白石先生的那种热爱自然的天真，虽不是出自一家之笔，但出于中国艺术精神的根脉，"说我和吴昌硕、齐白石、潘天寿、李苦禅一脉相承下来是一个事实。我热爱我们的文化，我也喜欢写意画。唐、宋时期，中国绘画又发生了一种大的变革，文人精神注入到绘画中来。苏东坡等人对艺术的观点是一种精神上的飞跃、是一种更高的追求。到了明代，徐渭等这些有很高文化修养的大画家的出现，使绘画在他们的手里得到了更加充分的发展。自从写意绘画出现以后，凡是有创造性的画家在当时都不被认同。但是，当人们知道绘画精神性更重要之后，人们不但认同它，而且肯定它、追求它。所以，从徐渭以后，才有了八大山人，有了清末民初的吴昌硕、齐白石等等，一直延续下来。这就是一个链。"

可以肯定，郭石夫在艺术创作中是极富情感的，作品《花鸟》（2005年）、《富贵吉祥》（2006年）等在对应自然生命意蕴的创作中比照出生命价值的探索，这无疑是一种画外的超越。从绘画语言上讲是具象向意象的超越；从审美哲学上讲是物质到精神的超越；从物与物的对应上讲是由个体生命转向宇宙生命的赞叹和欣喜。画面生命气象流转使人看到了"物"的精神，更能体味出"人"的精神。在他近几年的作品中，我们更能看到他对画面游刃有余的控制，笔法中"随心所欲不逾矩"的淋漓，笔墨、色彩相融无间，朝朝生意迸发，体现着中国大写意花鸟画的神髓。画画人常讲："作画当由生后熟，再由熟后生。"郭石夫在精湛的笔法、墨法之后，能够回归到绘画的朴拙之感，此乃真正艺术与精神的回归的外化。由此可见，他的艺术是对中国传统文化的探索和发展，也是对中国画传统精神的继承，这份继承中有坚定的人文追求，也有坚定的自然与自我的追求。

6. 以文化精神为主线，整合笔墨认识、笔墨精神、笔墨形式及笔墨表现，形成了独具一格的笔墨审美文化体系，讲求传承精神，出新首先要强化笔墨质量，在认知上下功夫

20世纪80年代，作为中华民族优秀传统文化之一的中国画，在经历了10年"文革"浩劫后，刚走上复苏、繁荣之路，却又遭遇了改革开放后西方文艺思潮汹涌而入的冲击。一时间，各种否定、改造中国画的理论和实践行为纷繁迭起，遂成一股潮流。郭石夫并没有紧随"艺术革命"的脚步，而是固守在传统大写意花鸟画的范围内一点点去摸索，求新求变。在郭石夫看来，他所钟爱的中国画对他有无穷的诱惑力。郭石夫说："中国画中的大写意花鸟画，是画家运用客观世界的花、鸟、草、木等画材能动地创造一种主题精神，是在人和自然造物之间找到的一种感情上的契合。我的笔墨是我在多年绘画过程中形成的一种领会。如果说这里和前人有什么不同，我觉得我在这个时代所追求的一种正大光明的气息在我的笔墨里存在。这种气息是我们这个时代的一种审美要求，也是区别于以前时代的精神境界的一个要求。我的笔墨和前人不可能是一样的，因为我是郭石夫。我在学习他们的东西，但在这个过程中自然而然会有一个改变。其实，我是有一种奢望的，想把几位大师的优点都有所保留，实际上，这是很难的。通过对大师们一些作品的学习，可以使我的语汇更丰富一点。我从他们的作品里面吸收了一些东西，为我的绘画所用，可以使我的绘画表现得更自由。但是，不管怎样，你还是你，古人的东西在你作品里可能会有影子，但你永远不会变成古人。"绘画风格就是延续传统的绘画，包括它的形式。我们应该把它延续下

去，有所发扬。这种艺术不能丢失，一旦丢失，就是一个民族的损失。

郭石夫在中国大写意花鸟画的传承与创新上一直做着积极的努力，他热爱传统，热爱中华民族的文化与艺术。他在完成自身人格与画意修养的同时，还积极推动中国画的发展，完成着作为一个时代艺术家对继承文化、引领文化的使命。他在完成自己的艺术创作、使自我精神日渐圆融的同时，会尽其所能地实现中国艺术精神的传播工作。1979年3月，郭石夫与沈学仁、李燕等画家在北京创建"百花画会"。"百花画会"，这是解放以后成立的第一个民间画会组织。当时，郭石夫是响应毛主席"百花齐放，百家争鸣"的提议，同时，画会成员又主要都是些花鸟画家，所以取名为"百花画会"。画会成立初期会员共52人，包括中央美院、中央工艺美院、北京画院等地的许多画家和老师。画会名誉会长是江丰，顾问是黄胄，会长是沈学仁，副会长是李燕、诸葛志润、万一、黄云、郭石夫。画会成立后立即租用了文化宫的东配殿办了第一届百花画会画展。这个具有开创性的举动和他40多年对绘画艺术的孜孜以求构成了呼应，这种呼应就是对绘画艺术的热诚、痴迷，对中国画学的发展起到了积极的推动作用。他继而于1981年，与张立辰、王培东等人参与创建崔子范先生倡导成立的"北京市花鸟画研究会"，李苦禅任名誉会长，36岁的郭石夫荣任秘书长。在他一路走来的艺术路途上，他实现了艺术认识上的"坚持"。"坚持一种东西并不意味着保守，并不是说坚持一种就排斥另外一种，这只是一种认识上的问题。文化本身就是多元的，古代的印度文化、埃及文化，后来欧罗巴的文化，以至阿拉伯的文化，中国文化是世界五大文化之一。这五种文化没有好坏之分，只是分别产生于不同的地域、不同的民族、不同的宗教。中国是一个古老的民族，它自身创造的符合自己的这种文化，是一种非常优秀的文化，这一点是被全世界所认同的。我们是站在我们的根基之上去吸收别人的东西，丰富我们自己的。"对于一个成熟的艺术家来讲，坚持一种文化信念，坚持一种文化认知，并在坚持认知的基础上有信心、有勇气地走下去，是非常宝贵的学术精神。他一直坚持中国画的这种理念，无论是"八五"思潮，还是经济大潮对艺术的影响，都没有改变郭石夫的初衷。郭石夫的坚持也影响了很多的后学之人，同时我们可以肯定地说，他对中国画的继承与发展做出了贡献。

我们还可以看到，郭石夫对待中国画艺术的态度始终是乐观的，他甚至从未有彷徨，非常自信、自我地坚守、守望中国文化的精粹。从这里我们看到：一位有成就的艺术家所积累的文化深度决定了他的艺术厚度。作为家学深厚的郭石夫，自然早已透彻艺术与文化的亲缘，由此反映出：中国的艺术始终是一个全面成长的艺术，艺术的所成与学问、品行等一系列人生的成长修为相关。林语堂曾形容说："中国画是中国文化之花"，傅抱石也曾说："中国绘画是中国民族精神的最大表白，也是中国哲学思想最亲切的某种样式。"（《中国绘画思想之进展》）中国画必须反映中国文化的世界观、生命观。美术在本质上是一种生命意识和一种生存态度，而中国画所反映（体现）的生命意识与生存态度必然应以中国人的文化心理为源头。只有深入传统、理解传统，才能很好地把握传统才能发展、弘扬传统。

在当代大写意花鸟画的探索过程中能在文化与精神这一维度上审评的可谓凤毛麟角，追形似貌者可谓多如牛毛。在商业文化的大潮中，我们又面对中国美学新的转型。当我们面对都市化、时尚化而带来的审美文化离散化、轻薄化、表面化取向的时候，关注并研究郭石夫大写意花鸟画探索的美学体系就是要在纷繁中寻找一种淡定，在淡定中去发现一种精神、一种基于文化生态而站立起的文化自觉，它从审美的视角标示着中华民族文化精神的一种高度，并且在思考与探求中不断生长。追寻这种成长，是一种文化责任。

苏东坡曾讲："出新意于法度之中，寄妙理于豪放之外"，"法度"即为艺术规律。纵观作为中国画所有的前辈先贤，无不是在研究中国传统文化的基础上成就了自己的画风，无不是在深入中国文化的精神高度中实现了艺术高度。郭石夫的艺术从自然世界走入生命世界进而走向精神世界，在对自然与自我情感的对应与艺术语言的纯化里反映着过去与未来的精神气象，这对整个中国大写意花鸟画的时代发展有着极其重要的启示意义。他不接受任何的限制，忠实于自己的情感和艺术心灵，默默前行。从艺术的发展来讲，这无疑是正确的，从艺术发展的学术价值来讲，这无疑是非常宝贵的。他始终在寻找着生命与自然的自觉契合，反映在他的画中，让我们看到了一位集大成的艺术家的心迹。"中国人讲大的境界，大的境界就是天成，是和宇宙化为一体的东西"，他沿着宇宙自然的生命与艺术的发展路线继续前行并且做出了重要的艺术贡献，相信在今后的艺术创作中，他会呈现出更多具有感觉、感悟、感知的优秀作品。

<div align="right">（西沐、宗娅琮／执笔）</div>

郭石夫绘画艺术进化研究

在现今的中国大写意花鸟画界，20世纪四五十年代出生的艺术家恰是风华正茂，已显出他们自身的实力，其艺术正处于蒸蒸日上、渐入佳境的成熟期，被学术界喻为当代中国画发展的"中坚力量"。他们从"文革"跨入新的时期，经历了从"大一统"思想到多元共存的变化，并且一开始就在开放的文化环境下接受了多样的文化滋养。这一代的艺术家有诸多特点和优点：他们对"艺术"的体会更加厚重、更加深刻，肩负着传承和创新的双重任务。幸运的是，他们个人艺术的成熟和时代的繁荣邂逅，这也预示着中国迎来了一个艺术繁荣时期。画家郭石夫就属于这一代。艺术家因艺而传，是其本分，作品对艺术家而言，只是其个人才智的一部分，而绝不是全部；对于不属于作品的那一部分，往往被欣赏者忽视。但是，正是那"不属于艺术作品"的一部分成为生成艺术作品的源头，而一个人的艺术历程实际上是真正左右其艺术成就和决定其艺术走向、将来命运的主要力量，这在画家郭石夫身上可以得到最鲜明的例证。为了更加明了地解析郭石夫的生活和艺术历程，我们将分为四个时间段来一一评说。

1. 20世纪四五十年代

一个好的艺术家并不是哪一位老师教出来的，而是各自在某个特定的时间段，在特定的氛围里使自己的天性得以很好的发挥，也就是说找到适合自己的角度，充分使自己的潜能得以舒展。1945年3月4日，郭石夫生于北京一个梨园世家，祖籍天津。父亲擅长书法，酷爱京剧，算是名票。受外祖父、外祖母影响，族人以读书为荣，连女性也不例外，家族中出过第一届女子大学的学生。郭石夫从小便随母亲到戏园里看戏，咿呀学语时期便时常受到京剧传统文化的熏染。其二兄郭韵荣，系富连成作科学生，工青衣花旦。其外祖母蔡心冰，原名蔡济澍，祖籍浙江绍兴，系书香世家，毕业于女子师范学堂，曾任北京某中学校长，写得一手好字，善书楷书、行草，善绘花鸟，成为郭石夫的书画启蒙老师。他8岁开始随外祖母蔡心冰学画，父亲送他一套珂罗版《故宫名画》，督促他每日临习，多临、多看，以自学为主，有机会也带他求教于名家。启蒙便是中国画，标准便是故宫藏画。郭石夫说他小时候特淘气，初小三年级后，辍学在家，为此只有小学三年的学历。后来拜70高龄的京剧宿老张星洲学戏，工架子花脸。上午在家向先生学戏，下午根据京剧样书和先生的指导学画脸谱，后经梁子衡先生介绍，在荣宝斋寄售脸谱画、整装人物，后来发展到北京、武汉、上海三家。公私合营后，郭石夫每月都能收到近100元售卖所得，自13岁起以卖画为生，颇为不易。

郭石夫于画，基本上是自学。他不是典型的科班出身的艺术家，没有系统的学院学习，也从未拜过师。他在艺术上的成功不是优厚的绘画传统教育所成就的，而是依赖于自己的强烈生命意识和个性进行的不断的实验探索。正是因为没有经过学院所谓"系统"的学习，他缺乏这种当代画家所通用的"能力"，反而成就了他后来要做的事情。在艺术上，有时候缺失一些能力是很重要的，当一个人具备了太多的能力时，反而往往形成不了真正的自己。从这个角度讲，郭石夫是幸运的。但他说他有两个老师：一个老师是荣宝斋，一个老师是故宫。荣宝斋是免费的"博物馆"，故宫有系统的古代书画陈列。他把他所喜爱的石涛、八大、吴昌硕的画默识于心，心仪为师。京剧与国画都是国粹，有许多共同的美学。受家庭及社会环境的影响，石夫自幼便在这两所传统的艺苑里徜徉留连，同文化人在一起扎堆儿，深深地埋下了民族艺术的根，又以极好的悟性生出艺术的芽。有没有这民族艺

术的启蒙，以及这根的深浅如何，将决定一个艺人的一生。郭石夫后来回忆说："我小时候接触过会馆，它是各地的知识分子来到北京科举赶考聚集的地方，这本身对我小时候就产生了很大的影响。同时，我又是生活在北京的南城，南城从清代开始基本上就是汉人居住的地区，这个地区会馆多、文化设施多，琉璃厂、古玩店、字画店等等，包括一些手艺人、戏剧家、演员等等，大部分都聚集在这里。就是这样的一个文化氛围，为我的人生奠定了认识上的基础。"郭石夫堪谓京城里的幸运儿，当时，众多既有国粹涵养、又有新文化素养的画界精英云集北京，为当年画坛"京派"的形成奠定了坚实的人文基础。老北京的文化氛围从那时起就已经悄悄潜地入了郭石夫纯真的心底，带给他无限的向往和渴望。他早年的生活体验及艺术的摇篮，成为他终生追忆的艺术理想，也使他获得了民族艺术的根性。

2．20世纪六七十年代

出于对绘画的钟爱，同时考虑到个人更长远的发展，郭石夫于1963年辞职回京。初回北京的郭石夫本打算报考中央美院，但当时北京的各类美术学院规定只招收应届毕业生，所以，回京后的郭石夫就只得经常自带着两个馒头到故宫绘画馆里学画画。读书、写字、画画构成了郭石夫当时的生活状态。在这样的状态里，郭石夫在心中开拓着理想空间，寻找精神家园，把自己的艺术理想昭示在画幅中，也经营在生活里。他每周都要去看画展，从五代徐熙、黄荃直到清八家、吴昌硕，久久于祖先留下的绘画精品前流连忘返。此外，他还在故宫御花园中写生，那时的一些花鸟画习作，如保留至今的牡丹写生等就是在故宫完成的。画家郭石夫具有过人的悟性，从小就受到了良好的基础性文化教育。他率性而又文雅，才华横溢的他显然不适于一笔一笔地勾勒和填色。因此，他的画必然要走纵横奔放的路，而他那纵逸不群的性格也促使了他向这方面的发展。所以，他进入写意花鸟画创作时依赖的几乎不是技巧，而是强烈的自我意识。当时，荣宝斋陈列的朱屺瞻的作品给他留下了很深的印象，而最终对他走上花鸟画道路影响最大的却是吴昌硕。一次偶然的艺术幸会成为郭石夫对一位艺术家的一种必然的心灵会晤，为他深入研究大写意花鸟画的艺术精神提供了真实而宝贵的契机。郭石夫说，自己的画风直接受吴昌硕的影响，一直到今天，吴昌硕都是他最为喜爱和尊敬的大师。

1966年"文革"开始后，所谓的旧美术、旧戏剧受到了政治批判。传统花鸟画是不被当时社会所认可的，所以，郭石夫只能是白天为了生计而工作继续画布景，晚上偷着画自己喜欢的花鸟画。郭石夫形容，那时，画画就像是"偷酒喝"，只能一个人关起门来独享其醇香。1970年，直言快语、生性耿直的郭石夫因议及江青随意为京剧演员改名而获罪，因家中挂有自己画的竹子，其中题有王维《竹里馆》诗："独坐幽篁里，弹琴复长啸。深林人不知，明月来相照。"而被一些别有用心的人把画竹笔法中的"介"字竹当成蒋介石的"介"字来理解，王维的诗句又被污蔑为反动诗而定为有严重政治错误，因此受到批斗。批斗过程中，郭石夫白天推铁屑，晚上关牛棚。1972年，从牛棚里放出来的郭石夫为了不被发现，周末就在家里拉上窗帘，画喜欢的大写意花鸟画。他住在只有几平方米的一个小房子里，还要睡觉、做饭，只好把床板、铺盖卷起来，趴在床板上画。"文革"十年浩劫，郭石夫在工厂里基本上就是一边搞宣传、一边挨批斗，然后一边画画。他认为，挨整的人没有石头精神是活不下去的，故将原名郭连仲改为郭石夫，又戏称自己为"顽石子"。卓越出自艰辛，郭石夫在"文革"中求静

默、求沉潜、求境界，始终乐此不彼地在传统中穿梭、遨游，反复品味着传统文化的丰富要义和深刻内涵，解读、诠释着传统文化的精神。在这种状态下，画家体会到了一种不仅仅属于个人的经验。传统文化孕育了郭石夫，而郭石夫也从传统的绘画语言中找到了与自己相对应的图像与符号。他在把握绘画典范所构筑的历史文脉时体察到了我们民族文化血脉流动的基本形态。

3．20世纪八九十年代

20世纪80年代，作为中华民族优秀传统文化之一的中国画，在经历了10年"文革"浩劫后，刚走上复苏、繁荣之路，却又遭遇了改革开放后西方文艺思潮汹涌而入的冲击。受当时国内情绪化的时流影响，艺术界很亢奋，因此，激进、夸张、矫饰是情理之中的事情。实际上，中国当时是处于一个突变性质的转变期，"八五新潮"就是在这样的情绪化背景下进行的。一时间，各种否定、改造中国画的理论和实践行为纷繁迭起，遂成一股潮流。这场波及整个中国画坛的潮流，应该说"动摇"了"业内"相当一部分的理论家和画家。人们怀疑这个传统无法撼动，各种各样对这个传统进行改造和偏离的创造性枯竭了——没有新的艺术形式出现，人们便干脆宣称，艺术终结了。在这样一股风潮面前，许多人不是借风跟潮，就是彷徨犹疑或观望欲动。郭石夫并没有紧随"艺术革命"的脚步，而是固守于传统大写意花鸟画的范围内一点点去摸索，求新求变。郭石夫说："我从小生长在一个文化氛围非常浓的家庭，对中国画自身的文化品格有一种认同、有一种热爱。所以，这么多年来，我一直坚持中国画的这种理念，无论是'文化大革命'，还是'八五'思潮，都没能改变我的初衷。"郭石夫正是因为自己有对民族绘画精神的深刻理解和灼见，才使得他能够远离时尚和流风俗韵。在东西方绘画的比较中，他更加坚信了自己的审美理想和绘画观念，这种坚信使他感到了传统艺术的发展潜力，并且努力集研深究。他的绘画自信力不只是来自于本民族绘画的自觉，更是出于对中西双方艺术比较后的明析、对艺术本质的洞察，以及对本民族文化精神的认同。对我国传统文化本体精神的认知影响到了他对艺术的态度，以及对自身行为和艺术品价值的取向。正如卢梭所说："没有他人的帮助，谁也无法享受自己的个性。"毫无疑问，郭石夫深明此理。他试图将他仰慕的传统无限期地延续到未来，因此，他在艺术上每前进一步都是对传统的回答，都是对传统的一次致敬。传统有其不可企及的魔力，郭石夫在无限地经验这种魔力，并且陶醉于这种魔力。用尼采的话来说，"他们因凝视过去的伟大而力量倍增、充满幸福，似乎人类生活是一件高贵的事。"在这种意义上，郭石夫对传统艺术的虔敬也是对当时艺术现状的拒斥和逃避，是在一定高度上的一种坚持，是一种对崇高艺术境界的追求和对自我审美价值取向的明了。"豪横人间笔一枝"是郭石夫引蒲华诗句的一方印章，用于20世纪80年代中期。艺术家绘画风格的形成首先取决于艺术家的审美价值取向的出现，而郭石夫在20世纪80年代中期的印章里所出现的"豪横"二字即是他对自己艺术风格的定位，也为自己在20世纪90年代的艺术发展搭建了艺术平台。

20世纪90年代之后直到21世纪初，郭石夫的作品表现出他将自己所崇拜的徐渭、石涛、八大、吴昌硕、齐白石、潘天寿等放在一个文化链上做系统的思考，又各个"击破"，解析每位的得失，将优点融入自己的艺术之中，是郭石夫大写意花鸟画艺术风格的锤炼期。对于艺术家来说，传统犹如空气，是他生命呼吸的来源。就艺术而言，传统构成了一个巨大的链条，人们总是将艺术家置放在一个艺术链条中来衡量。一个艺术家之所以强大，正是因为他处在这个链条中的某个核心环节，他决定了这个链条的编织方向，艺术史就是这个不能中断的艺术链条的编织史。或许，我们可以说，郭石夫是在源源不断地将一个作品进行不停息的复制、删除、改写、扩充、偏离、强化，选择性地挑选有刺激性的艺术要素。挖掘传统中的营养成分，将其转化为自身的力量，转化为艺术分娩的动力。传统就此变成了一种非常物质化的补品，它只有进入身体中，才能切实地发挥作用。在此，传统，不

是被全盘照收，不是被完全地固守和信奉，而是被挪用、被吸纳、被转化，从而变成了艺术家创造未来的源泉。由于强调自我个性的倾向，他对中国花鸟画有了更多的理解与感悟。自在地远离法度的约束，使他得以自由地奔驰在个人的艺术世界里，在作品中融入自己的独特精神气质，在显露气性的破格的形式中包藏着独创性极强的生机。他在沉湎于过去经典的同时，也在期盼着自己辉煌的未来，他在献身于传承我国艺术文脉期间，无意中以对传统的眷顾的方式侧身于伟大艺术的行列。

4．21世纪之后

21世纪之后是郭石夫大写意花鸟画艺术的成熟期。郭石夫所有学习的努力，都在于重新找回那种与世界的原初的联系。在这种发问的"目光"探索之下，他所追寻的正是剔除掉隔靴搔痒的外围形式后，从感受的核心，寻找真切体验的贴切表达。书本知识、前人笔墨、个人经历以及自然恒久的表现将他与其永恒的艺术追求融为一体，综合出来的意象构成了他的绘画风格。我们现在文化的处境和对大写意花鸟画发展空间的寻找，成为推动郭石夫艺术创作的内在根源。郭石夫说："中国画中的大写意花鸟画，是画家运用客观世界的花、鸟、草、木等画材能动地创造一种主题精神，是在人和自然造物之间找到的一种感情上的契合。"新的绘画表现方式的被发现往往源于对其所处时代的敏感，及对当下文化与环境的认识。通观历史，任何一种艺术形式的演变都不完全是个人的行为，而是一个时代的取向，是社会人群审美观念的演进。作为中国画，如何坚持并发扬民族艺术的优长，又不失去时代审美的取向，这依然是摆在当今画家面前的一大课题。在这个阶段，郭先生能够运用非常地道的技法和认识去表现他对生活的感悟，并将这种感悟提炼上升为一种创作。这个阶段可以说是郭石夫表现感受的阶段，出了一大批好的作品，其个人面貌也在一步步地清晰起来。在2009年《中国画研究院花鸟回望专题报告》中评价郭石夫的绘画艺术作品时说："您的画卓然不凡、淋漓奔放、苍古朴拙、美艳丰实，在贯通徐渭等诸先贤大家的同时，正与吴昌硕、齐白石、潘天寿、李苦禅相连、相接而生，是继他们之后传统写意花鸟画的主要代表人物。"郭石夫近年来的艺术作品如：《富贵当头》、《一天紫雪》、《荷》、《晨霞照临》、《春风动紫宵》等作品，让人感觉画家业已进入一个更高的境界、一个对传统自觉发展的过程。郭石夫的作品融合各种表现语言于一炉，彰显出热情的生命赞歌与高昂的时代精神、蓬勃旺盛的生命活力、鲜明充沛的民族特点和恢弘博大的文化内涵，实现了花鸟画从传统型向现代型的转换。他的创造性就在于把握时代品格的追求和自然情感的充盈，使花鸟画更具有现代绘画的精神性，我们所感受到的是自然的幽深博大，感悟到的是生命的真性情。

郭石夫曾说："中国是一个古老的民族，它自身创造的符合自己的这种文化是一种非常优秀的文化，这一点是被全世界所认同的。我们自身的文化有其自身的特点，其中就包括了中国的绘画。你有这样的一种认识，你就会对其他民族的文化也有所吸收。因为我小时候学画、学戏的时候，老先生们讲起这些都是这样说的。出于这种认识，多年来，我在文化观念上一直坚持着这条路。由于这种认识，我就更热爱它、追求它。有了这个追求的过程，我才有了今天。"可以说，郭石夫的大写意花鸟画艺术之所以在今天能取得如此成就，这不得不归功于，对人生、对历史、对宇宙的感悟和对绘画艺术独特的洞见能力。我们可以确信，郭石夫在"发挥中华民族绘画的优长，保持民族绘画固有的特色和东方风采，创造有民族风格和时代精神之作品，使之成为人民精神之食粮"的这条艺术道路上会越走越远，用他自己的艺术历程来为我们进一步印证东方审美的巨大魅力和民族绘画的强大生命力。

（冯东东/执笔）

作 品

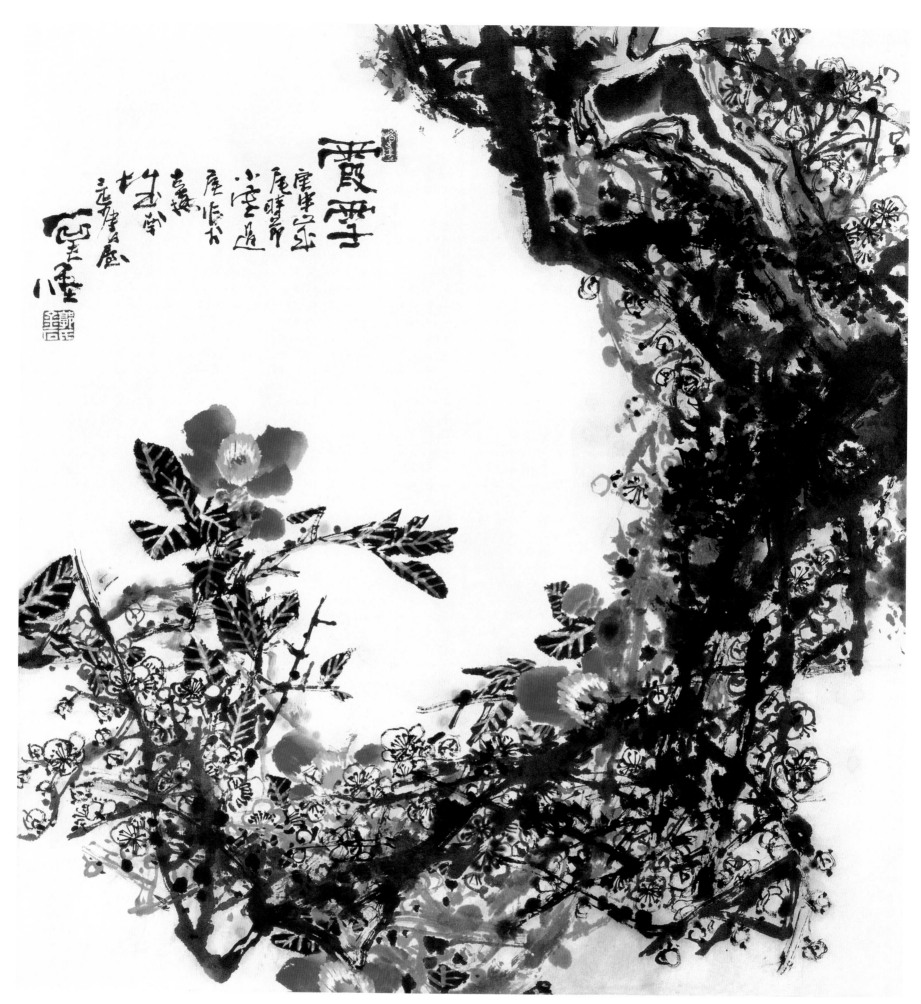

霞雪

27

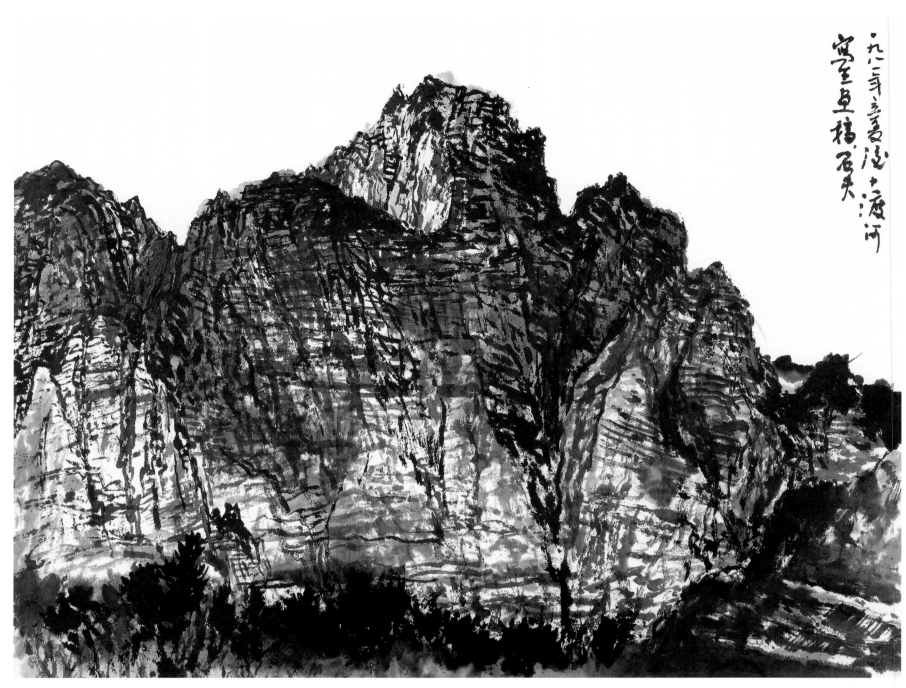

一九八二年立春偶过十渡河
宽堂题稿□□

十渡河写生

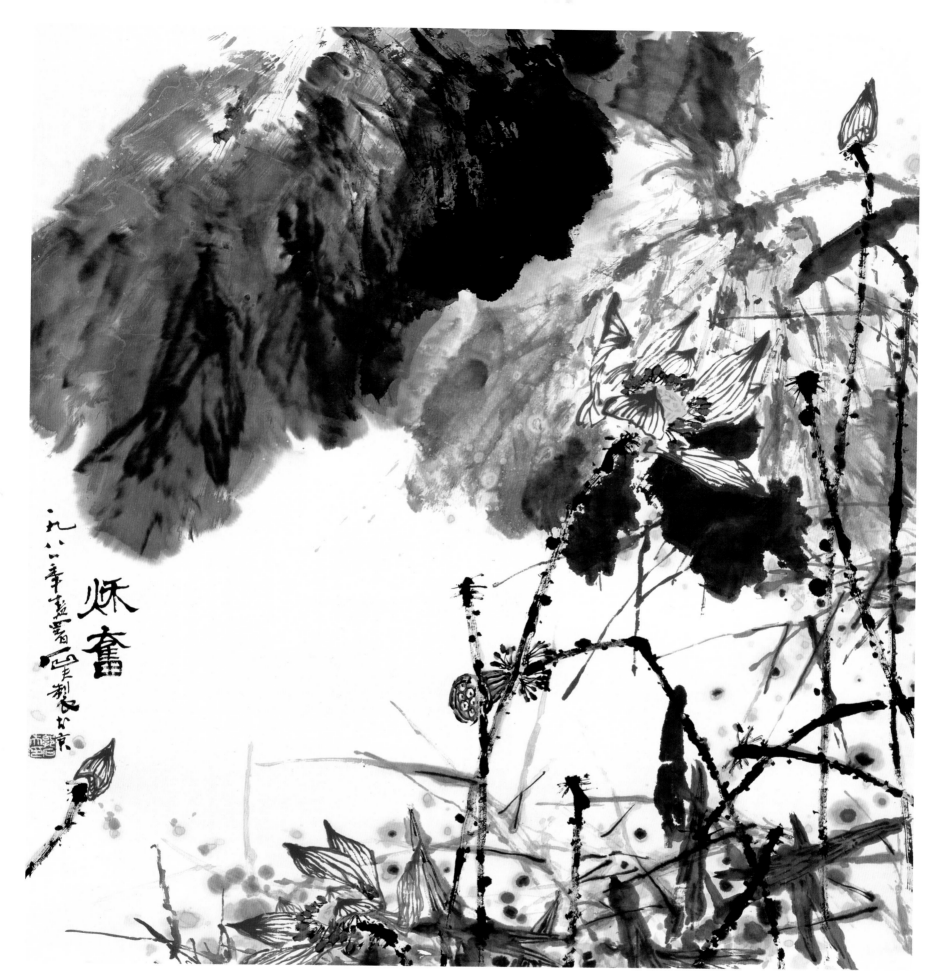

秋奋

十渡河写生稿

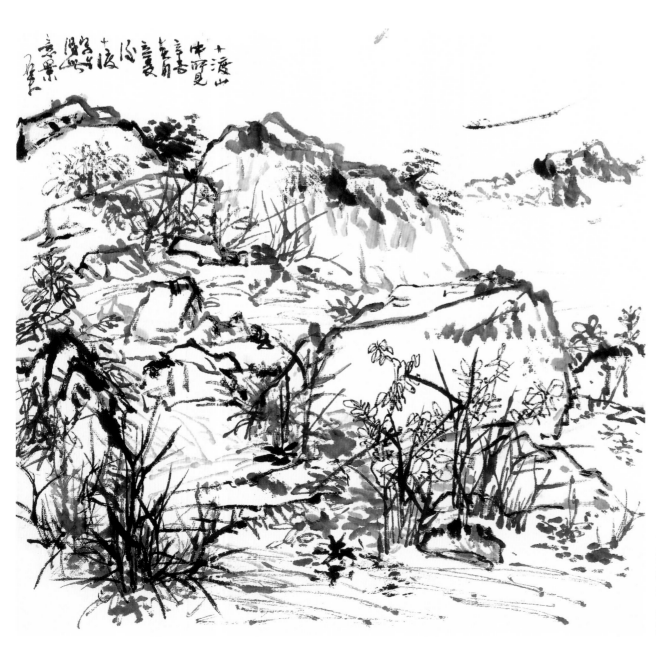

十渡河写生稿

睡

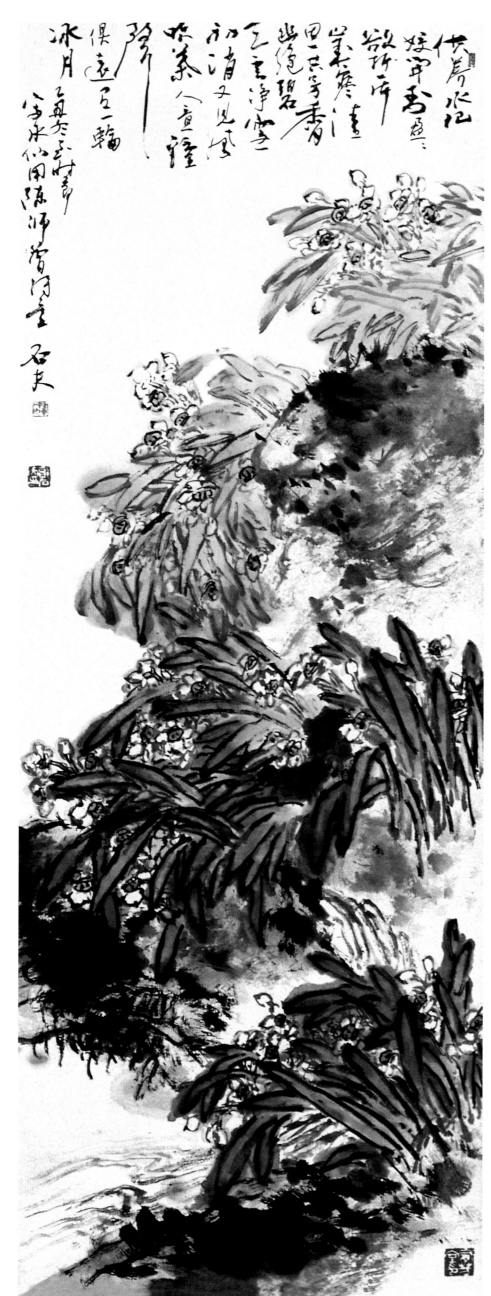

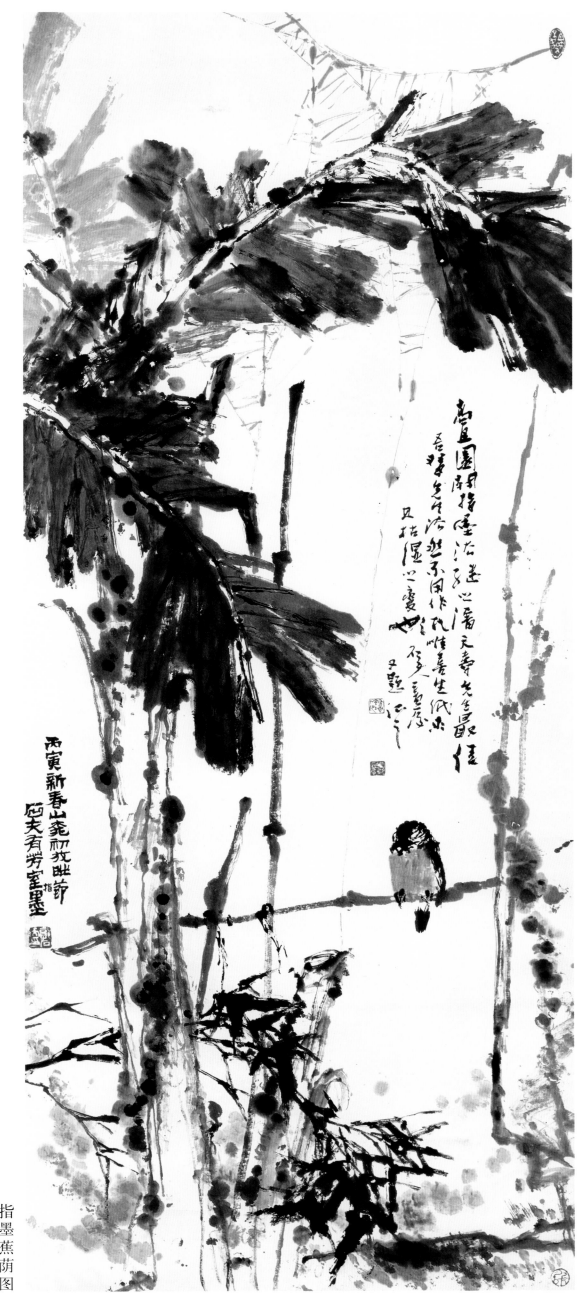

指墨蕉荫图

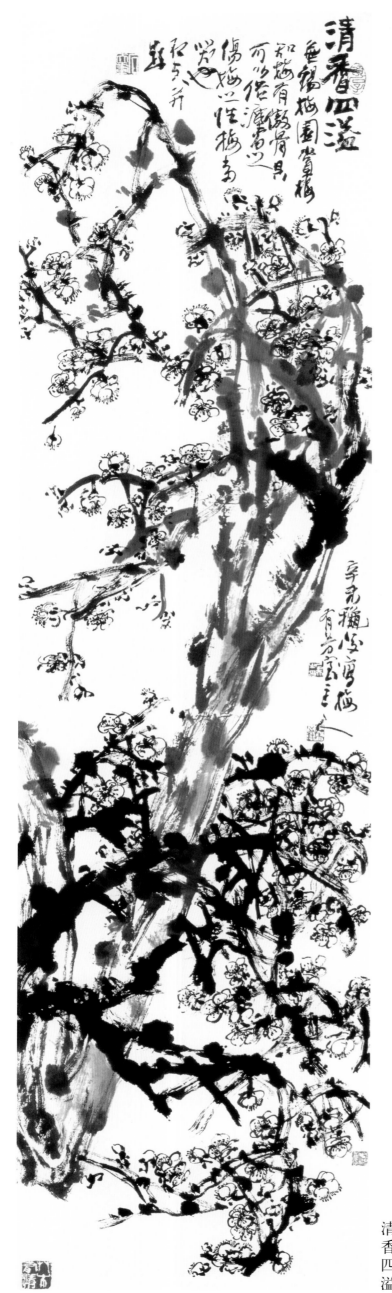

清香四溢

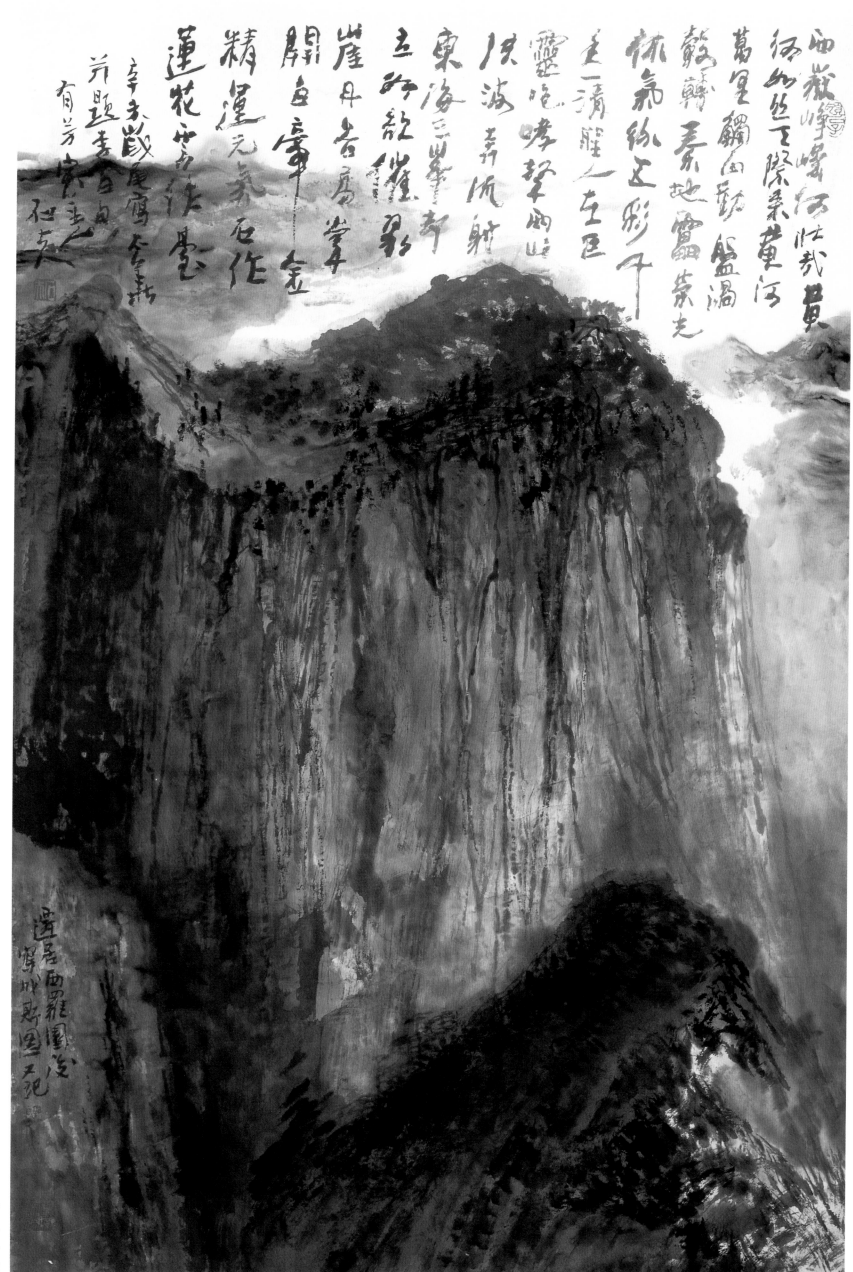

西岳峥嵘

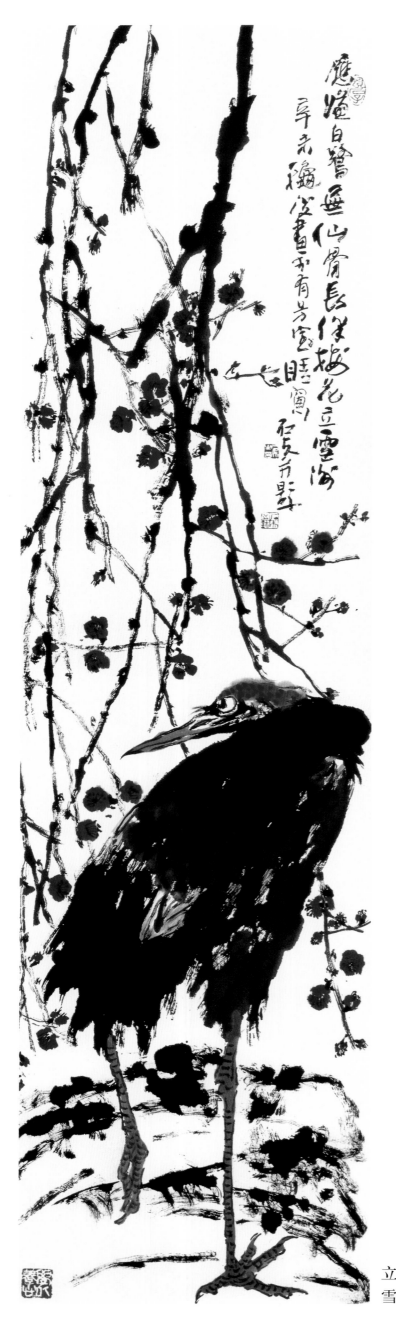

應憐白鷺無仙骨長傍梅花立雪陰

辛未獨笑盫雪画亦有为□眠寫

□□方早

立雪

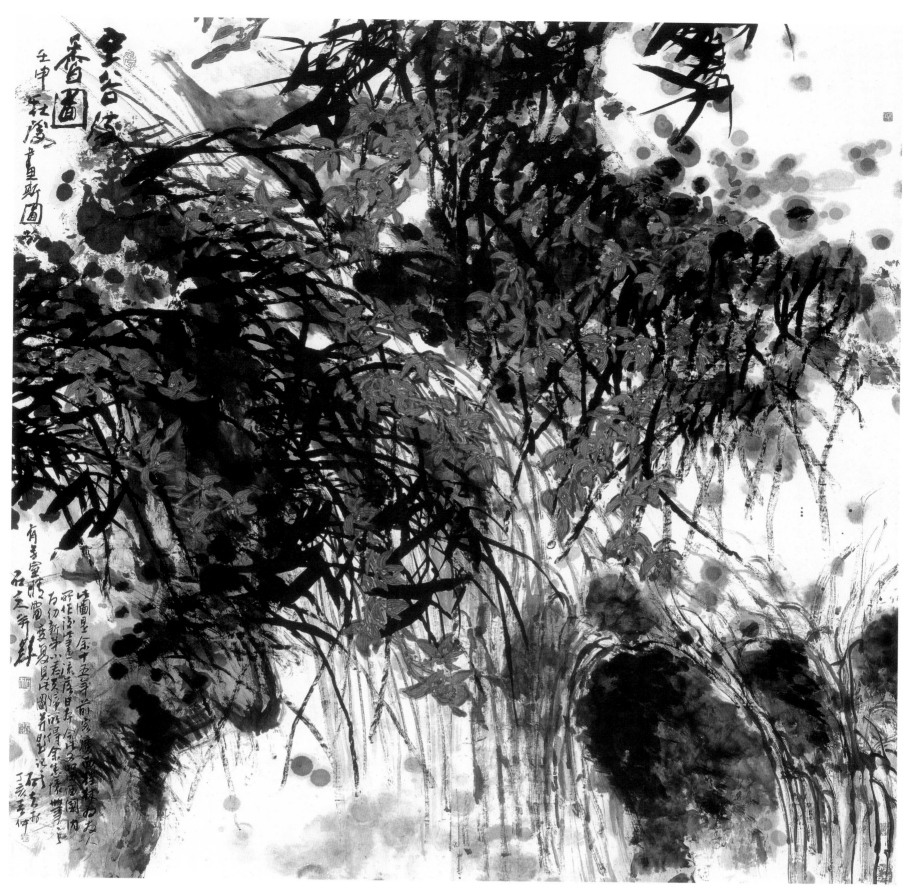

空谷流香

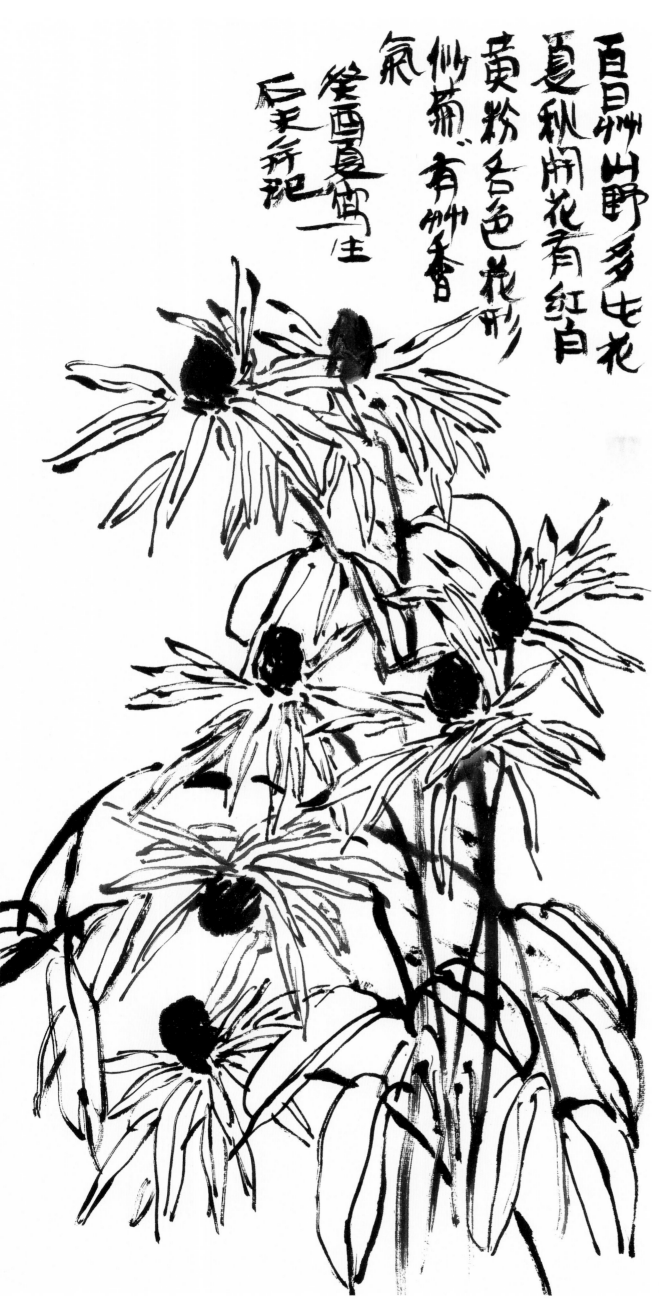

贵州山野多此花
夏秋间花有红白
黄粉各色花形
似菊、有此香
气
笔西夏日写
石天齐记

山野花

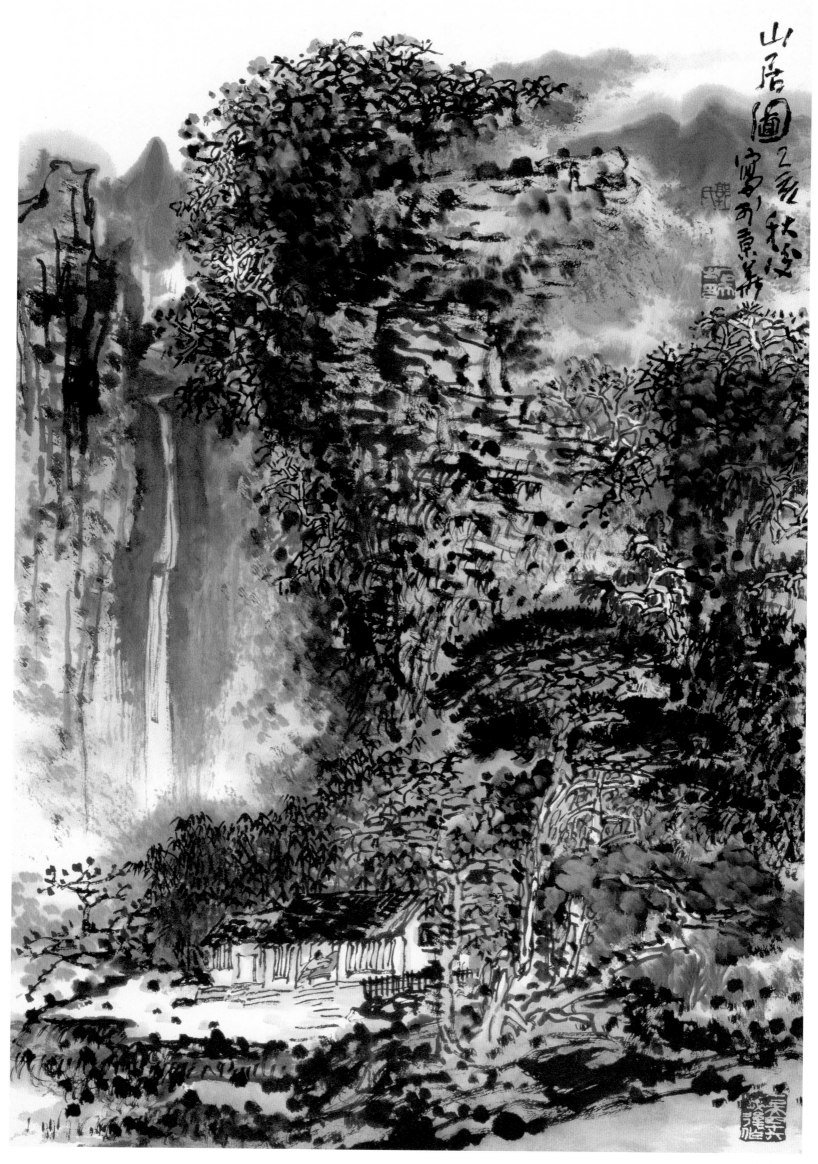

山居图

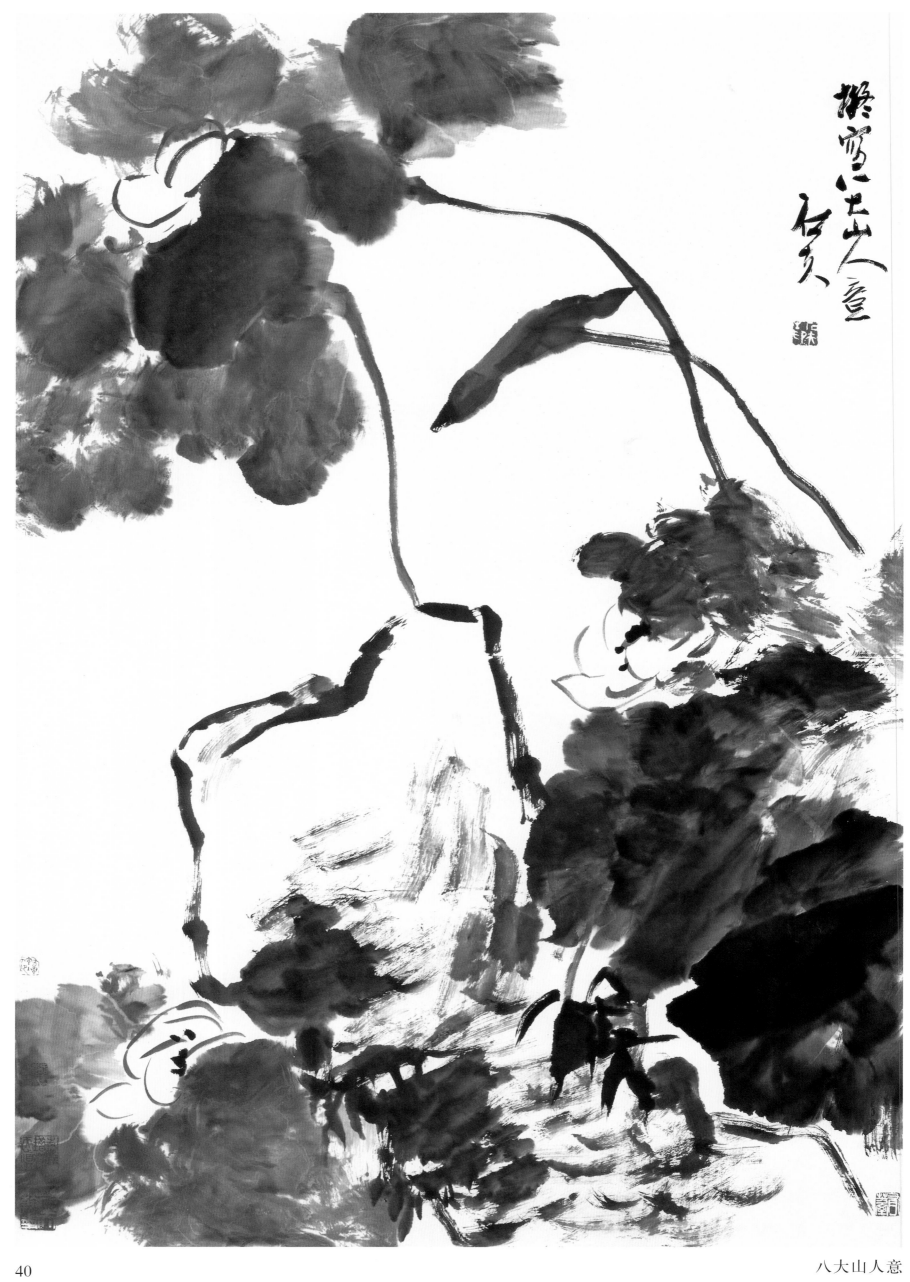

八大山人意

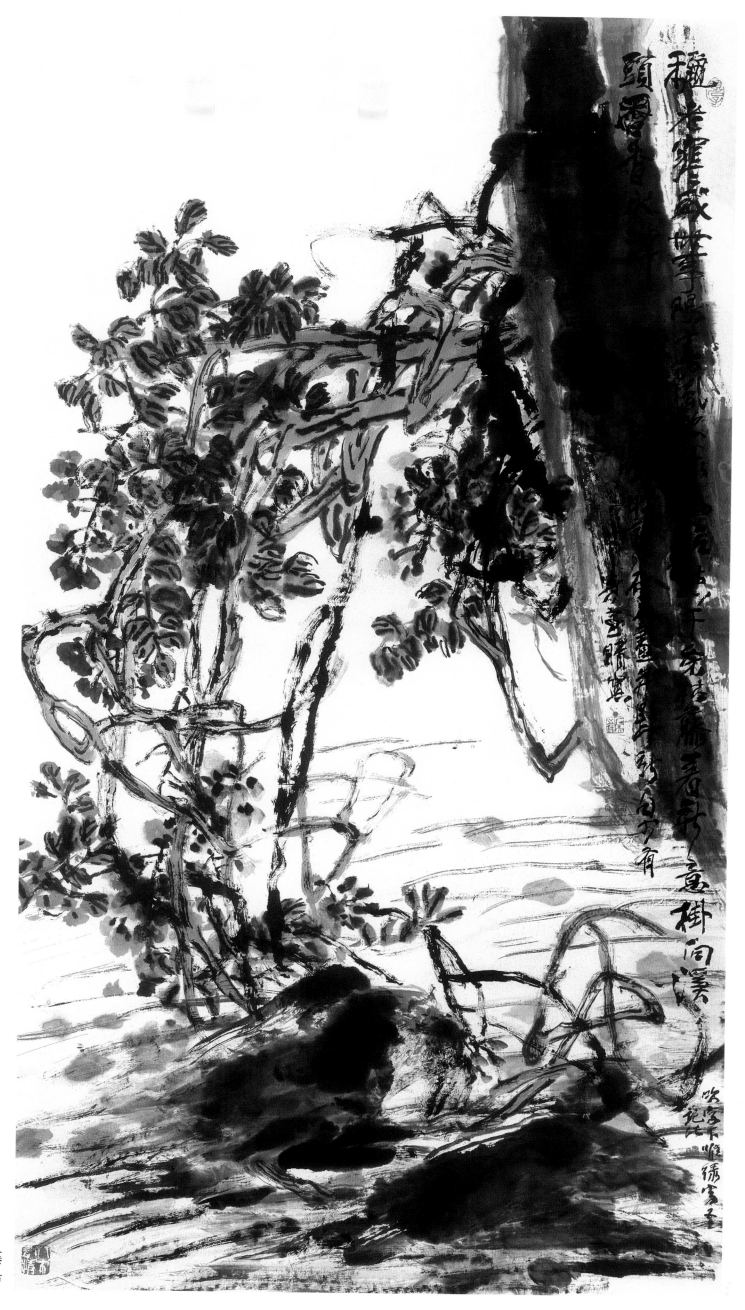

藤萝

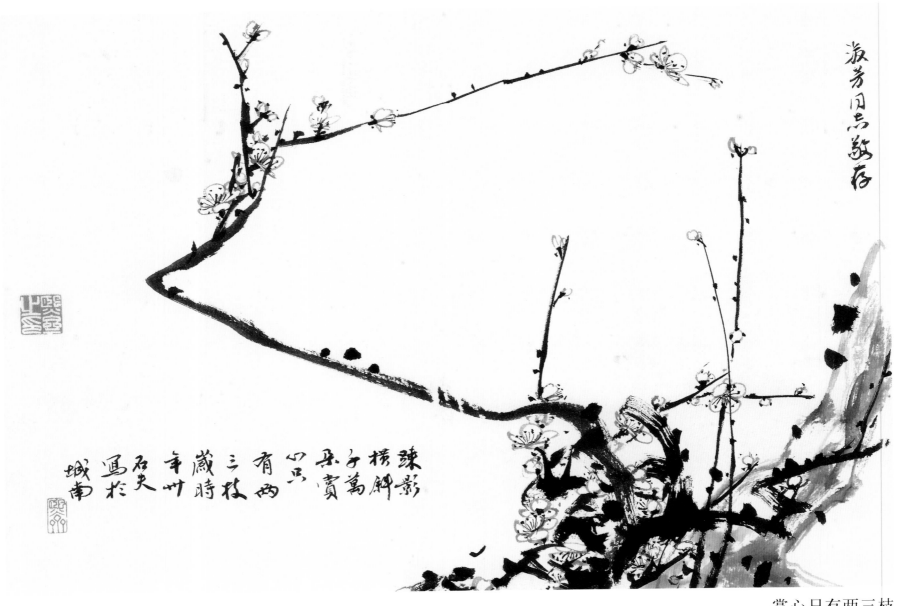

疏影横斜于万朵，赏卖，只有两三枝。藏时年卅写于石头城南

赏心只有两三枝

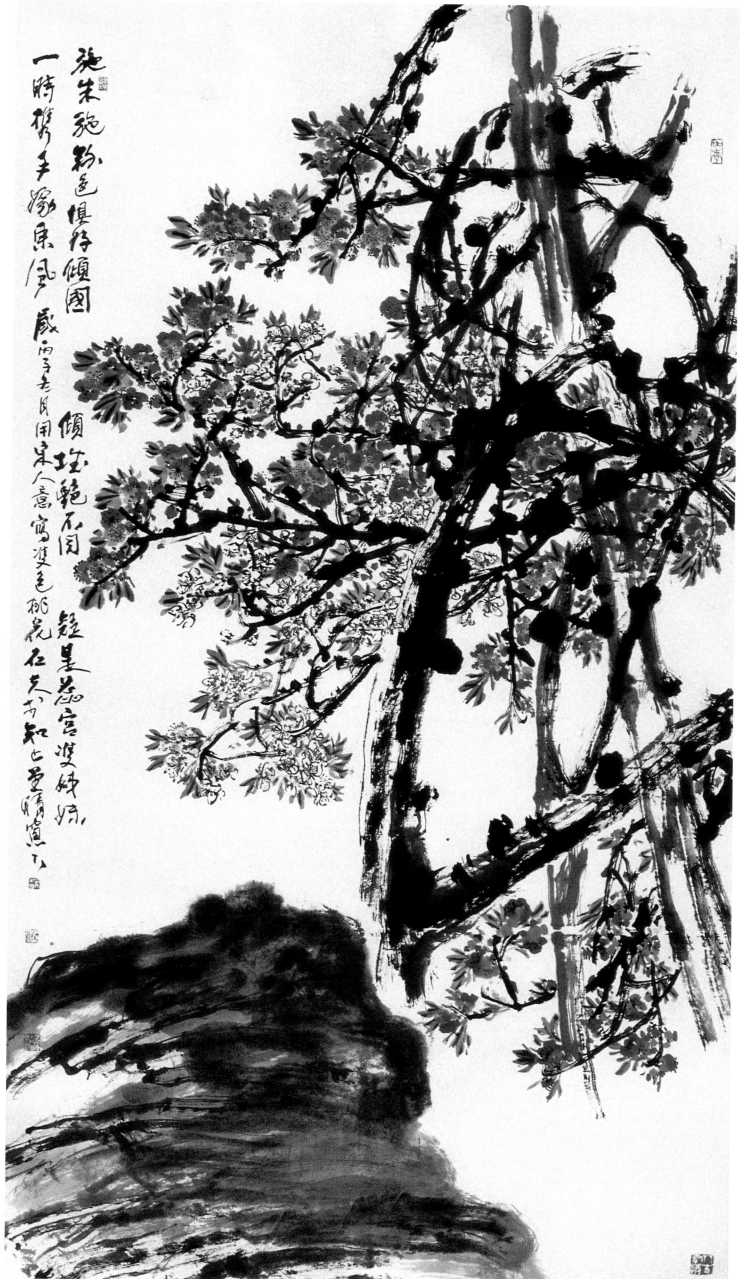

嫁东风

兰竹共岁华

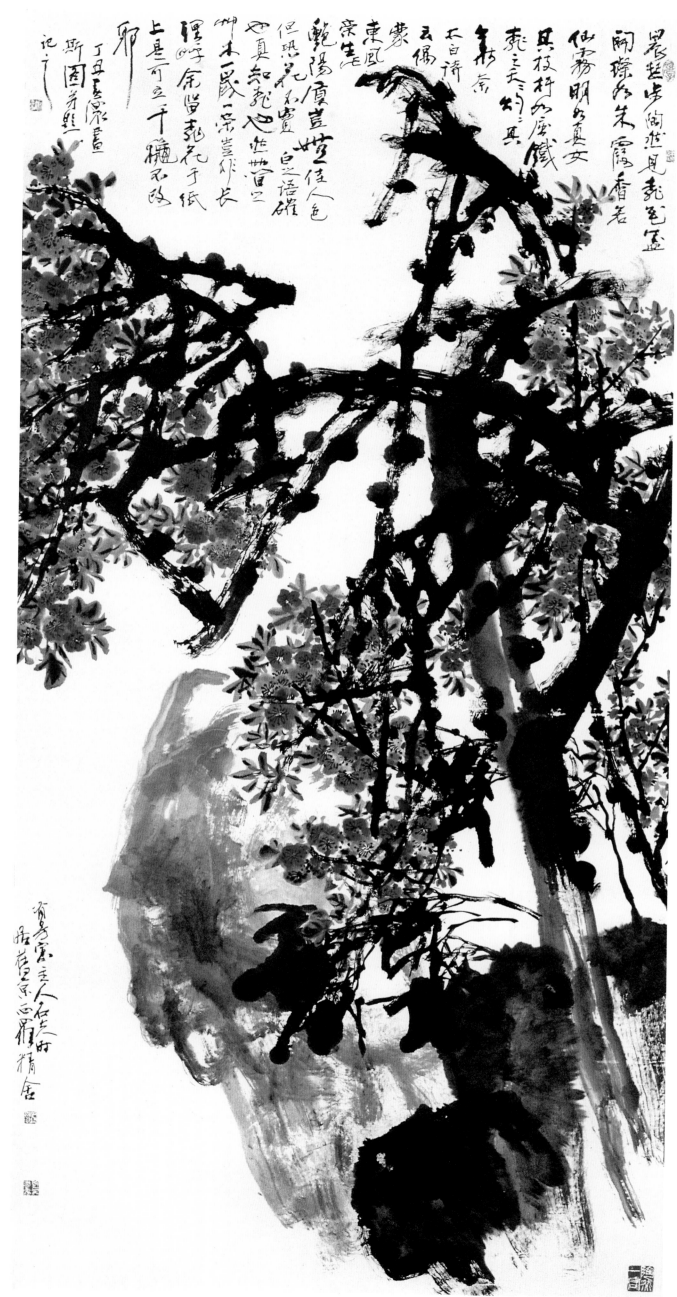

桃花

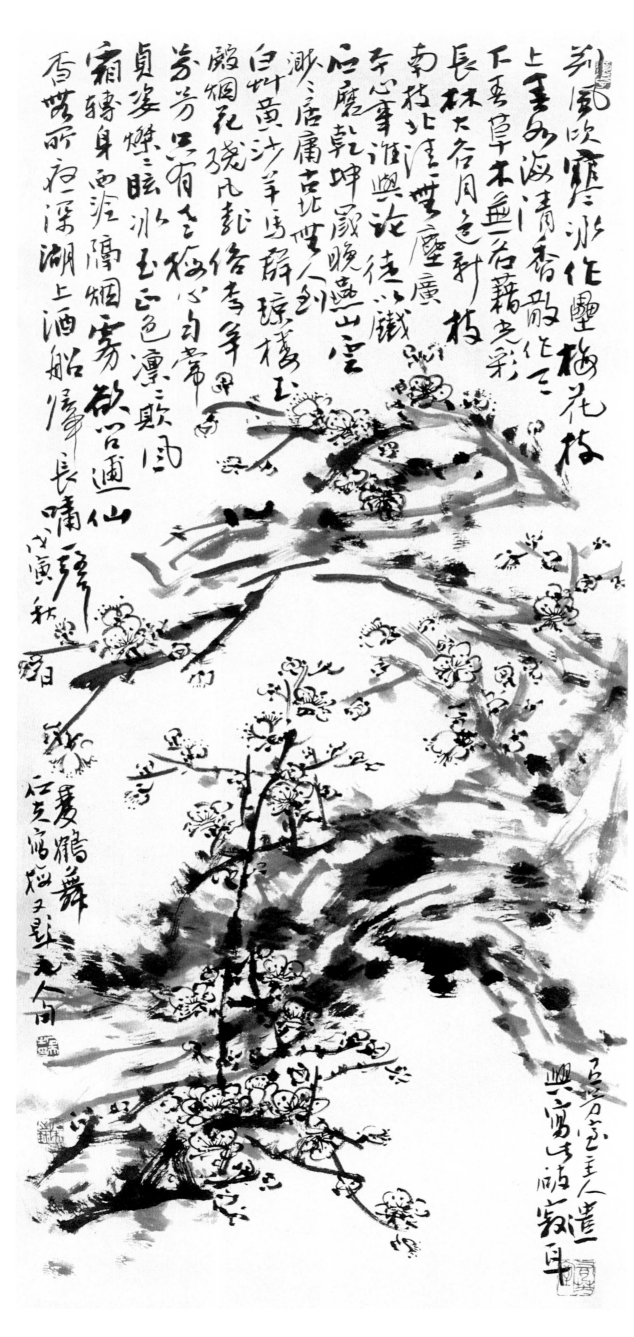

朔风吹雪

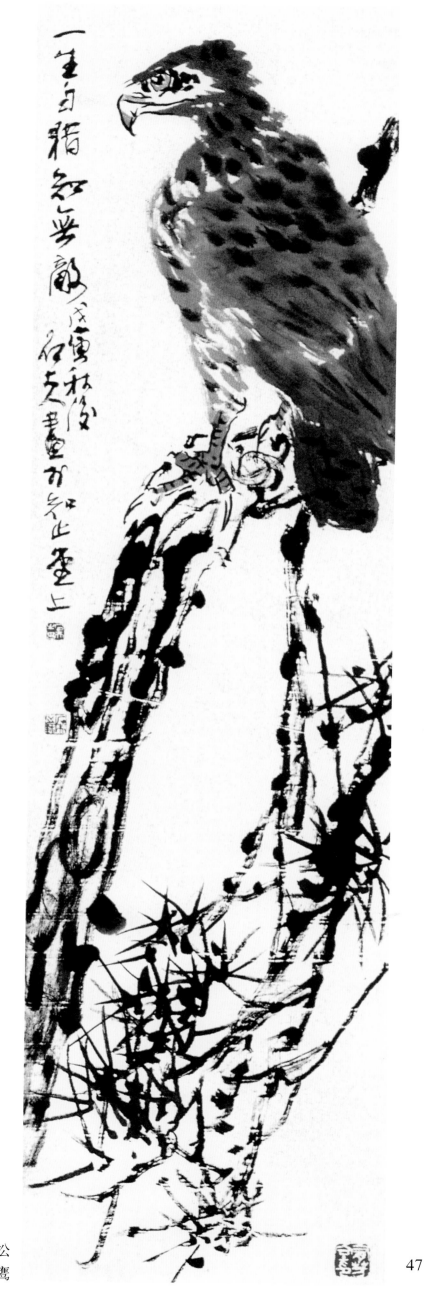

松鹰

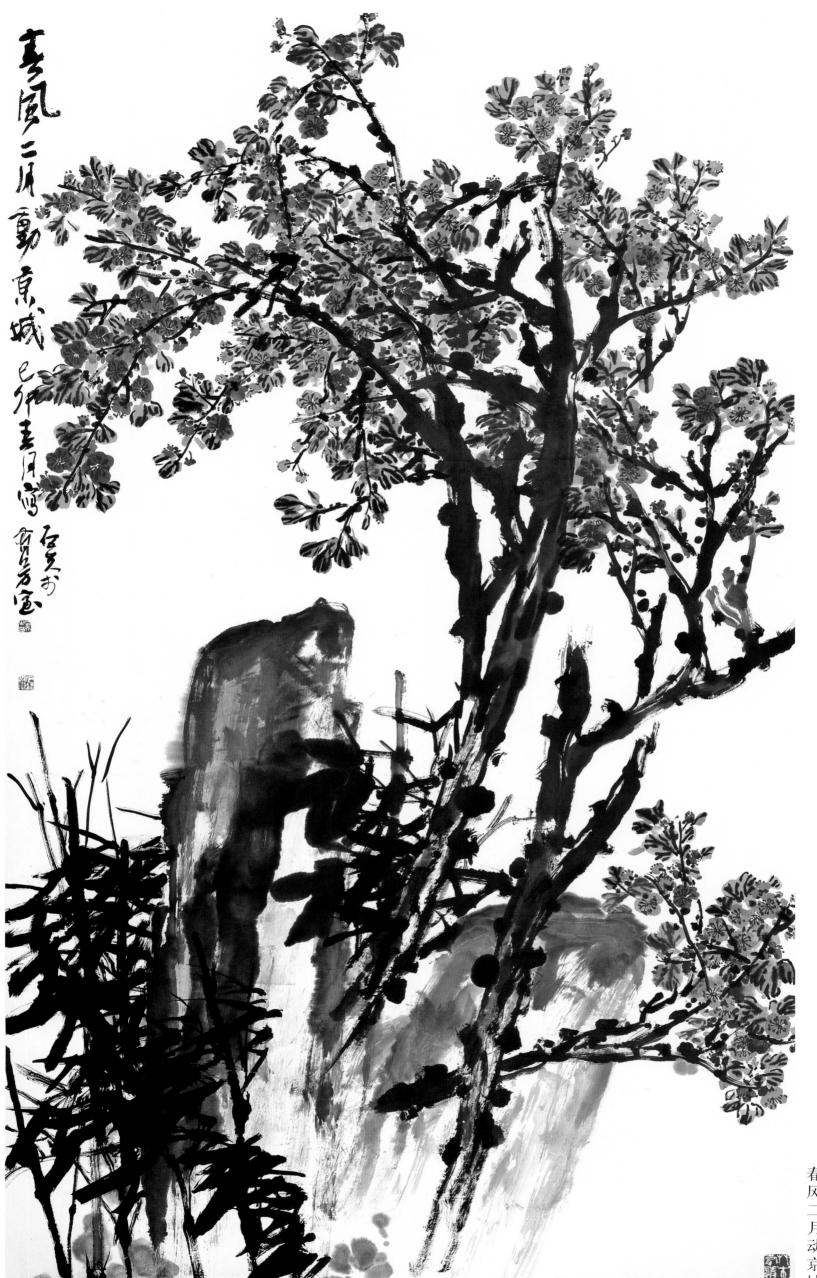

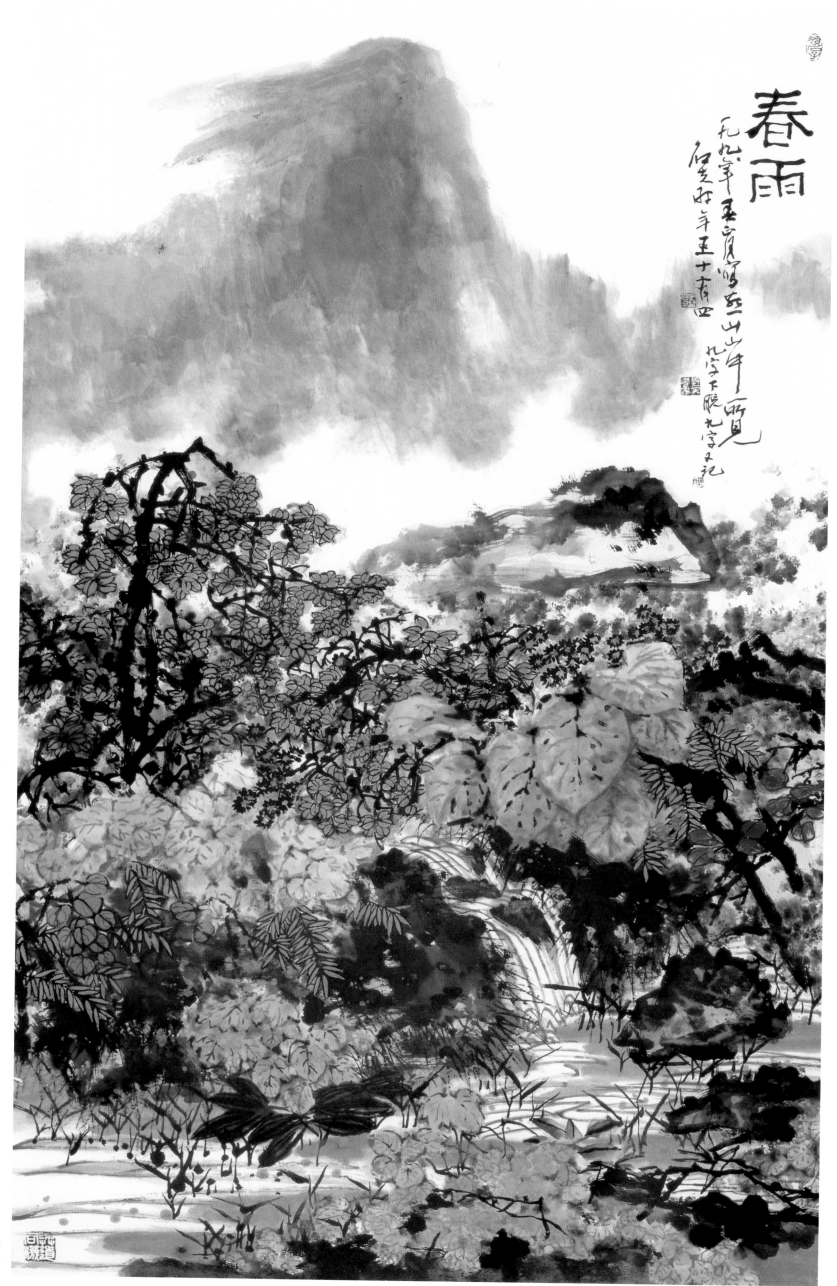

春雨

春雨

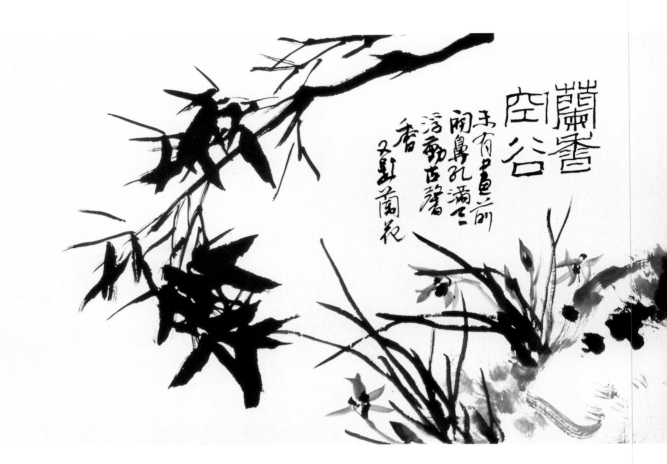

蘭香
空谷

手有□鱼之前
開鼻孔滿室
浮動古簃
香
又畫蘭花

前承友人送活岳低金用之
作一圖用色多活不待用墨
南為蔄草寫弓橫幅後當
雜拾原畫院今也寫弓一筆
之底处

戊辰屋之夏
在墨亦西羅精舍

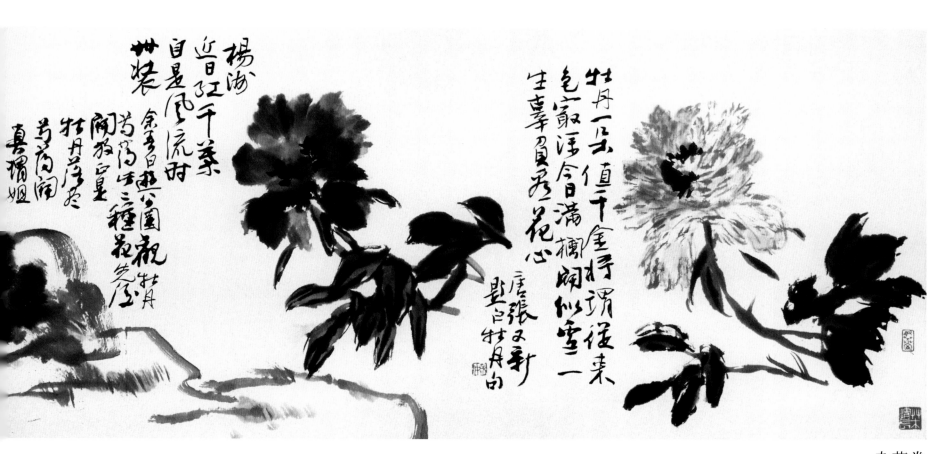

杂花卷

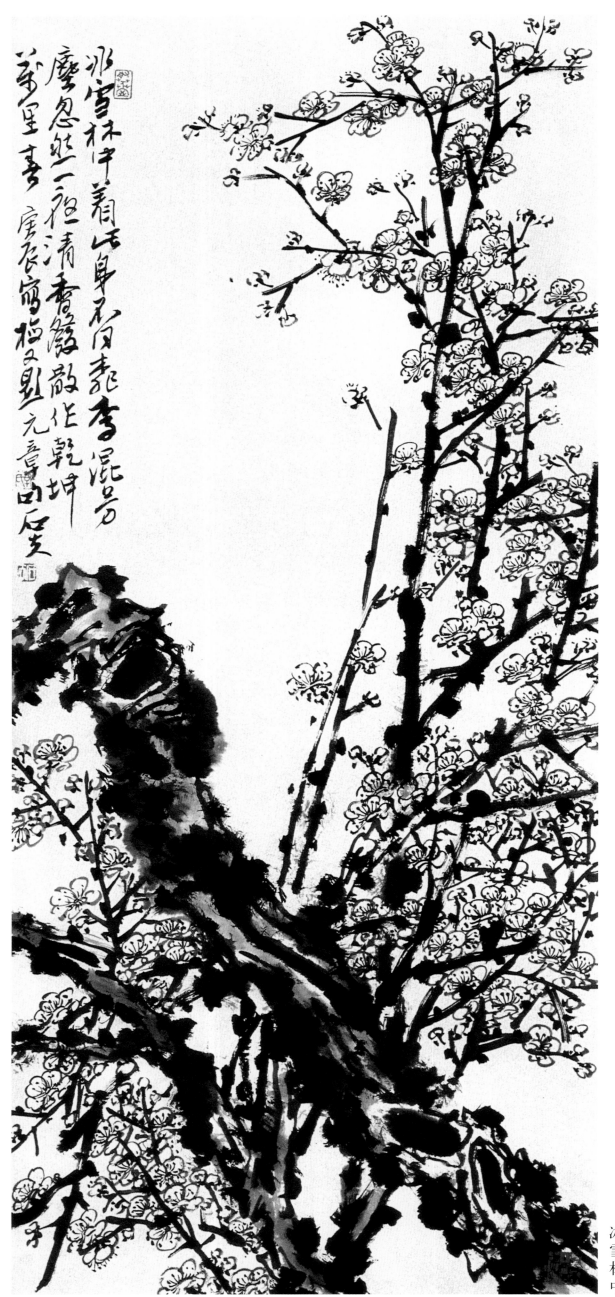

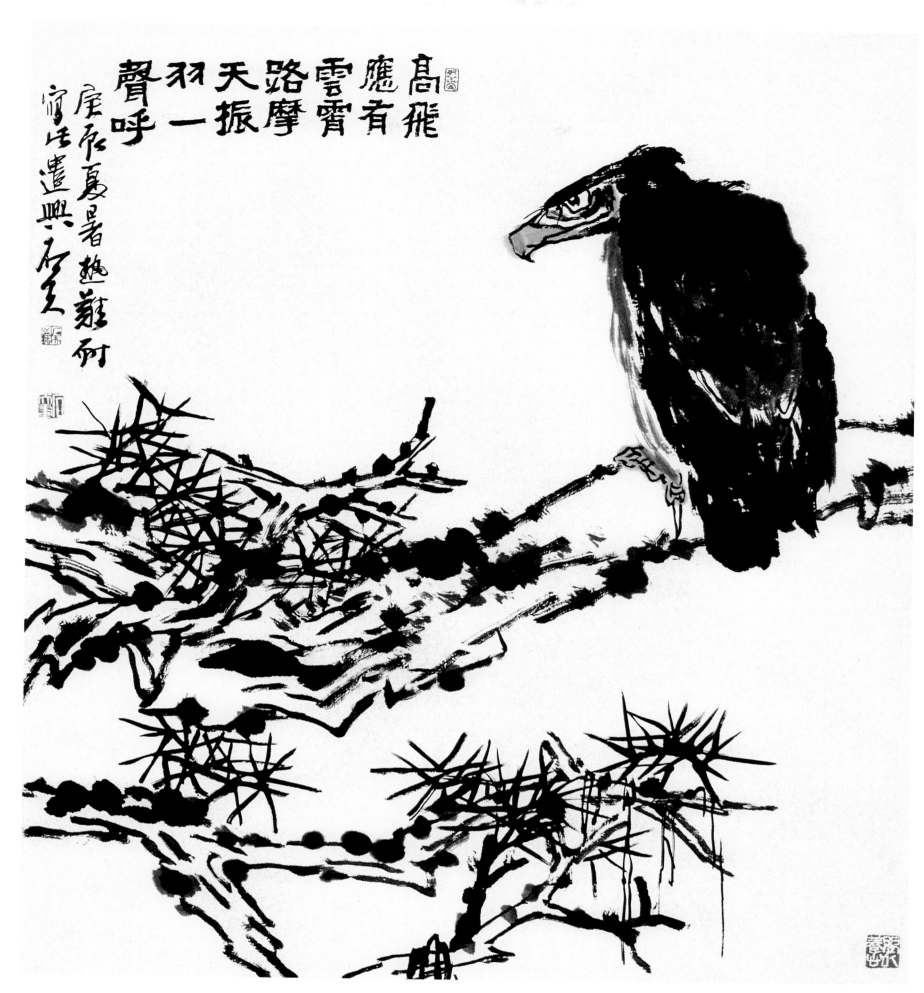

高飛應有意
摩雲霄
路振
天一
羽聲呼

庚辰夏暑熱難耐
宵任遣興存父
松鷹

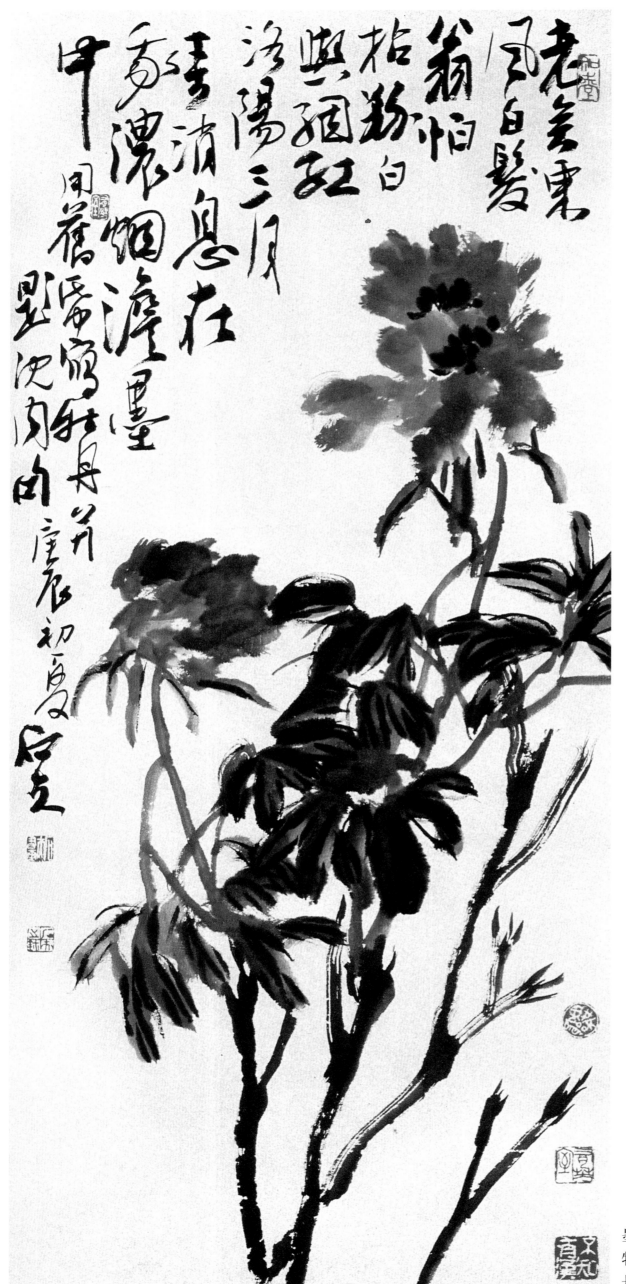

老去无画风自髦
翁怕桅物白與狙虹
洛陽三月
寿清息在
勇浓烟渗墨
甲苍蜀宿年月
署沈肉的唐辰初夏
段志

墨牡丹

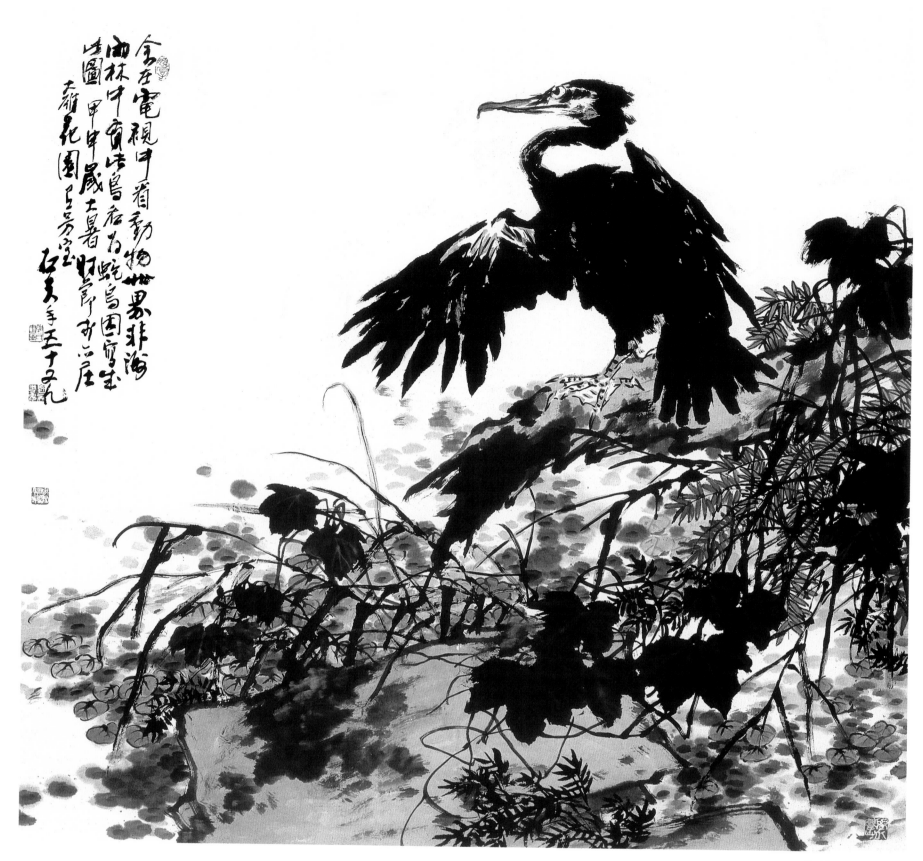

非洲雨林所见

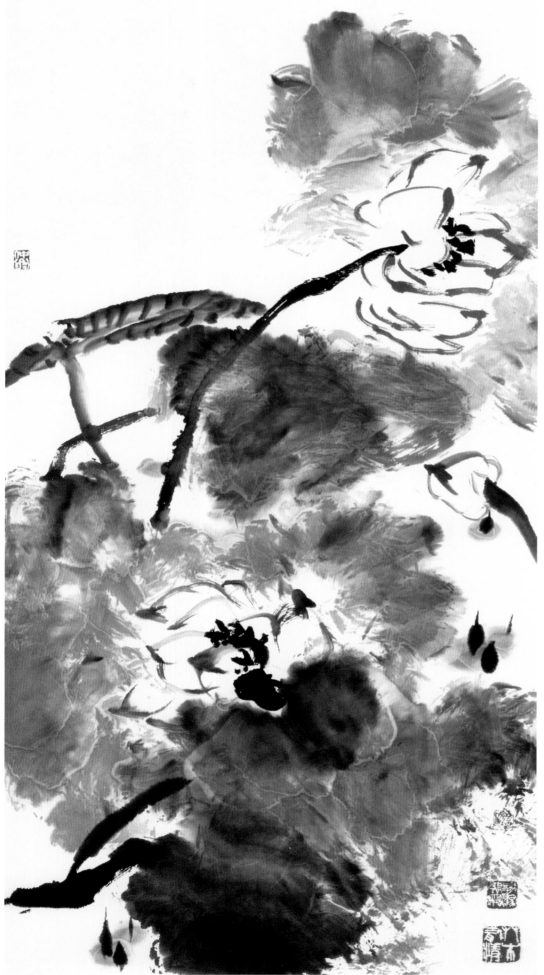

横宿八大山人意
壬申三十又三肩病痾
特草石夫

八大笔意

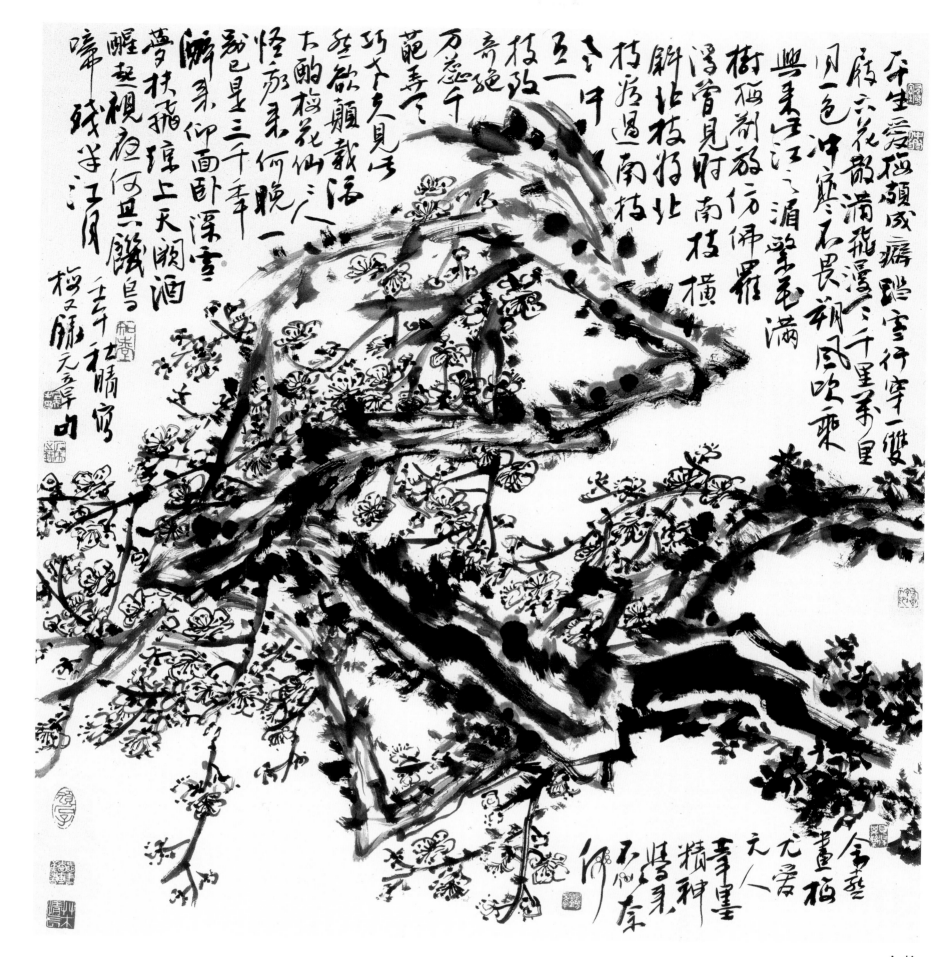

白梅

57

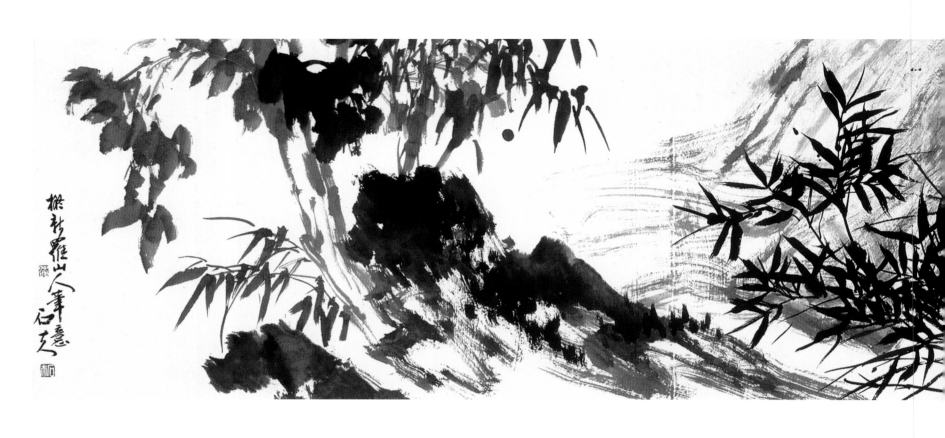

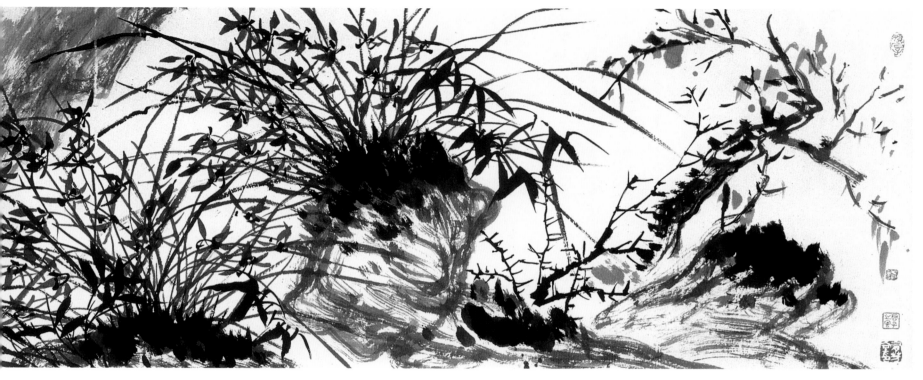

拟新罗山人笔意

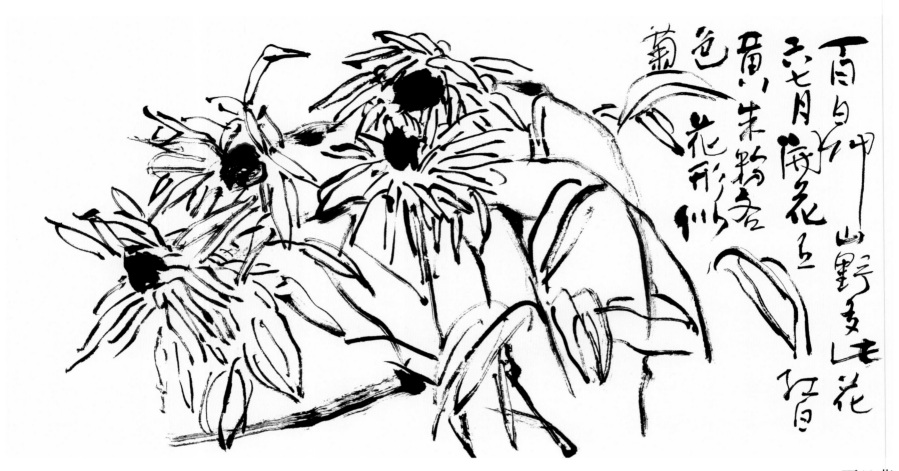

百日草，山野多此花，
二、七月盛花五、
黄、朱粉各色，
菊色，花形似
花形似

百日草

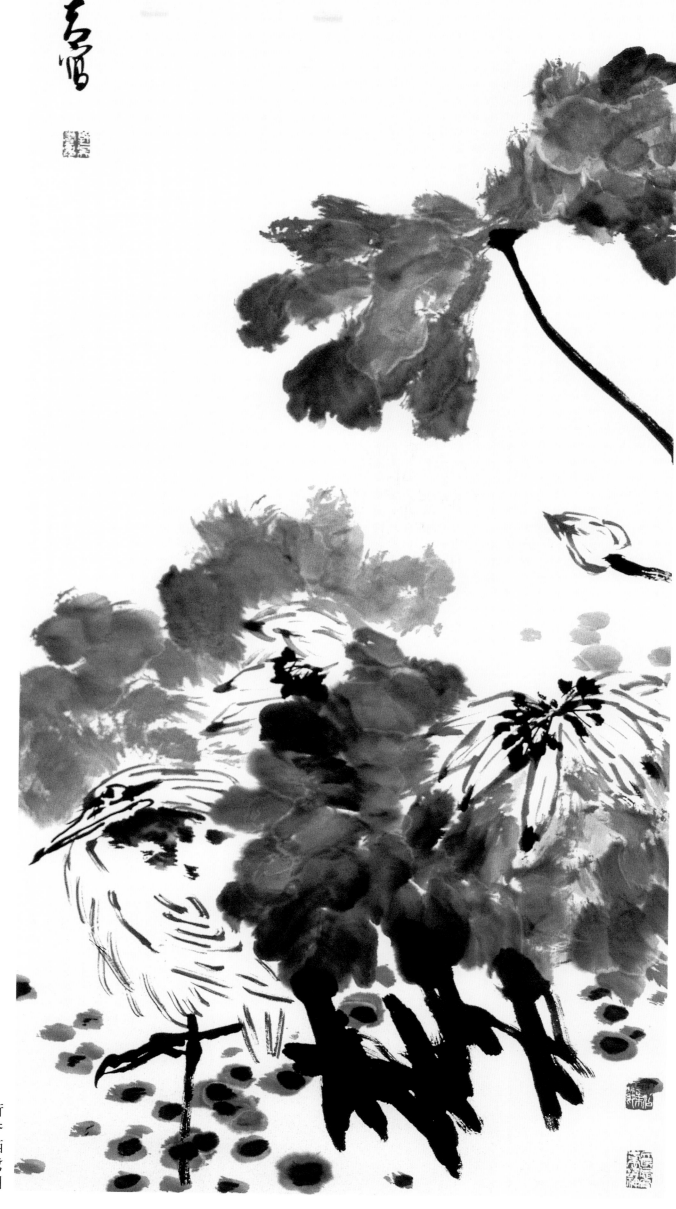

荷香栖鹭图

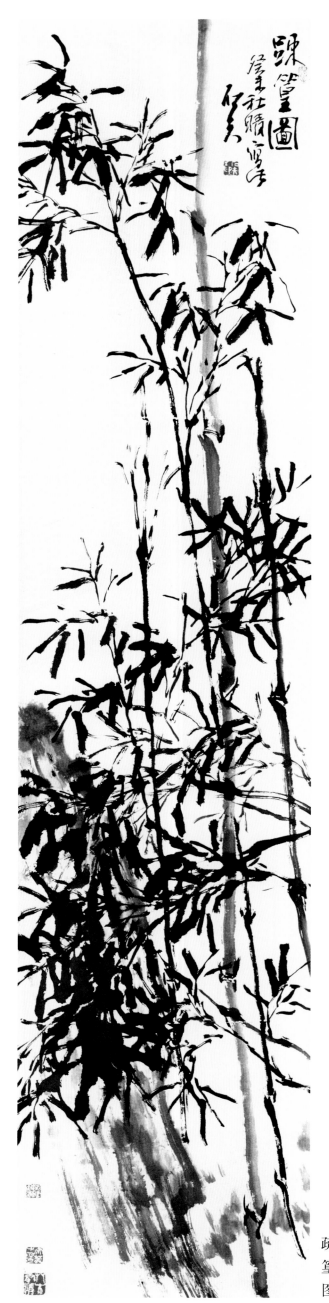

疏篁图

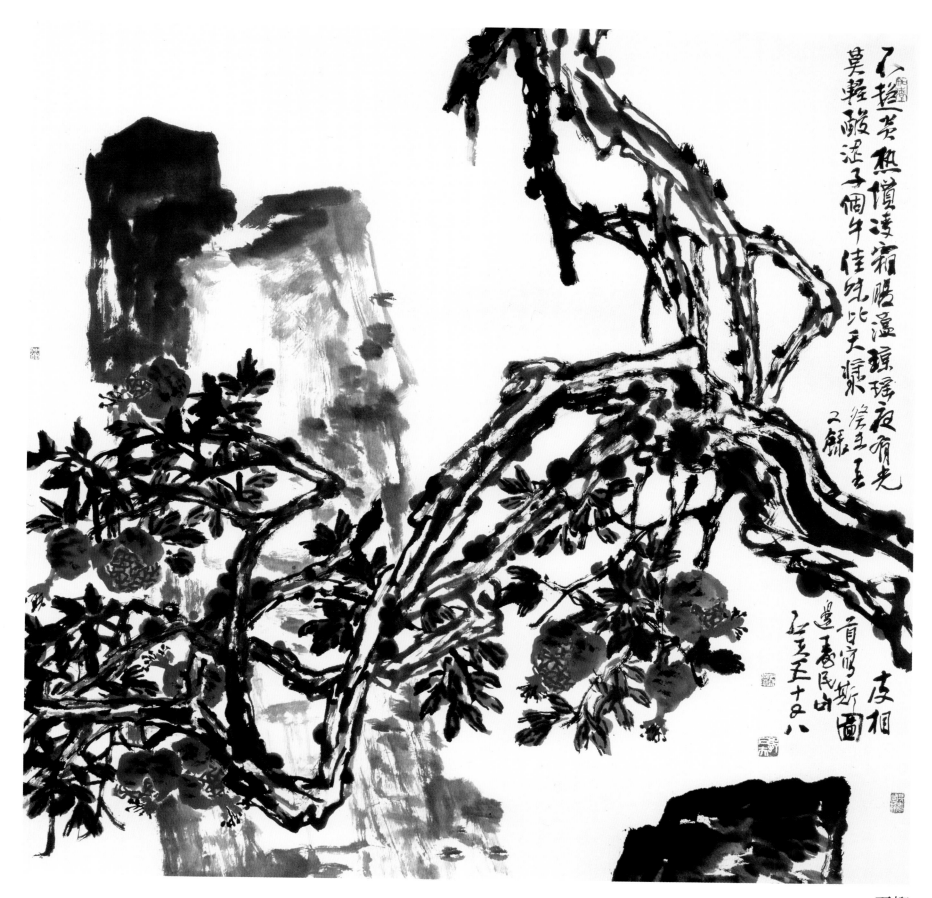

石榴

起楼牡丹

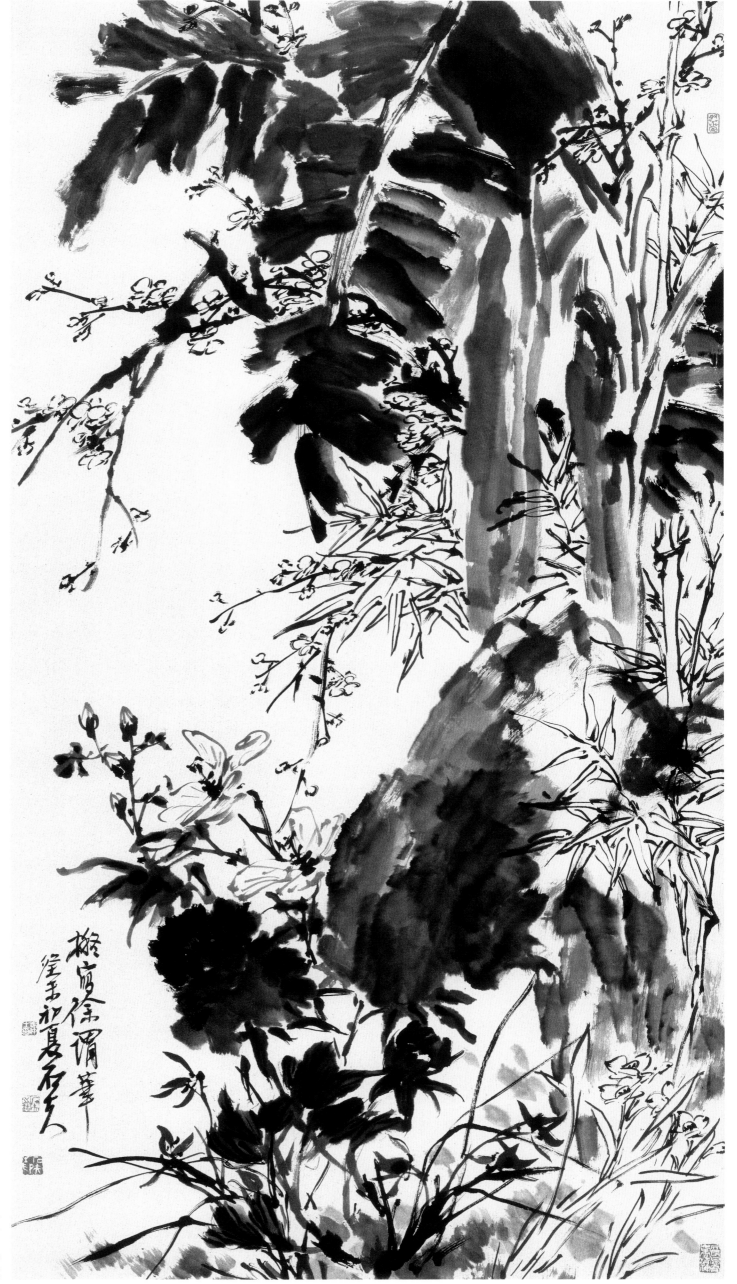

擬寢谷徐渭筆
癸未初夏石平

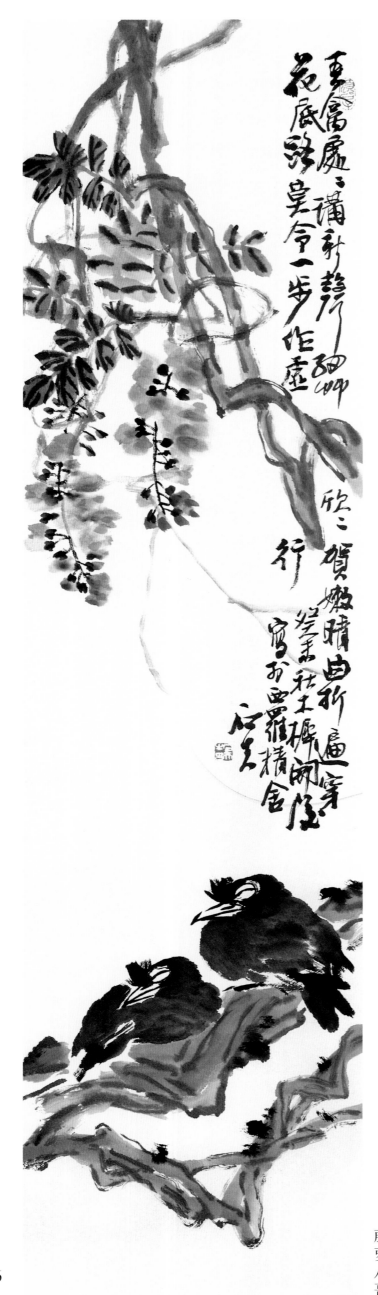

藤萝八哥

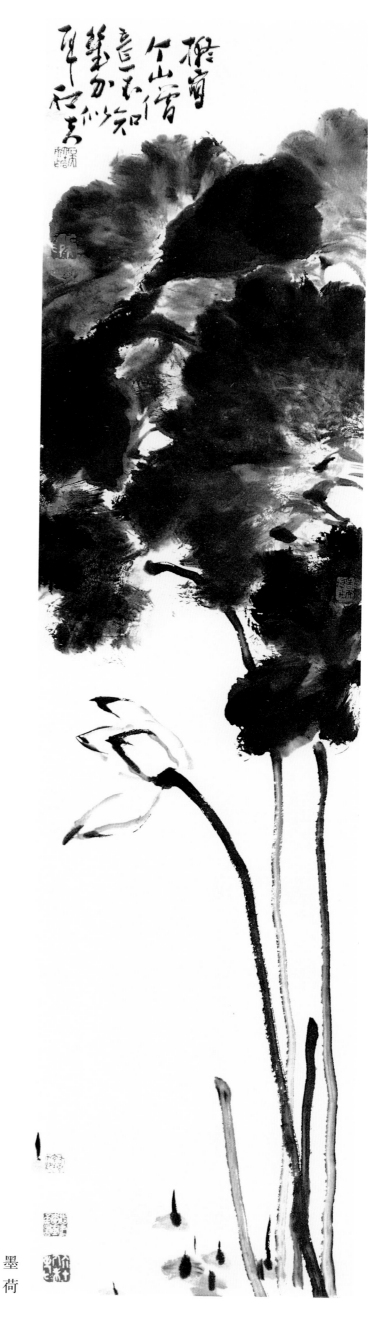

墨荷

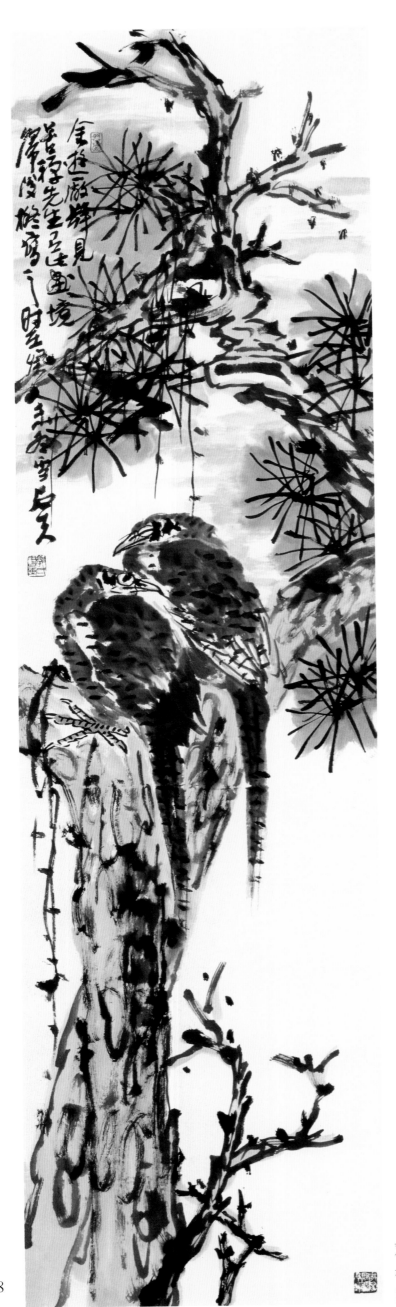

双栖图

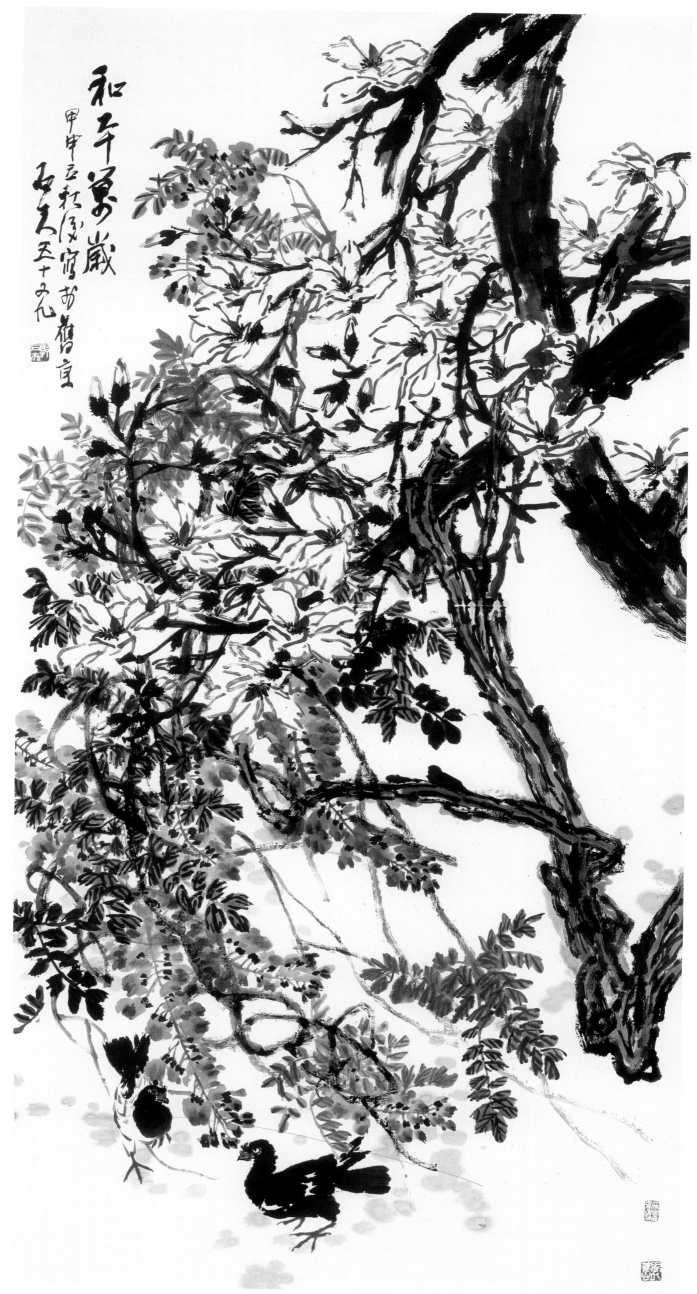

和平万岁

白玉兰

春富贵

71

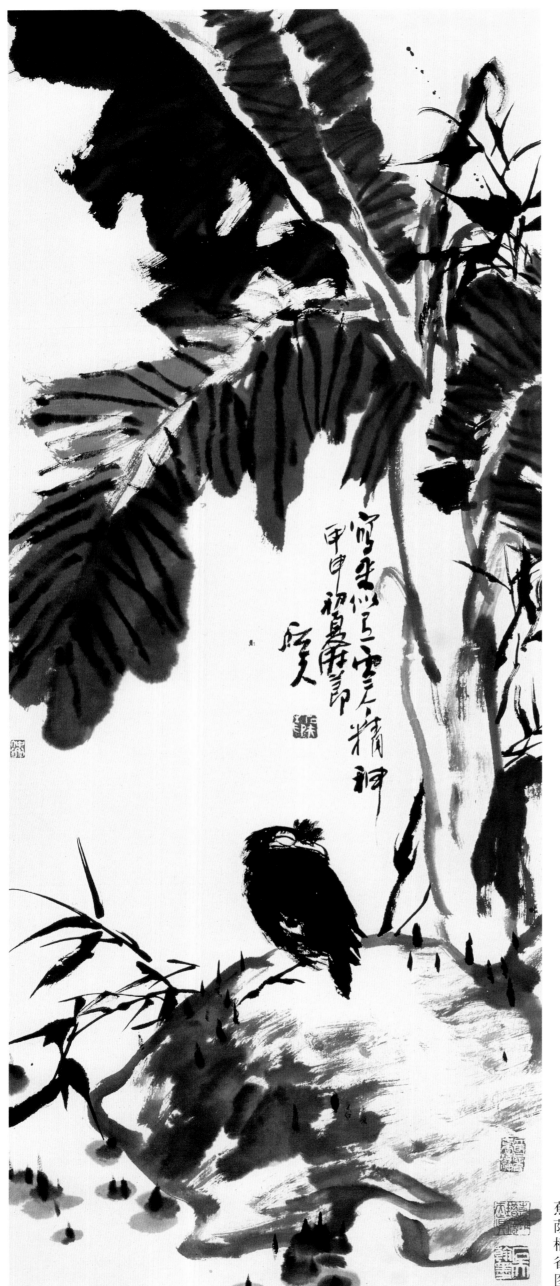

蕉荫栖雀图

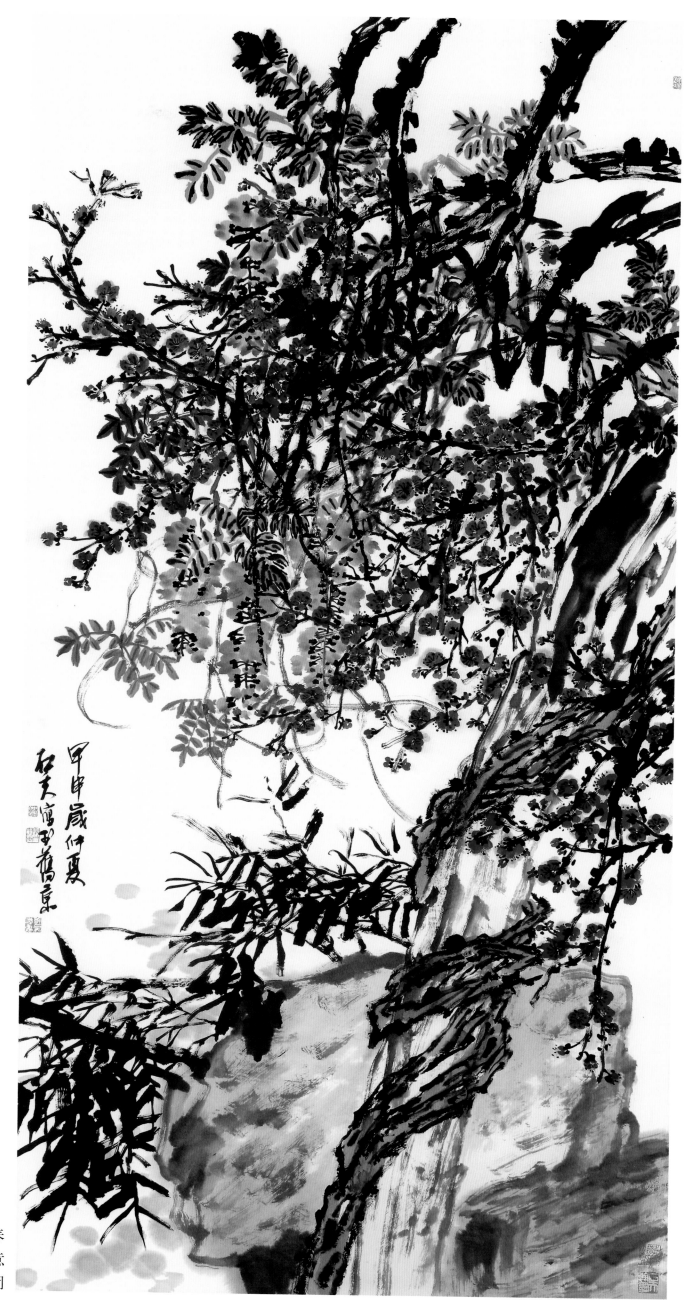

春意闹

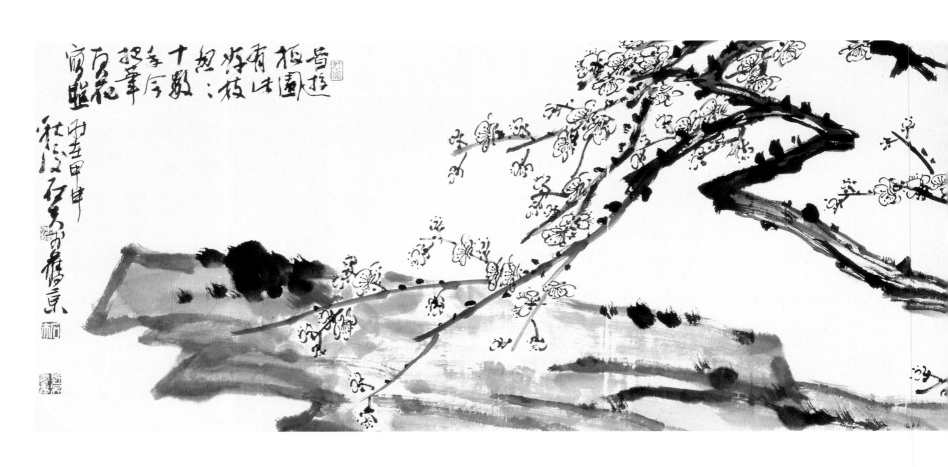

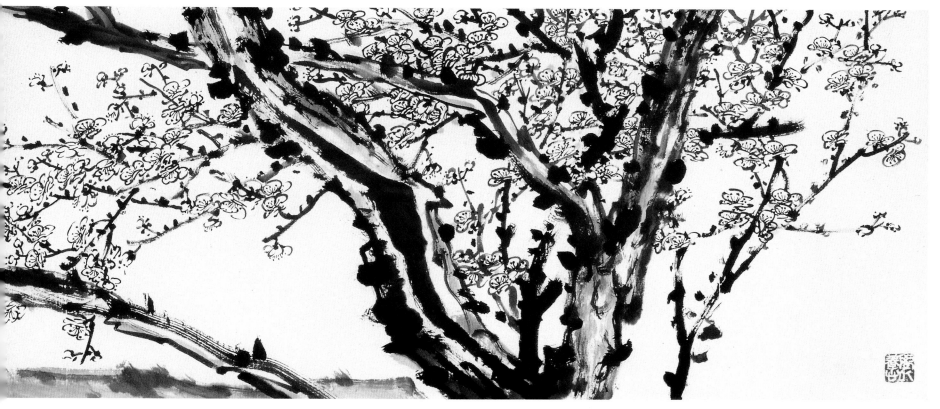

白梅

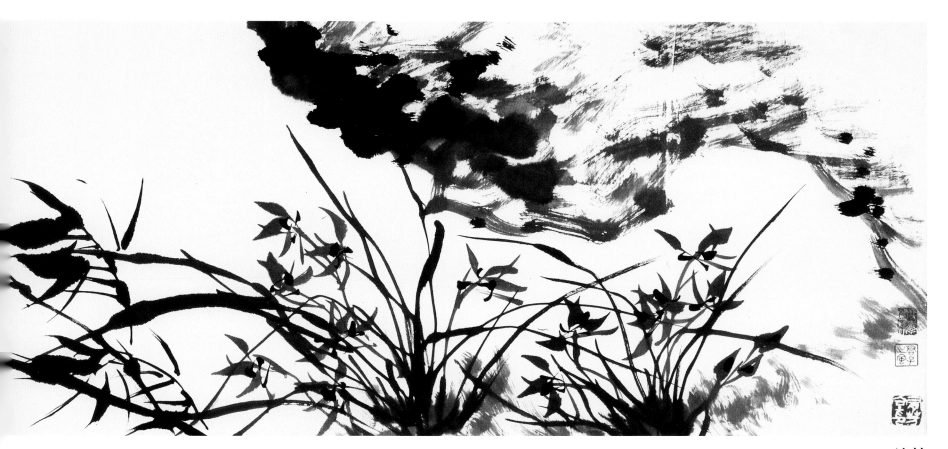

兰竹

75

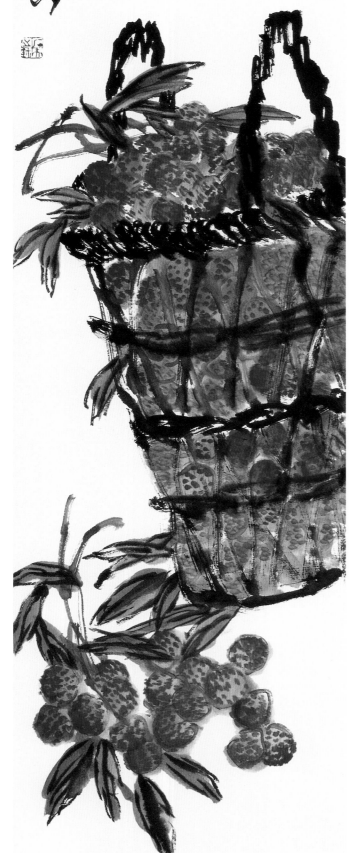

甲申粤上荔枝写之
白石老年五十又九时
客京华

荔
枝

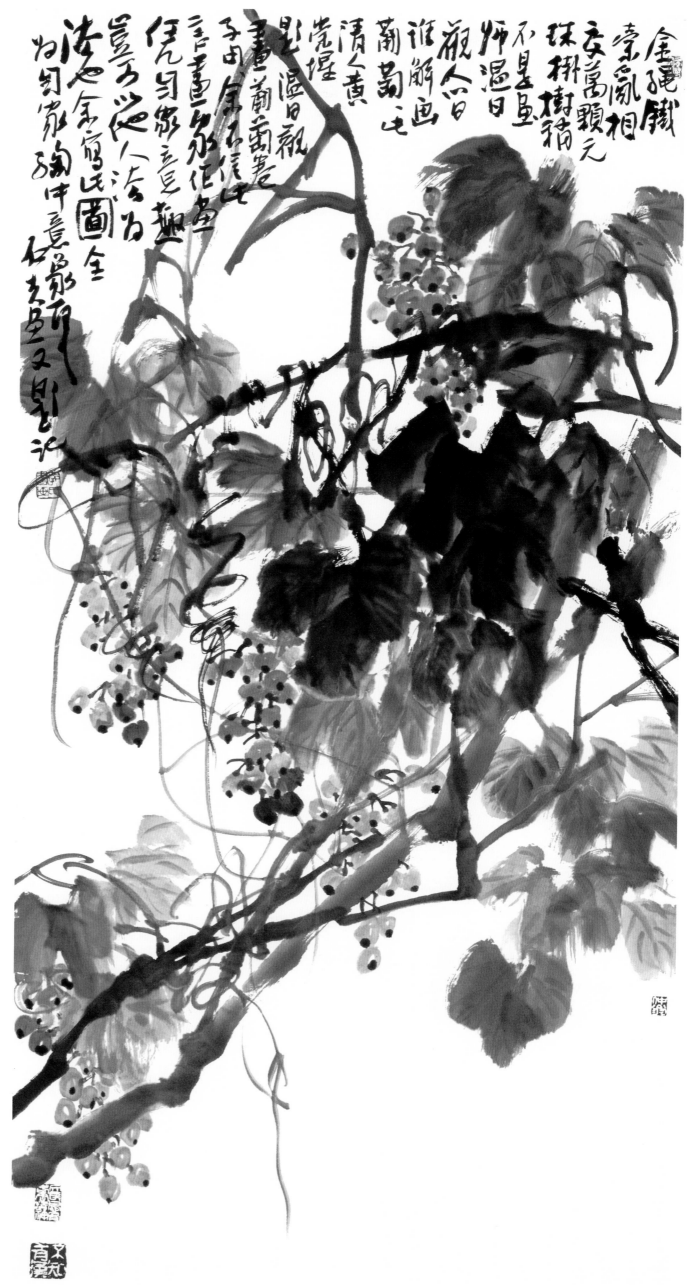

金绳铁索乱相交
叠叠万颗元珠缀
树稍不是画师温
日观念合谁解画
葡萄汁人黄光握
影温日观画葡萄
卷子由言金石余
作画伙归家立意
趣豈为之人逄为
逄念金石写民图
全匈中意影所因
句家殉仲意影而
石翁盤又题记

墨
葡
萄

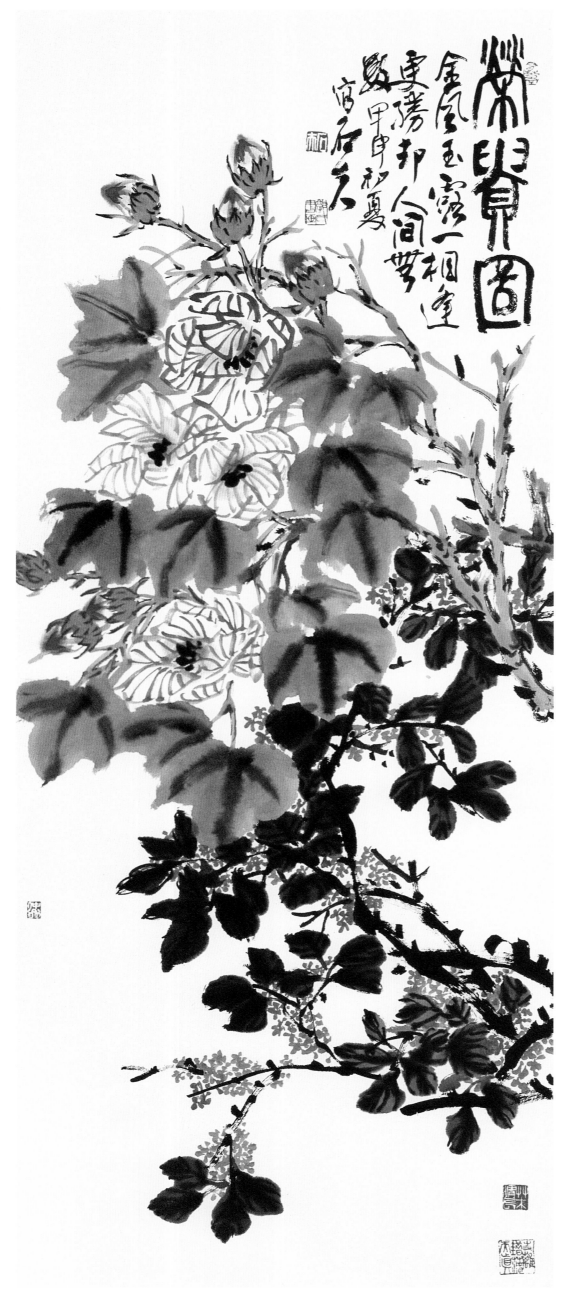

荣贵图

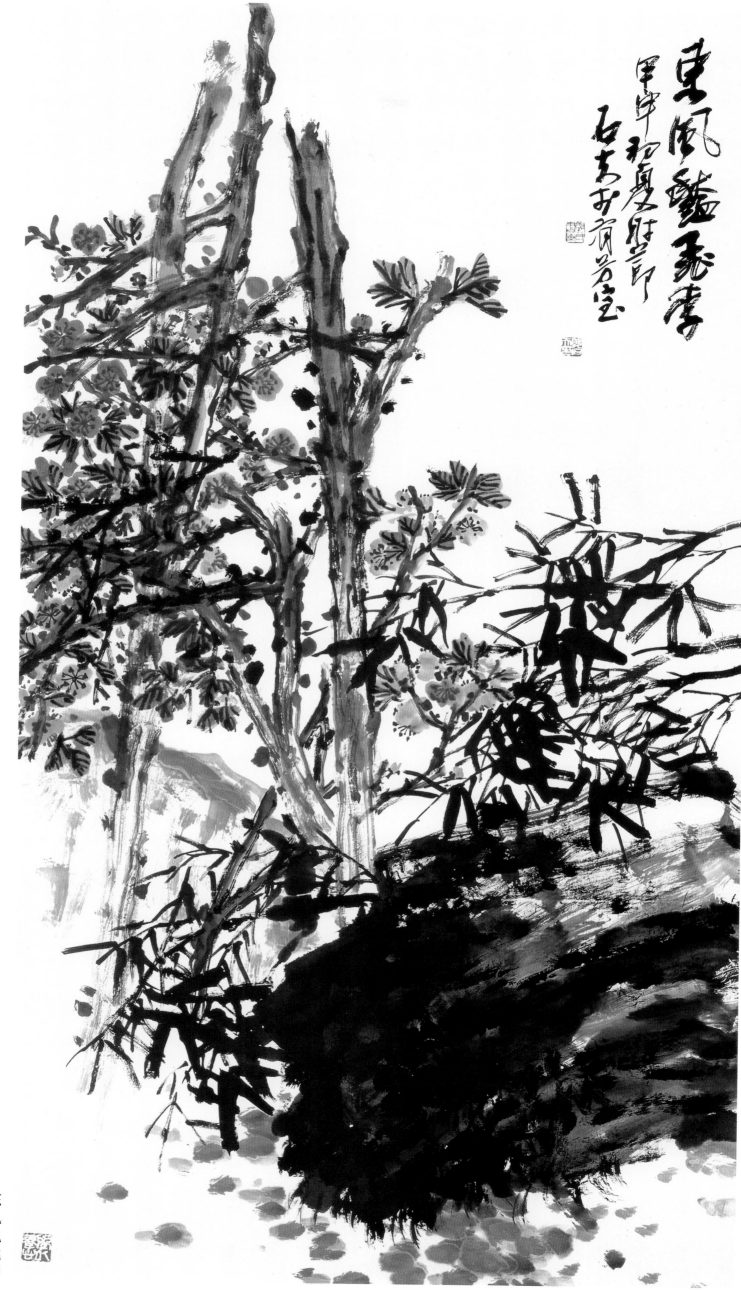

东风艳桃李

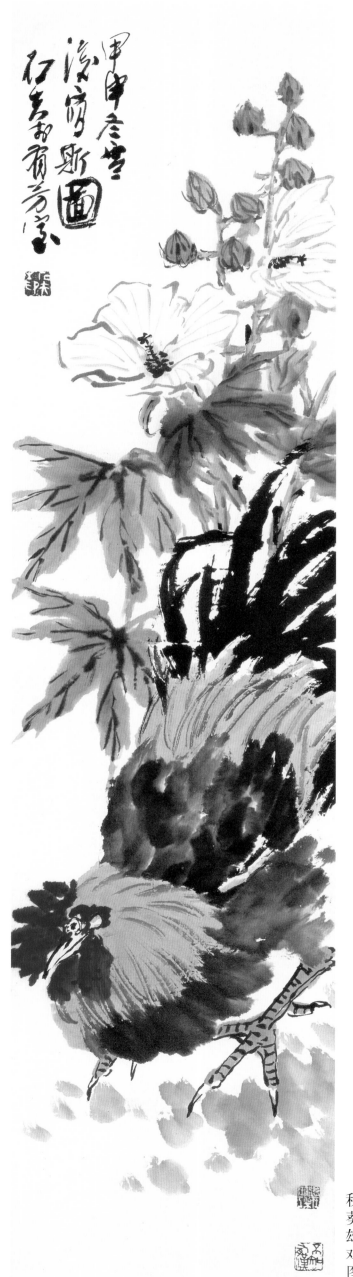

秋葵雄鸡图

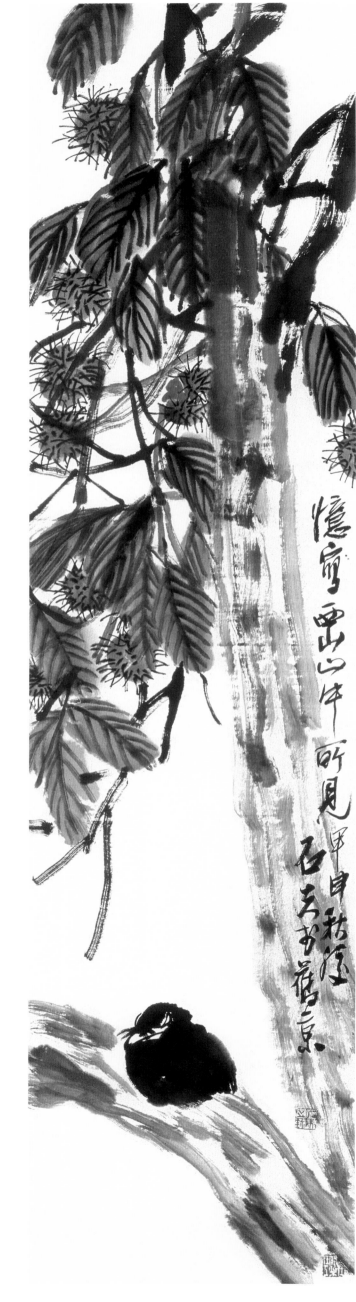

西山所见

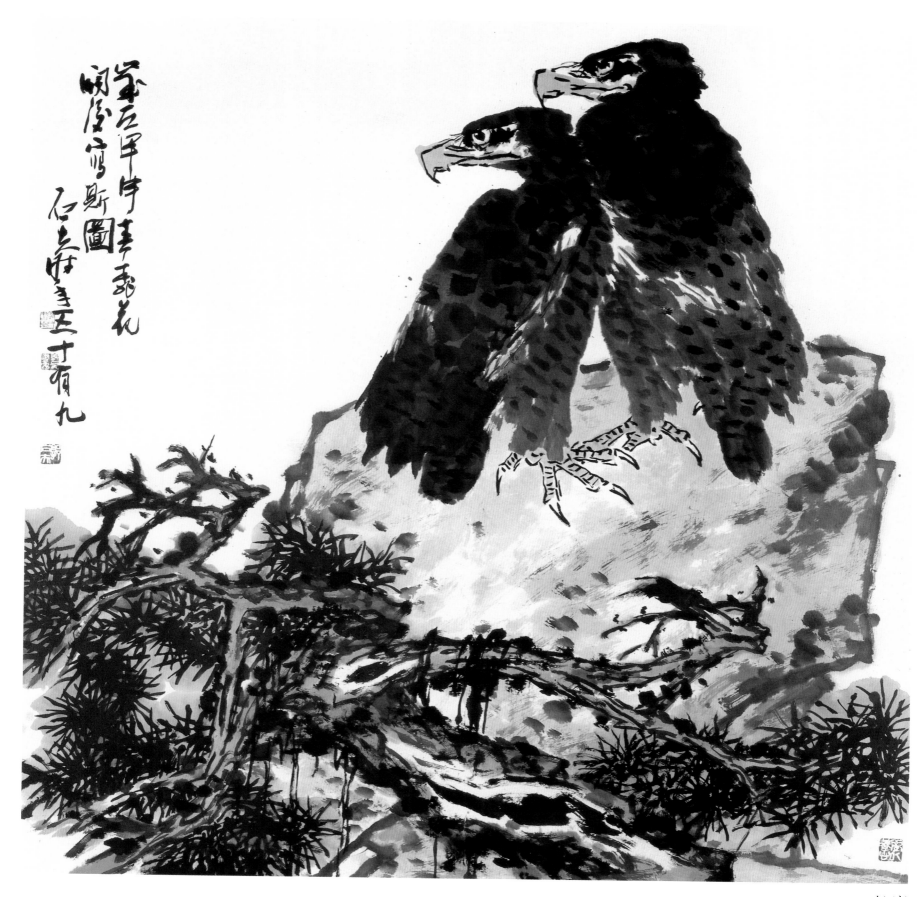

松鹰

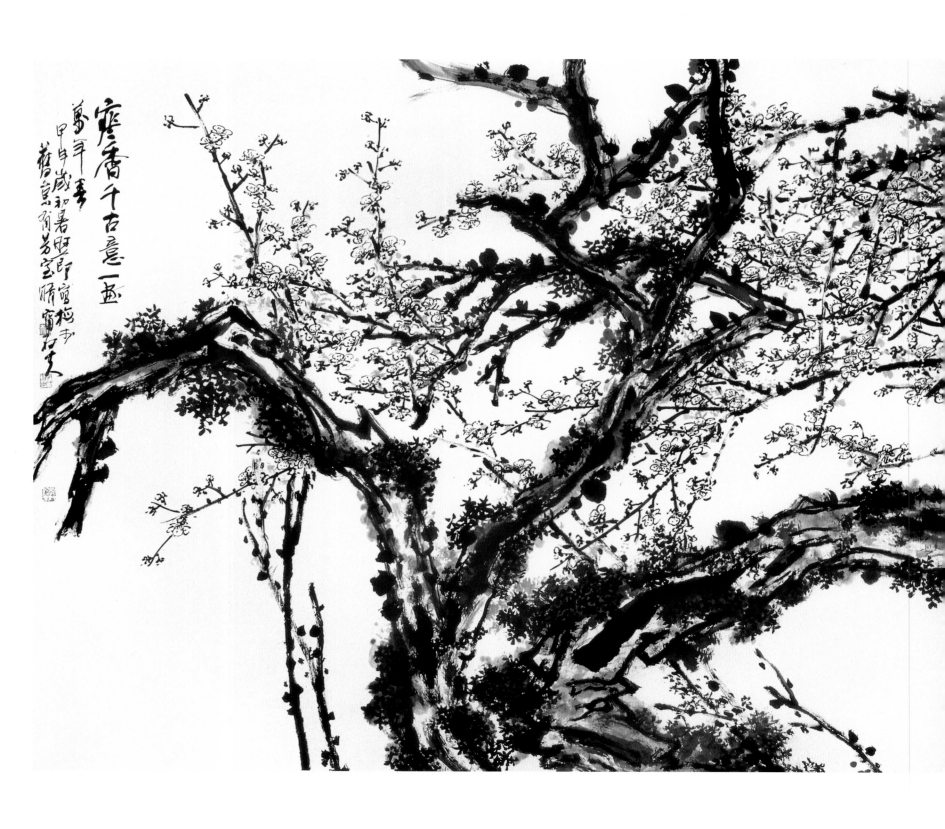

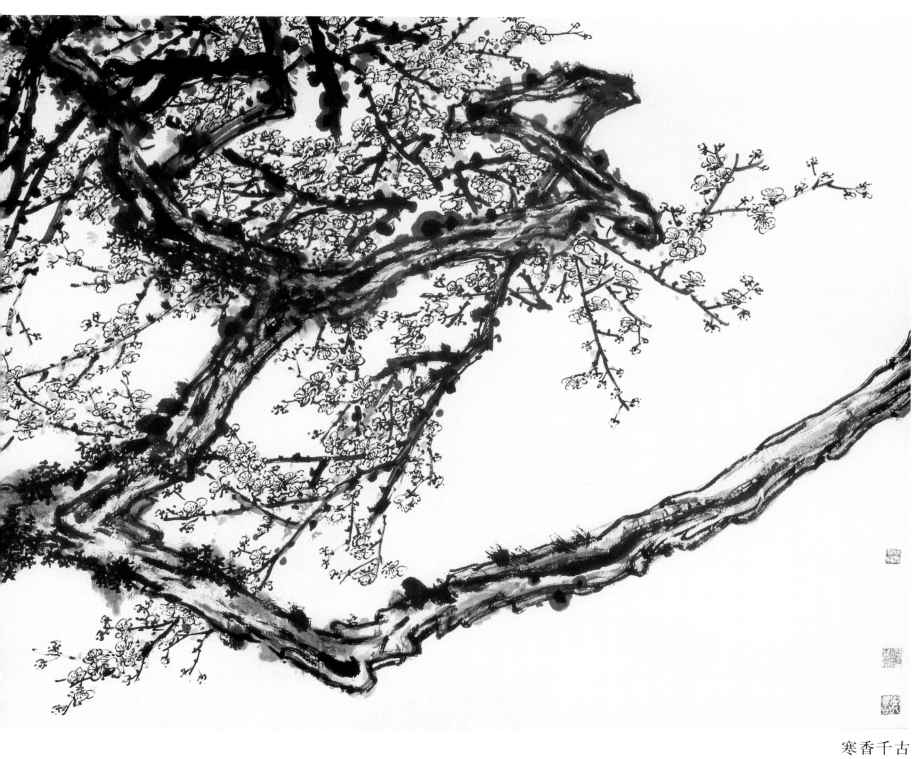

寒香千古

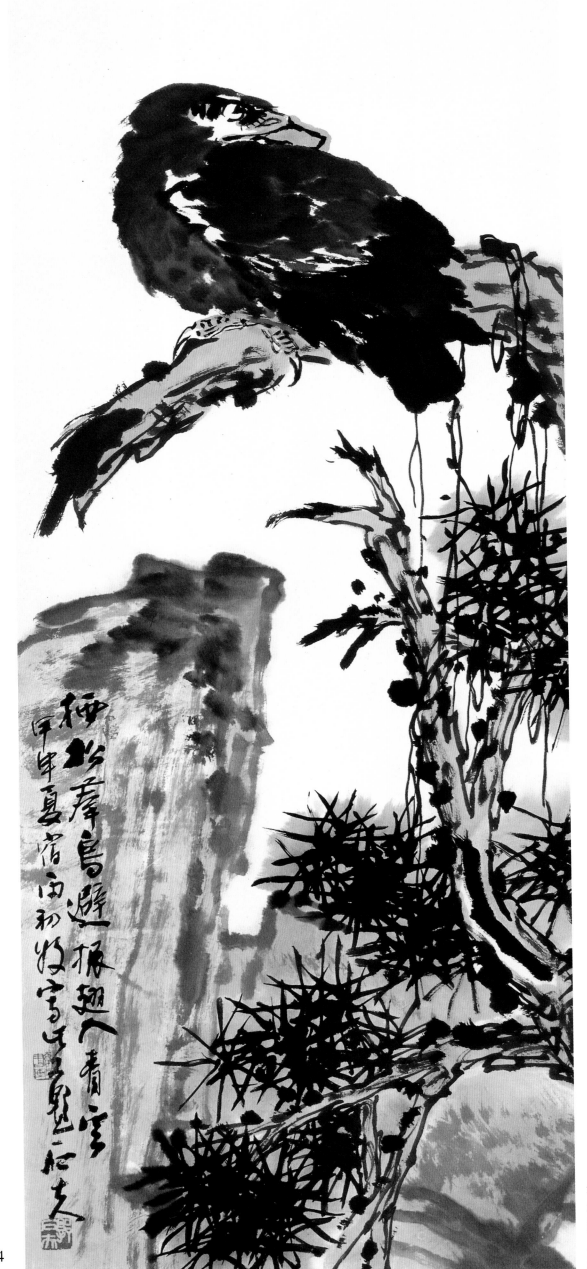

栖松群鸟避

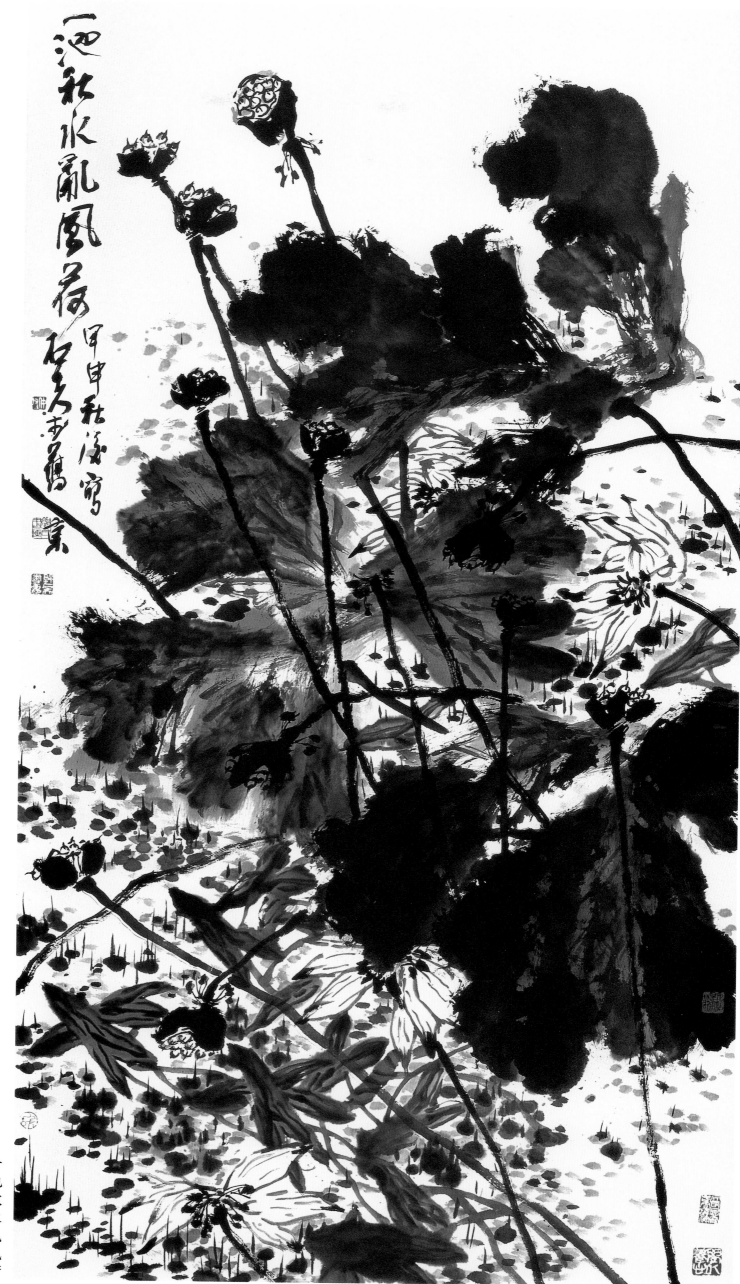

一池秋水乱风荷

憶寫江南所見

甲申夏石�— 王十又九

江南春

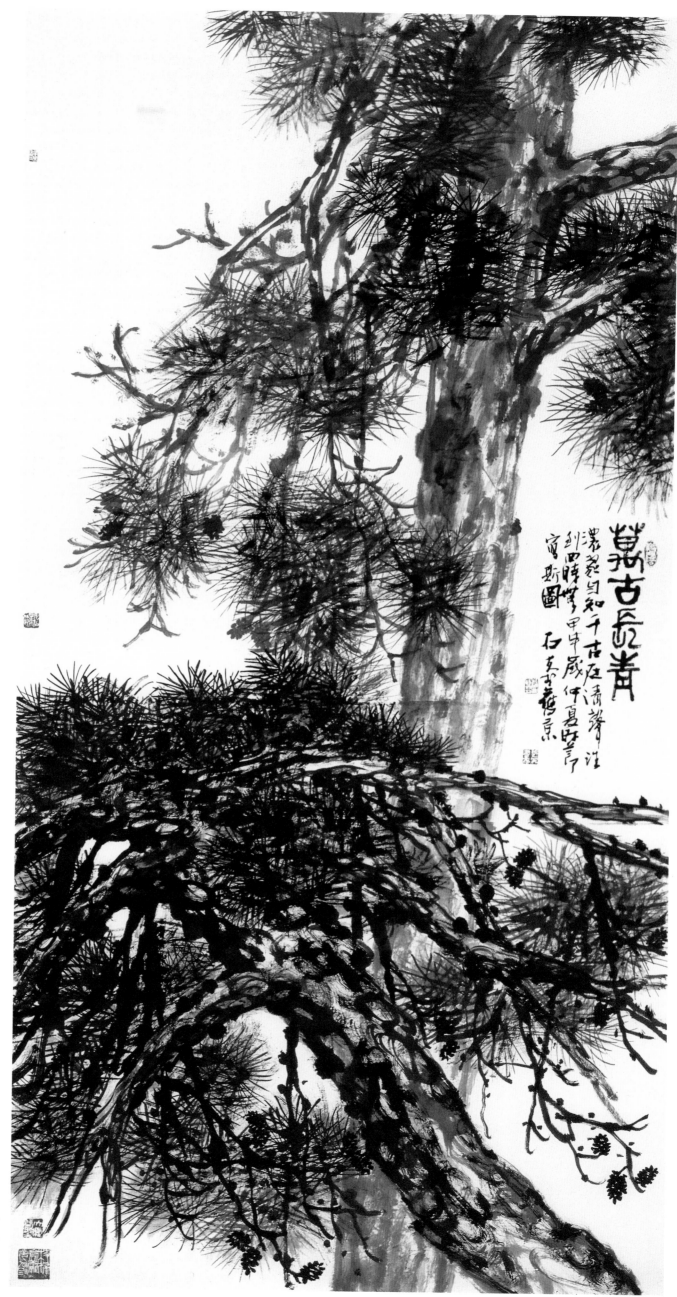

万古长青

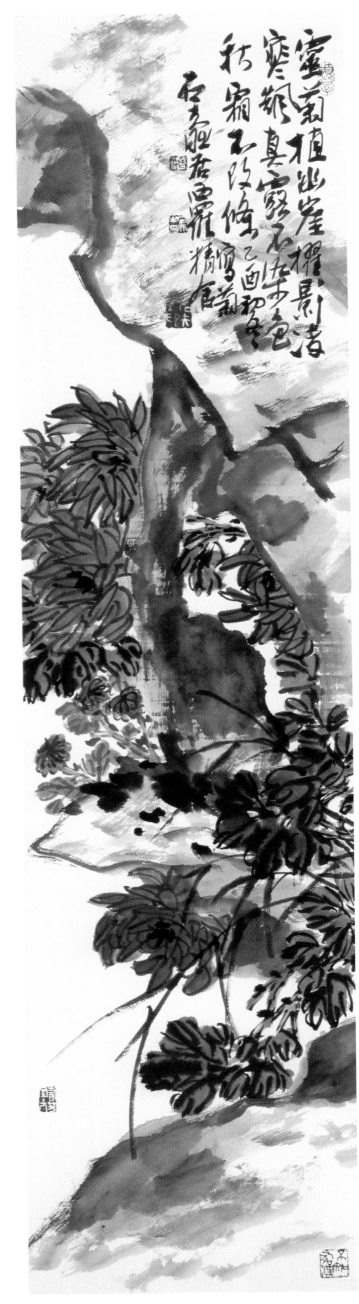

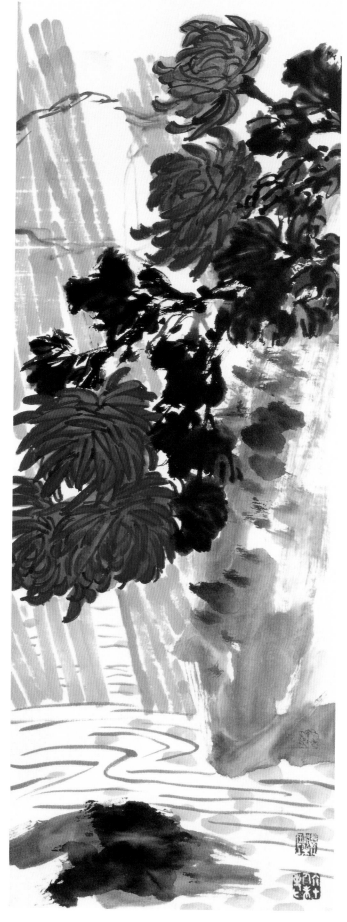
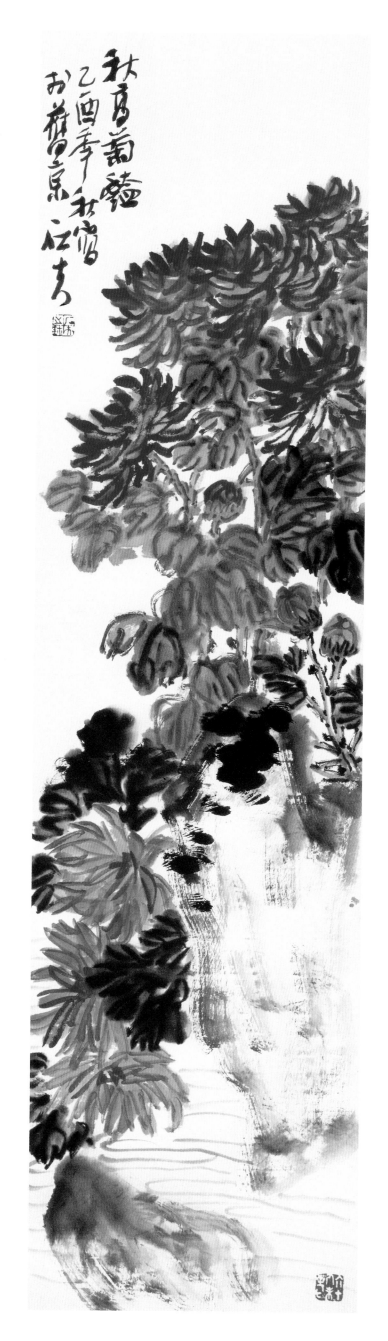

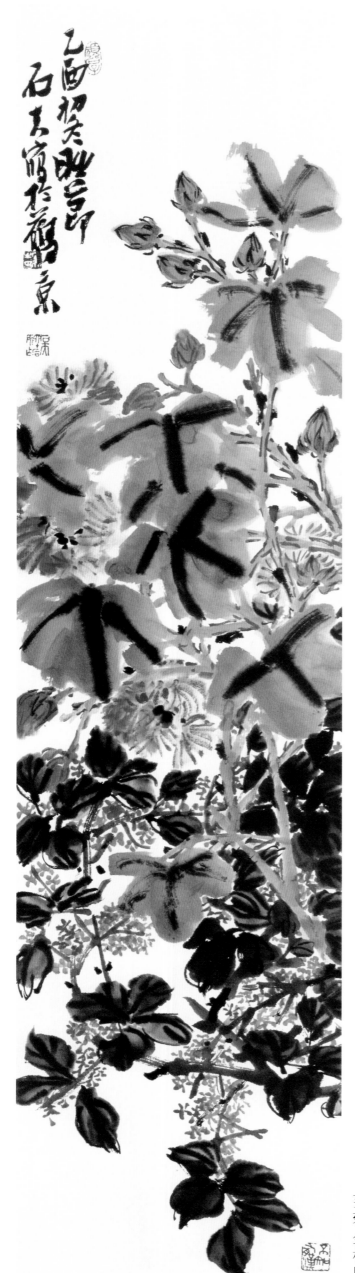

芙蓉金桂图

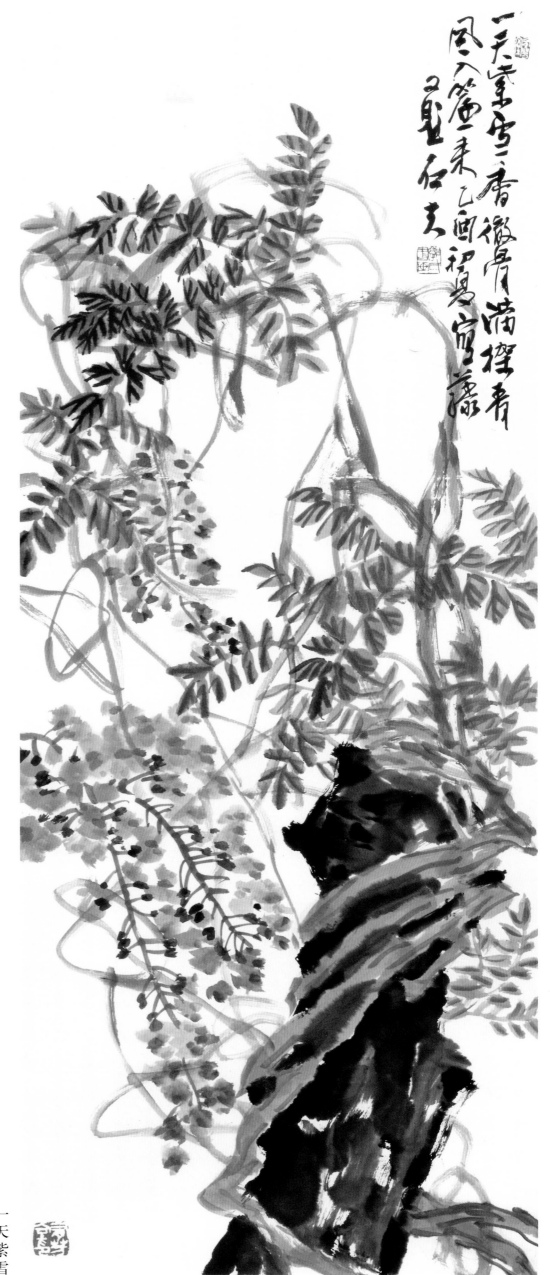

一天紫雪

一天紫雪二番微雨滿樓香
風入簾來乙酉初夏宿薇
鼍石天

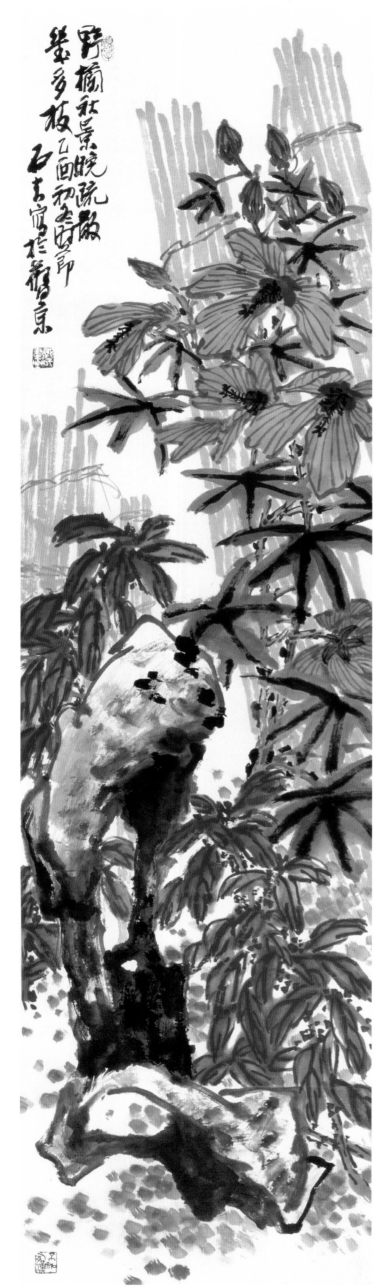

野橘秋景晚疏散
華多枝乙酉初冬時節
石禾寓於蕪京

野栏秋香

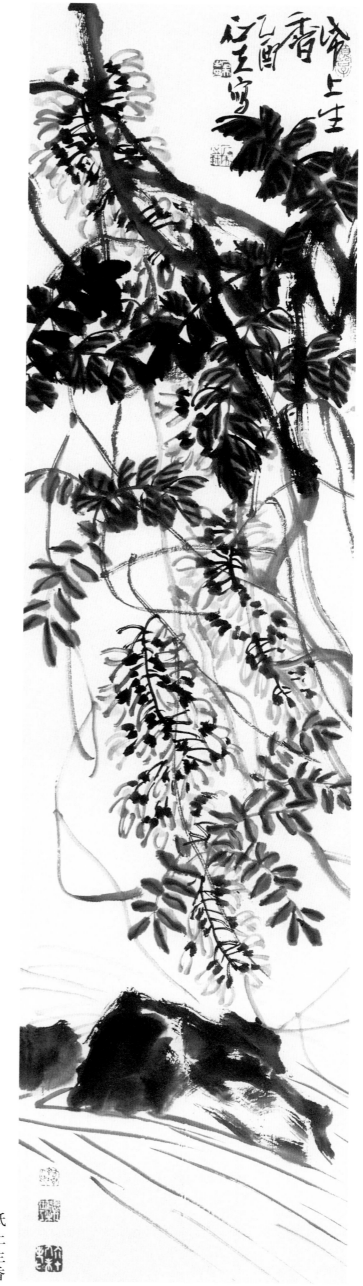

纸上生香

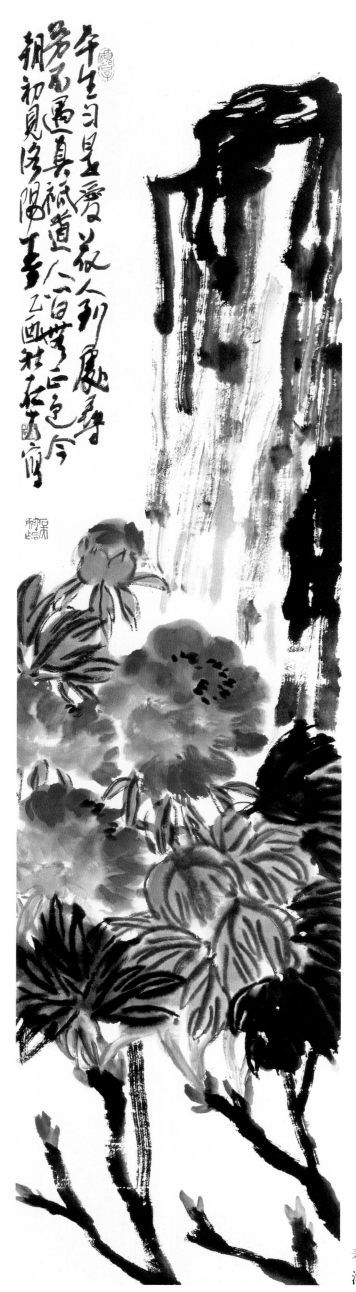

午生习是爱此花到处寻
芳画遇真传道人皆无芽
初见浮阳工写乙画杜在南宁

春浓

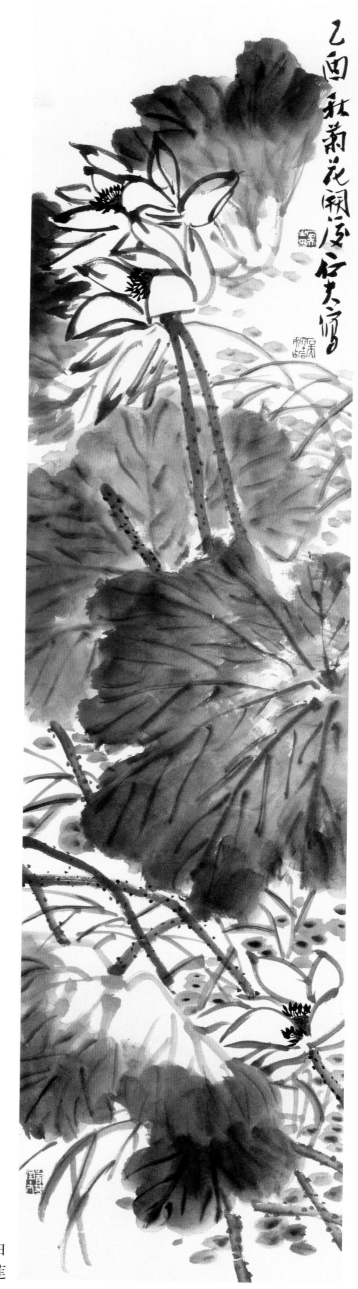

乙酉秋菊花開庚石夫寫

白
莲

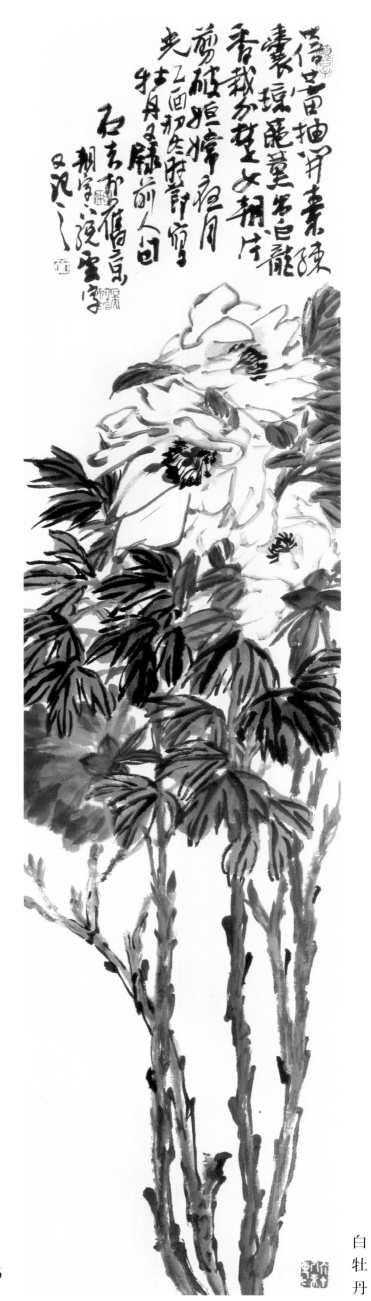

白牡丹

96

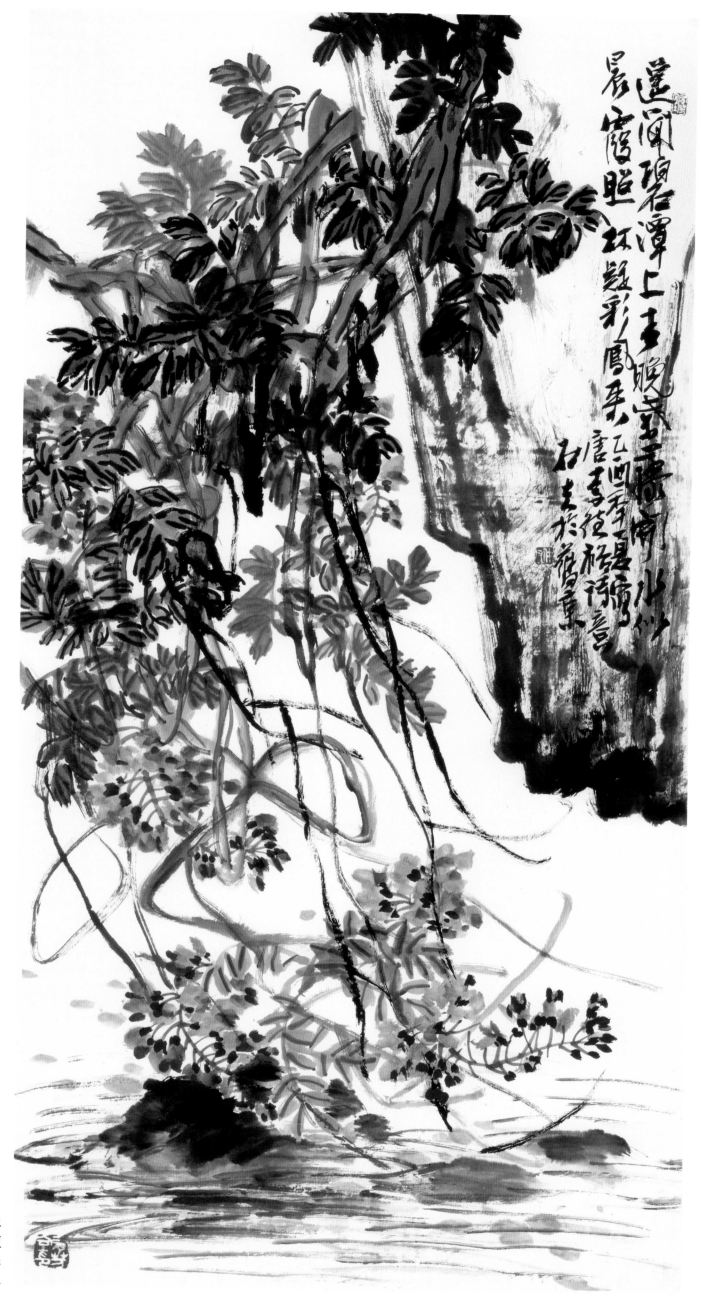

還同璀璨石潭上玉殿金膳南山似
暑寶鑑照紅題彩鳳來乙酉四季荷塘彌
唐李颀往新居行意

石上主於寶華堂

碧潭春水

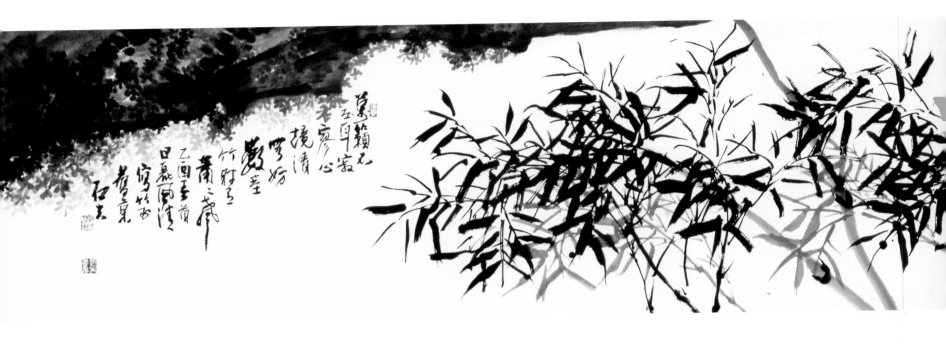

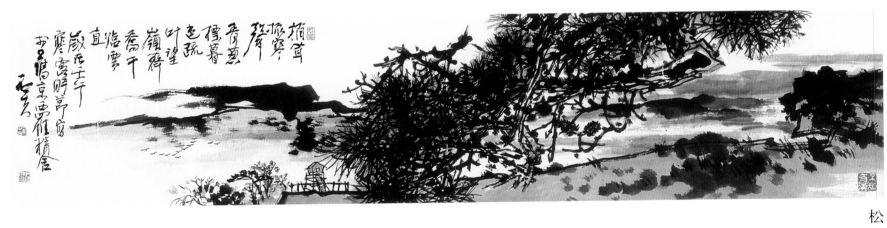

松

竹石卷

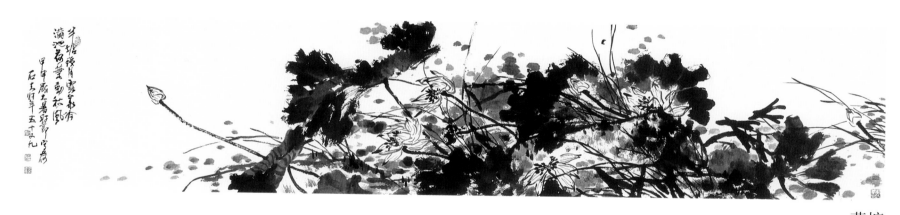

荷塘

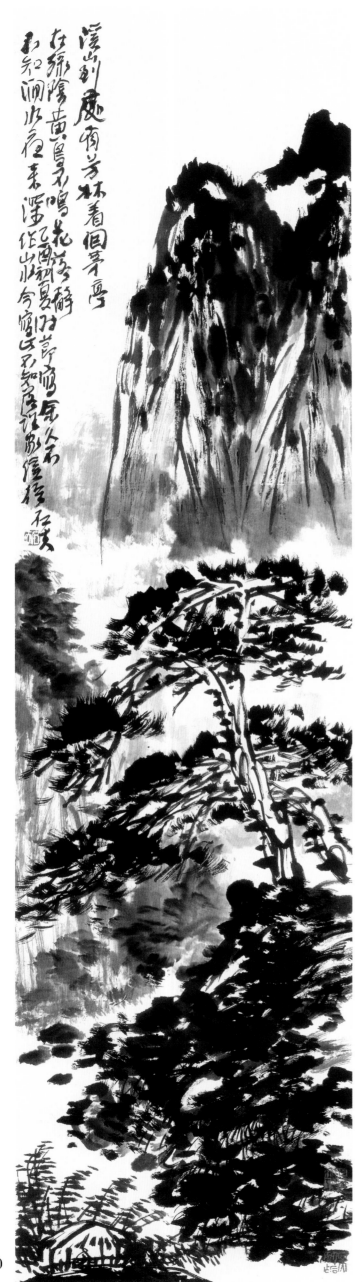

溪山到處有芳林著個茅亭
在綠陰黄鳥初鳴花落芳辭
相知澗水何事清作山水今宿此乙知
乙酉初夏仍茅亭居人而
宿此乙酉初夏仍茅亭居人
作山水今宿此不知

墨
山
水

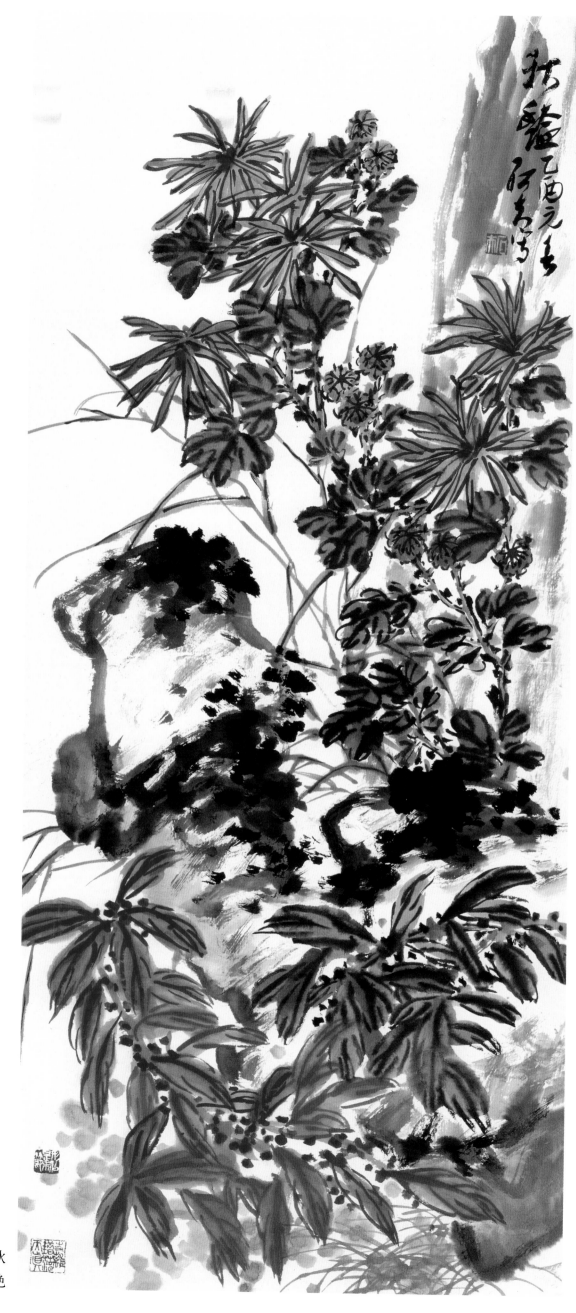

秋艳

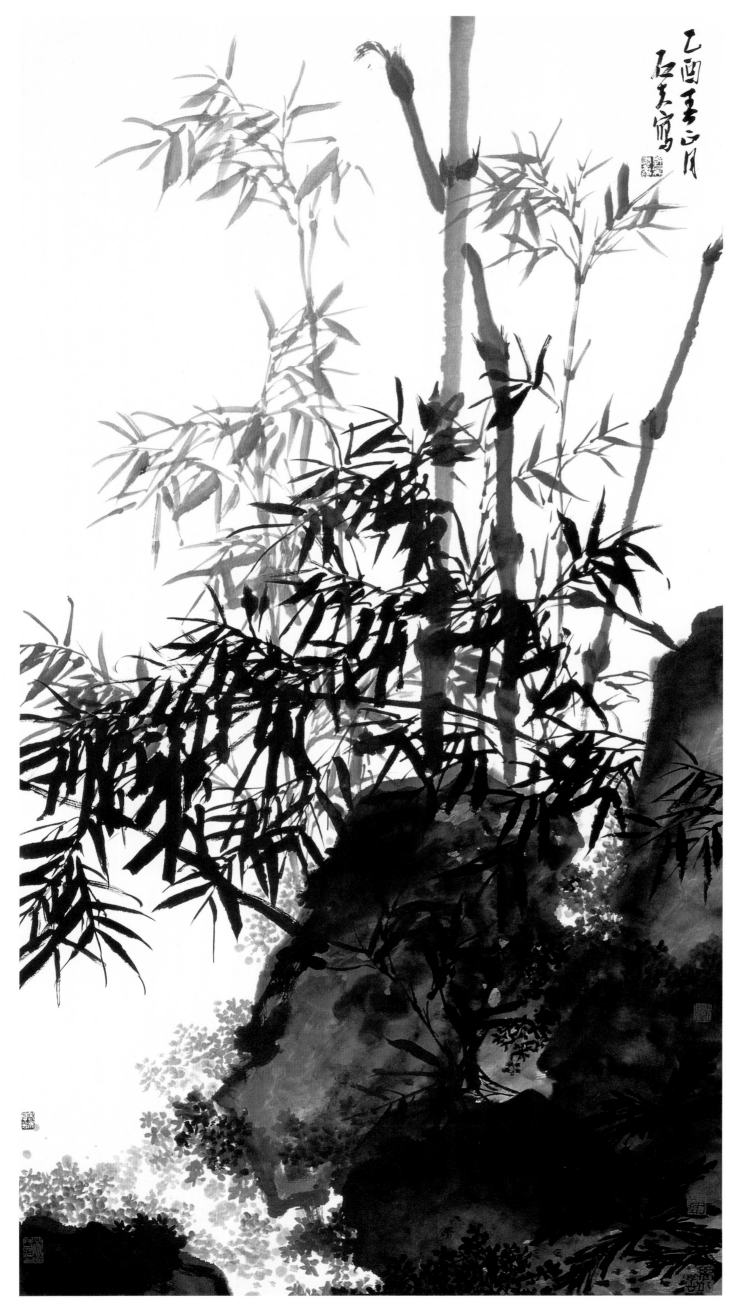

乙酉季□月
石美写

竹石图

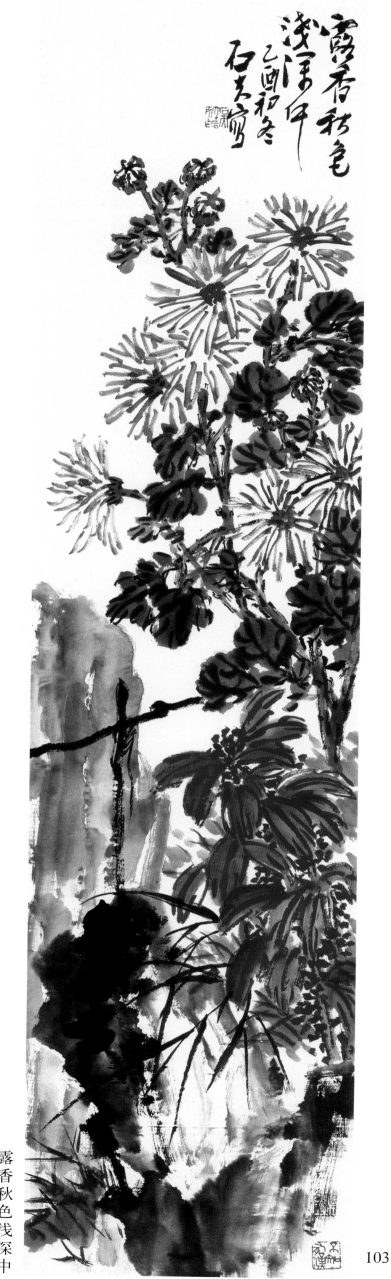

露香秋色浅深中

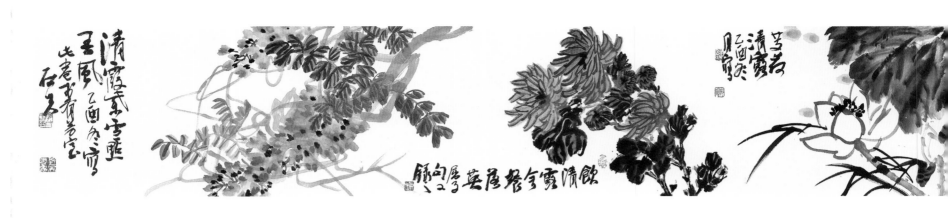

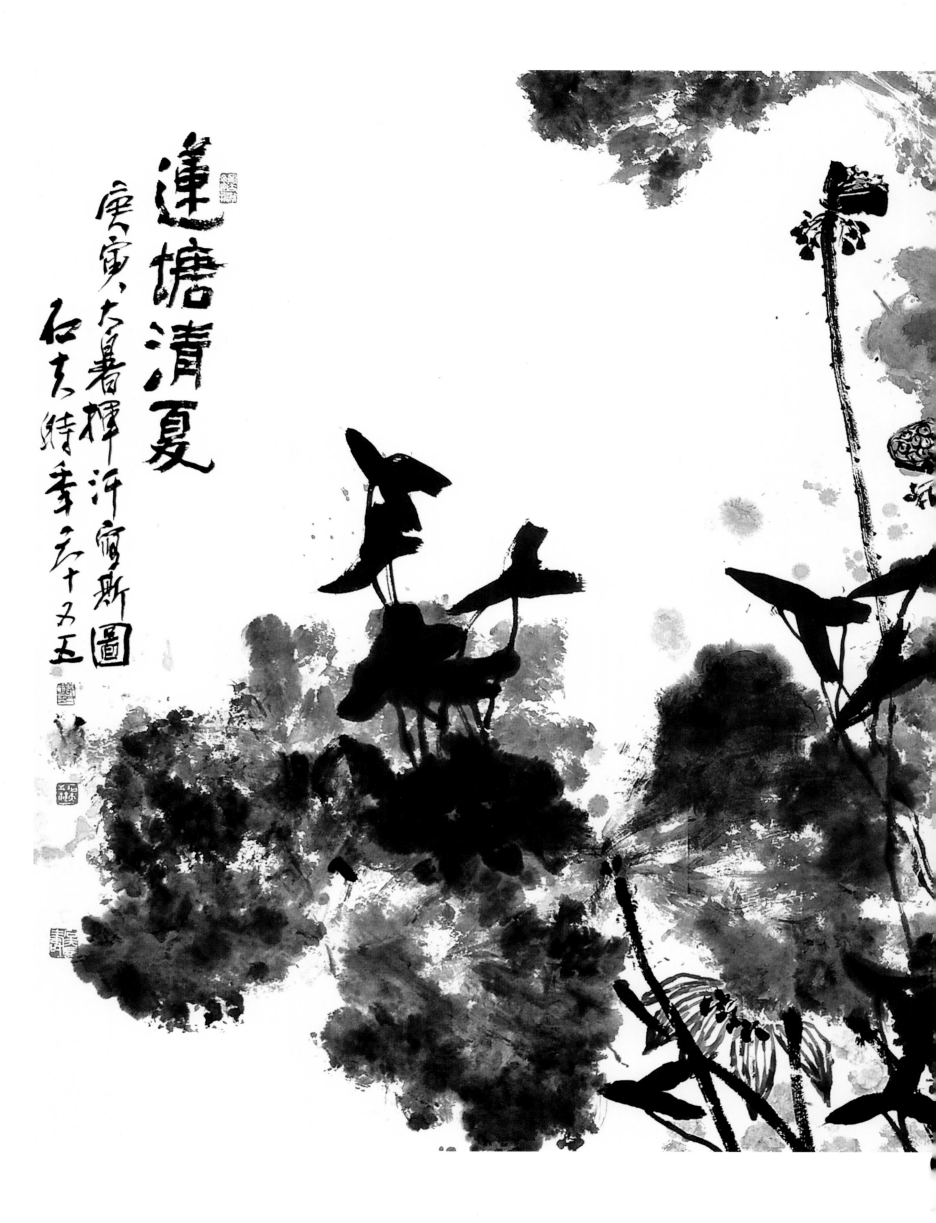

蓮塘清夏

庚寅、大暑揮汗寫斯圖
石夫時年三十又五

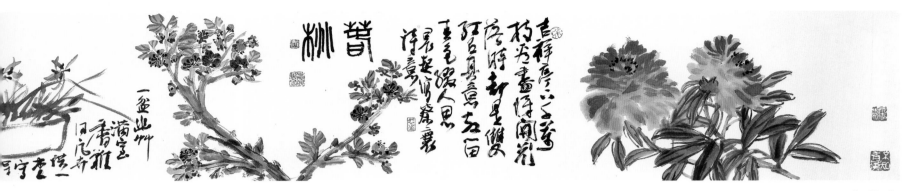

杂花卷

兰竹

墨葡萄

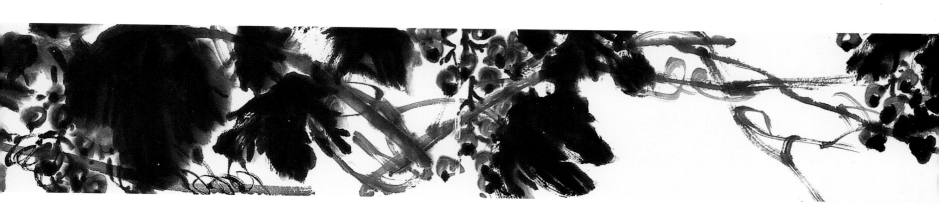

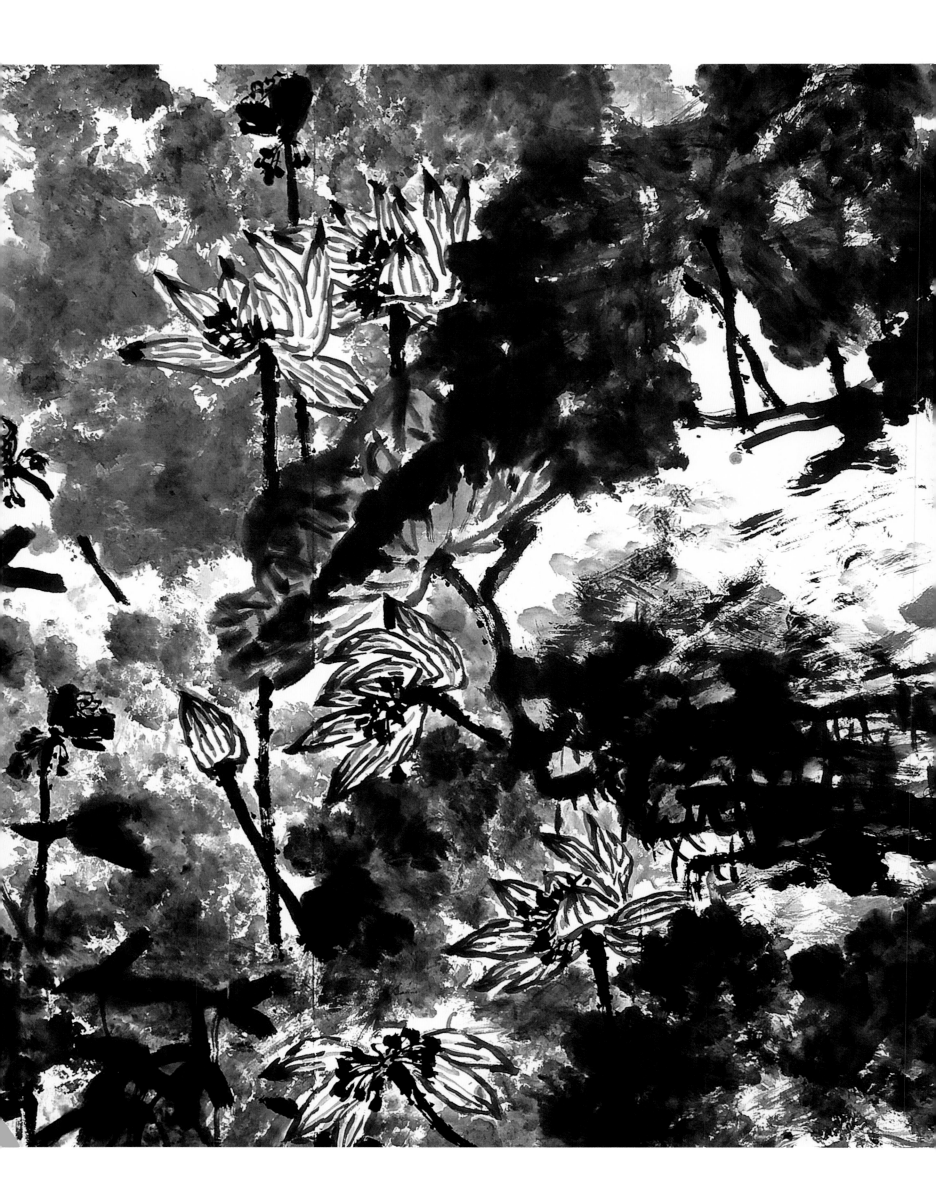

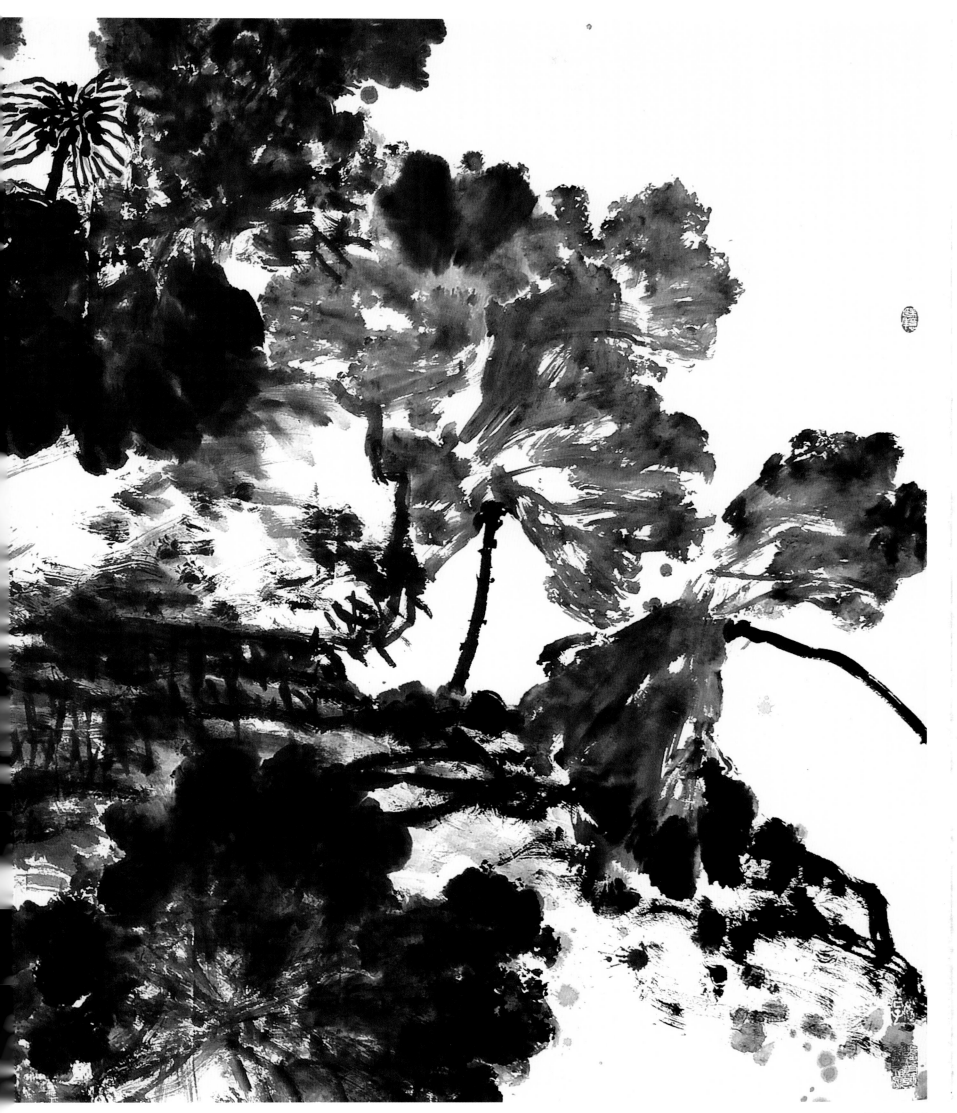

莲塘清夏

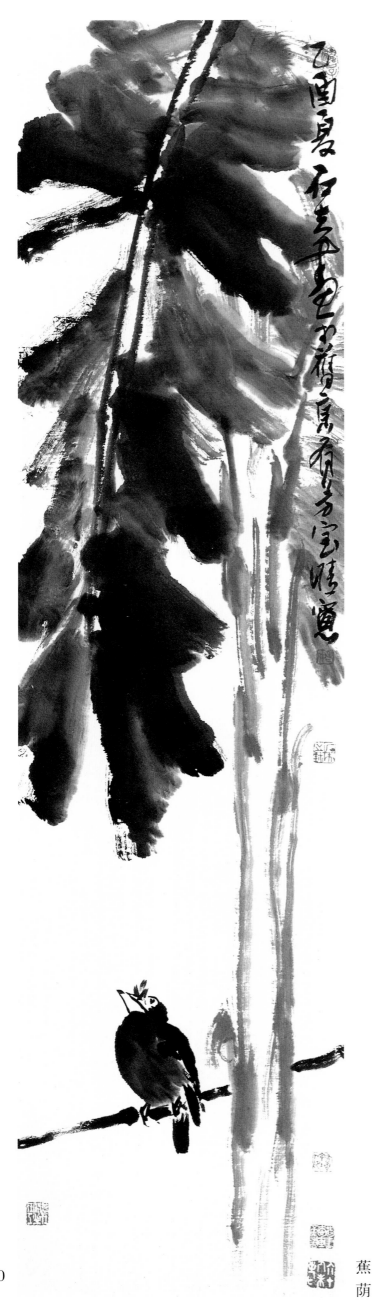

蕉荫

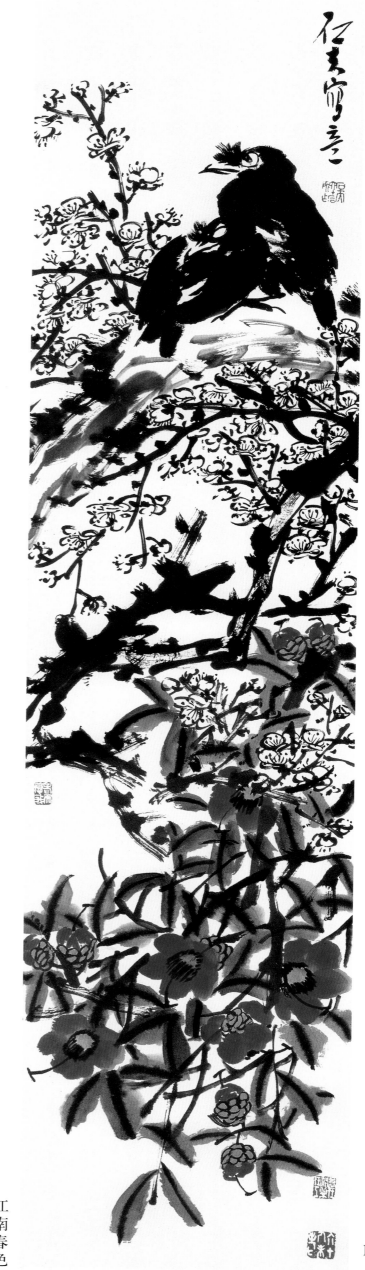

江南春色

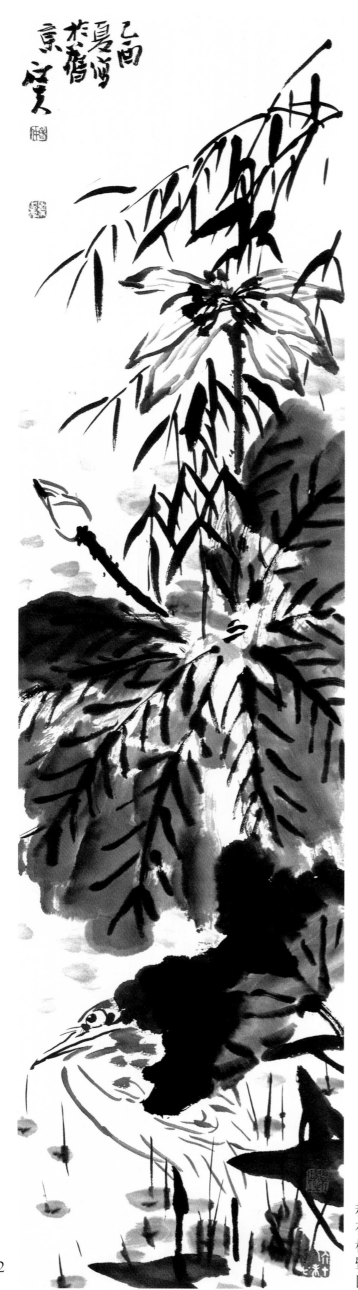

秋荷栖鹭图

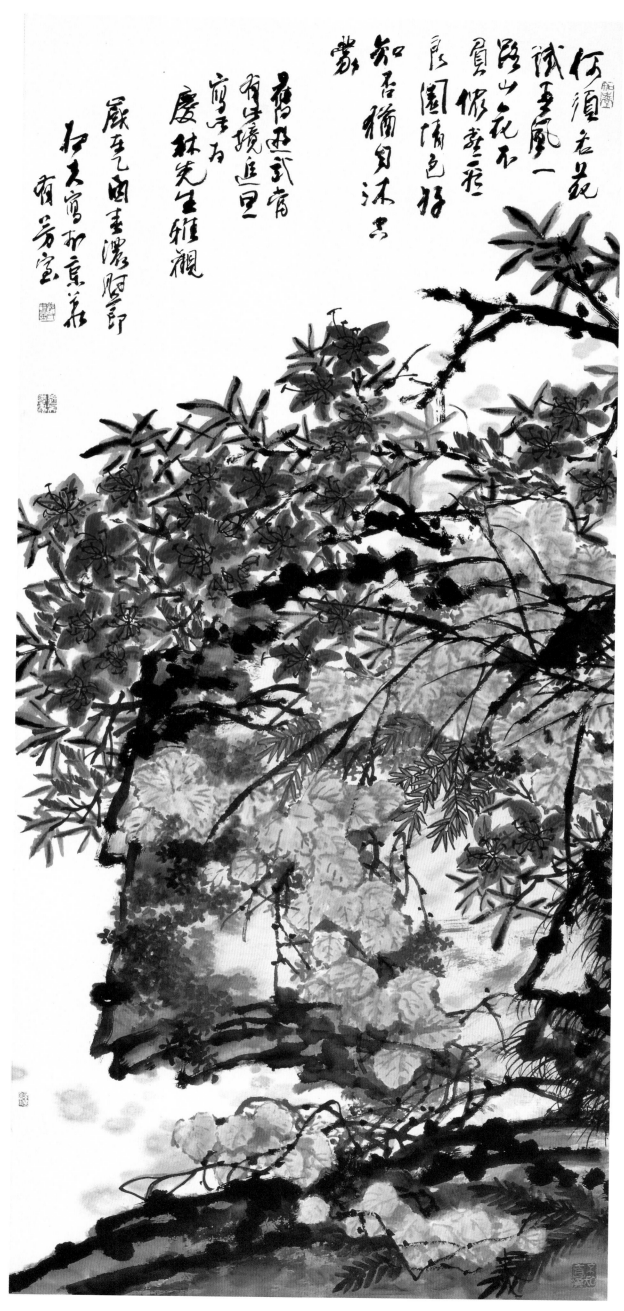

何須老圃
試玉風一
路山花不
覓佛老二花
良園陽色好
知否擲身沐雨
蒙

荷陽迅武官
有出境延旦
宵字為
慶林先生雅觀
庚辰乙巳画玉濠照節
和天官和夏莊
有芳寫

山花

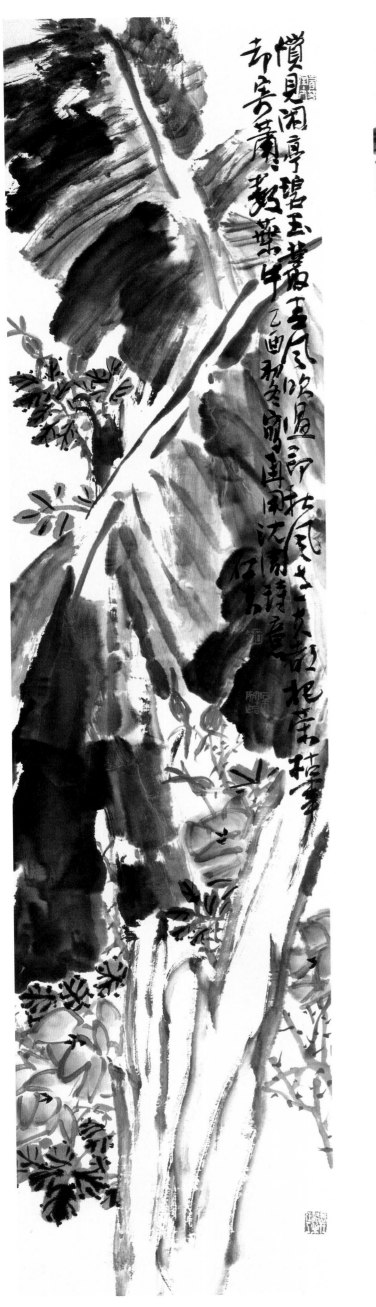

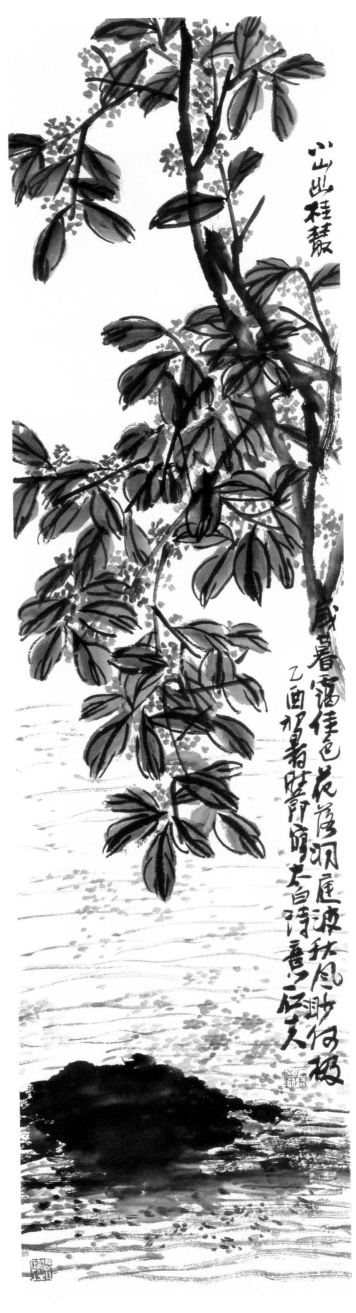

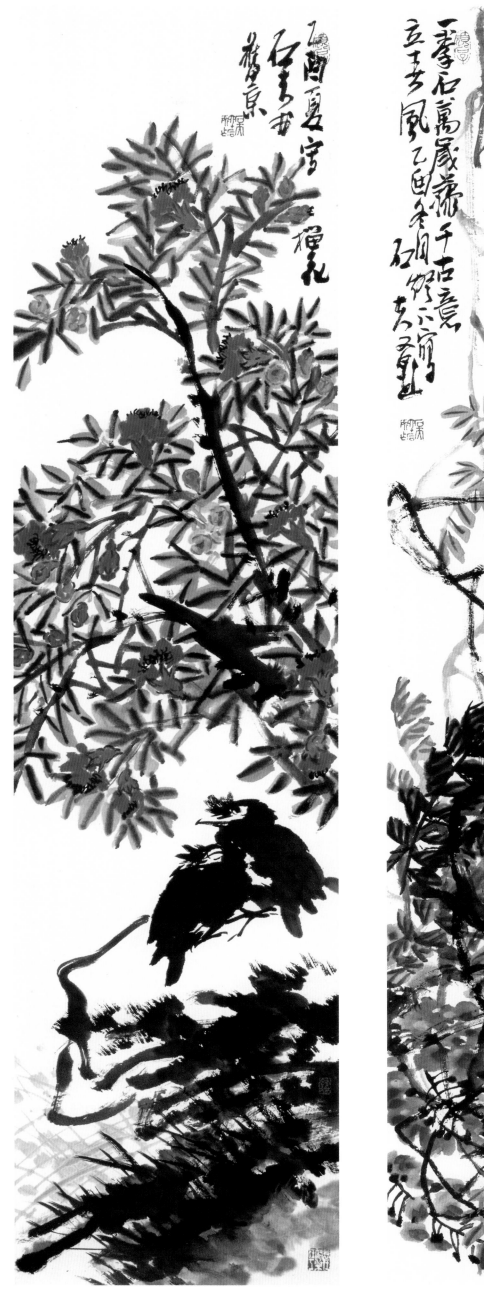
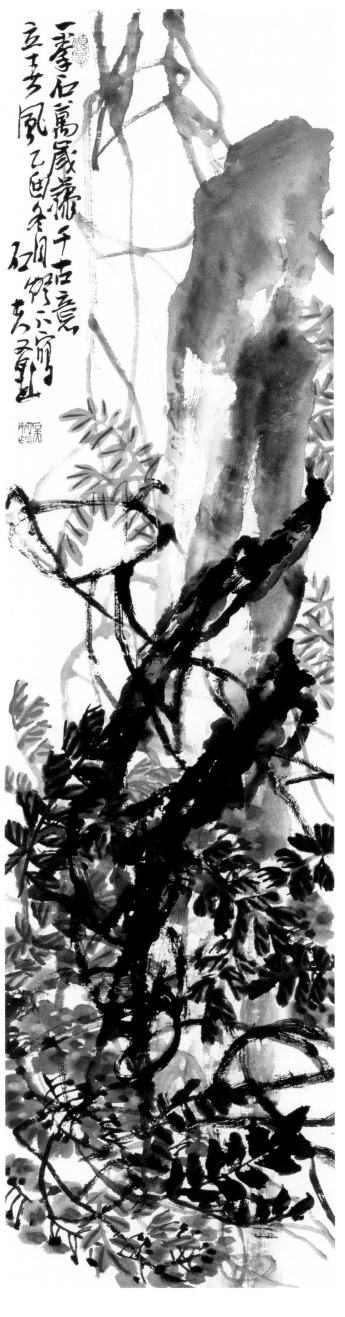

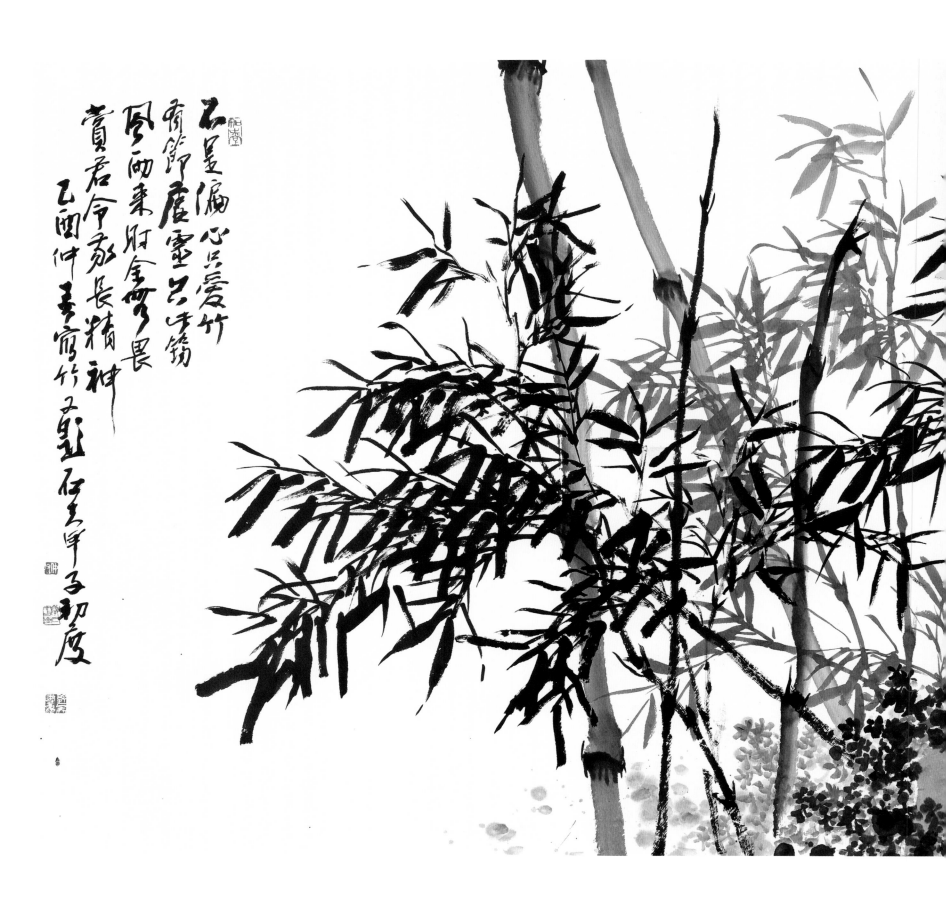

平生偏心只爱竹
高節虛靈品字銘
風而来附金喬多長
賞君令荻長精神
乙酉仲夏寫竹子堅在三亩子初度

116

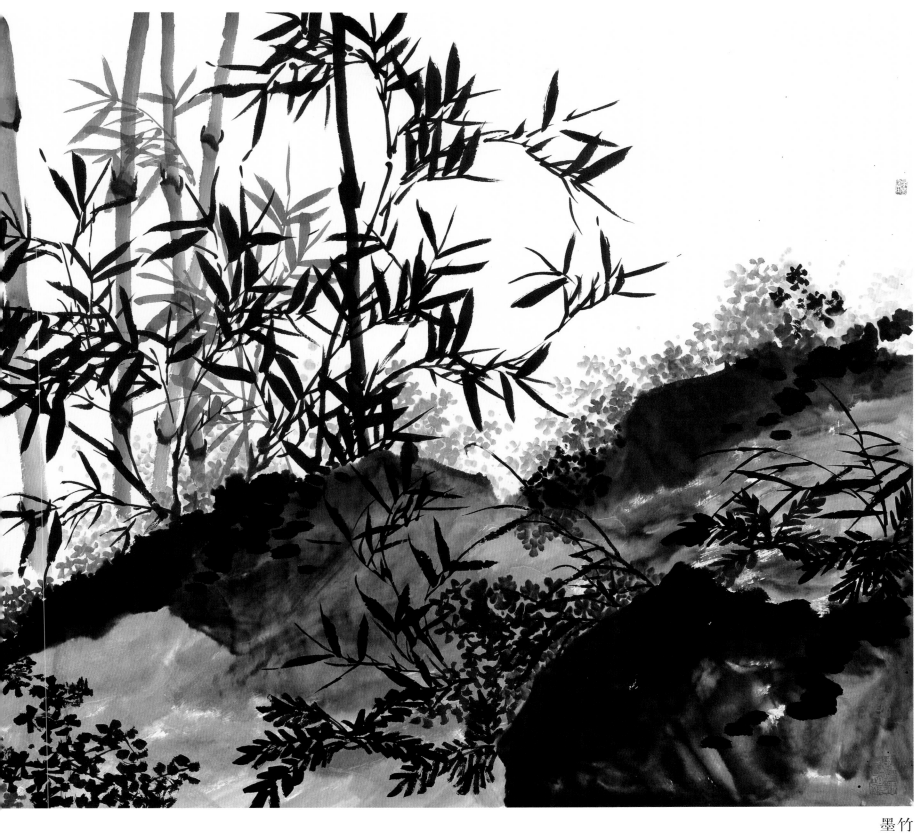

墨竹

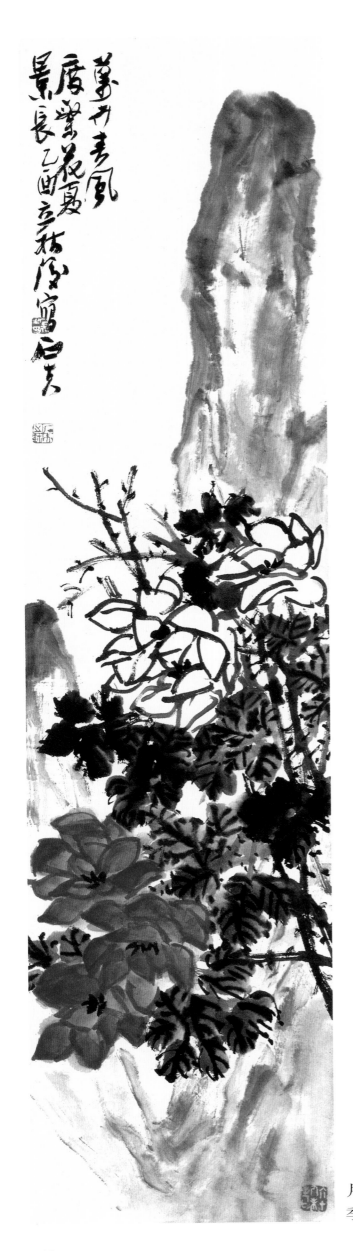

月季

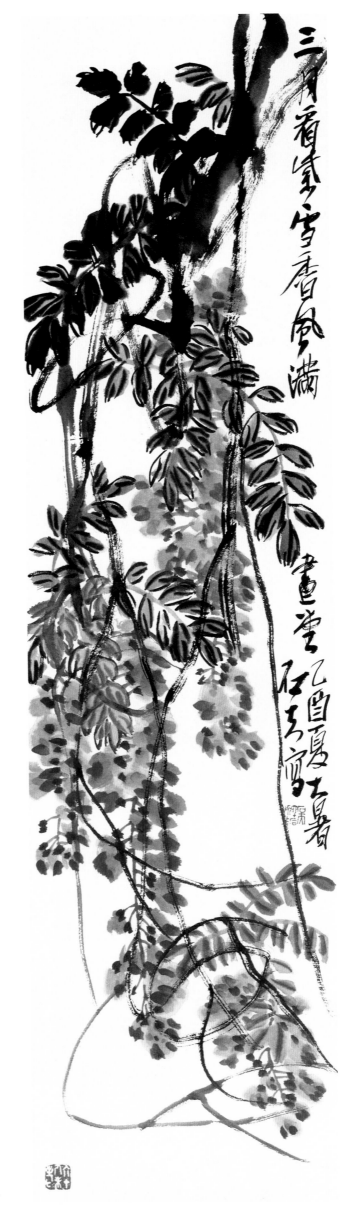

紫雪

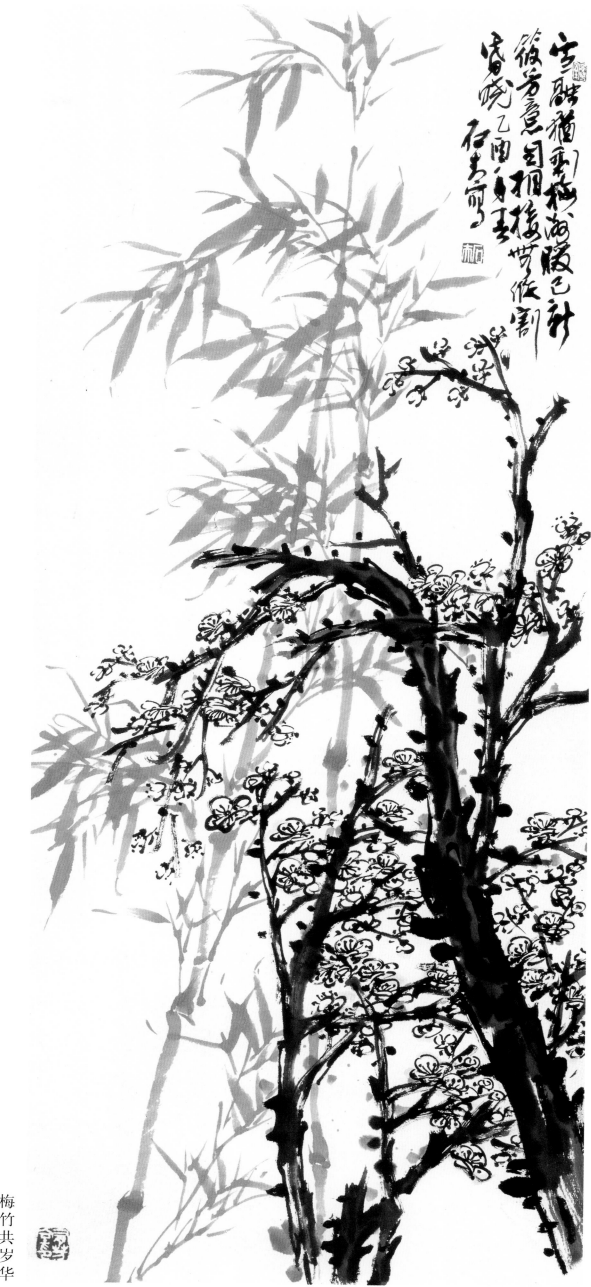

梅竹共岁华

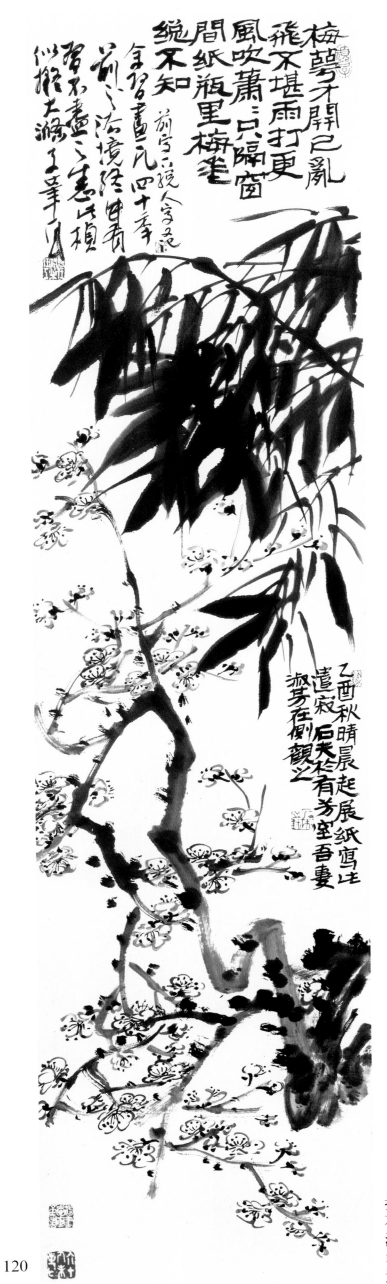

梅萼才開已亂
飛不堪雨打更
風吹蕭蕭只隔窗
間紙瓶里梅花
縱不知

前宮二�年人字多色金
前二法境隨甲卷
習不盡三意此横
似擬大滌子筆

乙酉秋晴晨起展紙寫生
遣寂石夫於有芳室吾妻
瀟芳在側觀之

拟石涛笔意

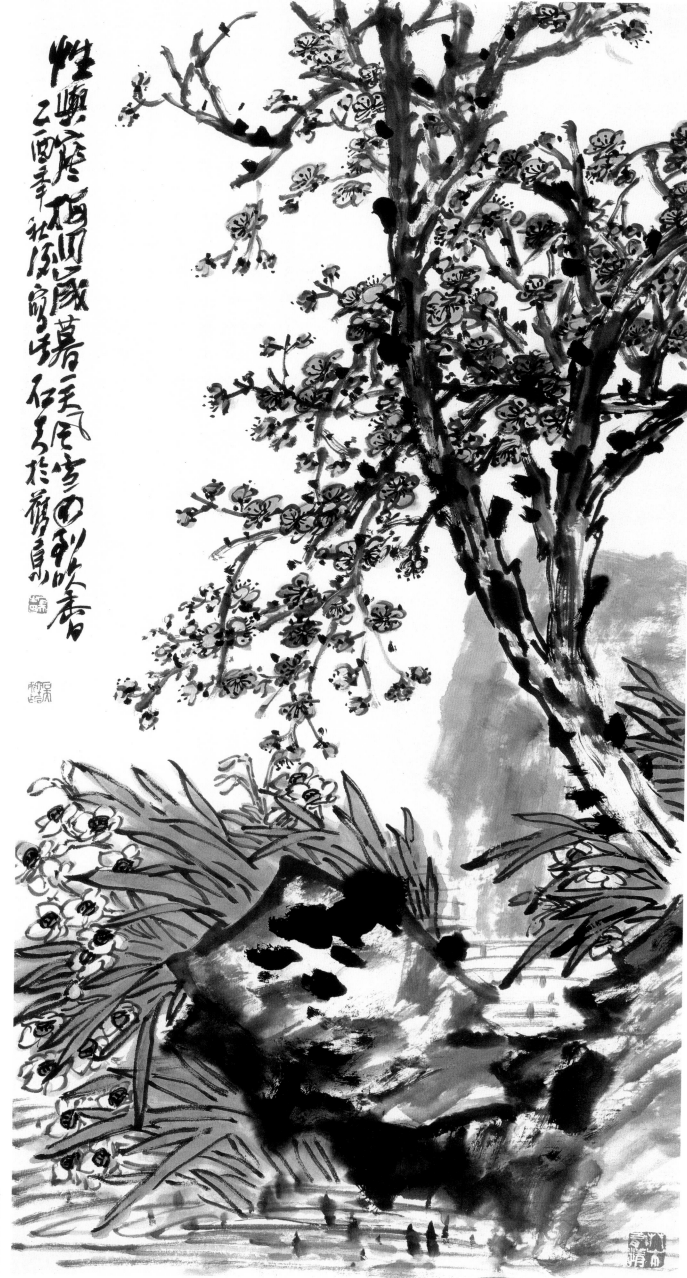

性與睡鄉兩不嫌暗香浮動黃昏月好風送到一瓻吟香

乙酉年秋於頤廬寫

梅花水仙圖

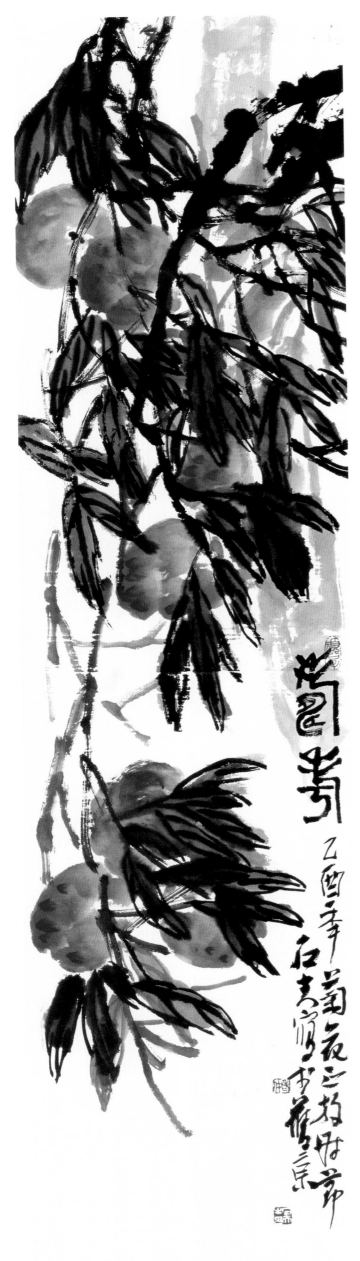

桃实图

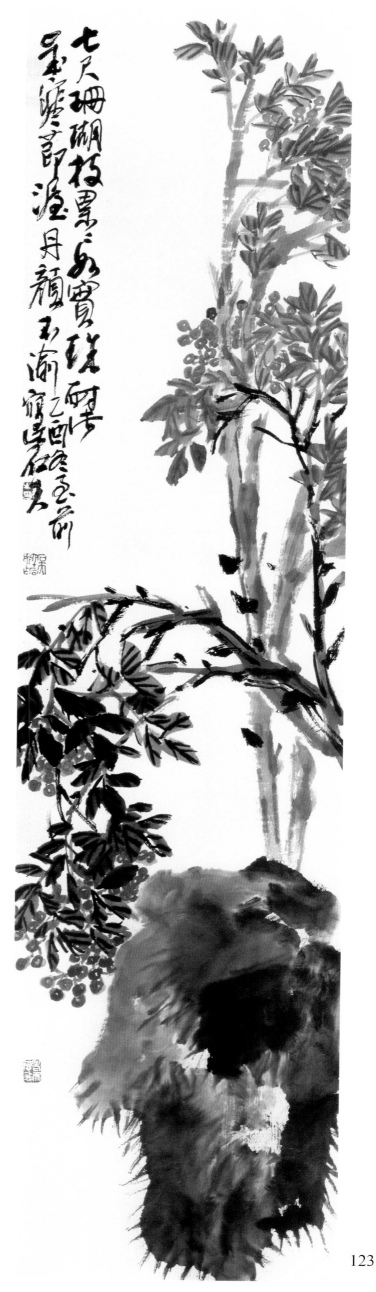

天竺

123

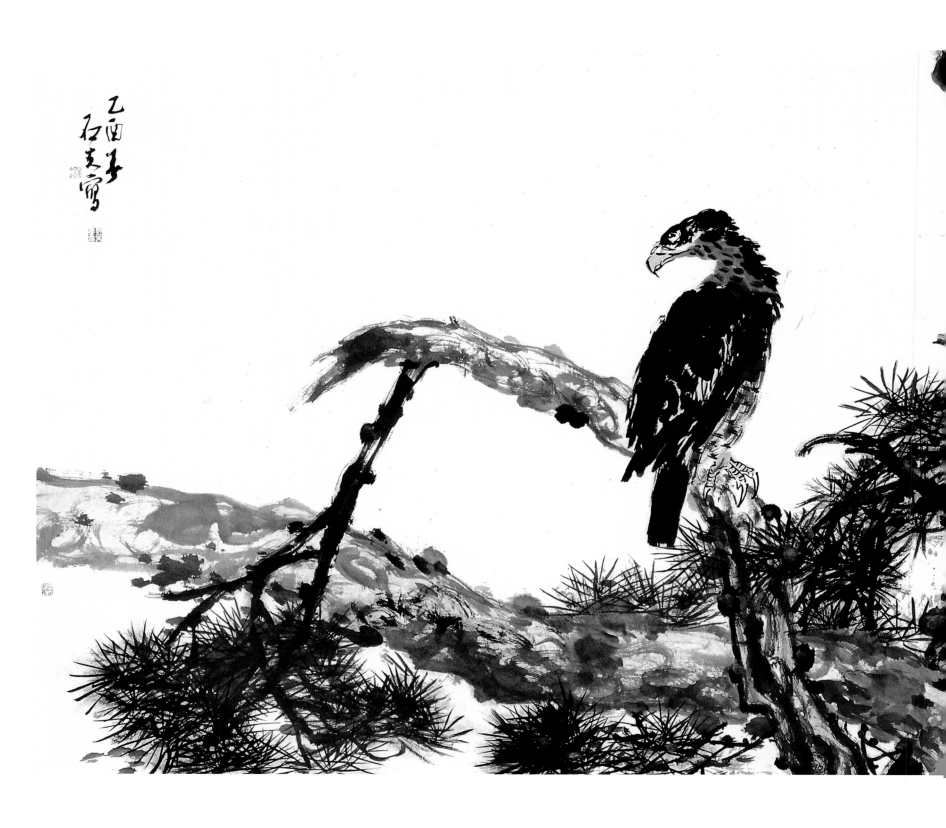

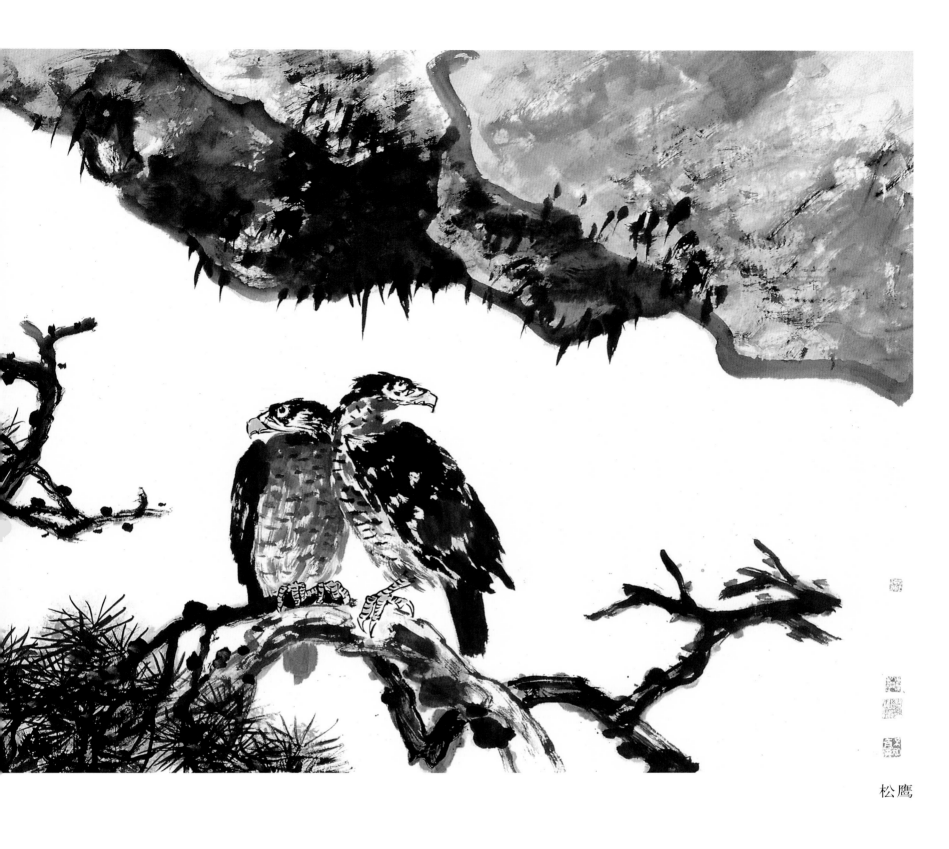

松鹰

山兰

山雀茉莉

126

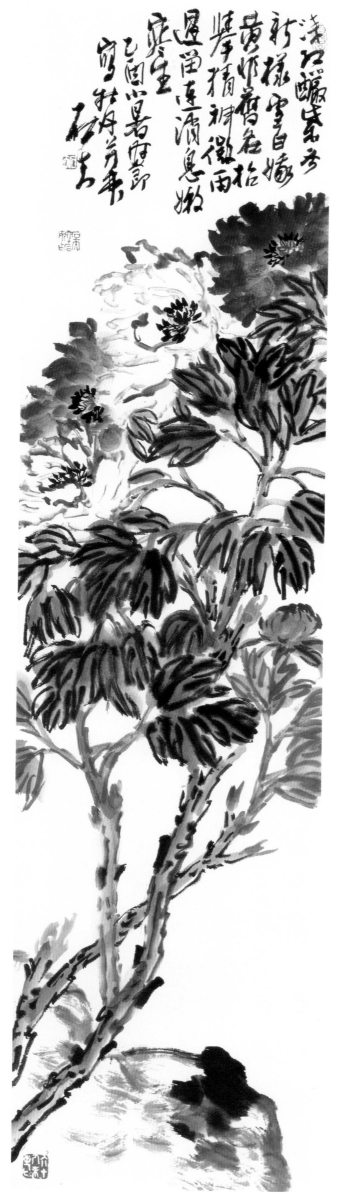

双色牡丹

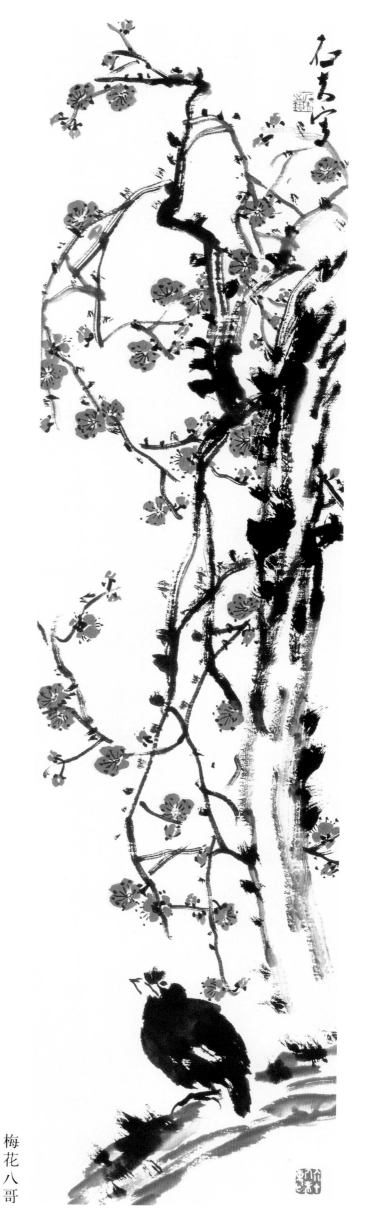

梅花八哥

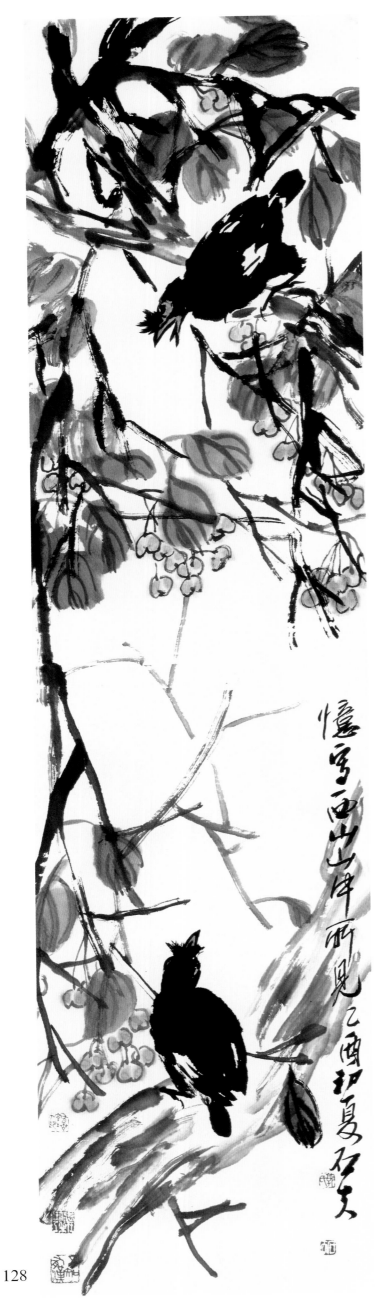

西山所见

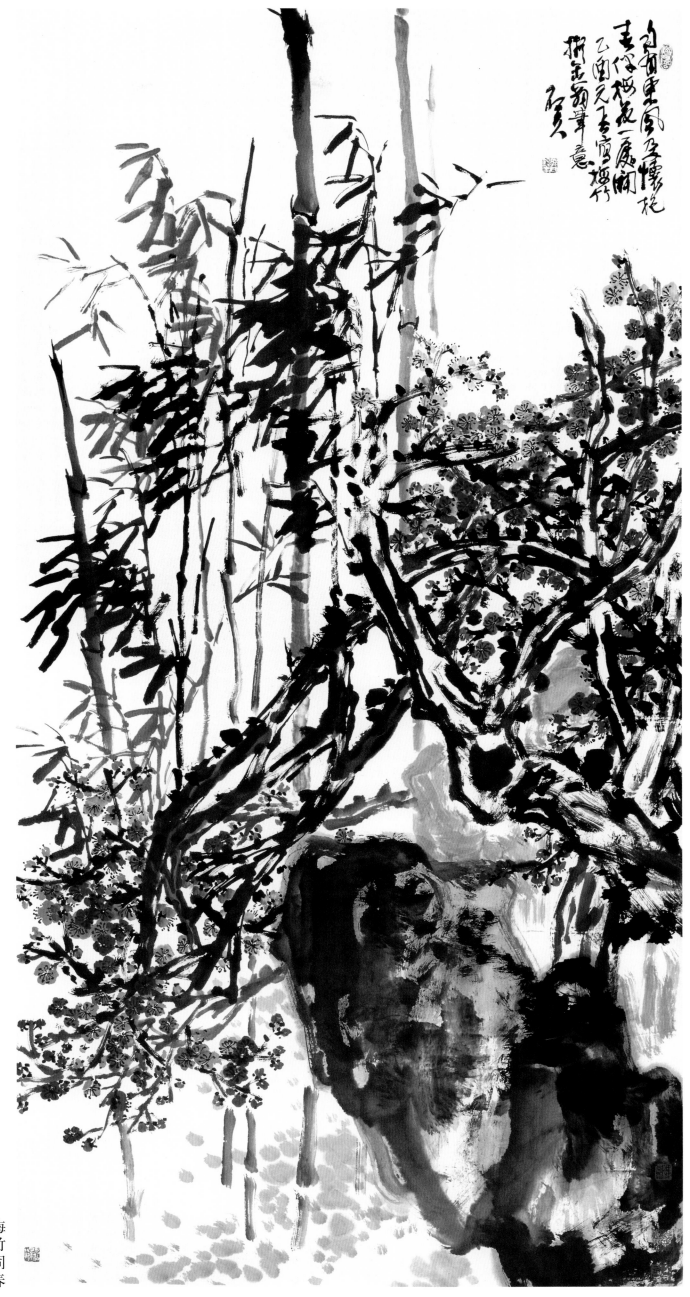

梅竹同春

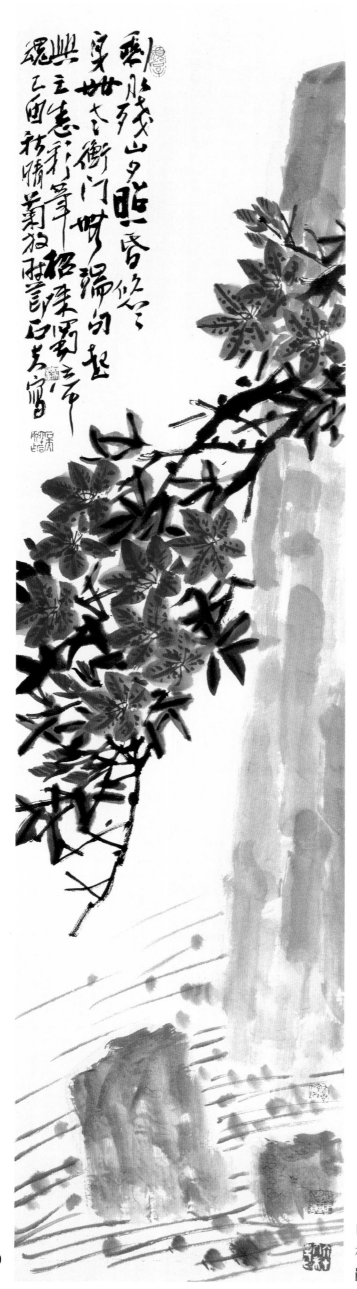

山杜鹃

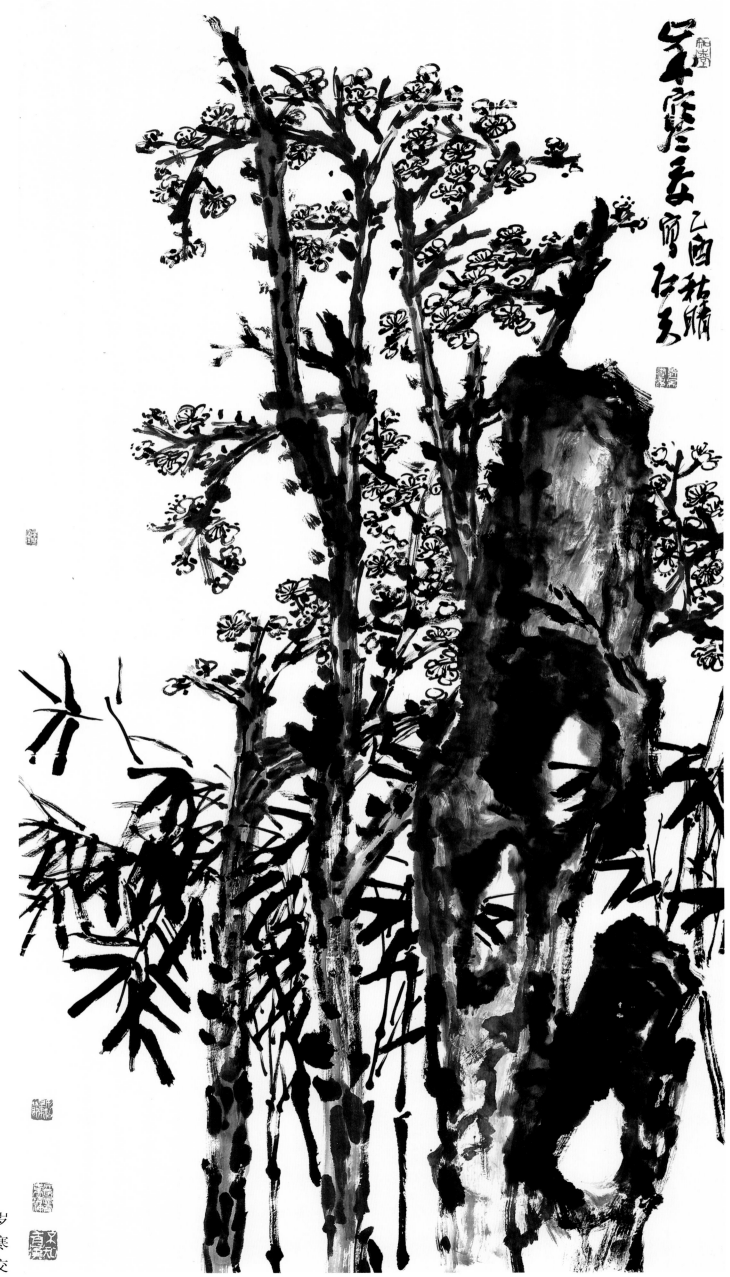

岁寒交

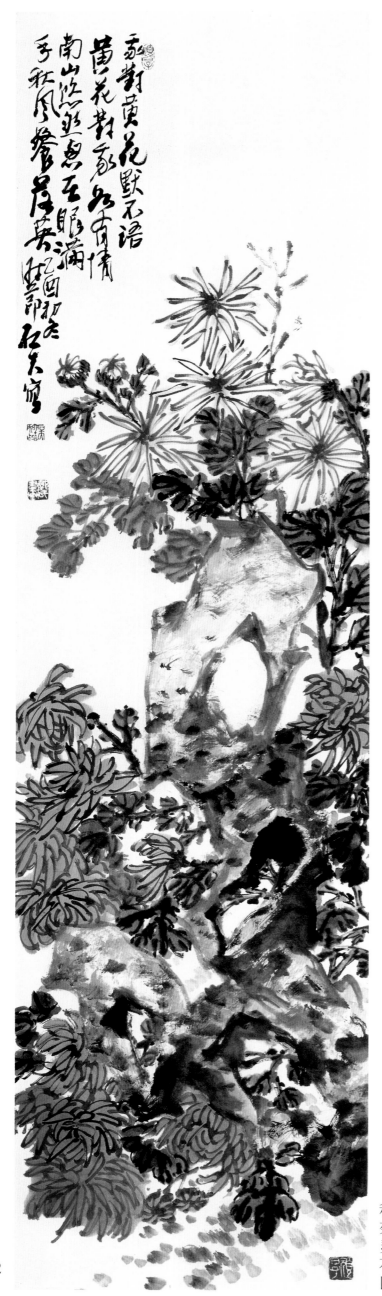

永对黄花默不语
黄花对我多有情
南山返照烟云眼满
手秋风馨吾芳草
乙酉初冬
石头寓

秋菊灵石图

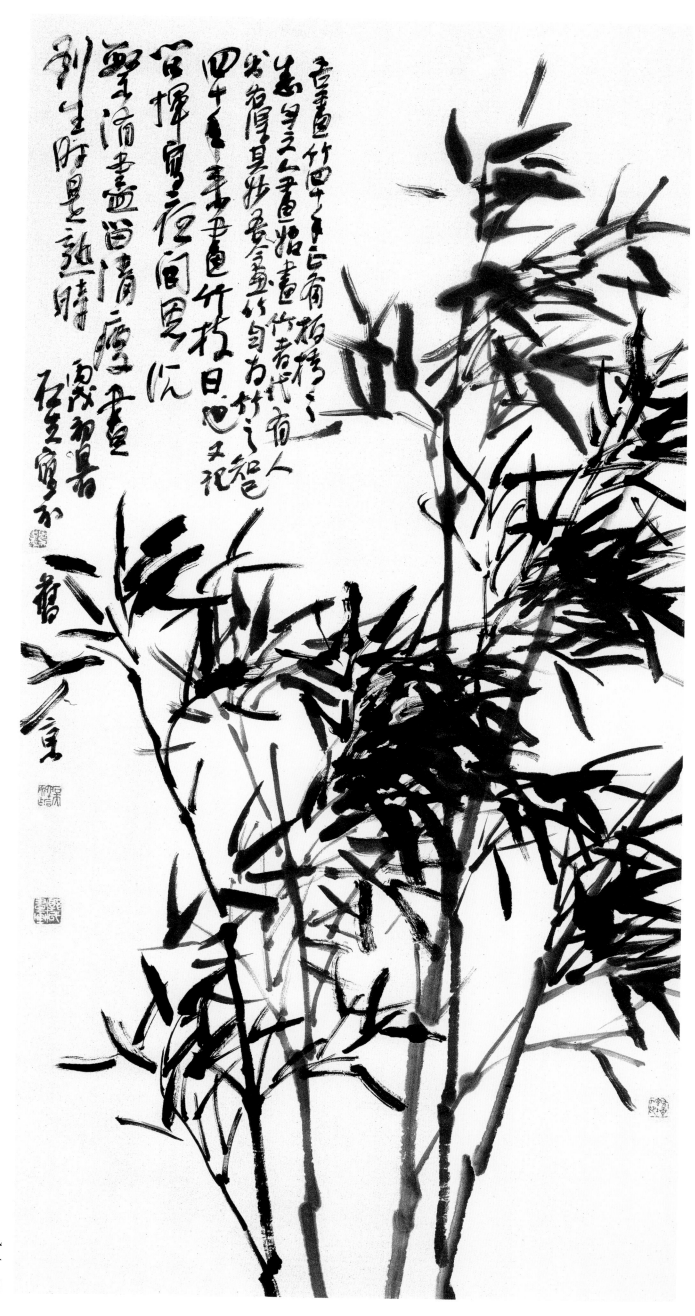

风竹图

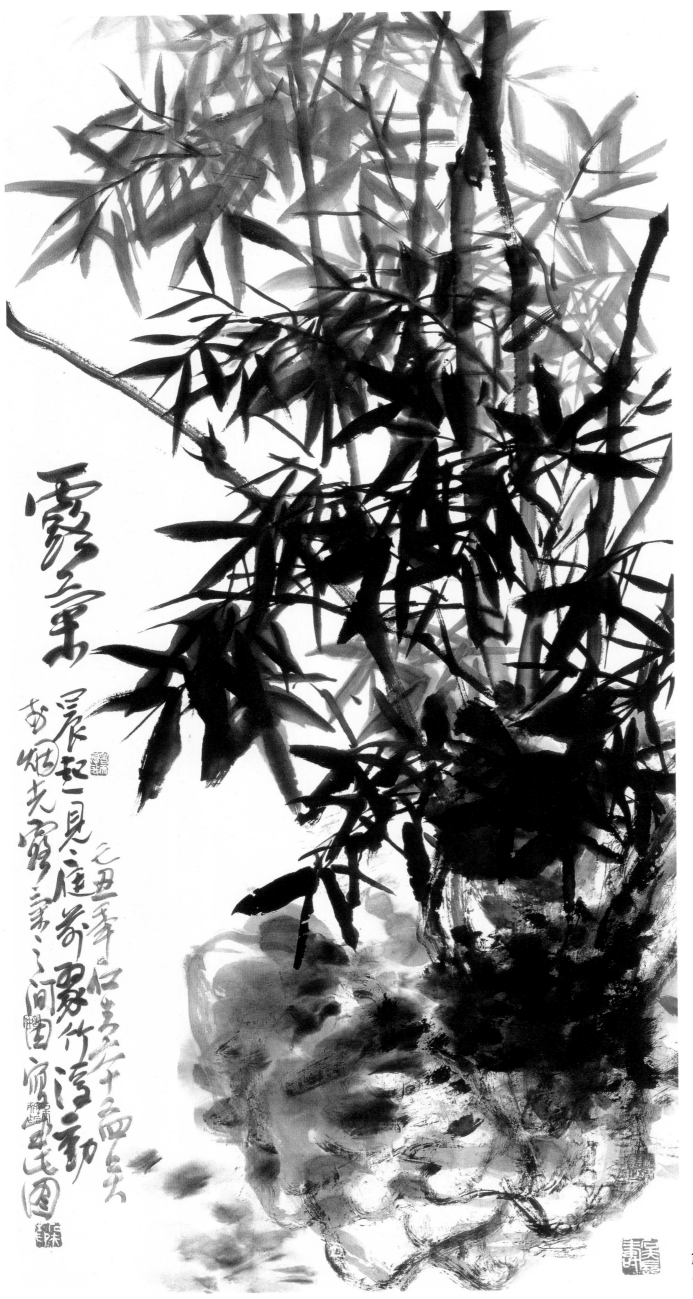

露气

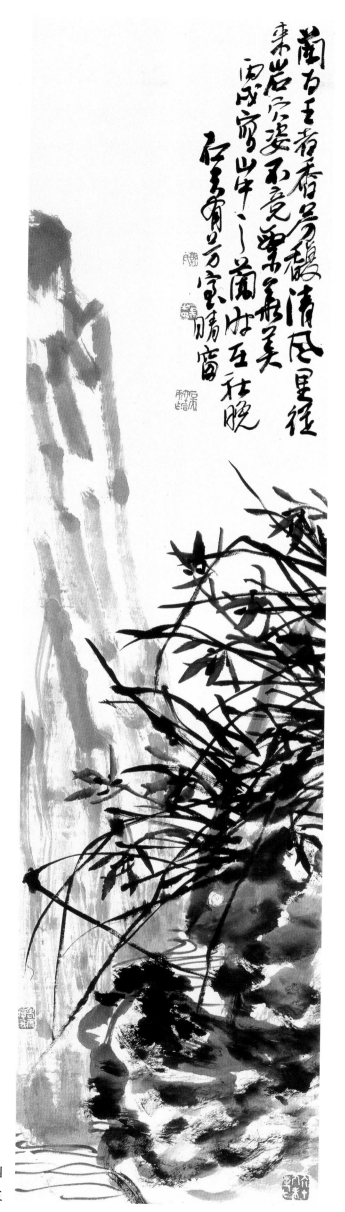

幽兰

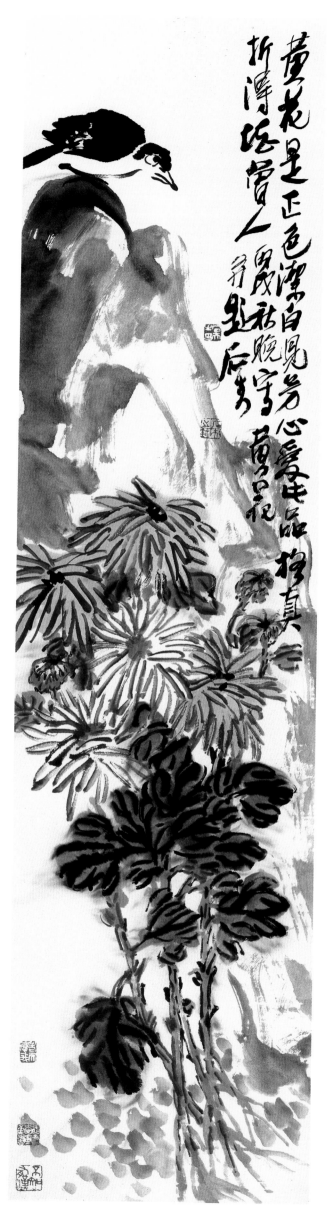

正色黄花

135

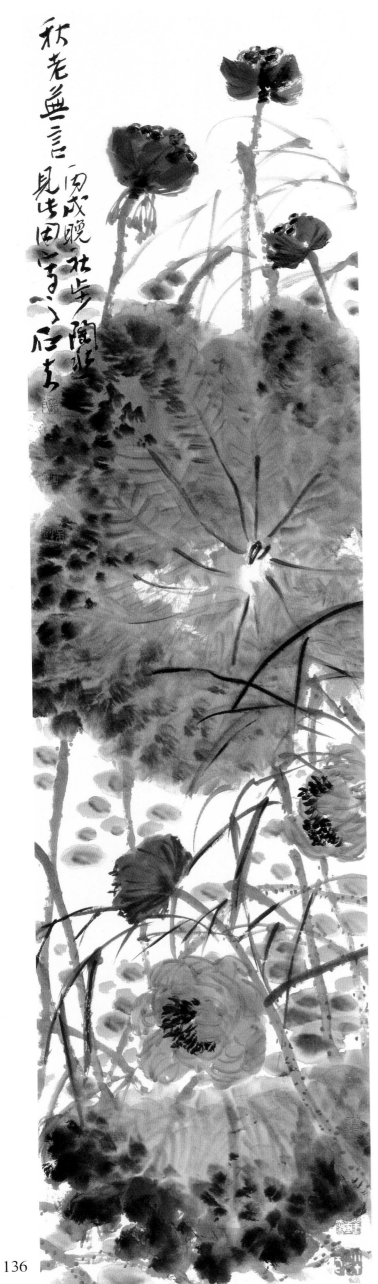

秋老無言 丙戌晚秋步陶淵
見性因寫之柳齋

秋老无言

秋老无言

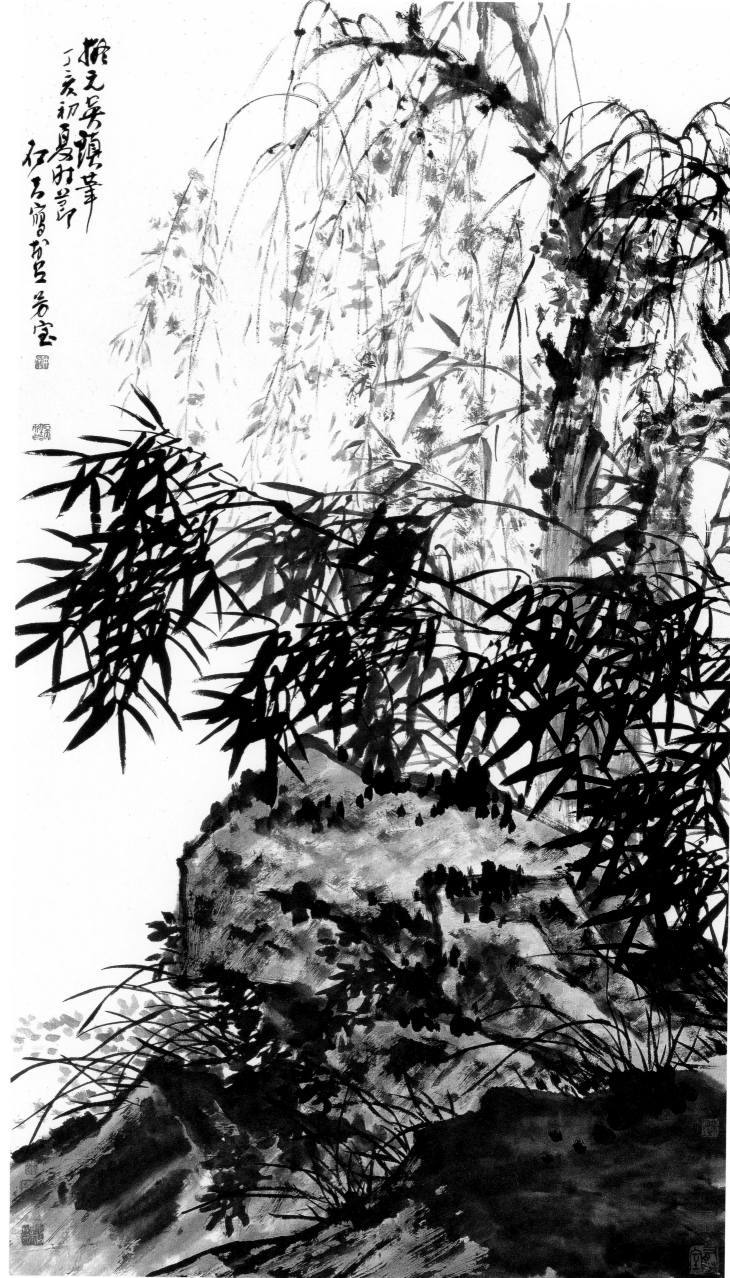

拟元吴镇笔意

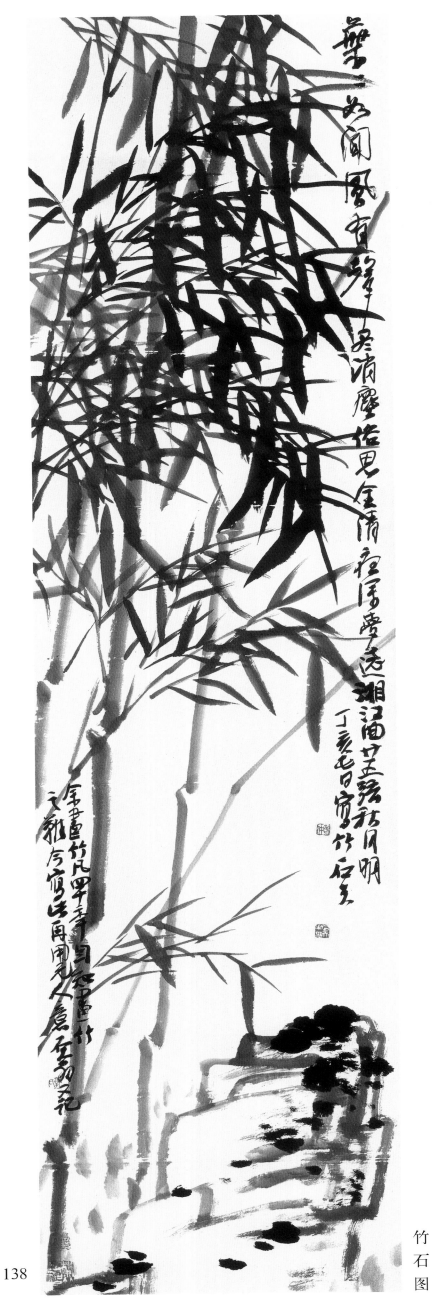

竹石图

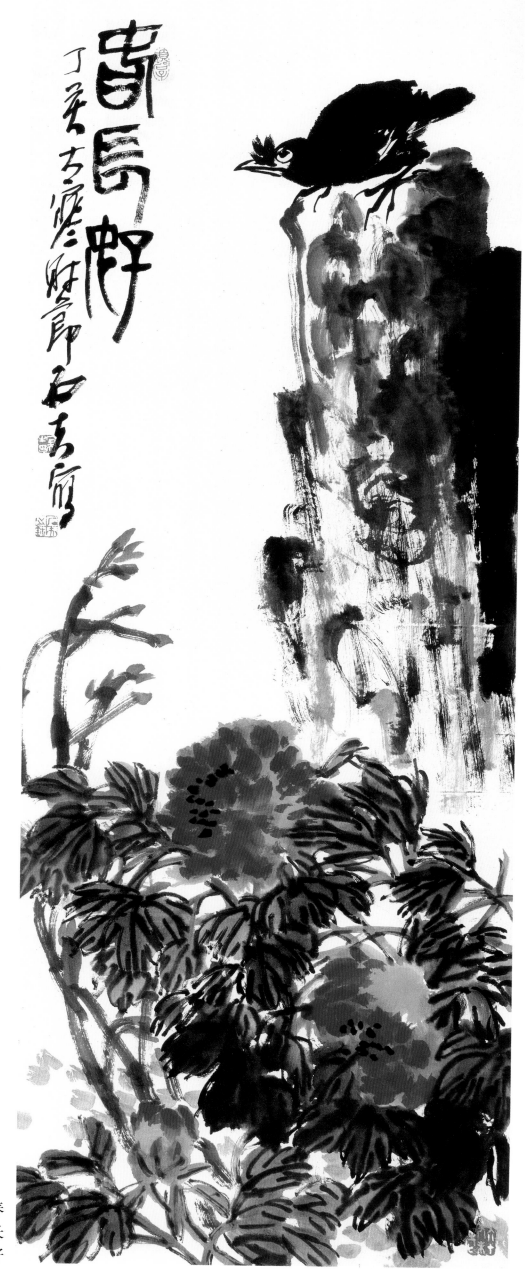

春
长
好

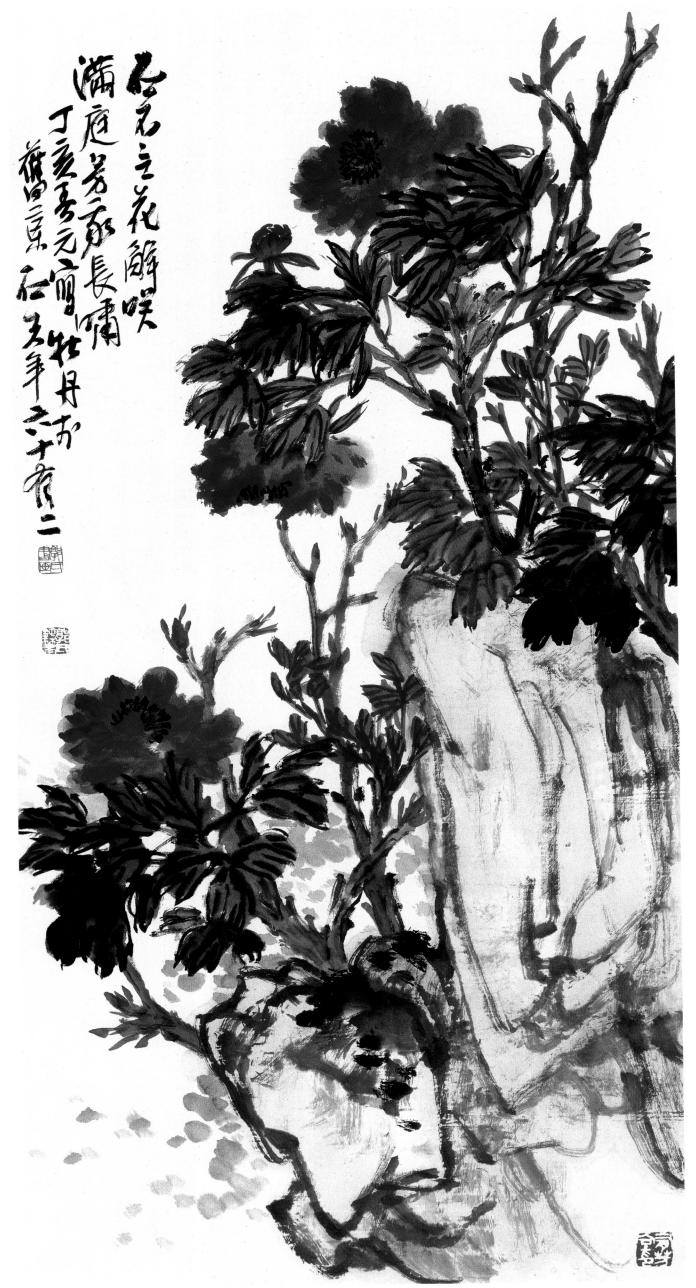

牡丹

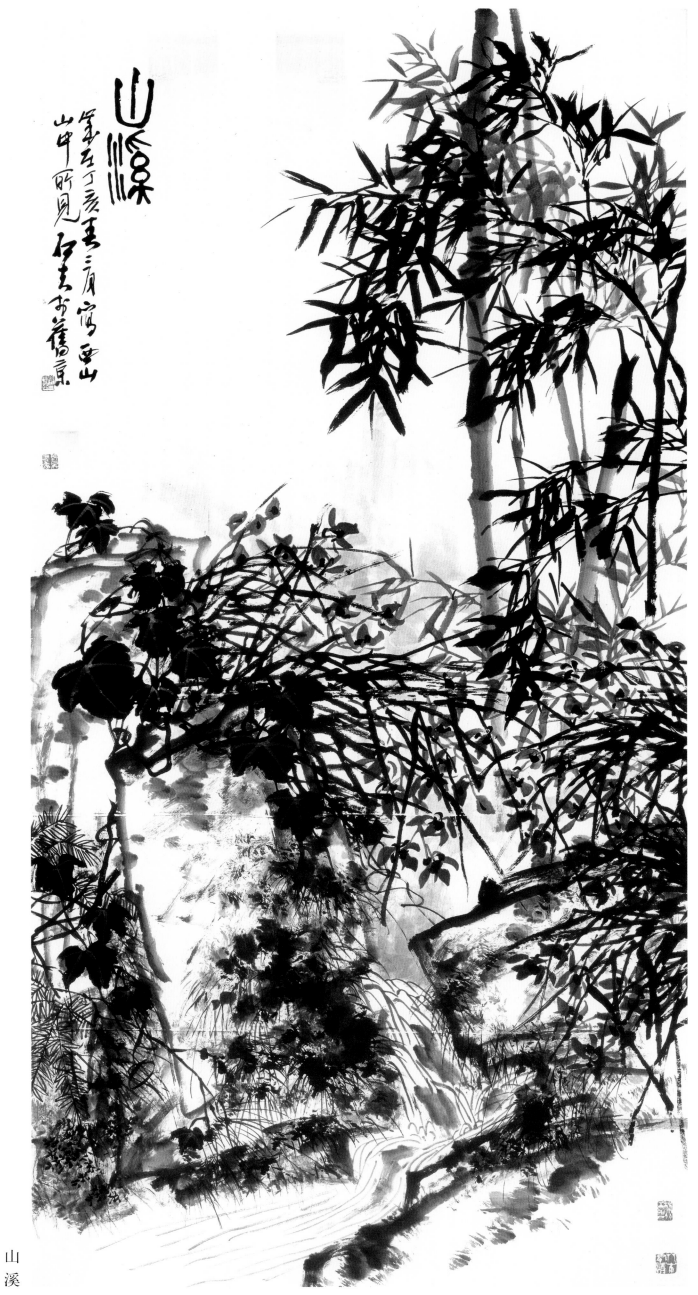

山溪

142

百花齐放

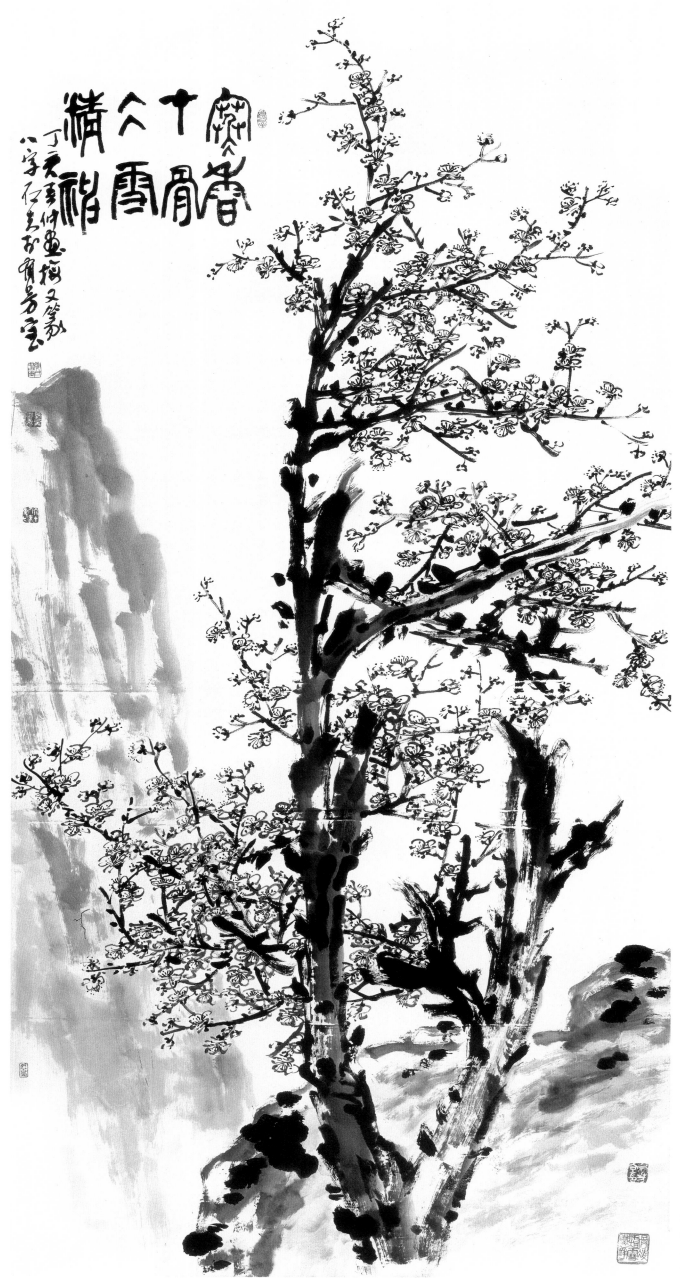

寒香在骨

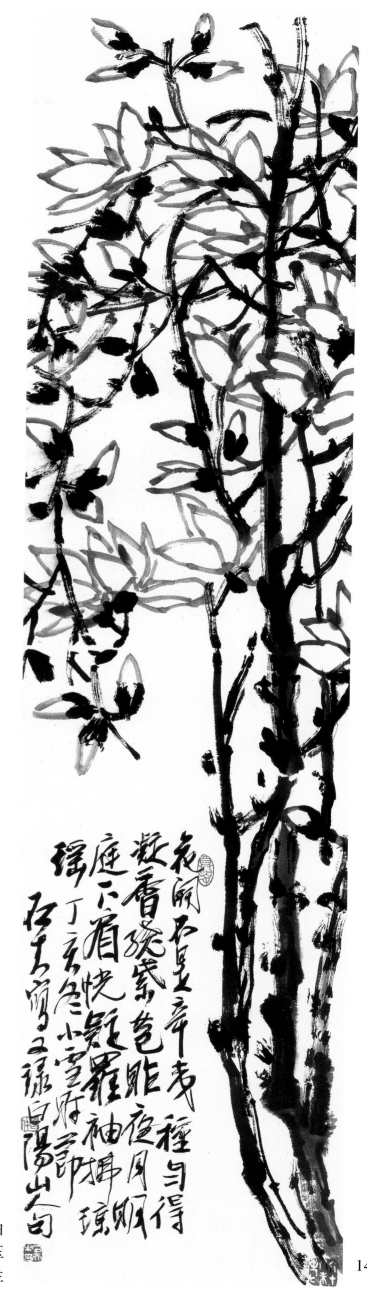

花开不足咏幽姿
种与得数香残
庭不宿快疑罗
袖拥琼瑶
丁亥冬小雪后
石禾前正禄
阳山人句

白玉兰

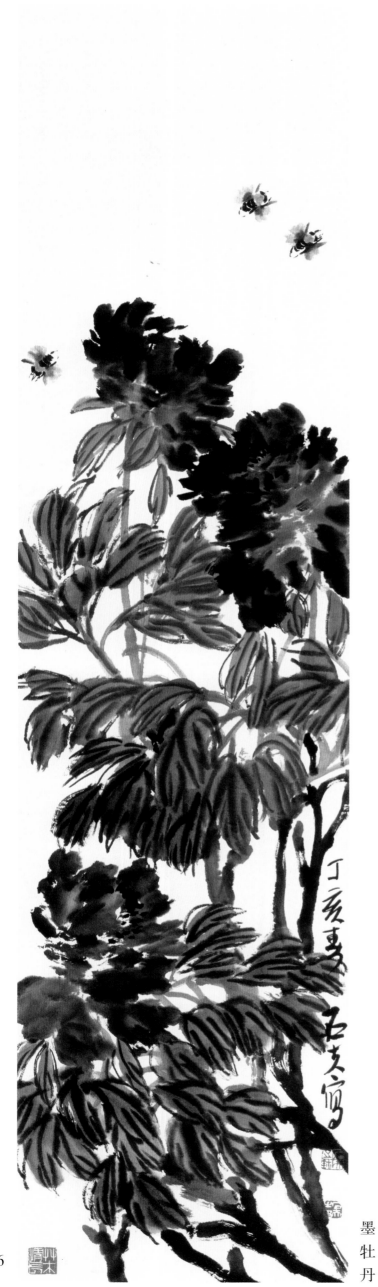

墨
牡
丹

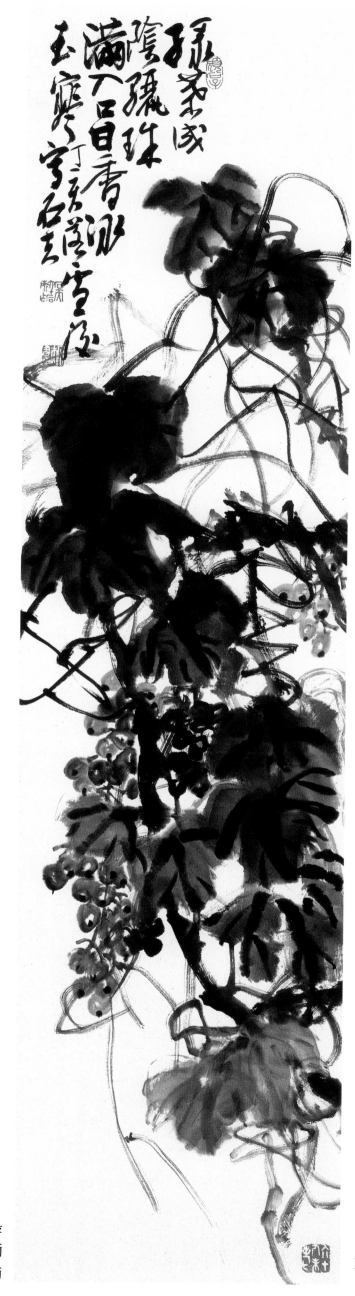

墨
葡
萄

147

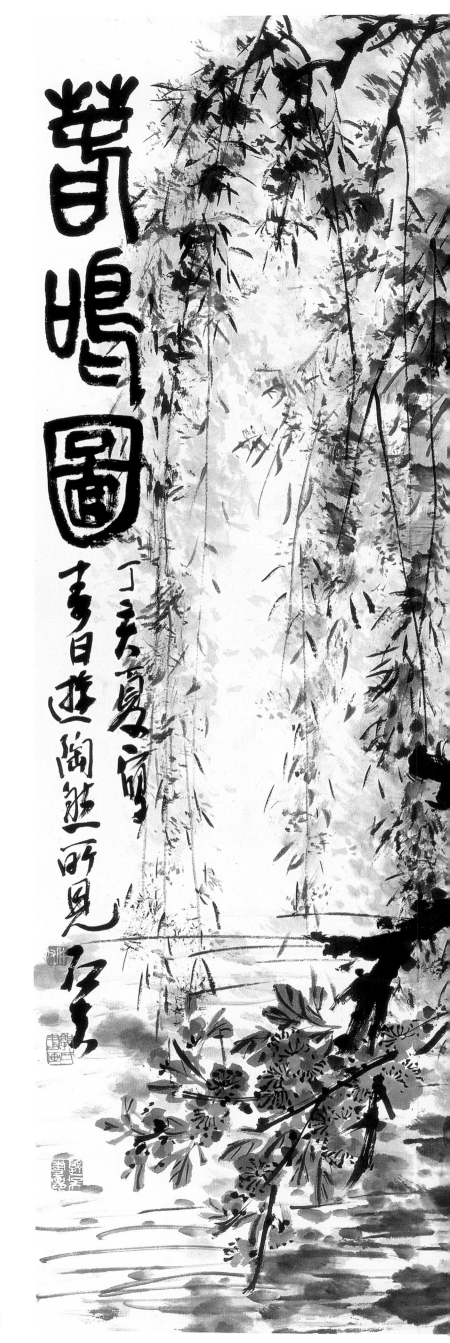

春鸣图

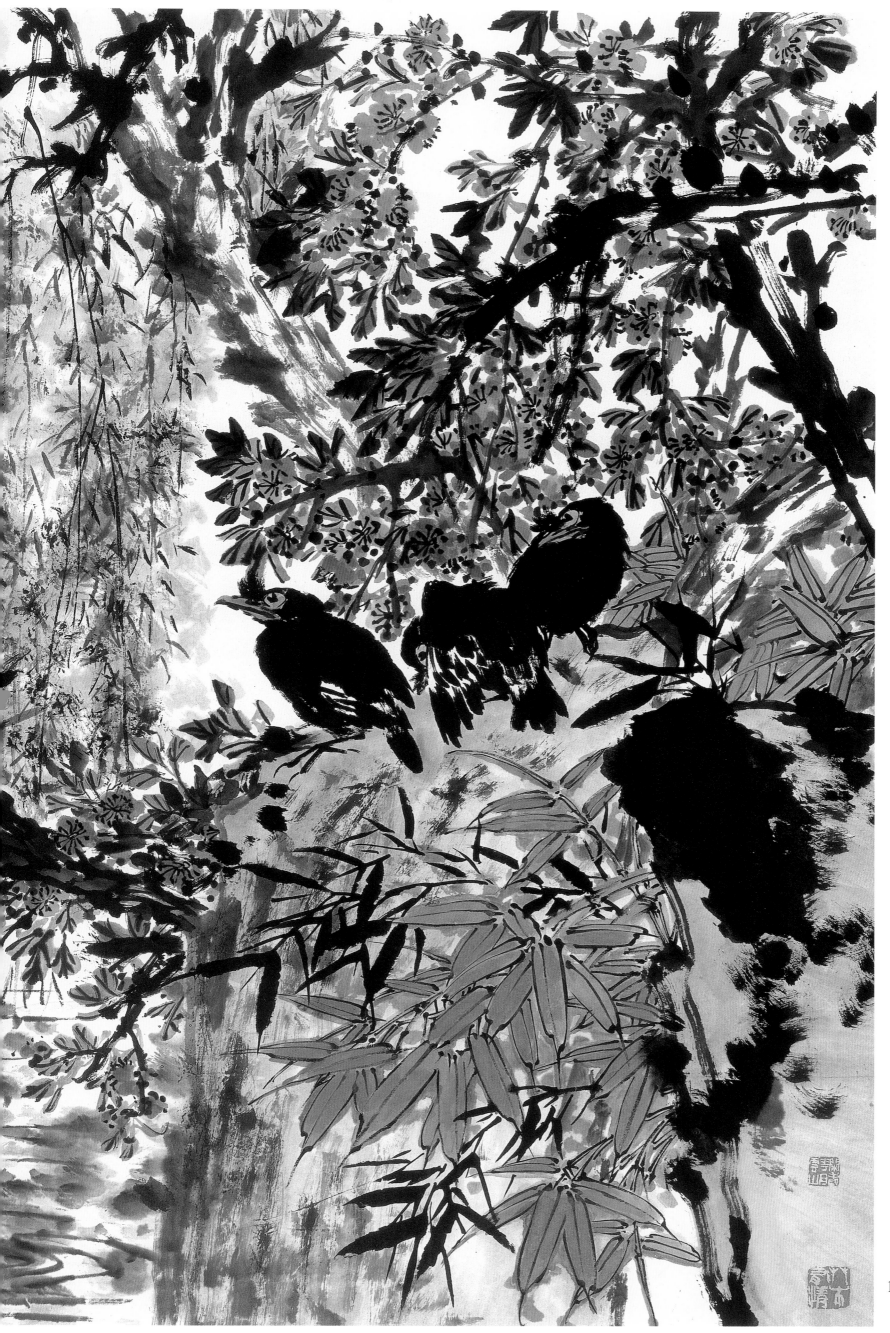

149

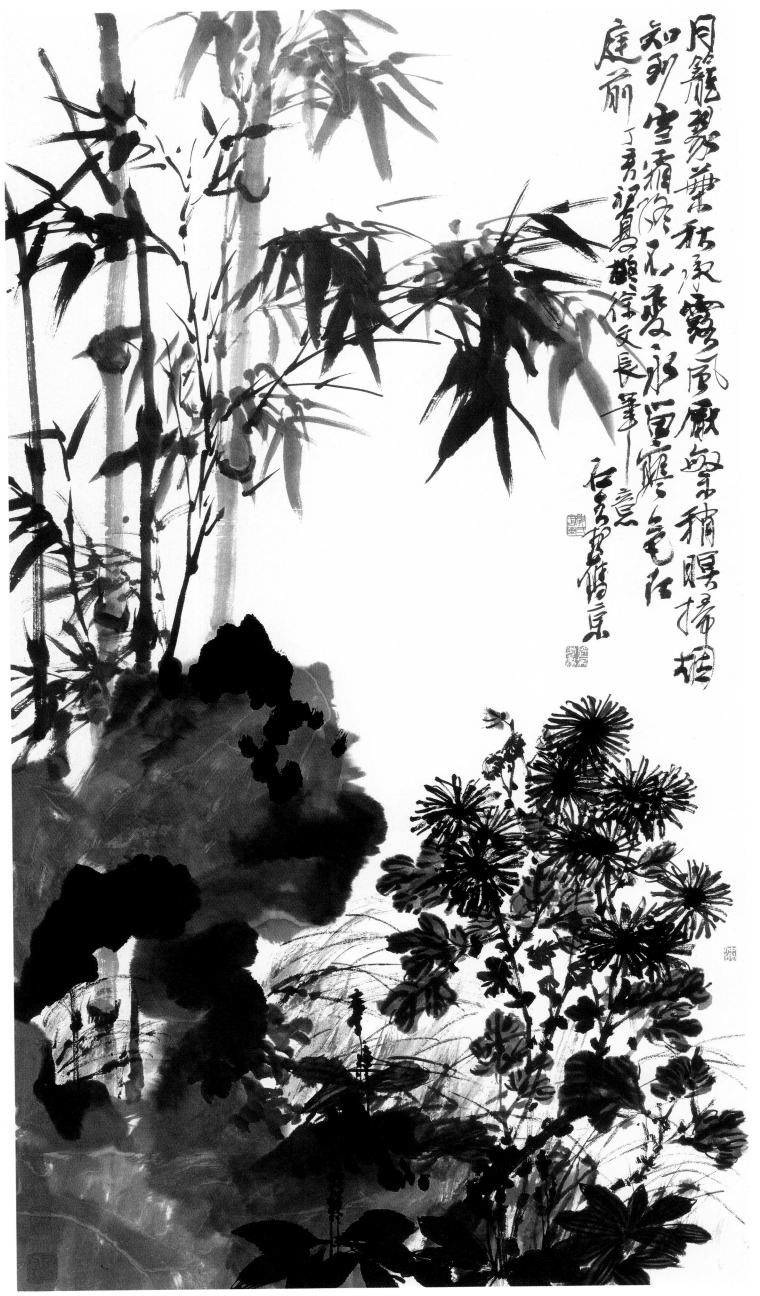

岁寒交

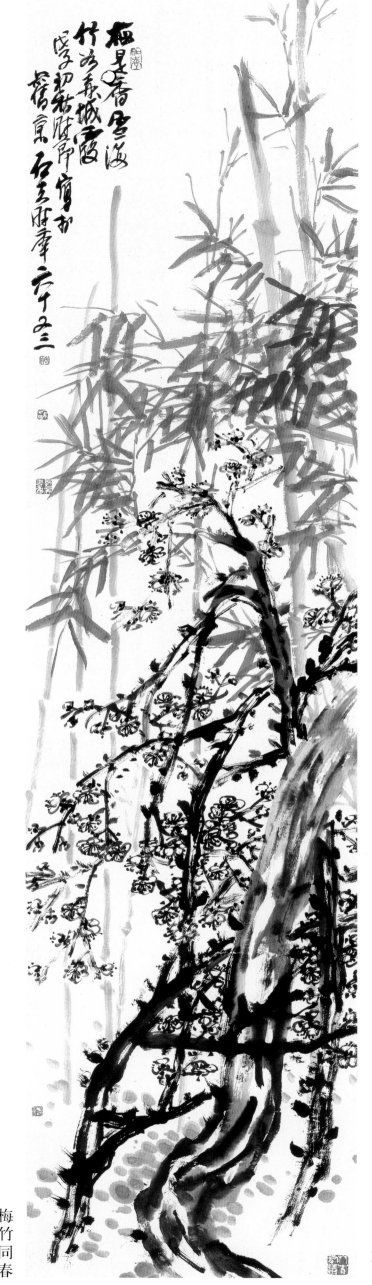

梅竹同春

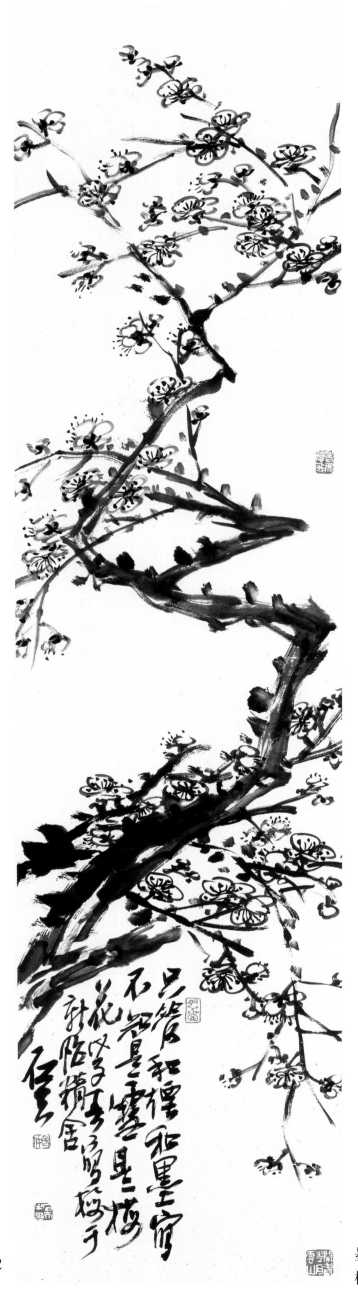

墨
梅

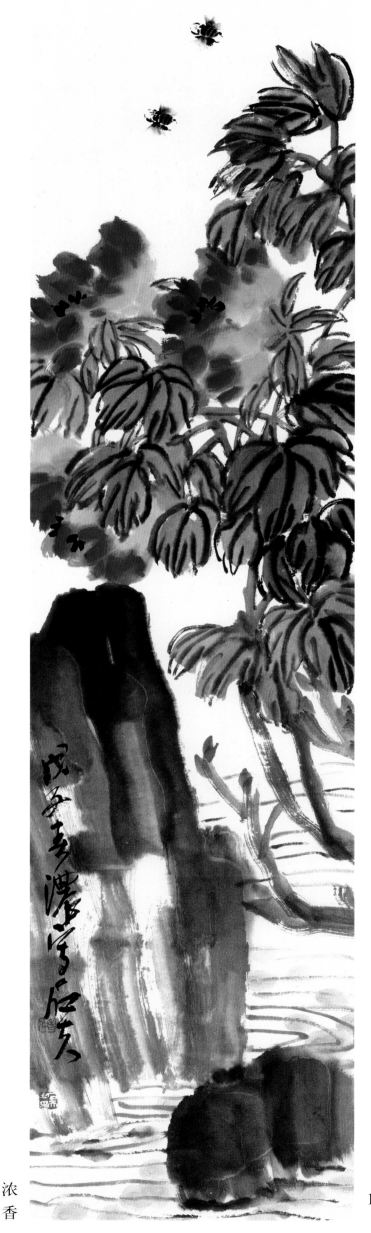

浓
香

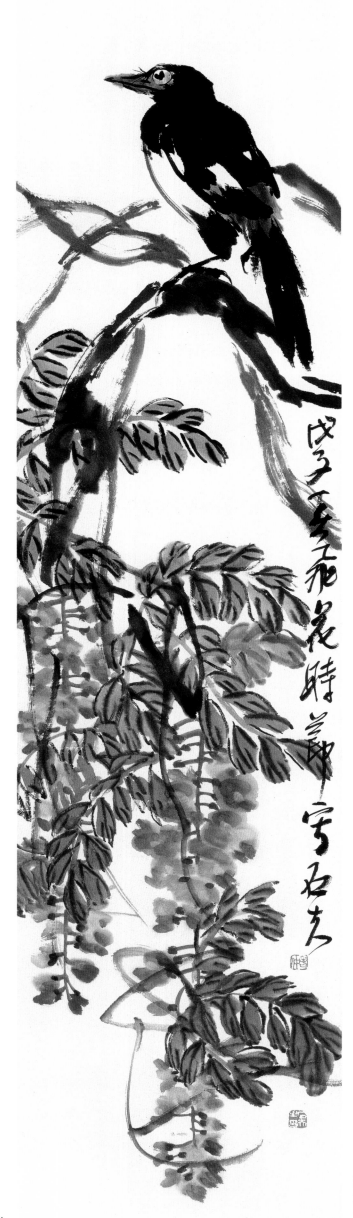

戊子夏初藤花時節寫石老

藤花喜鵲

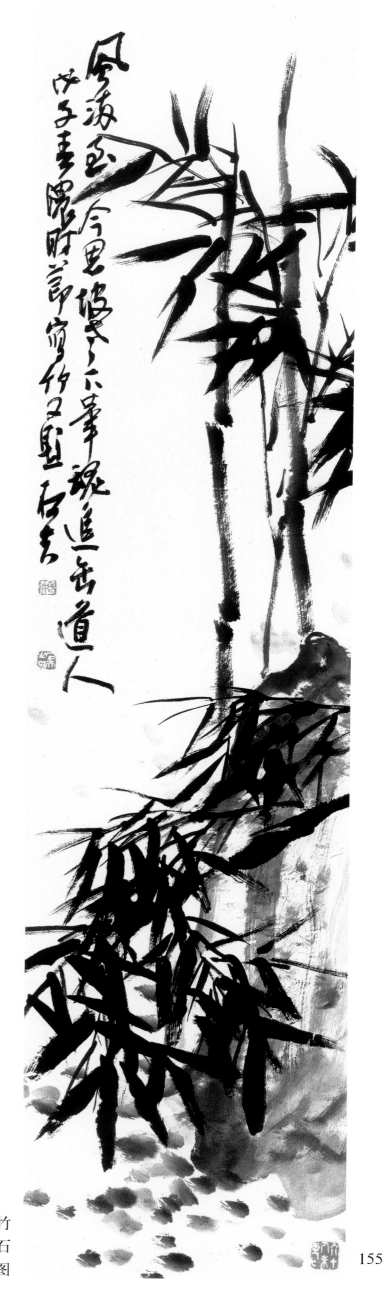

竹石图

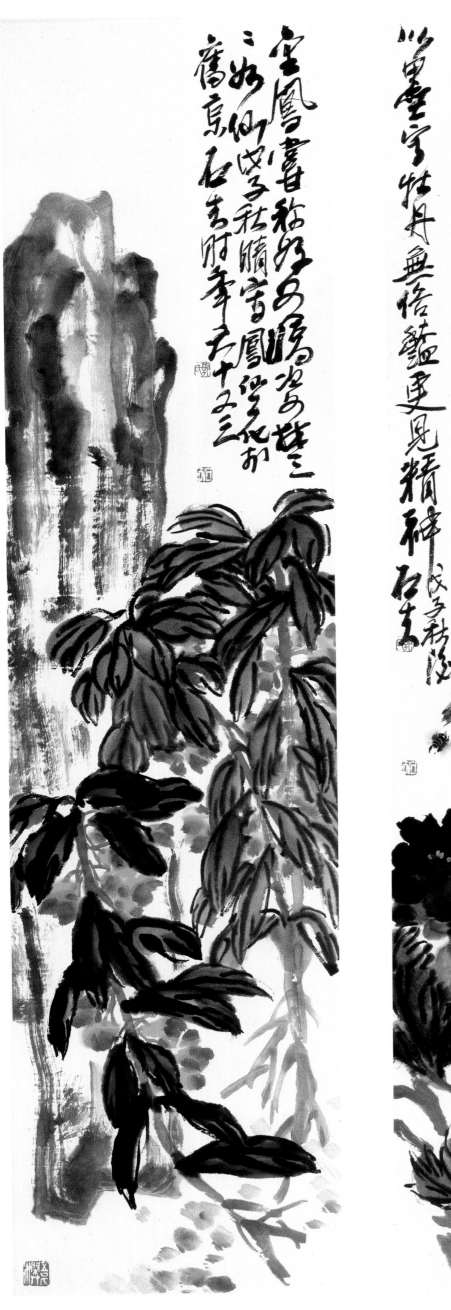
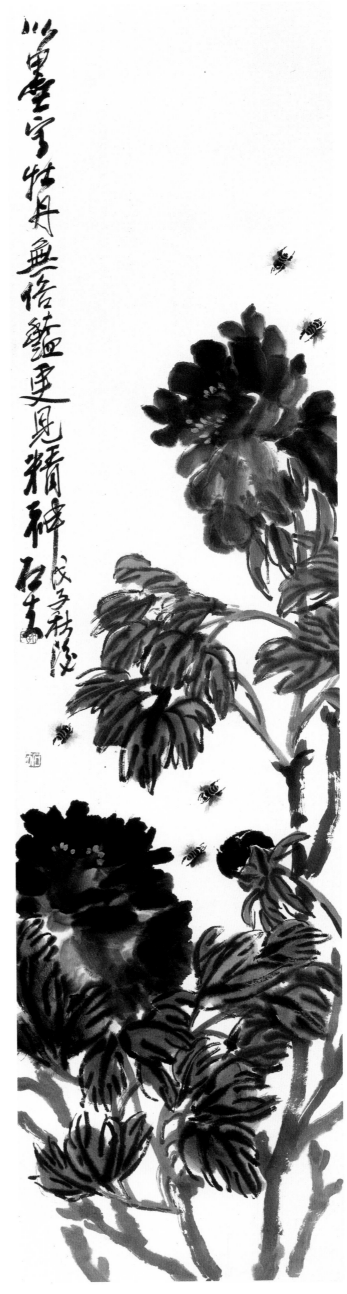

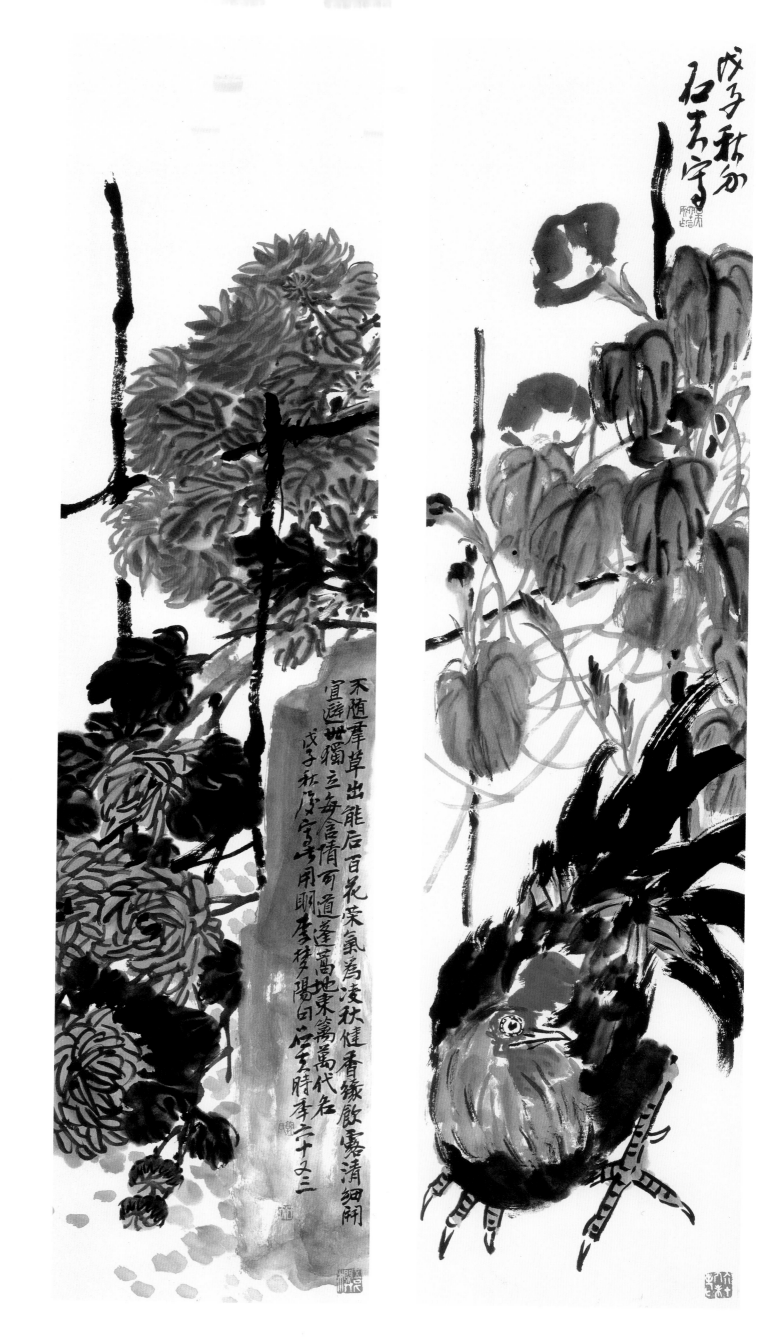

戊子秋初
石开守日
耶上

不隨群草出能后百花榮氣為凌秋健香緣啟露清細閞宜避世獨立每含情而道蓬萬地東籬萬代名戊子秋渓守寺用唐李楼夕陽句石开守時年二十又三

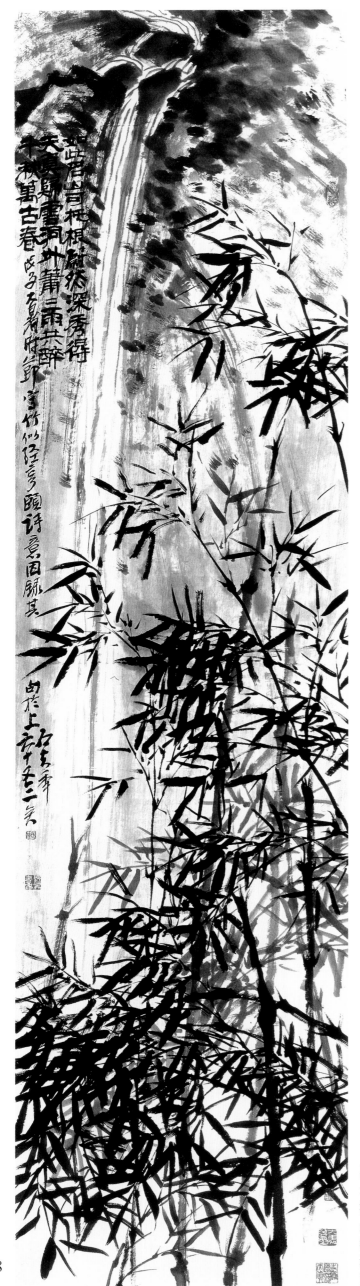

归云洞外潇潇雨

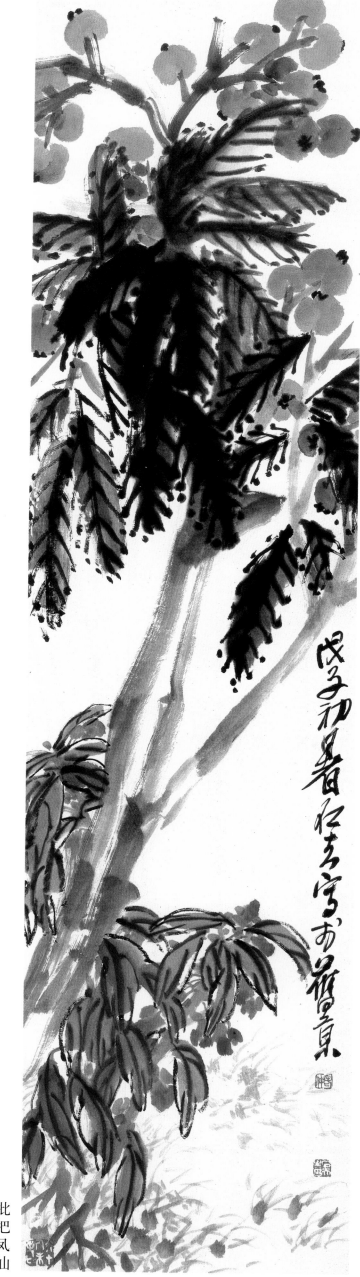

戊子初春松吉寫於羅呈

枇杷凤仙

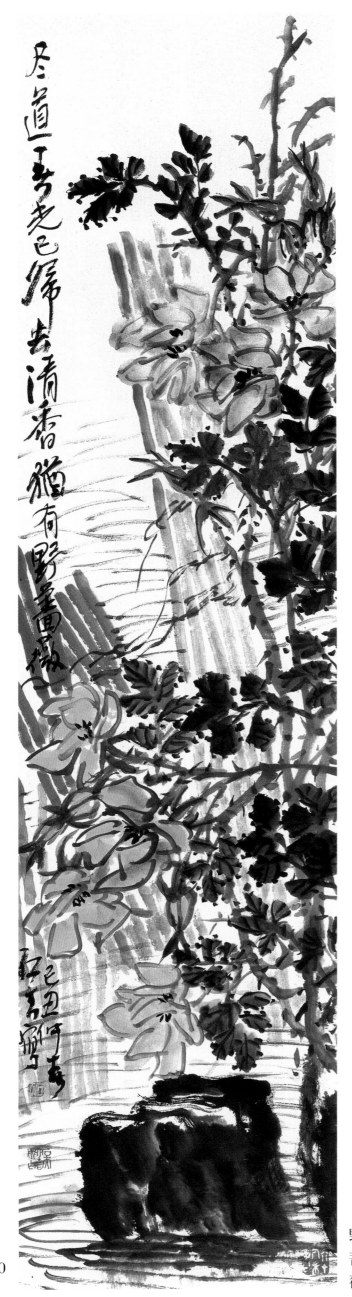

野薔薇

常记溪亭日暮沉醉
不知归路兴尽晚
回舟误入藕花
深处争渡争渡
惊起一滩鸥
鹭己巳秋晴窗最
再用李复堂笔意写
居士三三
石夫年二十又四

李清照词义

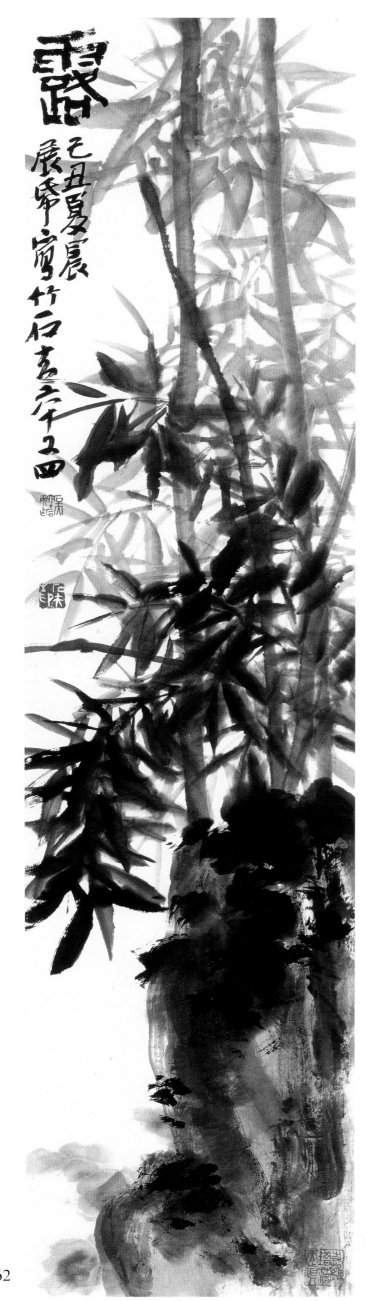

露竹图

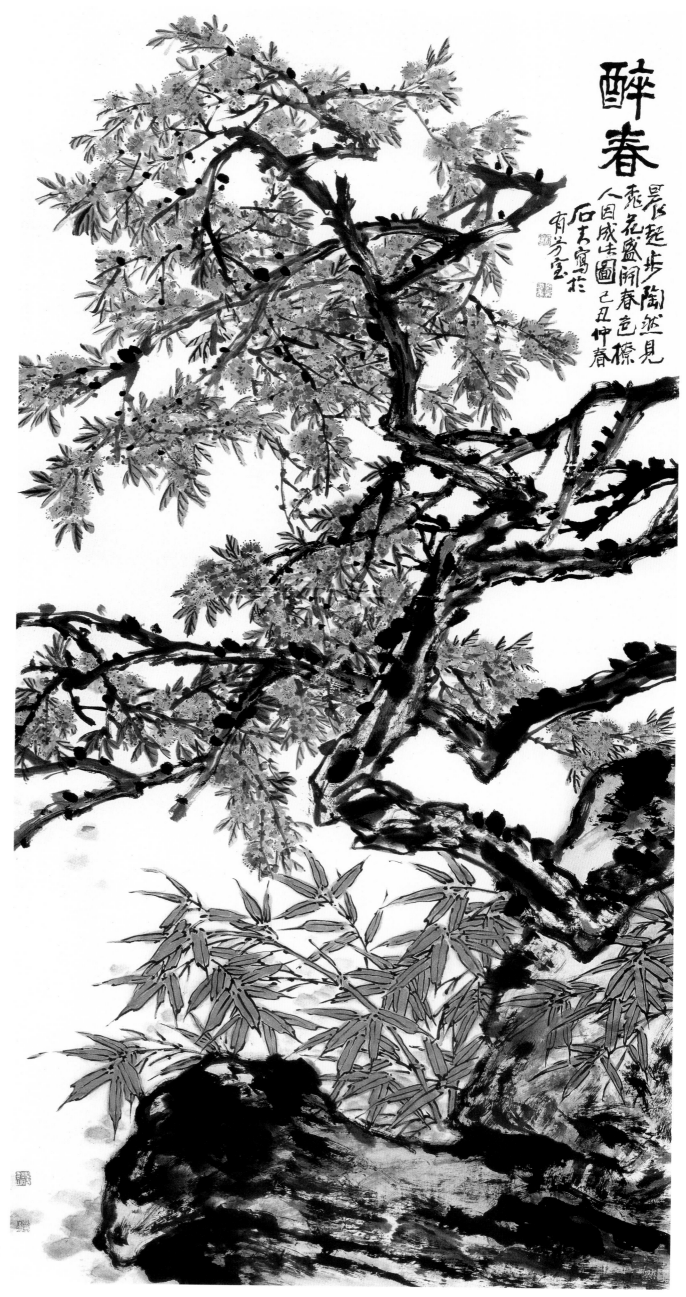

醉春

晨起延步陶然見
衆花盛開春色撩
人因成此圖
己丑仲春
石丈寫於
有芳堂

醉春

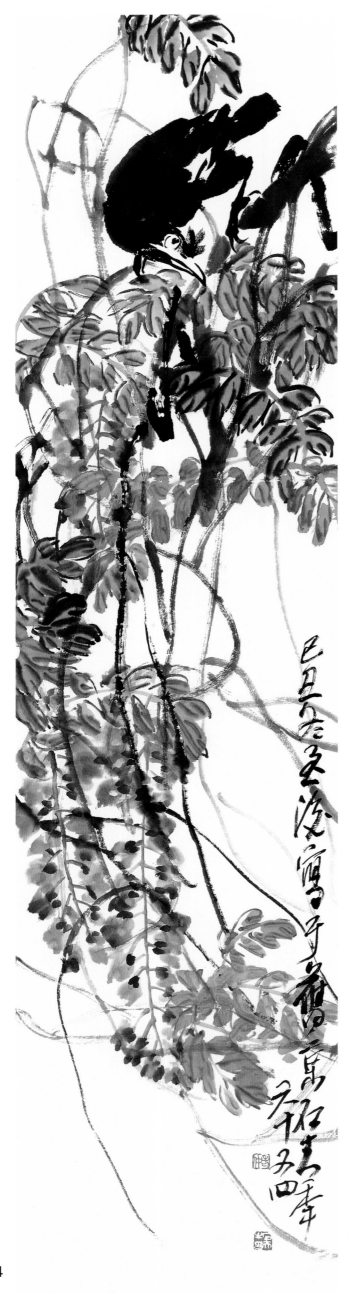

八哥藤萝

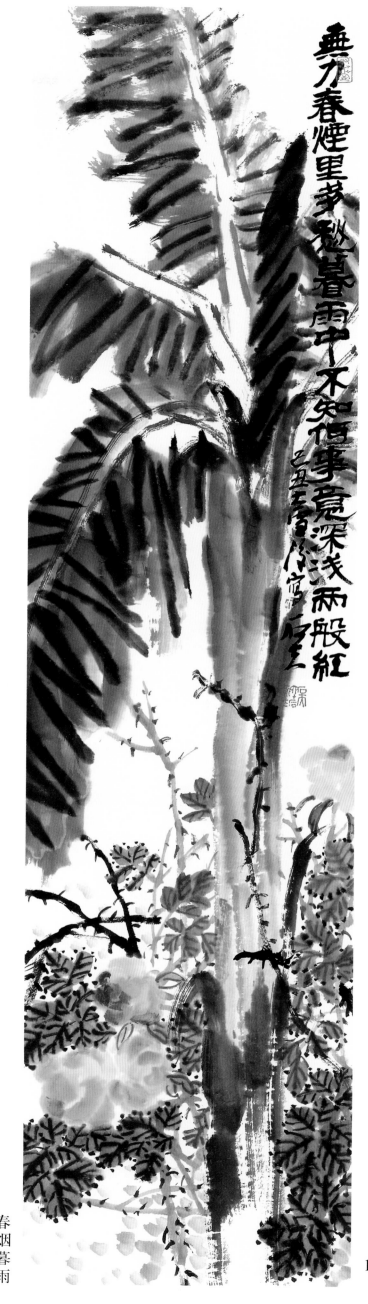

無力春煙里
愁暮雨中
不知何事意深淺
兩般紅
乙丑五月仿石室畫
意畫

春烟暮雨

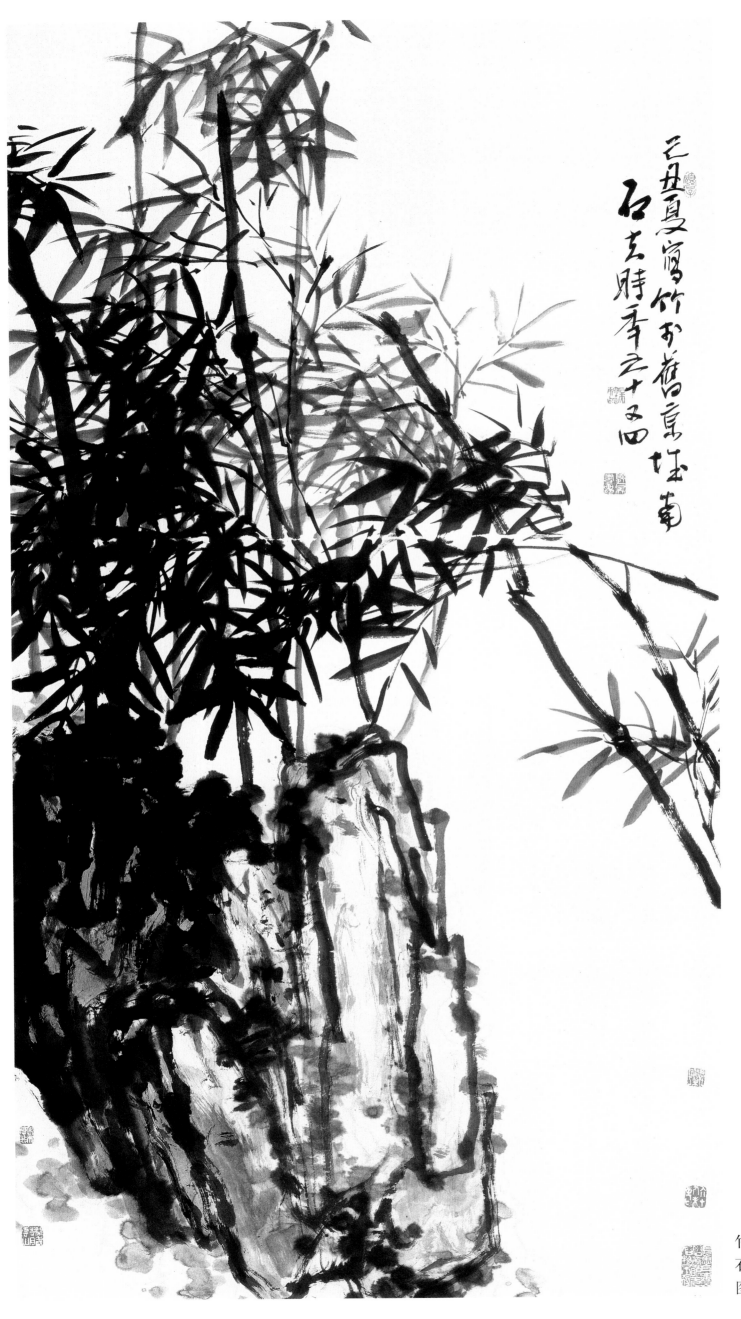

乙丑夏寫竹石於蒼蒼室南

石竹主時季之十又四

竹石图

牡丹開時正當春

當春百花方無靜空

最重人唯恐東風吹牆情

意守花十日不歸命門

乙丑初冬石嘉寫

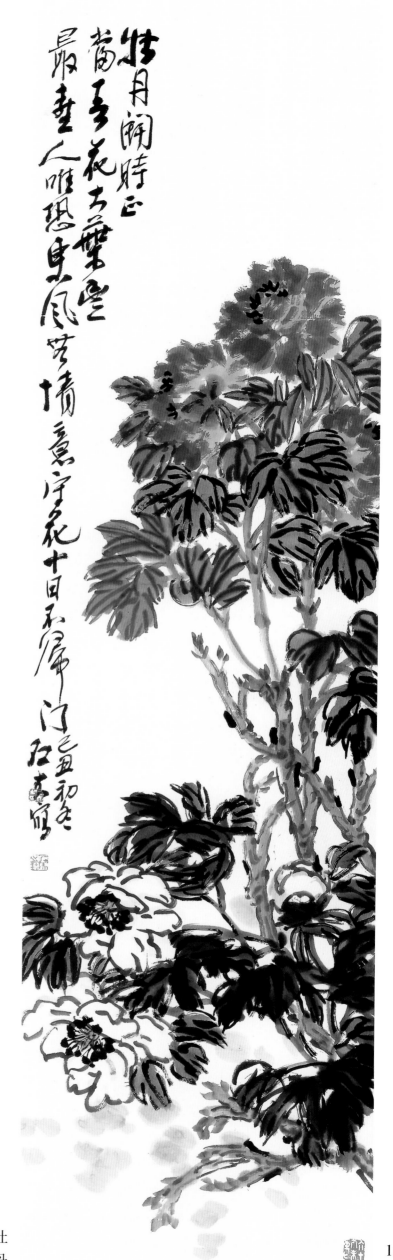

牡
丹

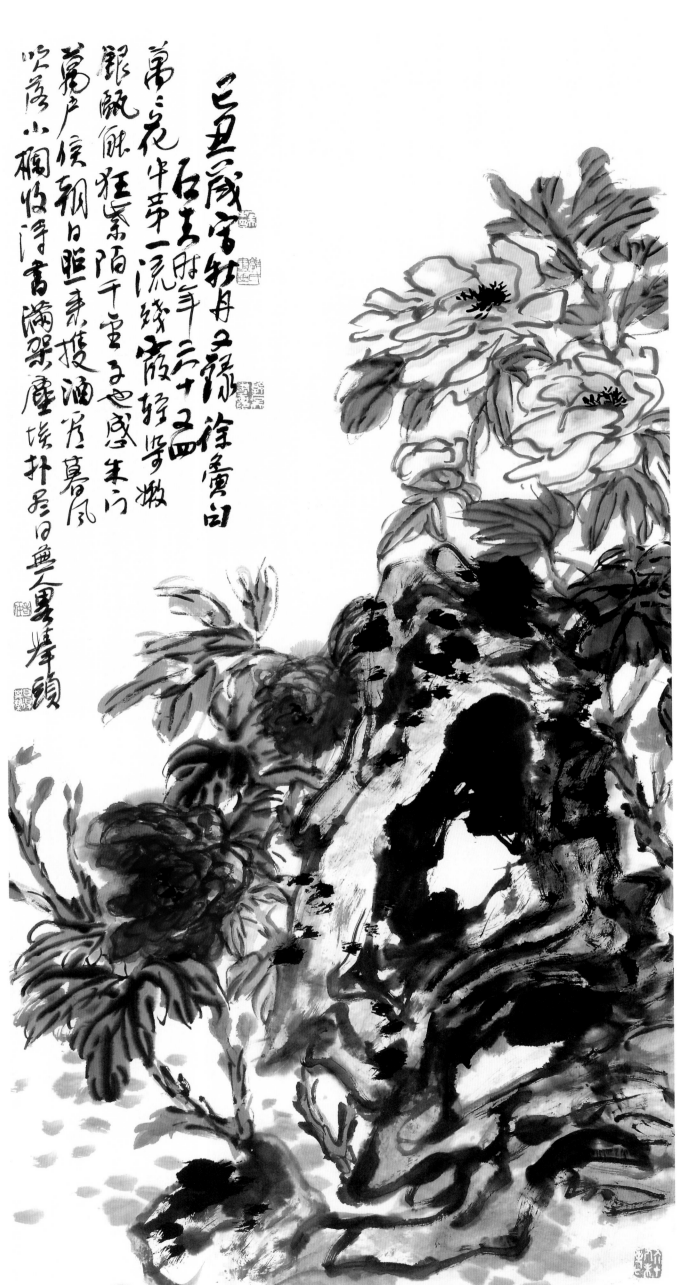

己丑岁写牡丹之馀徐季鲁句
石壶胜年三十二回
万花中第一流残霞轻学嫩
银飙眠狂紫陌千重色也感朱门
蕙户候初日眬晖趁拨酒庆暮风
吹落小桐枝浮书满架尘埃扑面日典人墨挥颂

双色牡丹

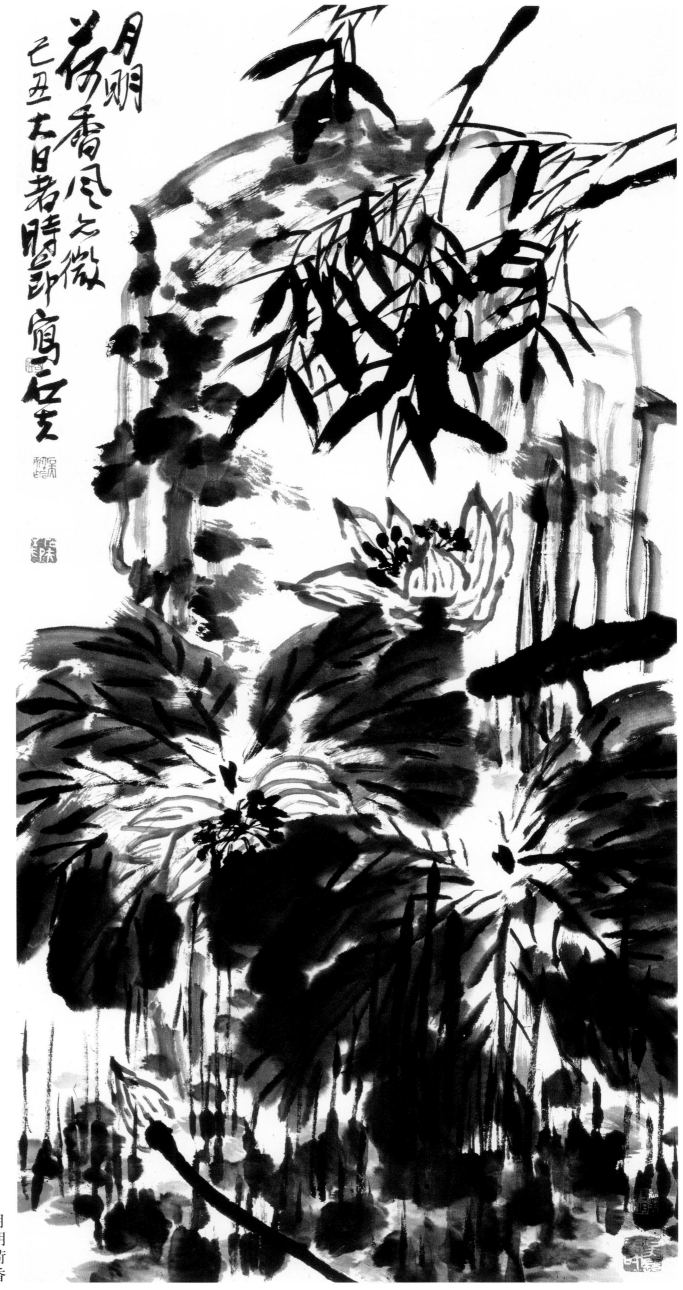

月明荷香

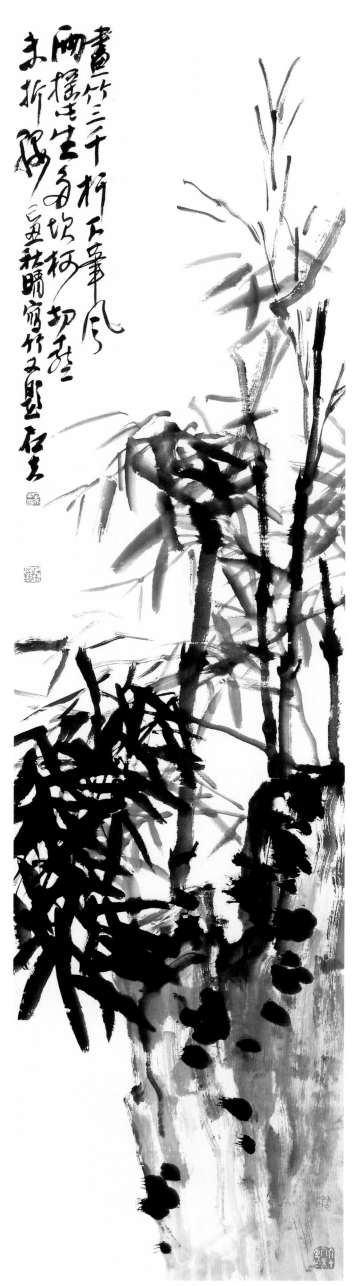

畫竹三千折不筆風
兩竿生多欣枝卻香三
未折嗎二丑莊晴窗竹又題石玄

竹

170

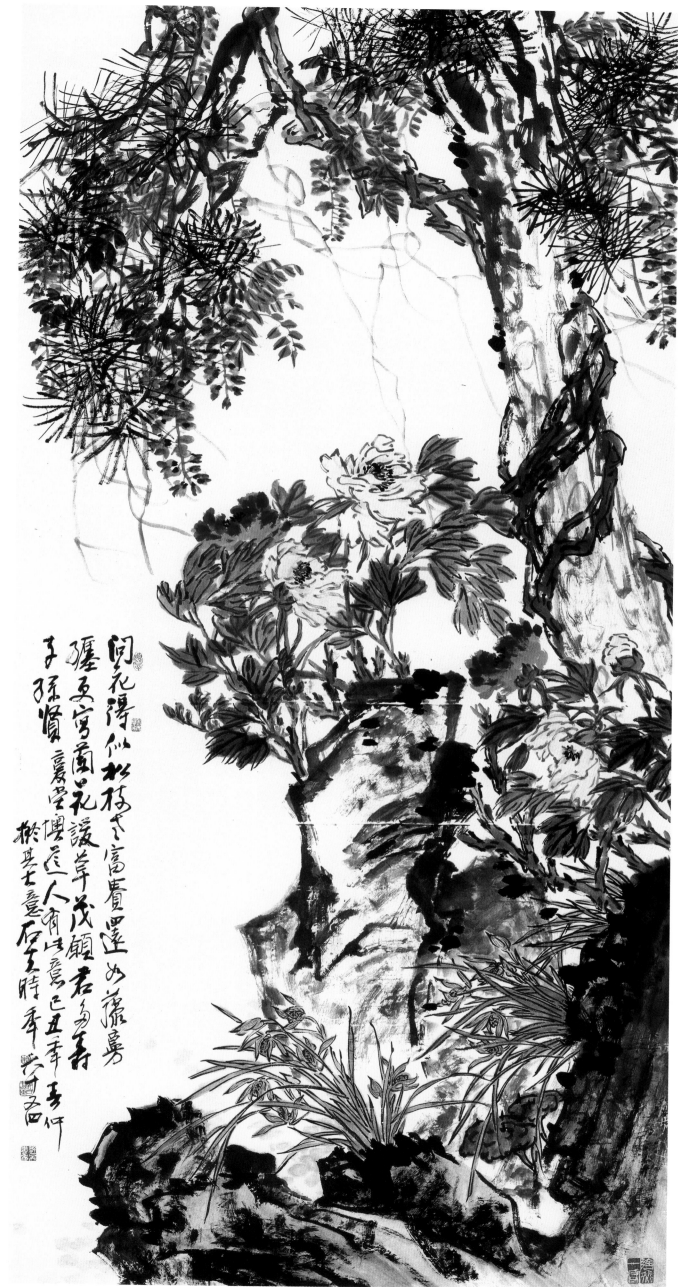

闲花淡似松杨亦有富贵逼处藤房
擅五窝兰品花谈草茂愿君多子
子孙贤赢得延延人有佳意已丑季春仲
掖其古意石云时年八可昌

春融图

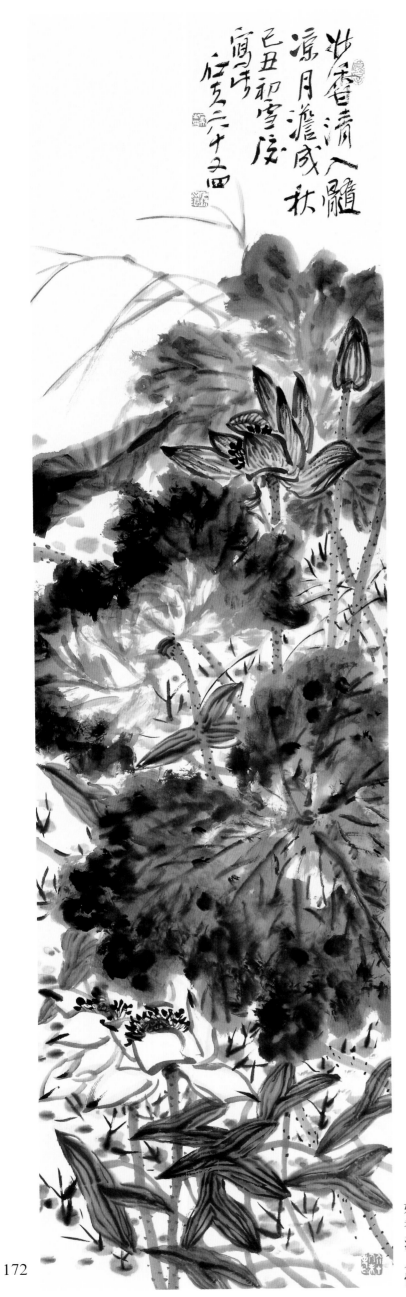

妙香清入髓
涼月瀶咸秋
己丑初雪後
寫于
虎叟六十又四

妙香清入髓

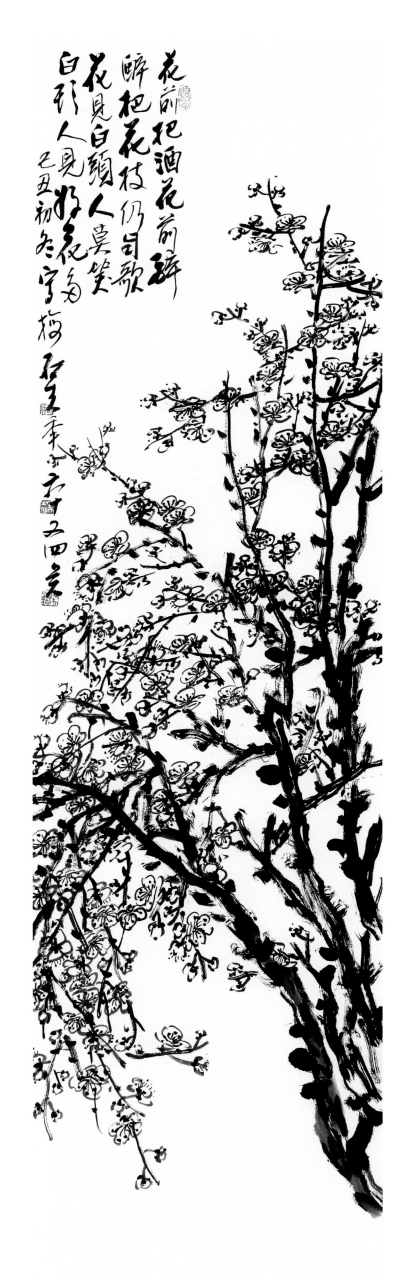

花前把酒花前醉
醉把花枝仍旦歌
花見白頭人莫笑
白頭人見好花多

乙丑初為寫梅

白梅

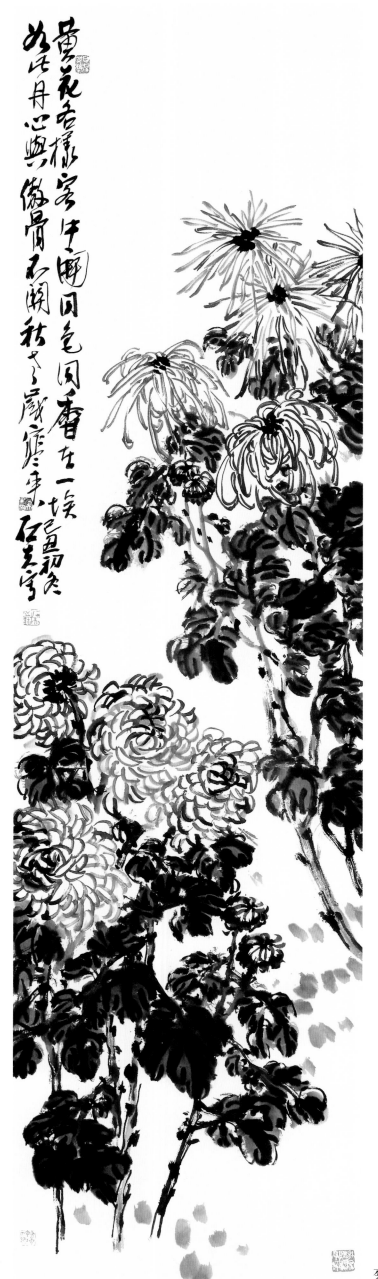

菊

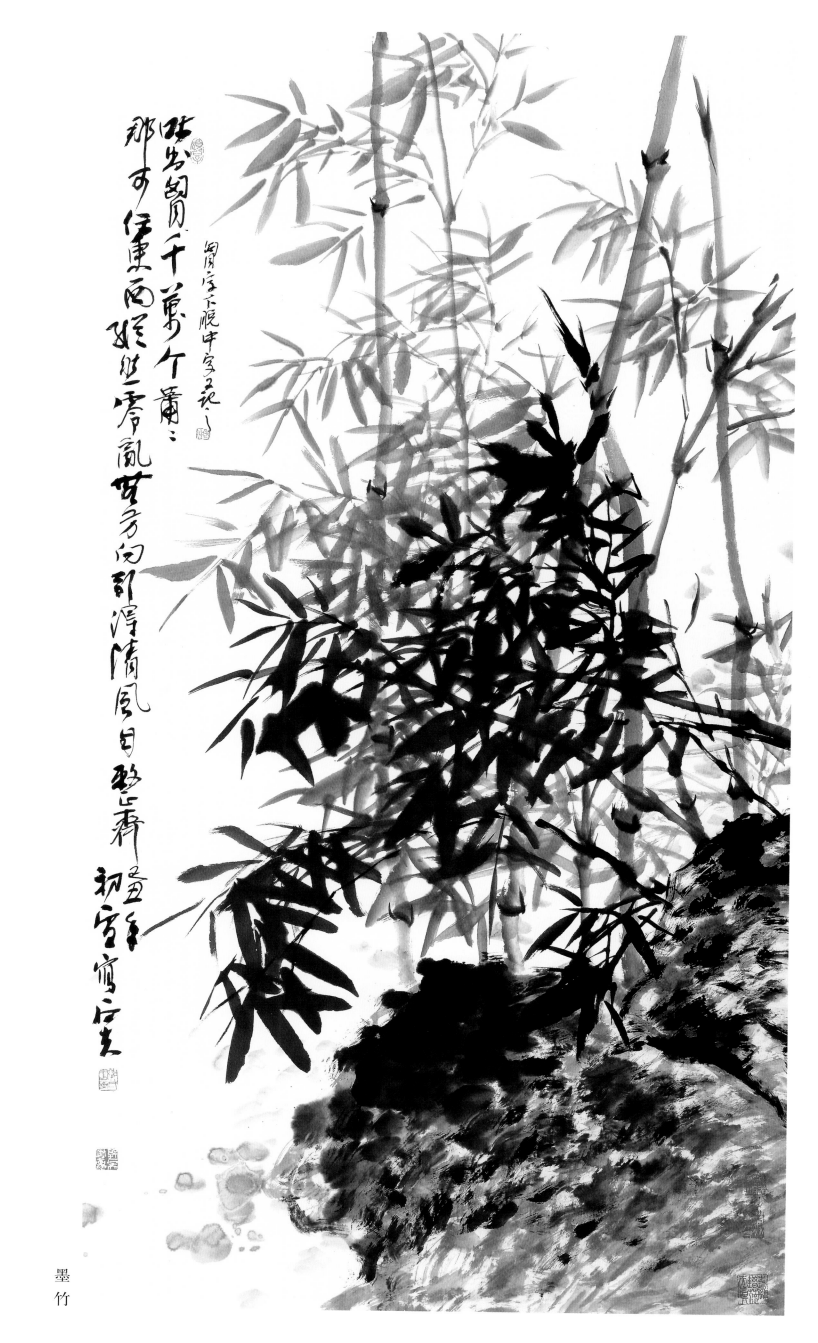

墨竹

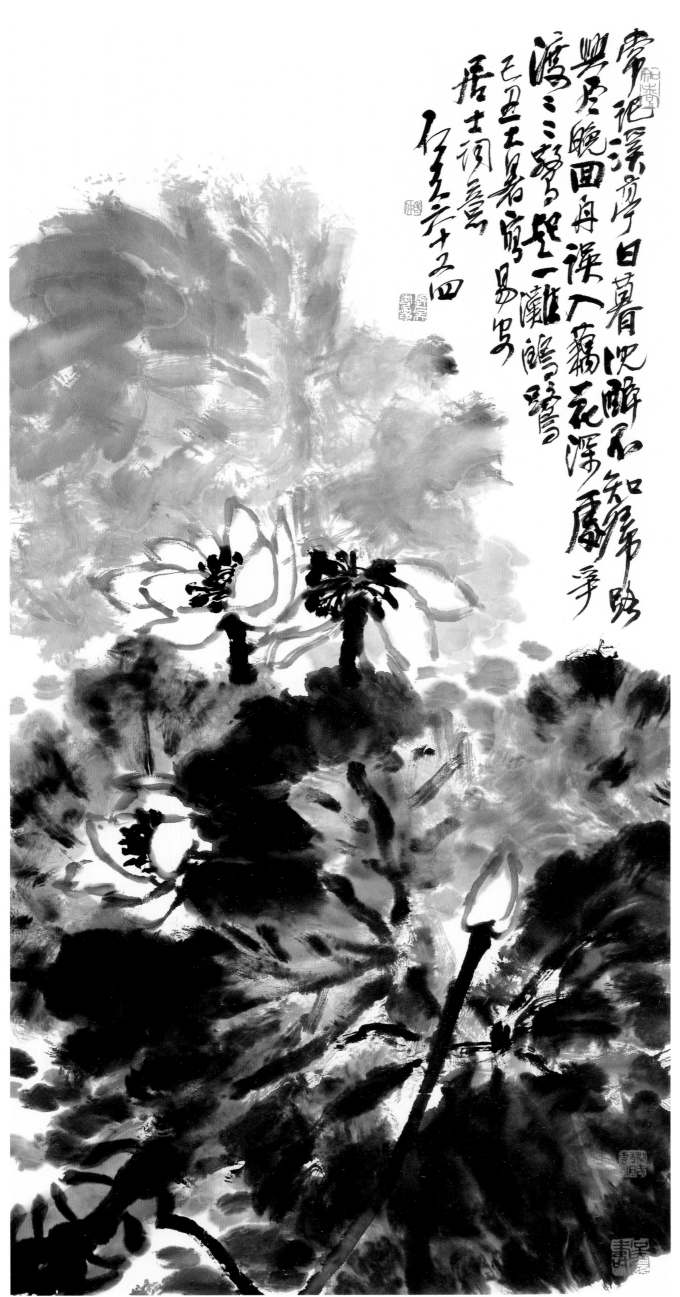

常記溪亭日暮沈醉不知歸路興盡晚回舟誤入藕花深處爭渡爭渡驚起一灘鷗鷺乙丑之暑寫易安居士詞意

白雲六十二畫

李清照词意

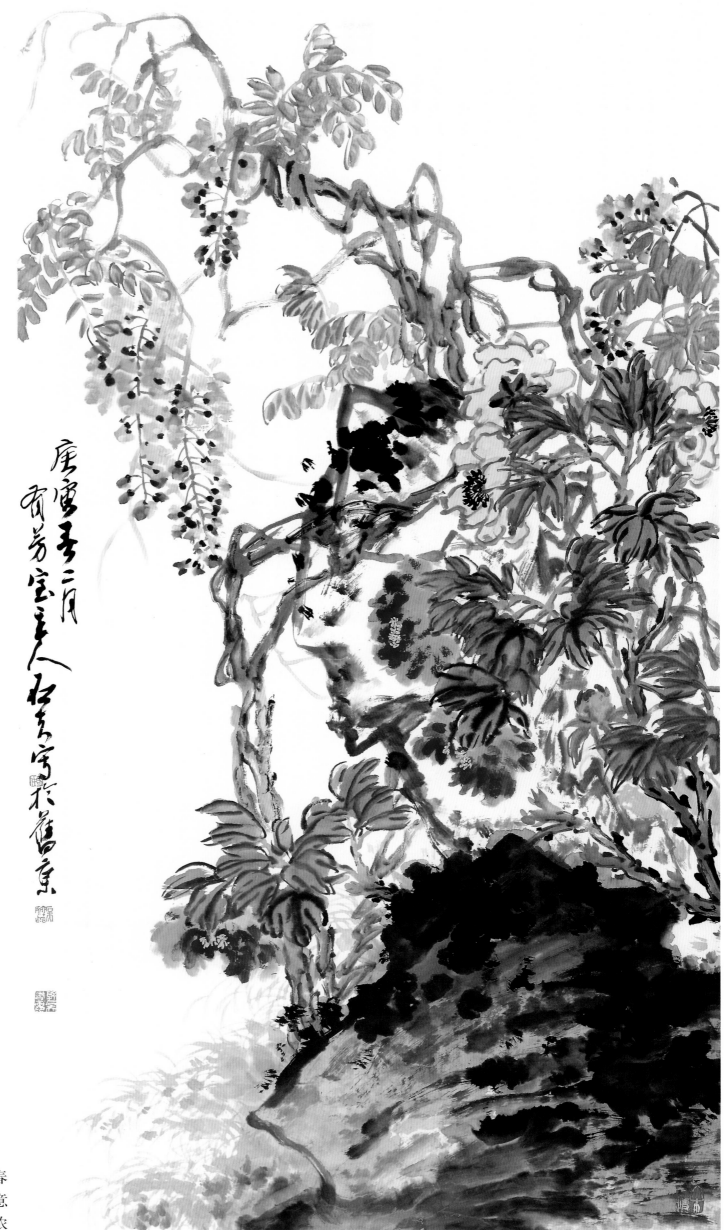

庚寅年二月
有芳室主人
杜志文於崔窟京

春意浓

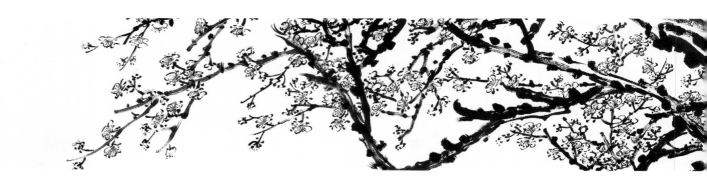

墨荷（局部）

178

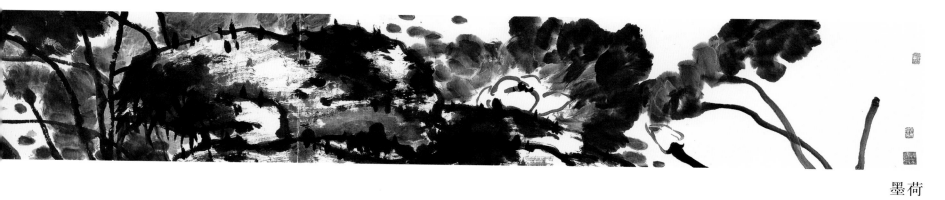

墨荷

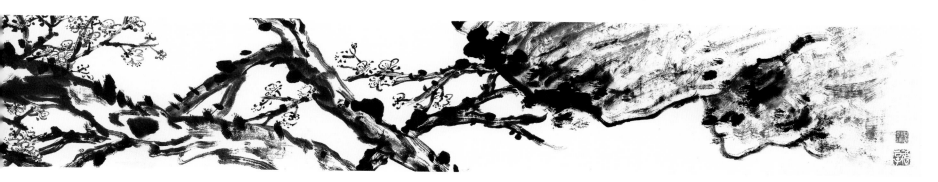

墨梅花

墨梅花（局部）

179

一枝柳外墙头见胜似
嫩柳枝着雨时庚寅夏官白石

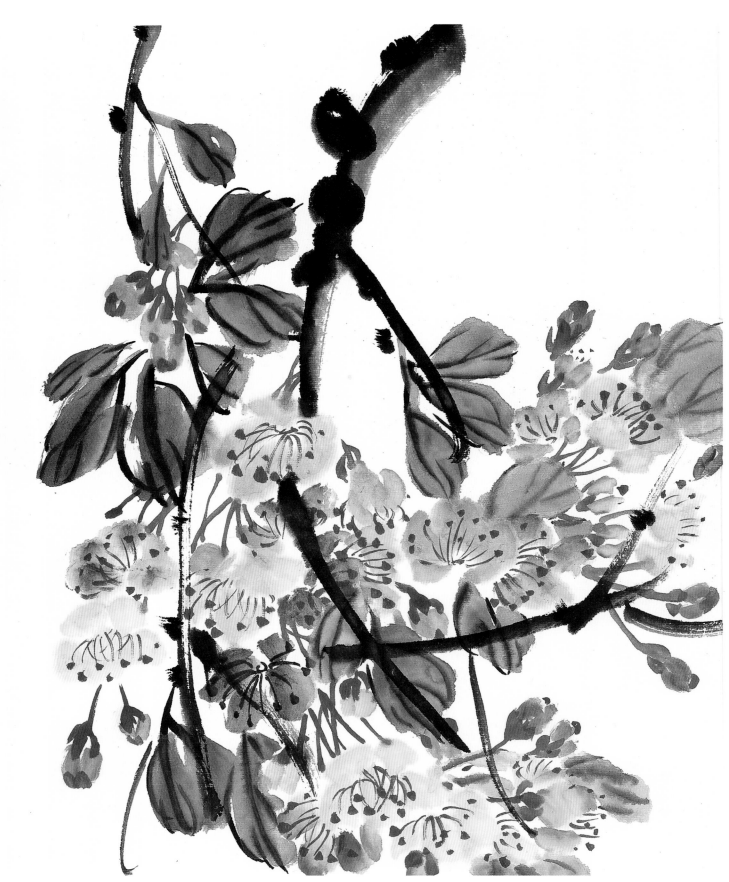

海棠

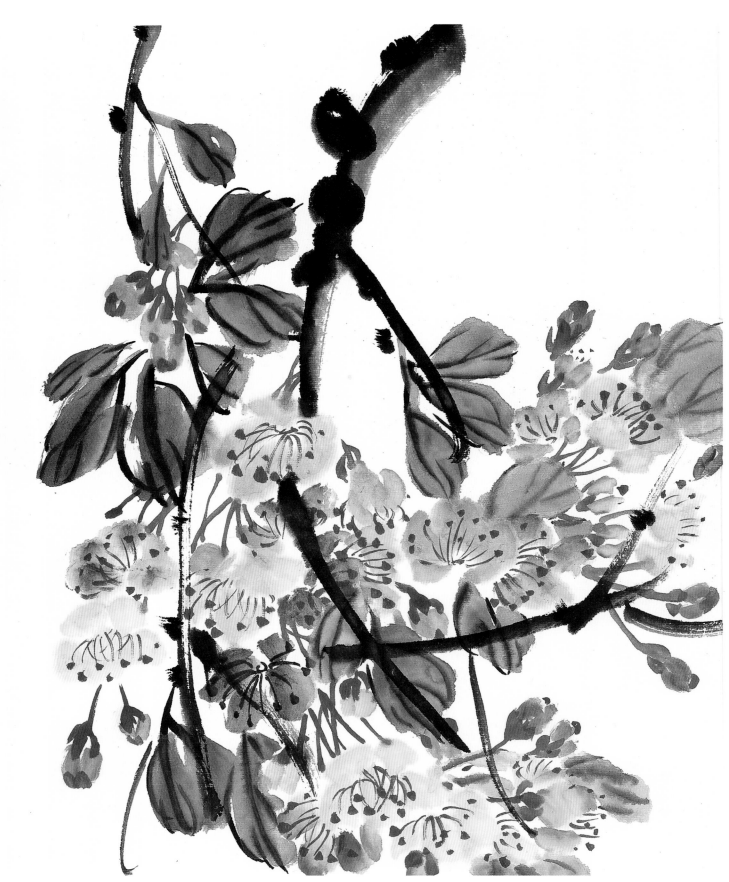 180

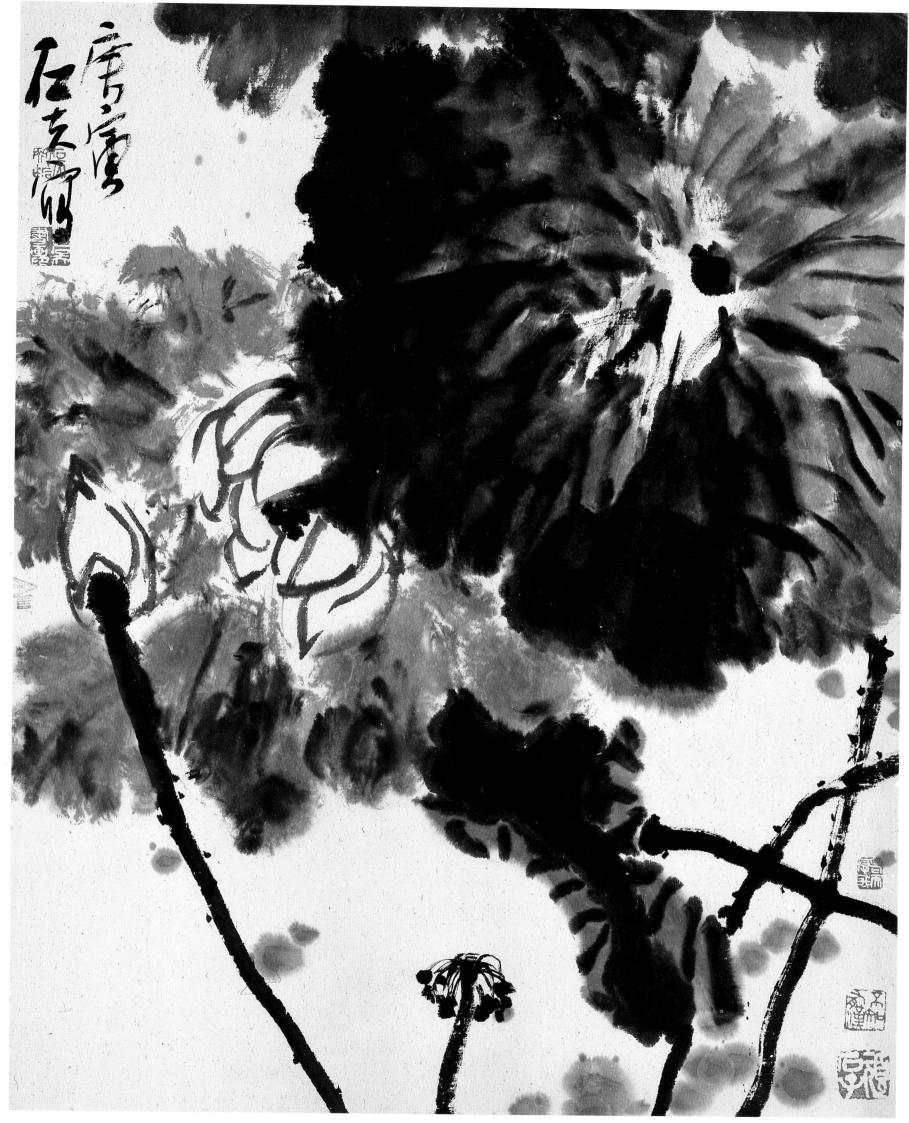

墨荷

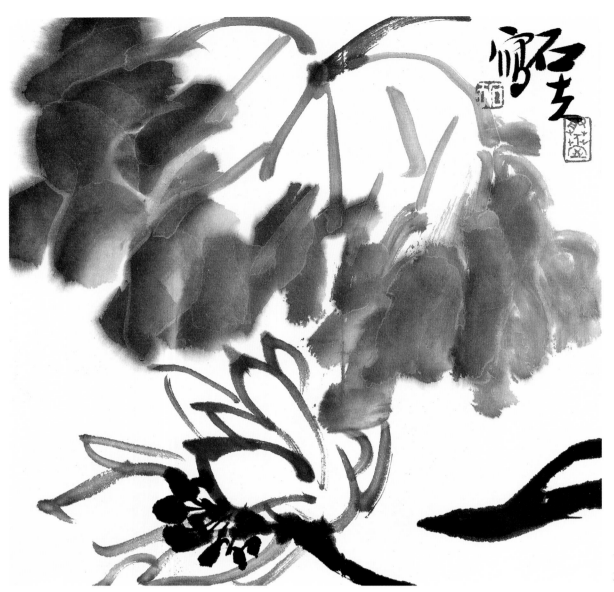

墨荷

墨竹

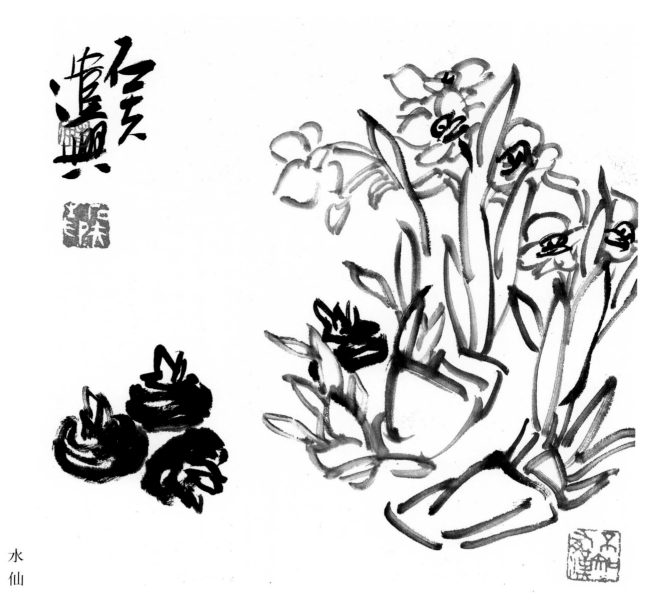

水仙

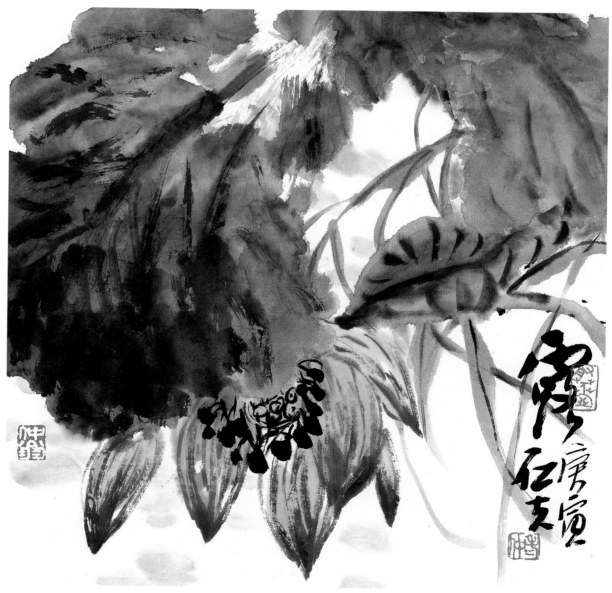

露

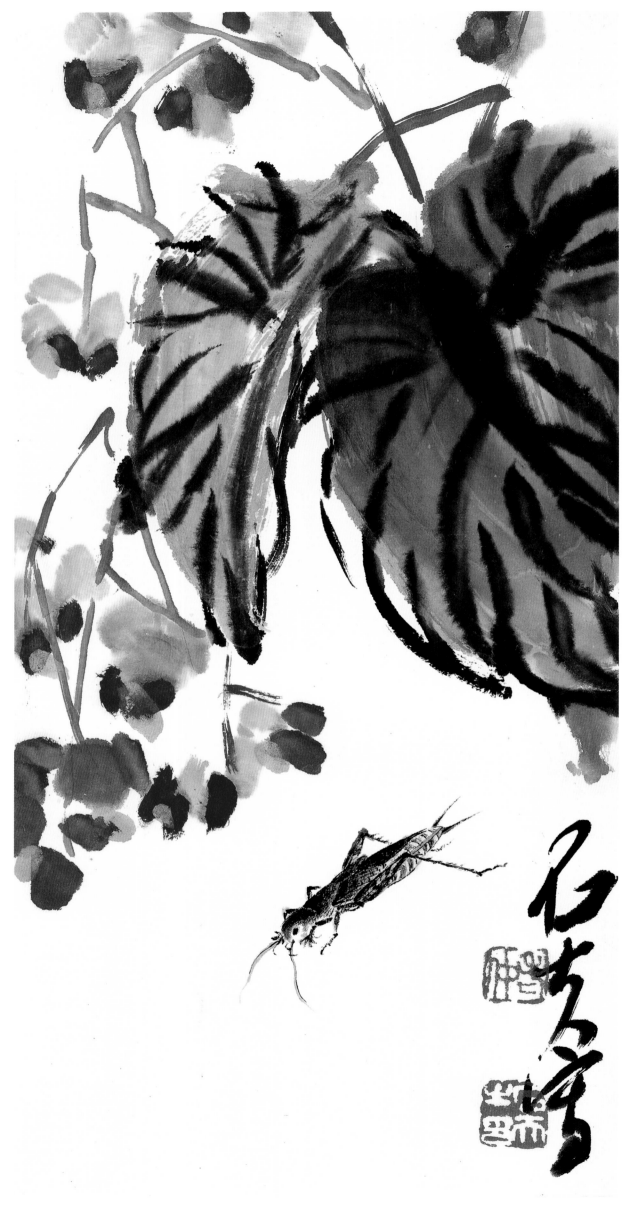

秋
海
棠

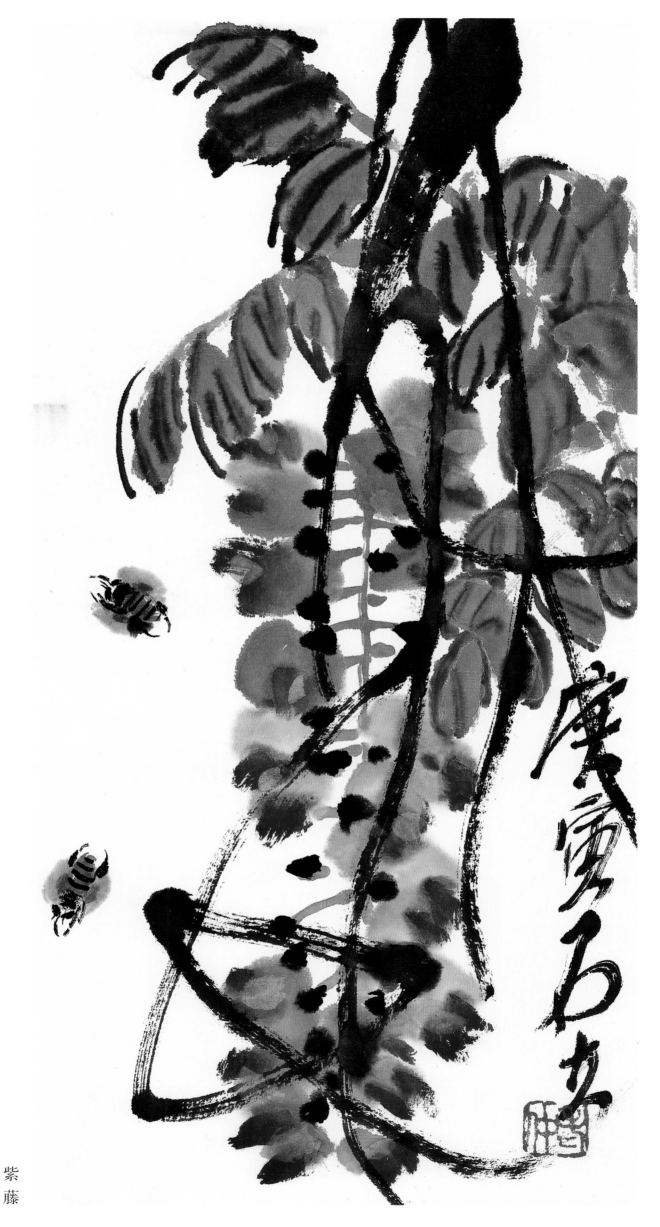

紫
藤

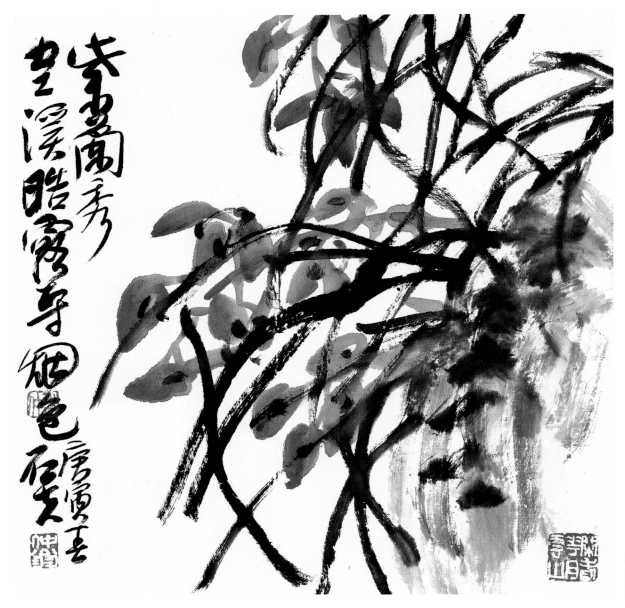

紫兰

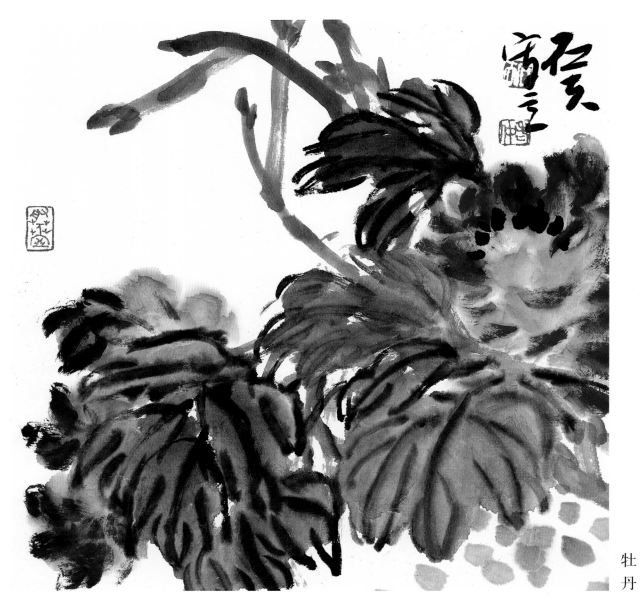

牡丹

186

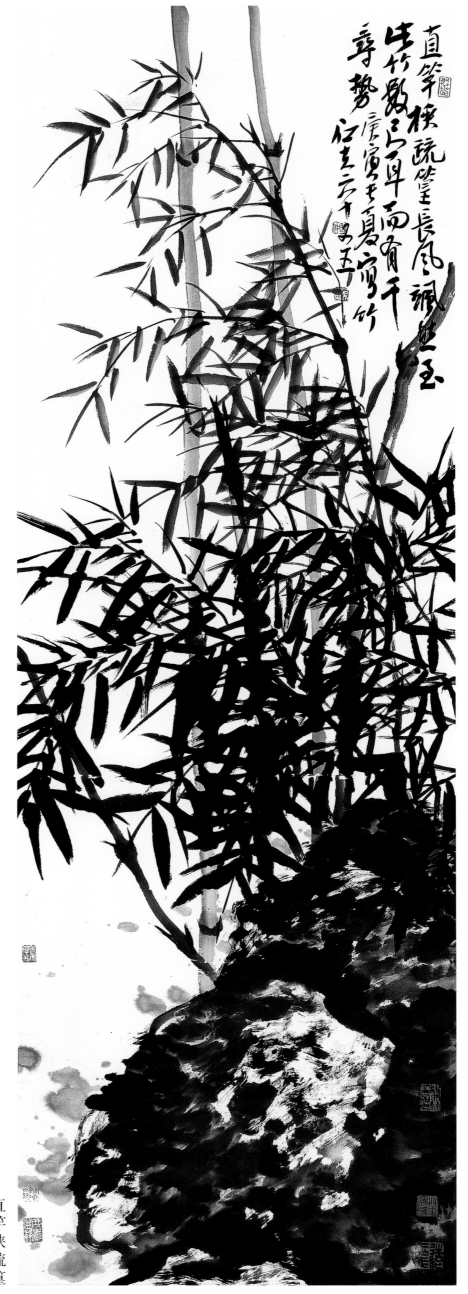

直竿横疏篁

书法作品

书法作品

渔翁夜傍西岩宿，晓汲清湘燃楚竹。烟销日出不见人，欸乃一声山水绿。回看天际下中流，岩上无心云相逐。

柳宗元渔翁一首。书写不顺乃书刘延午。

了解世间积善梦

己未年夕秋老朽秋同可

减除障垢无有馀

石玉

书法对联

幽居少人事

大宇有天光

己卯之夏胡立三书

石文书

澄懷觀道

丙子歲社
石元書

书法作品

豪傑英雄有多少 句兮芳草歙若不且

殺雞肥豬賦詩赤壁竟世蝠螂漫道

蓥鬼束黃雀眺一何意及笑人生于太息

如斯禍福風意于挂筑鑄戈阿房鼓

坑降卒奉回瓊禍鍋三渥陳之陵

敗勝贏臝原是夢刀兵殺戮鬪雷奴

丙子歲陶博吾于江左

旦可博吾子小黎氏夫運

民依樊圃遮漁島仙蹤未入豪竟夢

吾儕思無事百年活老非廛名為當已尊

茅屋兩聲詩來去無歸窗梅影堅望

獅山深處少人知開門笑不知求得閒笑與一人

己丑仲春書白石翁句

白石翁句

196

不設樊籬恐風月被他拘束

大開戶牖放江山入我襟懷

壬午歲春喜石夫辛酉知止齋上

郭石夫印

中翁

有芳室主人印

石夫六十后做

顽石子

自得逍遥意

郭石夫之玺

百花齐放

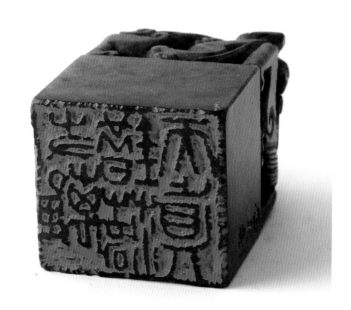

文长文古　老缶精神

知离错落天真

有芳室印

造化在我

石夫

分析

郭石夫绘画市场定位
及其状态研究

在长期的历史发展中，中国花鸟画是以适应中国人的社会审美需要，形成了以写生为基础，以寓兴、写意为归依的一种传统的绘画形式。其中，写意是强调以意为之的主导作用，它追求像中国书法艺术那样淋漓尽致地抒发作者情意，是不因对物象的描头画脚而束缚思想感情的表达。自古以来，一些卓越的画家皆因在大写意花鸟画一科的成就而名垂千古，大写意花鸟画由此而形成了一座座令人高山仰止的艺术丰碑。例如，宋、元、明、清时期，大师辈出。尤其是明、清两代文人画的大发展使得写意花鸟画在画坛上几乎占据了主导地位，其技法之完备、艺术思想之升华、影响之久远，对整个中国画的发展都起到了推动作用。百年中国，不仅物质世界日新月异，精神文化领域也是天翻地覆。然而，现如今，大写意花鸟画的领军人物却寥若星辰，其原因主要有三点：一是难度极高，相比于前辈大师们的杰出作为，人们难免知难而退。二是学院式教育的消极后果。学院式教育往往会使人误入歧途。三是市场环境下的急功近利、揠苗助长，恶化着大写意花鸟画的生长环境。在这样的历史背景下，一个大写意花鸟画画家要想有所作为，实在是太难了。但郭石夫以其固执的心性，深入传统而求新意，倚仗其对数千年中华传统文化的宏观认识和对中国绘画的挚爱，潜修渐悟，融贯古今，不断地思索与研究传统花鸟画。如何创造出新的形式，如何加强视觉效果，又不失去其审美内蕴，如何在形式上更趋向于现代人的生活环境，从而更具有时代气息和现代感等方面，成为继齐白石、潘天寿、李苦禅之后的我国民族传统大写意画派代表画家之一。

一、郭石夫绘画市场定位研究

1. 郭石夫的市场定位是由其作品的学术定位决定的

市场已经成为一种无可回避的力量并介入到绘画领域，于是，市场定位越来越成为人们评判一位艺术家及其作品的价值所使用的重要标准之一。但艺术家及其作品的市场定位从一个相对长的时段来看，总归是以学术定位为依归，艺术家及其作品的学术定位从根本上决定着其市场定位。也就是说，艺术家只有在学术上获得高端的定位，才会赢得市场中的高端定位。与当代其他画家成长经历不同的是，郭石夫习画，一非拜于某个名家门下，二非科班出身，虽有家教渊源，但那也只是一个启蒙。他的绘画成长历程主要是靠他自己的研习与体悟。如果我们一定要为郭石夫的绘画成长经历寻找一个合适的老师的话，那么，他的老师如他所说，一个是荣宝斋，一个是故宫。荣宝斋是免费的"博物馆"，故宫有系统的古代书画陈列。在这种没有门户之见的情势下，郭石夫完全靠着自己的自学精神，尊重自己的兴趣与价值取舍，博采百家之长，兼收并蓄，真正做到了"海纳百川是为海"。数十年来，他甘于寂寞，刻苦研究历代花鸟画大师的作品，师古人与师先贤，尤对徐渭、八大、吴昌硕、齐白石、潘天寿、李苦禅深所服膺。多年来，他将他所崇拜的徐渭、石涛、八大、吴昌硕、齐白石、潘天寿放在一个文化链上做系统的思考，细心揣摩，研究诸家之长，又各个"击破"似地解析每位的得失，将其一一化入自己的艺术之中。除此之外，郭石夫还依着自己的信念，潜心于中国文化的研究，溯本源而探幽微，于文、史、哲无所不窥，对诗、书、印咸领要端，遂走出了前人范围而在学术定位方面有所独树。郭石夫自学、自修的绘画历程不仅独立于现代美院教学模式之外，还表明自学成才的现实可行性，更使其作品在苦学深研中获得了深厚的学术功底，为其赢得稳定的市场定位起到了良好的铺垫作用。

2．学术探索上的高度与独特性是郭石夫市场定位的独特支撑

如果说，学术定位是画家及其作品市场定位的依归，那么，学术探索上的高度与独特性则会对画家及其作品市场定位的稳固与提升起到催化作用。学术探索是一个不断累积并不时出现超越的过程，其动力与灵魂皆在于学术创新。也就是说，如何超越寻常水准，提升到更高的境界，几乎是每一个画家及其艺术作品在学术探索的高度与独特性方面所要努力的全部内容。郭石夫深得在绘画创作方面学术探索的要义。他的作品学术纯粹，以其端庄素朴表现传统意趣，这主要得益于他在艺术发展道路上的三个阶段的探索。第一阶段是对传统的研习、参悟和把握。在这个阶段中，郭石夫在书法、篆刻及绘画、诗词上都用了极大的功夫。由于他对传统有了系统、全面而又深入地认识，使其艺术发展也有了一条非常地道和非常正宗的传统之路。他常说："中国书画不是杂技，不是体育竞赛，而是一种高层面上的文化，集哲学、文学、美学多个方面于一体，是一个画家全部精神世界的反映和生发。"正因为郭石夫能在中国画自身的规律上下大力气，才摸到了中国画的真脉。第二阶段是对传统的消化和对现实生活的参悟。在这个阶段，郭石夫能够运用非常地道的技法和认识去表现自己对生活的独特感悟，即："作为从事水墨大写意的画家，没有深厚和扎实的文化修养、纯熟的驾驭笔墨的技能，就不可能有大发展。无论是画法，还是书法、篆刻本身，都有雅俗、高下之分。绘画艺术是一种文化，不是技术的表现。艺术的创造是人类利用自身的、历史的、文化的全部精华去完成人的情感上最本质的需要。"他将这种感悟提炼上升为一种创作，其中一大批好的作品具有了超越时空的魅力，其个人面貌也在一步步地清晰起来。第三阶段就是进入新的世纪以来，郭石夫进入了一个对传统的自觉发展的过程。随着修为的进一步加强，对生活的参悟、对传统的认识在整合的过程中得到了进一步的升华，艺术进一步向成熟的状态靠拢。郭石夫的画使人感到中国画之神韵、内美跃然纸上。在作画过程中，是自然而然而不是勉强凑合地做到书画结合、运用得当、不露痕迹、诗情画意融为一体，使通篇画面达到气韵生动、神完气足的效果，这就要求画家不但要有高迈的眼界、扎实的功力，还需具备超乎常人的悟性和机动灵活的应变能力。从郭石夫艺术发展三个循序渐进的阶段中，我们可以看出他在学术探索方面的独特性及其所呈现出的阶梯上升的层次性，这对其市场定位无疑是一种巨大的支撑力量。

3．郭石夫作品的艺术价值及其含量的高低在很多方面是市场定位的基础

中国画市场从字面上理解是针对于中国绘画而存在的市场，但说到底是研究艺术的场域，艺术是市场的唯一对象。尽管市场是一个动态的大环境，但是无论这种环境如何变动，都要以艺术为内在依据。也就是说，艺术性是中国画市场发展的内在静态因素和稳固依据。如果舍弃了艺术性而去妄谈培育与壮大中国画市场，那就无异于是痴人说梦。因此，在中国画市场中，艺术作品的价值及其含量的高低就不仅成为评判一个画家、一幅作品的重要标准，更是画家市场定位的基础。尤其在当下急功近利的社会经济中，很多画家为了物质利益而迷失了自身职业的方向，其作品离艺术价值与含量渐行渐远，所以，画家作品的艺术价值及其含量的高低就更需引起我们的足够重视。郭石夫作品的艺术价值及其含量充分体现在他对笔墨的运用和对"大"的理解。大写意花鸟画的要义体现在两个方面：一是"笔墨"，二是"大"。笔墨更多体现出画家的素养和作品的格调，甚至脱离了具体物象描绘而相对独立地具有抽象意义的笔墨审美价值。也就是说，写意花鸟画中所讲的"笔墨"，不只是用来造型，更是在这一笔墨运行的过程中，体现着客体自然物和主体情感两个方面的精神世界。郭石夫在笔墨精髓的展现上有自己的独到之处，他充分发挥毛笔水墨的性能，表现出大自然郁郁葱葱、元气淋漓的蓬勃气象，形成了视觉上的美感和冲击力，表达出一种超乎自然物象之外的沛然生机。他用笔、用墨、用色强调稳、准、狠，寓巧于拙，使自己的笔墨语言不同于他的同辈，也不同于他的师辈，而是很好地道出了当代艺术家的全新感觉——明朗、清新、简练、灵动，凸显着一种阳刚之美。从郭石夫的作品中，我们看到的是健康、快乐、和谐、倔强、自强的生命力。他将笔墨情致发挥得淋漓尽致，使其作品洋溢着自然生机。郭石夫倡言"作画贵有大精神"。在他的笔底，磊落大方、浑厚刚正。可以说，郭石夫的作品是真正大得起来、大得有理、大得有度、大得有气派的大写意花鸟画。

4．社会影响与运作能力也是郭石夫市场定位产生的重要方面

早在1978年，郭石夫等人就发起成立了北京第一个画会——百花画会，以及中国水墨联盟。郭石夫取"百花

齐放"之意，继承传统，以结社的方式，以群体性来加速推动花鸟画的时代繁荣，也为当代画家的成才、成名提供了契机。当时，郭石夫不过三十几岁。入会者中，年龄最大的也只有40岁。许多人后来成为花鸟画坛的中坚力量，活跃于首都画界并影响全国。画会成立之初，郭石夫等人向朋友借500元作为办展经费，在劳动人民文化宫东陪殿举办画展，展出上百位青年花鸟画家的作品近200件，反响巨大，李可染先生、黄胄先生等纷纷到场观看。在画会开幕当天，全部作品销售一空。一花引得百花开，继"百花画会"之后的1980年，郭石夫又同崔子范、王培东、张立辰等组建了北京花鸟画研究会，影响波及全国。郭石夫的创举不仅对新时期的中国花鸟画发展做出了巨大贡献，还使得那些被称为黑画、饱受摧残的花鸟画重见光明，获得了其应有的地位及广阔的发展前景，也在社会上产生了轰动，为现如今的市场定位的产生与巩固埋下了伏笔，更加坚定了他热诚而痴迷地献身于绘画事业的信念。郭石夫是一位修养全面、精力充沛的书画家。多年来，他曾到各地作画、交流，其作品在海内外流布颇广。

5. 认识市场规律是郭石夫做好市场定位工作的重要方面

我们总是在说，画家不能不关心自己的市场，市场已经成为画家从事艺术活动之外的另一个头等课题。市场又是无情的，谁不注重市场规律，谁就会被市场所淘汰。认识中国画市场规律还有一个重要的方面，就是把握中国画艺术的传统，发扬民族艺术的特长，同时又不失时代审美的取向。郭石夫于此方面是深有心得的。近年来，受"西学东渐"的影响，中国绘画观念出现了"西倾"风潮。中国有着五千年灿烂辉煌的文化史，结果我们非但看不到自己艺术的可贵之处，反倒还试图丢掉自己根深蒂固的文化传统，丢弃老祖宗为我们留下的"传家宝"，去追求西方的审美准则，去追赶洋味十足的艺术脚步。郭石夫对此现象指出："当代的艺术家要懂得自己国家与民族文化传统上的观念和人民的欣赏习惯。中国传统绘画是我们民族所独有的、为我们的人民所认同的、喜闻乐见的绘画语言，同时也是其他民族绘画形式里所没有的，因而是不能替代的语言。中国传统的书画艺术并不落后，落后的是我们的观念。我们总在想办法研究西方艺术，但从未想过如何把自己做大、做强给人家去研究。"发挥中华民族绘画的优长，保持民族绘画固有的特色和东方风采，学术上强调民族文化、民族艺术对民族精神独立之必需，创造有民族风格和时代精神之作品，是郭石夫一生之追求。当然，郭石夫在重视中华民族文化传统的同时，并不是一味地排斥西方艺术。他尊重传统却并不迂腐不化。在博采中外、百花齐放、艺术手法和风格日益纷繁的情势下，他也在不断探究如何发挥本民族绘画的优长，在与西方艺术多元互补的艺术格局中，既保持民族绘画固有的特色和东方风采，又能有效地借鉴西方艺术的有益元素，使中国绘画矗立于世界艺术之林。

二、郭石夫绘画市场状态分析

1. 郭石夫绘画市场状态源于其对"京派传统"的继承及对前辈大师的融会贯通

当代画坛能保持中国写意画派传统者已属寥寥，郭石夫却当之无愧地成为其中一个中坚。郭石夫专攻大写意花鸟画，从总体而言亦属于延续文人画一宗，来路清晰，法统地道。他的艺术实践不仅以对"京派传统"的继承为津梁，而且还汲取历代前辈大师的精髓为我所用，融会贯通，遂在艺术开拓的道路上自成一家。辛亥革命前，国内众多优秀的深谙中国文化的大师级精英人物，如金北楼、陈师曾、姚茫父、陈半丁、齐白石等云集北京。民国之后，金北楼、陈师曾这些既有国粹内养又有新文化素养的大师，因种种特定的原因而合流于北京的清流人物之中。此外，以故宫为主体的众多视觉元典文本为画家们提供了丰富的可资借鉴的视觉文化资源，云集北京的画坛清流经常看到故宫的藏画。1924年以后，故宫绘画馆藏画开始通过珂罗版印刷技术在《故宫周刊》刊行，使更多的人借此而目睹了中国古代绘画遗产的精华。在如上意义上，当年画坛"京派"形成。在郭石夫的幼年时期，"京派"的文化氛围尚未消失。他父亲是受这种文化氛围陶染浓重的人。直到目前，郭石夫仍然清楚地记得，在幼年时，父亲送给他一本珂罗版精印的《故宫名画》画册，并督促、指导他每日临习。这最初的启蒙对郭石夫此后所走的艺术道路及其艺术风格的形成，不仅起到了决定性的作用，而且还使他此后自觉地融入了由"京派"画

家构成的直到如今仍绵延不绝的"人文圈子"，并逐渐奠定了他日后成为这个"圈子"中翘楚的最原初的基础。因此，我们说郭石夫的艺术作品是"京派"开出的鲜艳的美花之一是毫不为过的。另外，他主要推崇历代花鸟画大师，尤其是对徐渭、八大山人、吴昌硕、齐白石、潘天寿、李苦禅等深所服膺。其实，面对郭石夫的画作，我们不仅能清晰地看到他吸收了齐白石、李苦禅、吴昌硕绘画风格的痕迹，也能看到鲜明的陈半丁的痕迹，而且，以此上溯，我们还能发现他对赵之谦、陈淳、林良乃至钱选等人的绘画风格的继承。更为重要的是，从他的画面中，我们虽然可以清楚地看到他对前辈大师们的继承，但那继承绝不是对历代大师的绘画风格进行机械的照搬、拼揍和挪用，而是在"元语言"层面，即在形而上的理性层面，创造性、阐释性地活用了传统。一言以蔽之，郭石夫衔接了中国古典绘学传统的"文化基因"，又通过他具有独到造诣的艺术创造，把这个"文化基因"根植在了现当代人的审美心田。他对前辈先贤进行多年的细心揣摩，研究诸家之优长特点，以"研究"带动"实践"的方法，使古人的经验、静态的传统，经其秉性、学问、修养乃至见解的协助，而被"翻译"成为"活"的视觉源泉，流入自己的心田，并使他能以此为基础，浇灌出今日他以当下生活感受为基础的具有创造性的美丽之花。

2．郭石夫绘画市场状态源于其对笔墨出神入化的参悟

看郭石夫的艺术作品，花还是那些花，鸟还是那些鸟，但经他的一支神笔点化，就有了别样的韵味和精气神，这凸显出郭石夫对笔墨出神入化的参悟与运用。他曾说："写意花鸟画中所讲的'笔墨'，不只是用来造型，而是在这一笔与墨运行的过程中，体现着客体自然物和主体情感两个方面的精神世界。"同时，他清醒而冷静地认识到，在中国画技法中，笔与墨是不可分割的。一张画作，笔墨技法是其精神灵肉的体现。墨主要是依靠笔来运用，笔也是靠墨来体现，故言用墨必须先谈用笔，用笔不佳，用墨亦即无章法可循。笔讲筋肉气骨，墨分干湿浓淡，笔墨的中介是水分的控制和运用。在大写意花鸟画中，用大笔泼墨直抒胸臆，要求画家对画理、画法有极高的掌握，有极大的调动各种笔墨技法的能力，方可有出神入化的佳境、神完气足的佳作；用墨最忌平、板、死。笔活则墨活，笔死墨必死。一幅画中墨的干、湿、浓、淡、焦不可平均对待，用笔有节奏，用墨亦有节奏。写意花鸟画用墨尤其要注重大的节奏变化、大开大合的气势，不能拘泥于一笔一画的小变化。郭石夫的笔墨正是这种参悟与领会在多年绘画过程中浸透的一种外化体现。因此，他的绘画作品笔恣墨纵、浑厚生辣、味正气足、潝郁淋漓、大大方方、写尽风神，是纯粹的中国写意画。他的笔墨较前人相比有了更多、更大的突破和贡献，主要表现在：他的笔墨里存在一种他在这个时代所追求的正大光明的气息，这种气息是我们这个时代的一种审美要求，也是区别于以前时代的精神境界的一个要求。郭石夫曾说："我的笔墨和前人不可能是一样的，因为我是郭石夫。我在学习他们的东西，但在这个过程中自然而然地会有一个改变。其实，我是有一种奢望的，想把几位大师的优点都有所保留，但实际上这是很难的。通过对大师们一些作品的学习，我的语汇可以变得更加丰富一点。我从他们绘画里面吸收了一些东西，为我的绘画所用，可以使我的绘画表现得更自由。然而不管怎样，我还是我，古人的东西，我可能会有影子在，但是我永远不会变成古人。我认为，一个画家把一位老师当作圣人去崇拜并不是一件好事。人有其长必有其短，这是很有道理的。绘画也是有各种不同的风格，苍拙是一种美，秀逸也是一种美。美本身就是一种选择，而不是一个固定的模式。"

3．郭石绘画市场状态源于其作品意境的阔大磅礴

（1）他的绘画作品以格高气正为大气派，浑朴磊落，一派端庄。例如，他笔下的梅花，枝干挺拔昂扬，杵天拔地；花朵笑傲春风，洋溢着昂扬、坚挺的生命活力与生命韧性。古人论画，要求"笔笔见力"、"枯笔取气，湿笔取韵"。郭石夫以其长期实践，曾有如下体会："首先要气沉丹田，再运气到臂、肘、腕、指而达笔端，所画之点线要求筋、肉、骨、气俱现。所谓笔绝而不断谓之'筋'，起伏成实谓之'肉'，生气刚正谓之'骨'，迹化不败谓之'气'。一个画家要在自己的画作中达到以上各项要求，不下一番苦功夫是很难做到的。"

（2）他的绘画作品旷放健劲，傲骨铮铮。郭石夫以其罕见的画面响亮地呼唤着传统文人应有的精神气度与人格品质。这些年来，我们总是在讲走进传统、重温传统，大多不过人云亦云，说说而已，而郭石夫却早已经用他的绘画作品证明其立场。他说："中国的艺术是一条河流，从未间断地向前奔流。不同阶段、不同历史时期的不同的人们不断地向其中添加新的成分，使它逐渐由小溪汇成河流。所以，中国绘画的文脉从未中断，尽管形式有所变化，内容不断丰富，但它的基本理念始终没有变，工具没有变，主体精神没有变。那么，所谓个人风格、个

人面貌，要么昙花一现，自生自灭，要么归于正脉，万变不离其中。"

（3）郭石夫潜身修学，厚积薄发，大器晚成。大写意花鸟画尤其需心手相应，千锤百炼。明清以来，中国画的大师级人物多出在写意花鸟画领域，高峰耸峙，难度极大。画家要有风格，在绘画实践中逐步找到与自己的精神需要相适应的艺术语言。这是一个漫长的过程，大画家一定得慢慢磨出来，绝不能为风格而风格，试图一蹴而就。画的气息要靠人的境界来维持，而境界就是人的文化修养以及由此生发的精神追求。郭石夫深切地领会到这一点，故而，他的绘画作品阳光灿烂，崇尚光明，生化发扬，勃勃生机，充满真挚情怀。

4. 郭石夫绘画市场状态源于其对生活的深入观察与多重体悟及在书法、篆刻方面的深厚修为

郭石夫十分重视生活，在继承文人画传统的基础上，融入了自己对现实生活的体验。可以说，他的创作方法是对中国文化精神的重感受、对先贤大师的广采博收和对生活深入体察的结合体。他始终让"悟"成为一种常态。他的"悟"既在画之内，也在画之外。尤其是对京剧之悟，使他"迁想妙得"，又被"反哺"于绘画艺术，使其悟出绘画的真谛。郭石夫出生在一个京剧世家，他的京剧演唱当行地道，后终于归到写意画行当中。他善于将京剧表演艺术的意蕴与手法借入写意画中，旁敲侧击，自出清响。这也充分证明了中国的艺术在一个极高的境界上，是能共通共融的。"悟并悟有大得"是郭石夫取得大写意花鸟画艺术成就的关键。所以，他的大写意花鸟画富有底蕴，意兴遄飞，大气磅礴。

"悟"不仅使得郭石夫的大写意花鸟画艺术不断精进，更使他在山水画等其他画科和书法、篆刻等艺术门类都有极深的修为。他也曾说："美术史上，许多大画家同时也是大书法家。书法理论与实践几乎包容了中国画用笔的全部美学价值，与绘画相比，它更加抽象、更加概括，因而也更具审美意义。书法修养对于写意画家的极端重要性早已是不言自明了。"在篆刻上，郭石夫也是深入堂奥的好手。他把印章入画，除形式上给绘画以灼灼之生气外，印语的内容也是画家个人精神志趣和审美追求的反映。特别是闲章，记录着他在不同时期的境遇和艺术见解以及偶触杂感。显然，这些并无二致的近缘艺术无不使他的作品生辉。正如评论家所言："郭石夫的画，从主体上继承了明清以降写意画的传统，用笔酣畅，气韵生动，筋骨内含，造型生动传神，章法奇崛，常有姿媚跃出，且设色明艳，豁爽亮丽但不俗气，主题取材也往往多有创意，境界也能别出心裁，能够准确地表现出中国文化特有的精神气息。"

5. 郭石夫作品的市场价格体系的构成在很大程度上促使其市场定位的形成

画家市场定位的形成，最重要的支点就是作品市场价格体系的重构。没有一个相对稳定的价格体系，就很难有稳定的市场定位。在市场经济的冲击下，当代中国画市场显露出许多浮躁、泡沫和不理性。由于缺乏相应的价格指标体系和规范机制，作品的价格和价值出现了背离。郭石夫的绘画作品的市场价格体系正是竭力去除炒作的成分，一直以真实为基准。中国画廊联盟经过对郭石夫的作品严谨而周密的分析与调研，发现其作品无论在学术定位方面，还是在市场定位方面，都非常值得大家去关注，其上升的空间也在不断被打开。

由此可见，郭石夫绘画市场定位及其状态是源于其对民族传统文化的坚守。真正能立定中国绘画精神、对民族绘画精神有深刻的理解和灼见、能够远离时尚和流风俗韵、不随波逐流、自信安详、忠于职守与信念的如孤行志士般的艺术家毕竟是凤毛麟角。郭石夫却正是一位不随时趣、一意孤行的画家。他对传统的认识，源于其对历史的宏观的眼光。他认为，许多"风"也好，"潮"也好，只是暂时的，而中国画学的精神犹如东方文化这条奔流不息的大河一样，虽千曲百折，终是向前。他并非不关注西方艺术，而是每每在东、西方艺术进行比较时，能以客观的态度分析各自的优劣，不能以"西"衡"中"，更不能以"西"代"中"。中国画经千百年流布，早已深深地植根于民族文化的土壤中，数千年东方文化的生态系统诉诸于艺术的文化记忆和文化生存，是自成体系的。他以亲身的艺术创作实践向人们证明，源于中国文化内在的生生不息的活力始终是中国画发展的动力，沿着自身的发展规律，在不断的修正中前进，甚至会以更古老民族精神和形态来表达新的时代艺术理念。郭石夫走的是一条典型的"从民族文化入、从民族文化出"的艺术之路，从而在当代承传与延续中国民族绘画的历程中形成了一座新的高峰。

郭石夫绘画作品市场定价研究

对郭石夫艺术作品的定价研究重点考察以下几个要素：一是对作品学术价值的市场显化的评估与预测，重点考察与研究市场定位及其市场的认知程度；二是作品在市场上的保有量及其存在总量等，重点分析与预测市场对作品价格的支撑能力等；三是画廊成交价格或者是画廊预测的成交价格，重点研究郭石夫作品在市场中的实际成交价格及其可能有的未来走向；四是拍卖行的拍卖纪录分析，重点分析郭石夫作品在成熟藏家中具体而又准确的心理与成交价位；五是市场专家的分析与预计价位，重点分析郭石夫作品在市场中可能具有的综合性评价。在以上五个方面分析的基础上，将有关材料报请文化部文化市场发展中心评估委员会分析与评估，最终确认其市场应有的价格。

作品的国家定价虽然在很多时候考虑了众多的市场因素，但对于变化的市场及不同的作品来讲，只能是一个比较可靠的参考。另外，还值得关注的是，我们对郭石夫作品的评估及市场分析定价是以其创作作品及存在精品来展开的，非创作精品仅作为一种价格参照。

为了更明晰地表示相关的价格，我们用一表格来明示相关内容。2009年，郭石夫作品的市场价格已经由文化部艺术品评估委员会评估发布，其他有关资讯是为藏家及相关研究者方便，由本课题组整合而成，仅作为一种参考。

姓　　名	郭石夫
出　　生	1945年
通　　联	中国画收藏网
作品价格	2005年：作品的市场价格5000～8000元／平尺； 2006年：作品的市场价格10000元／平尺； 2007年：作品的市场价格15000元／平尺； 2008年：作品的市场价格20000元／平尺； 2009年：作品的市场价格25000元／平尺； 2010年：作品的市场价格30000～50000元／平尺。
最近作品流向	（1）收藏家系统收藏； （2）文化投资机构集中投资。
鉴　　定	（1）本人鉴定； （2）委托《中国画收藏网》鉴定。 一般情况下寄交照片或将清楚图片网上传递均可。

郭石夫艺术年表

1945年 （乙酉）出生

3月4日（农历正月二十午时）生于北京一个梨园世家，祖籍天津。其父翰臣公，曾在东北军张作霖部下做事。"九一八"事变后来京，做寓公。偏好京剧，系京剧名家王长林的学生，工老生。曾创办北京新声国剧社，并任社长。郭石夫从小便随母亲到父亲的戏园里看戏，咿呀学语时期便时常受到京剧传统文化的熏染。其二兄郭韵荣，系富连成作科学生，工青衣花旦。其外祖母蔡心冰，原名蔡济澍，祖籍浙江绍兴，系书香世家，毕业于女子师范学堂。曾任北京某中学校长，写得一手好字，善书楷书、行草，善绘花鸟，成为郭石夫的书画启蒙老师。

1950年 （庚寅）5岁

入教会学校，后转入米市胡同中心小学。8岁开始随外祖母蔡心冰学画，初小三年级后，辍学在家，拜70高龄的京剧宿老张星洲学戏，工架子花脸。上午在家和先生学戏，下午根据京剧样书和先生的指导学画脸谱。后经梁子衡先生介绍，在荣宝斋寄售脸谱画、整装戏曲人物，后来发展到北京、武汉、上海三家，公私合营后郭石夫每月都能收到近100元售卖所得。

1958年 （戊戌）13岁

参加北京新兴京剧团，工花脸。庆乐戏院新兴京剧团当年位于前门外大栅栏进东口不远处路北，是北京唯一的一个"彩头班"，主要演带有"机关布景"等连台本戏。所谓"彩头班"，是从上海传到北京的一种舞台表演形式。当时的布景社和剧团是一体的，上演的现代戏如《新儿女英雄传》，古代戏如全本《西游记》等也都带布景。当时的布景既有中国传统戏曲的东西，也包含许多西方戏剧的绘画方法。如果不懂色彩学，就无法理解西洋画的技法。由此，郭石夫在开始学画京剧布景的同时，也接触到了一些西洋绘画的理论和方法。当时看的第一本有关西方绘画色彩的书是《西方色彩学常识》。

1960年 （庚子）15岁

随新兴京剧团调到新疆。当时为响应毛主席支援边疆的口号，包括新兴京剧团、中国京剧院四团、吴素秋剧团、李万春剧团这四个京剧团，分别调往新疆、宁夏、沈阳、西藏。在新疆演出之余从事舞台布景，当时同期演出的还有新疆省话剧团等单位，内容主要是话剧和歌舞，所用布景相比更真实。同时，参加了由新疆省文化厅下属美术创作组成员创办的美术家协会油画训练班，训练班主要针对当时喜欢油画的年轻人。在油画训练班跟随创作组油画家列阳、马伟老师学习了水彩、油画技法，跟随李玄老师学习素描。至今"有芳室"的壁上悬有当年的水彩风景写生，已颇见功力。

1962年 （壬寅）17岁

6月至11月间发生中印边境战争，在中国被普遍称为中印边界自卫反击战。祖国慰问团进入中印边界新疆叶城参加慰问演出，慰问解放军。期间画了很多北疆、南疆的写生速写。

1963年 （癸卯）18岁

出于对绘画的钟爱，同时考虑到个人更长远的发展，辞职回京。初回北京的郭石夫本打算报考中央美术学院，但当时北京的各类美术学院规定只招收应届毕业生，所以，回京后的郭石夫就只得经常自带着两个馒头到故宫绘画馆里学画画。他每周都要去看画展，从五代徐熙、黄筌直到清八家、吴昌硕，久久徘徊于祖先留下的绘画精品前而流连忘返。此外，还在故宫御花园中写生，那时的一些花鸟画习作，如保留至今的牡丹写生等就是在故宫完成的。为了看画还经常去荣宝斋，荣宝斋陈列的朱纪瞻的作品给他留下了很深的印象，而最终对他走上花鸟画道路影响最大的却是吴昌硕。吴昌硕是清末的大家，不论是在故宫还是在当时的书画古玩市场上，都可以见到他的画。吴昌硕的画相对于清八家的因循守旧有了一定的革新和进步。郭石夫说自己的画风直接受吴昌硕的影响。一直到今天，吴昌硕都是他最为喜爱和尊敬的大师。郭石夫在绘画艺术上的启蒙，肇始于近代在北京形成的花鸟画传统，这种传统既与清末泥古不化、缺少个性的审美追求有别，也与西方绘画追求逼真再现自然物象的审美需求有别。郭石夫所走的艺术道路，是一种既不同于近代岭南画派，也不同于近代海派的"京派"绘画。

1964年 （甲辰）19岁

由文化局分配进入吴素秋京剧团，后改名北京新燕京剧团。在剧团从事戏剧布景工作，那时京剧革命，剧团已经开始演样板戏。样板戏，是20世纪60年代到70年代流行于中国的8个文艺作品，其产生发展和当时中央"文革"小组的领导与推动有直接关系，并对那个阶段的文艺创作风格产生了很大影响。由于当时其他各类文艺作品被限制传播，所以在那段时间，样板戏成为中国人的主要精神食粮。郭石夫为剧团做的第一个布景是《沙家浜》。他没

有完全一味地参照北京京剧团的布景，而是结合所在剧团演出的情况自行设计了布景。中国传统花鸟画原本兴盛于两宋，于明清达到古典时期的美学顶峰，近百年来在中西融合中又出现了许多不同的流派和各领风骚的名家高手。"文革"开始后，所谓的旧美术、旧戏剧受到政治批判。传统花鸟画是不被当时社会所认可的，所以郭石夫只能是白天为了生计工作而继续画布景，晚上偷着画自己喜欢的花鸟，郭石夫形容那时画画就像是"偷酒喝"，只能一个人关起门来独享其醇香。

1967年 （丁未）22岁

新燕京剧团解散后，被下放到北京市人民机械厂当工人。那时文艺和政治相联系，艺术被当成一种纯粹的宣传，成为政治的附庸。后来工厂知道了郭石夫是画画的，就把他调到工会搞宣传，那时工厂里两派斗争，其任务主要是写标语、画壁报、画领袖像等。

1970年 （庚戌）25岁

直言快语、生性耿直的郭石夫因议及江青随意为京剧演员改名而获罪，因家中挂有自己画的竹子，其中题有王维《竹里馆》诗："独坐幽篁里，弹琴复长啸。深林人不知，明月来相照。"而被一些别有用心的人把画竹笔法中的"介"字竹当成蒋介石的"介"字来理解，又将王维诗句污蔑为反动诗而定为严重政治错误，因此受到批斗。批斗过程中，郭石夫白天推铁屑，晚上关牛棚。

1972年 （壬子）27岁

从牛棚里放出来的郭石夫为了不被发现，周末就在家里拉上窗帘，画喜欢的大写意花鸟画。住在只有几平方米的一个小房子里，还要睡觉、做饭，只好把铺盖卷起来，趴在床板上画。"文革"十年浩劫，郭石夫在工厂里基本上就是一边搞宣传、一边挨批斗，然后一边画画。他认为挨整的人，没有石头精神是活不下去的，故将原名郭连仲改为郭石夫，又戏称自己为"顽石子"。

1978年 （戊午）33岁

报考中央美术学院中国画系山水、花鸟专业研究生，原定下午考篆刻，因一瓶啤酒误考而与中央美术学院失之交臂。9月文化局落实政策，遂调回北京京剧院任舞台美术设计。

1979年 （己未）34岁

调回北京京剧院任舞美设计。
"文革"结束。郭石夫因受荀慧生夫人委托替荀先生平反冤案走动，经常来往于荀先生家。期间同在京剧院的沈学仁也常去荀先生家里拜访。郭石夫和沈学仁在闲谈过程中萌发了建立花鸟画会的想法。

3月与沈学仁、李燕等画家在北京创建"百花画会"。"百花画会"是解放以后成立的第一个民间画会组织。当时是响应毛主席"百花齐放，百家争鸣"的提议，同时画会成员又主要是些花鸟画家，所以取名"百花画会"。画会成立初期会员共52人，包括中央美术学院、中央工艺美术学院、北京画院等单位的许多画家。画会名誉会长是江丰、顾问是黄胄。会长沈学仁，副会长李燕、万一、黄云、郭石夫。画会成立后立即租用了文化宫的东配殿办了"第一届百花画会画展"。

1981年 （辛酉）36岁

与张立辰、王培东等人参与创建崔子范先生倡导成立的"北京市花鸟画研究会"，李苦禅任名誉会长。百花画会一班人马旋即归属崔老麾下，36岁的郭石夫荣任秘书长。画会成立后先后于北京、深圳、上海、澳门等地举办中国花鸟画展多场。

1983年 （癸亥）38岁

和北京画院副院长吴休、王雪崖、刘春华，画院画家杨达林、贾浩义共6人赴湖北襄樊、武当山等地写生。

1984年 （甲子）39岁

10月与张淑芳女士结婚，其陶然亭自新路居室亦命名为"有芳室"。自刻白文闲章"我家陶然亭畔"，因为小时常在陶然亭公园练嗓子。还自刻朱文方章"有芳室"，含义其一，是取芳草代花鸟画；其二，是取苏轼《蝶恋花》词句"天涯何处无芳草"抒发自己对生活的感悟；其三，夫人的名字里恰好也有个"芳"字，遂取"有芳室"用于纪念。"有芳室"之"芳"隐含了万物之生机和造化之美。作为一位花鸟画家热爱大自然是天经地义之事，但却不一定都意识到草木有心，花鸟亦人，花鸟画家与自然之间是主客观合一的精神的交流。佛语曰"一画一世界，一叶一如来"，诗人说"一树梅花一放翁"，哲学家说"花不在你的心外"，中国人形容兴奋为"心花怒放"即如是。郭石夫说："中国画中的大写意花鸟画，是画家运用客观世界的花鸟草木等画材能动地创造一种主题精神，是在人和自然造物之间找到的一种感情上的契合。""豪横人间笔一枝"是郭石夫引蒲华诗句的一方印章，用于20世纪80年代中期。"豪横"有持强横暴之意，放着些"豪放""豪雄""豪纵""豪气"之类的褒义词不用，却偏偏引"豪横"二字，他曾经坦率的说过："画非有霸气不可，做人不得有霸气。画之霸气乃强霸之霸，即神思独运，写尽自然风神，完我胸中意气，令人阅后有惊心摄魂之感，潘天寿讲'一味霸悍'就是这个意思。"

1985年（乙丑）40岁

调入北京画院。

其子降生，学名郭伊墨。"伊"在古代主要指一类掌握文职的官员，名"伊尹"。"墨"代指文人墨客。为儿子取名"伊墨"是希望儿子将来做一个有文化的人。因为教育最关键的是品德的教育，所谓"树人先树品"。有知识的人不见得有德行，而一个有德行的人必定有知识。儿子小名取为"小爽"，是因为儿子出生的时候正好是二十四节气中的立秋。那天接到儿子降生的喜讯，郭石夫兴奋地随手抓起桌上的一本潘天寿的《中国美术史》，翻开书在书的扉页上记录下"一九八五年八月七日，阴历六月二十一，中伏第九天立秋，九点零六分生，男。"

1986年（丙寅）41岁

20世纪80年代，作为中华民族优秀传统文化之一的中国画，在经历了十年"文革"浩劫后，刚走上复苏、繁荣之路，却又遭遇了改革开放后西方文艺思潮汹涌而入的冲击。一时各种否定、改造中国画的理论和实践行为纷繁迭起，遂成一股潮流。这场波及整个中国画坛的潮流，应该说"动摇"了"业内"相当一部分的理论家和画家。在这样一股风潮面前，许多人不是借风跟潮，就是彷徨犹疑或观望欲动。而郭石夫并没有紧随"艺术革命"的脚步，而是固守于传统大写意花鸟画的范围内一点点去摸索，求新求变。中国画的这种"内向性"和追求自由精神的传统，不仅淡于欲求，也相对疏离于社会的繁闹。而"独善其身"、"修身自洁"是文人奉以为圭臬的，故寄情自然，消解了人世喧嚣和竞逐所带来的劳苦和疲惫。在郭石夫看来，他所钟爱的中国画之所以对他有无穷的诱惑力，正在于进入斯，则精神的享受在于斯，人生的乐趣在于斯，艺术所追求的美亦在于斯。

4月，为民政部建设盲人、聋哑人治疗中心筹集资金，郭石夫在中国美术馆举办公益性个人画展，中共中央政治局委员、中央书记处书记、国务院副总理李鹏为画展发来贺电，全国人大常委会副委员长雷洁琼出席并剪彩，民政部部长崔乃夫为画展题字。画展共展出作品百十余幅，其代表作有《霞雪》、《幽泉兰气图》、《春酣》、《苍山雄鹫》、《西上晚翠》、《莲塘新雨》等。

1987年（丁卯）42岁

5月，北京画院建院30周年，"北京画院作品展"和"北京画院老画家作品展"在中国美术馆举办。《北京画院作品集》由人民美术出版社出版，作品集共选录中国画、油画、雕塑作品95件，郭石夫画作入选。郭石夫的作品表现出他将自己所崇拜的徐渭、石涛、八大、吴昌硕、齐白石、潘天寿等放在一个文化链上做系统的思考，又各个"击破"，解析每位的得失，复近探前贤用笔、用纸以及运腕、弄指之秘，化入自己的艺术之中。

1988年（戊辰）43岁

1月，参加北京画院在北海公园举办的"迎春画展"，文化部部长王蒙参加画展开幕式。

8月，参加在中国美术馆举办的"北京画院新作展"。

1989年（己巳）44岁

4月，参加由北京画院和台湾高雄市现代画学会以及台湾高雄市王象建设股份有限公司联合主办的"海峡两岸绘画交流展"，地点在中国美术馆。

"北京画院老画家作品展"在中国美术馆同时展出。

1990年（庚午）45岁

9月14日到10月7日，在北京市第十一届亚运会艺术节期间，北京画院与上海中国画院、江苏省国画院、广东画院、陕西省国画院在中国人民军事博物馆联合举办"五画院中国画作品联展"，画展由北京画院主办。郭石夫多幅作品参加展览。

11月，参加在香港大会堂举办的"北京画院中国画香港首展"（12月1日至4日，移师中华书局读者服务中心举办）。

1991年（辛未）46岁

8月，参加北京画院与上海中国画院、江苏省国画院、广东画院、陕西省国画院联合举办的"五画院中国画作品联展"，画展由上海中国画院主办，在上海美术馆举行。后参加北京画院在中国历史博物馆举办的"海峡两岸七人画展"。

1992年（壬申）47岁

4月28日至5月3日，北京画院在中国美术馆举办"纪念毛泽东《在延安文艺座谈会上的讲话》发表50周年·北京画院建院35周年美术作品展"，共展出近80位画家的120件作品，其中郭石夫作品参展。

同年访问日本，参加日本长野县小布施市文翠阁中国美术馆成立仪式，文翠阁中国美术馆为郭石夫建立绘画陈列室。并创作巨幅山水画《三峡烟云图》。

1993年（癸酉）48岁

9月，参加在中国美术馆举办的"北京画院写生作品展"。

1996年（丙子）51岁

6月，参加在电视画廊举办的"北京画院国画作品展"。

1997年 （丁丑）52岁

8月，人民美术出版社出版《郭石夫画集》，并著《有芳室谈艺》。自序前言："这本画集正当我五十岁的时候得以编辑出版。这也是我出版的第一本自己的画集。其中大部分的作品都是过去的，新的东西不多。几年来对于传统花鸟画如何创造出新的形势，如何加强它的视觉效果，同时又不失去它的审美内蕴。既保持民族传统，又强化它的时代精神，这始终是我思考和追求的目的。但艺术的变革实非一日之功，所以这本集子里收入的作品都应算是过去的东西，如果说有一点可取之处，那也应看作是我在前人的基础上，多少有了一点自己的想法取得的成绩。就这一点而言，也是用去了我几十年的时间，艺术之旅的艰辛真如大海行舟，这本集子是我奉献给喜爱我作品的读者们的，同时也是献给为我操劳一生的母亲和与我相濡以沫的妻子的一份礼物。它是一束芳草，但愿它能够表达出我的一点微忱。作为一个中国画画家，首先我热爱我们中国自己的文化传统，热爱我们民族的绘画艺术。我所从事的大写意花鸟画，又是我们民族绘画科目里的一个十分重要的画种，自明清以来可以说中国画大师大多出在写意花鸟画领域中，因此要在这一个领域里取得一点成绩是十分艰难的。用一生的功力能否透脱前人的窠臼，也只有努力为之，不敢作非分之想。这本集子出版前，一些好心的朋友叫我请理论家们写一篇评论文章作为序言，对好友的好心我十分感谢，但我不想这样做。还是把评论的权力交给读者们吧。好友赵成民、刘汉为我写了文章，对我的褒奖使我汗颜，因此也未敢呈献给读者诸君。艺术之好坏，就像一个女人。对于她的美与丑只有爱她的人才知道。所以我不想给读者先入为主的影响，因此这本集子没有劳驾名人题字，没有编入和领导权威们的合影，我只是把自己明明白白地摆在我的读者面前。如果读者看后还能留下一点印象，得到一点美感，那就算是成功吧。"

1997年香港回归祖国的怀抱，中国画界也在多元激荡和东碰西撞一段时期后，愈益多的中国画理论和实践者重提贴近文脉、弘扬民族绘画精神之时，郭石夫当年被谤为传统守旧的路子却又成为今日之正途大道。历史往往如斯，芸芸众生每每在谬误和真理面前显出非理性的盲从。而理性之光似乎只照耀着不随时趣、一意孤行的精英。正是基于这种挚爱，他才能锲而不舍，孜孜以求，溯其源，探其理，司其法，研其义，恒其行。在"八五"美术新潮那几年，郭石夫显然是守旧派，但他内心明白，争一时之短长是急功近利之所为。郭石夫对传统的认识，源于他对历史宏观的眼光。他认为许多

"风"也好，"潮"也好，只是暂时的。而中国国学精神依东方文化之源这条奔流不息的大河，虽千曲百折，终是向前。他并非不关注西方艺术，而是每每与东方艺术进行比较，以客观态度分析各自的优劣，从而意识到数千年东方文化的生态系统诉诸于艺术的文化记忆和文化生存是自成体系的。艺术有别于自然科学等领域，不能以"西"衡"中"，更不能以"西"代"中"。他认为中国画历经千年，早已深深植根于民族文化的土壤中，可谓根深树壮，纵遭一时风雨，催落的不过是枝叶。因之，他更自信于在民族文化中倘佯。

1999年 （己卯）54岁

4月，在山东潍坊市举办由西沐策划的个人艺术展，中央美术学院教师梅墨生撰文《瀚郁淋漓真写意——浅论郭石夫花鸟画》。

10月，作品《春雨》入选第九届全国美展。

11月，郭石夫大写意花鸟画美国及东南亚巡回展在美国旧金山、纽约正式启动，50幅精心创作的花鸟画在《世界日报画廊》展出。

2000年 （庚辰）55岁

7月，由文化部艺术司与中国影视音像交流协会共同制作出版《中国书画名家技法》系列光盘，并在山东烟台美术馆举办"郭石夫作品展"。

由中国美协主办的百年中国画展在中国美术馆展出，郭石夫作品《春桃》入展并被中国美术馆收藏。

2001年 （辛巳）56岁

3月，参加由北京画院主办的"绿风——心系奥运、关爱家园"画展，郭石夫等26位画家的50余件巨幅作品为"申奥"助阵。

8月，参加北京画院与中共中央文献研究室在中国美术馆联合举办的"南召胜境——北京画院作品展"，北京市政协主席陈广文参观了画展。

2002年 （壬午）57岁

3月，参加在中国美术馆举办的"大匠之门·北京画院作品展"。此次展览是北京画院建院45年来规模空前、别具风格的第一次大型展览，也是为纪念毛泽东《在延安文艺座谈会上的讲话》发表60周年的一次大展。李瑞环、贾庆林等领导同志参观了展览。

10月，参加北京日报社50年社庆开幕式的笔会活动，创作作品《春晓》并被报社收藏。

2003年 （癸未）58岁

3月，作品收入安徽美术出版社出版的《当代画家中国画精品——花鸟篇》。

4月，参加"众志成诚、战胜非典"著名美术家捐赠作品活动，并集体创作了《中华医圣》、《长城风骨》等作品。

5月，参加"世纪之光百年中国画提名展"。

12月，参加中国美协、合肥市人民政府举办的"2003全国中国画作品展"，并被特邀创作了《深谷香风冷紫兰》作品。

2004年 （甲申）59岁

1月，出国参加"北京图书展陈巴黎——中国古代典籍文化展"，并在图书展上挥毫泼墨、现场作画，以便让更多的巴黎市民更直观地体验中国文化的独特魅力。

4月，参加两岸百位画家联展义卖活动。

9月，参加全国政协为国画《新北京盛景》的创作完成而进行的著名画家签名活动。

10月，参加由文化部艺术司在北京举办的"中国花鸟画九人探索交流展"；同月参加北京画院和日本南画院联合主办的第六回"中日美术交流联合展"。

11月，参加中国画研究院主办的"回望——中国当代画家（54名画家）系列展"（花鸟篇）。

12月，参加纪念毛泽东诞辰111周年"大匠之门"作品展，20多名画家的近百幅作品给观众带来新年的祝福和对伟人的深深怀念。

2005年 （乙酉）60岁

1月，在国家奥林匹克体育中心举行的"百花迎春——中国文学艺术界2005年春节大联欢"上现场挥毫泼墨，其作品被收藏。

2月，作品入选由人民美术出版社出版的《中国画家小品集》。

3月，作品入选由人民美术出版社出版的《中国画现代名家画集》。

4月，在河南郑州举办郭石夫师生展，河南美术出版社出版《郭石夫画集》。

5月，在中国画研究院举办崔如琢、吴悦石、郭石夫三人联展，并出版《中国画作品集》，刘勃舒、王明明、龙瑞、夏硕琦、陈履生、刘龙庭、王志纯、赵成民等专家对此展给予了高度评价。《有芳室谈艺》及多幅作品入选文化艺术出版社出版的《中国当代花鸟画经典名家专辑》。

6月，在中国艺术研究院美术馆参加"南北花鸟·当代中国花鸟画学术交流展"，此展有全国50位当代著名花鸟画家参加，参展作品150多幅。

7月，参加在中国美术馆举行的"当代中国画学术论坛暨首届当代中国画学术展"，此次美术展是由文化部艺术服务中心、中国美术馆、中国画研究院主

办，《美术观点》编辑部承办的，展览于7月31日结束。

9月，在山东日照画廊举办郭石夫个人画展。

10月，出版中国画廊联盟研究报告《巨匠之门——郭石夫专辑》。

2006 （丙戌）61岁

1月，10多幅作品入编《藏画·当代中国花鸟画经典名家专辑》，本书由著名画家何水法提名并主编。

2月，作品《铁石气概》等10幅作品入选《花鸟卷——中国当代美术全集》。

6月，出版大型文艺月刊《大家访谈·郭石夫卷》，发表与西沐的对话《传统是鲜活的传统》。

7月，作品入选"经典人居"全国百名画家作品邀请展；同月参加由《中国美术馆》月刊在北戴河美术馆举办的《盛世写意·当代中国画提名展》。

8月，被推荐为第二届中国书画收藏双年展艺委会主任；同月入选中国画廊联盟编辑，江西美术出版社出版的《巨匠之门——2006中国当代核心画家专集（花鸟卷）》（10位画家之一）。

9月，参加由111位中国著名学者、书画家亲笔签名的搭载神舟六号书画家签名活动；并为国务院紫光阁创作巨幅国画《万古长青图》。

10月，出席山东省第三届艺博会并参加由《中国花鸟画》杂志社主办、济南市博物馆协办的"2006年全国当代花鸟画家提名展"。

11月，《收藏》杂志第四期重点介绍其作品。

2007年 （丁亥）62岁

7月下旬，在山西太原龙湾美术馆举办个人画展，展出大写意花鸟精品力作百余幅。展览期间，与山西花鸟画家进行了学术研讨。

8月，参加由中国美协主办、中国人才研究会书画人才专业委员会承办的"2007年全国中国画作品展"，并被邀请为该展览组委会委员。

9月，应中国艺术报、中国书法报记者邀请，作访谈录谈书法艺术。

10月，参加由文化部艺术司、北京市委宣传部、上海市委宣传部、北京市文化局、上海市文化广播电视管理局主办，北京画院、上海中国画院承办的"异彩纷呈——新时期作品特展"；作品《群芳华溢》参加北京画院、上海中国画院建院50年展。

11月，被邀参加福建省画院主办的纪念福建省画院建院25周年，"咫尺风流——全国画院国画家扇面艺术邀请展"。

12月，应中共中央办公厅等有关单位邀请，为毛主席纪念堂大会议室和十七大代表驻地创作《百花齐放》和《玉堂富贵》两幅巨幅花鸟画。

2008年 （戊子）63岁

1月，《中国画市场大趋势·一线经典·郭石夫卷》出版。

4月，由纪念郭味蕖先生诞辰百年纪念活动筹备委员会主办的《纪念郭味蕖先生诞辰一百周年全国花鸟画名家学术邀请展》在中华世纪坛世界艺术馆举办，此展共展出郭石夫、潘公凯、郭怡孮、江文湛、何水法、冯今松等200余位当代花鸟画家的新作，全面展示了当下花鸟画的创作现状；同月，应邀参加在中国国家画院美术馆举办的"京剧对话国画——中国国家画院年展"，期间还邀请了京剧专家与画家们切磋传统文化，郭石夫就"艺术的最高层次是境界"作了发言。

5月，由当代中国花鸟画研究会主办的"情系奥运、全国花鸟画大展——第十四届当代中国花鸟画邀请展"在北京举行，郭石夫及来自北京及其他省市的20多位当代著名花鸟画家担任评委并出席了评选会议。

9月，应邀参加山东文博会的"当代百位杰出国画家山东特展"；同月被中国美协、广西壮族自治区文联邀请为在南宁举办的"全国中国画作品展"组委会委员。

10月，应邀参加由中国国家画院、中央美院中国画学院、北京画院、清华美院及广州市南沙区人民政府主办，南沙国际美术馆承办的"笔墨精神——中国画当代经典名家作品邀请展"。郭石夫、龙瑞、赵建成、田黎明、赵卫、霍春阳、韩敬伟、姚治华、杨年耀、黄耿辛等10人的作品在南沙国际美术馆大展，展览期间举办了学术研讨会。

11月，应邀参加北京《中国美术大事记》三周年文献展暨中国美术家代表作品邀请展，此次展览汇集了郭石夫、赵友萍等300多位艺术家的精品力作。

12月，在湖南省博物馆举办郭石夫、苏高宇师生"笔墨精神"中国画展。此展由中国文联、中国美协、中国国家画院、北京画院联合主办。展览期间，郭石夫还结合自己的艺术实践，向200多名来自长沙各高校艺术系师生和博物馆的热心观众阐述了中国画绵延5000多年的文化笔墨精神。

2009年 （己丑）64岁

1月，由河南省美协主办，中国美协中国画艺委会协办的"当代中国画经典作品展"在郑州市商都艺术馆隆重开幕，此展分"当代中国画经典·人物画作品展"和"当代中国画经典·花鸟画作品展"两部分，共展出何家英等10名人物画家作品和郭石夫等8位花鸟画家作品100余幅。

3月，由《当代国际精品画廊》、《盛世名家典藏》、《中国美术名家市场调研》等美术机构对2009年元月份中国当代著名书画家艺术品市场经营情况进行了综合调研统计，郭石夫大写意花鸟画进入前20名全国书画市场最畅销中国当代著名画家作品行列；同月10幅作品《铁石气概》、《绿玉浓香》、《多情红芍待君看》、《气吞云梦》、《东风吹放花满枝》、《叶叶系情梦中香》、《春雨》、《独爱清幽》、《一池秋水乱风荷》、《秋荣图》，入选郭怡孮主编的《中国当代美术全集》（花鸟卷1），由北京工艺美术出版社出版。

4月，应邀参加中国对外艺术展览中心、中国书画博览杂志社举办的《艺术丰碑》当代中国画名家巨幅画作特展，其作品《寒香千古意》备受关注。

5月，第三届中国当代著名花鸟画家作品展览组委会为庆祝中华人民共和国成立六十周年，决定在临沂市举办"第三届中国当代著名花鸟画家作品展"，郭石夫被邀为组委会委员；同月，入选文化部文化市场发展中心中国艺术品市场及其案例研究报告《巨匠之门——2009中国当代核心画家专集（花鸟卷）》（10位画家之一），由中国书店出版社出版。

9月，中国艺术报隆重推出纪念新中国成立六十周年特刊，专题介绍郭石夫绘画的审美意蕴，刊发：《一颗顽石子——郭石夫艺术历程小议》；同月，参加在兰州展出的"江山无尽——北京甘肃成县艺术家作品展"。

10月，荣宝斋画院郭石夫工作室成立。

2010年 （庚寅）65岁

1月，应邀参加由文化部艺术服务中心、香港中华文化城交流协会主办的"第三届当代中国画学术论坛暨第三届当代中国画学术展"。同月25日，参加在北京恭王府举办的"和美畅神——三院九人中国花鸟画展"。

列入文化部文化市场发展中心《中国艺术品市场及其案例研究》重要案例研究画家，并成立郭石夫课题组。

（李亚青、高峰、陶连春/执笔）

目 录

分析

图书在版编目（ＣＩＰ）数据

中国当代艺术经典名家．郭石夫／西沐主编．
－－ 北京 ：中国书店，2010.12
ISBN 978-7-80663-967-2

Ⅰ．①中… Ⅱ．①西… Ⅲ．①艺术－作品综合集－中
国－现代②花鸟画－作品集－中国－现代 Ⅳ．①
J121②J222.7

中国版本图书馆CIP数据核字(2010)第229699号

中国当代艺术经典名家专集·郭石夫

主　编　　西　沐

责任编辑　　华　刚　辛　迪　李亚青

出　　版　　中国书店
社　　址　　北京市宣武区琉璃厂东街115号
邮　　编　　100050
经　　销　　全国新华书店
设计制作　　刘　宁
编辑校对　　张婵祺
印　　刷　　北京翔利印刷有限公司
开　　本　　787×1092　1/8
版　　次　　2010年12月第1版　2010年12月第1次印刷
印　　张　　28印张
书　　号　　978-7-80663-967-2

定价：498.00元

本版图书如有印装质量不合格者，请联系本社调换。

《中国当代艺术经典名家专集·郭石夫》
编辑说明

　　该书是《中国艺术品市场及其案例研究·郭石夫研究》的一个成果。课题研究共分为两个阶段：一是研究阶段；二是编辑出版阶段。研究阶段共分为十个子课题，每个子课题均形成独立完整的研究报告，二十余人历经四个月完成。在此基础上，课题进入编辑出版阶段，在总课题组专家委员会及薛永年先生的指导下，由课题组长西沐研究员亲自带队，北京大学、清华大学、中国艺术研究院、中央美院，以及文化部、中国文联等相关部门及专家积极参与，大家齐心协力，完成了课题全部研究及编辑任务。本课题研究最后成稿由西沐、张楠、秦晋、傅京生、魏中兴、冯东东、亚青、宗娅琮、高峰、陶连春等执笔，张婵祺等参与了相关研究工作。